西方设计史

艾红华 主编

设计学院设计基础教材
Design Elementary Textbook by Design College
The History of Architecture Design in the West

中国建筑工业出版社

图书在版编目(CIP)数据

西方设计史/艾红华主编.—北京：中国建筑工业出版社，2007
(设计学院设计基础教材)
ISBN 978-7-112-08920-8

Ⅰ.西... Ⅱ.艾... Ⅲ.艺术史—西方国家-高等学校-教材 Ⅳ.J110.9

中国版本图书馆CIP数据核字（2006）第159955号

责任编辑：陈小力 李东禧
责任设计：崔兰萍
责任校对：王金珠 兰曼利

设计学院设计基础教材
西方设计史
艾红华 主编
*
中国建筑工业出版社出版(北京西郊百万庄)
新华书店总店科技发行所发行
北京广厦京港图文有限公司设计制作
北京云浩印刷有限责任公司印刷
*
开本：880×1230毫米 1/16 印张：9½ 插页：4 字数：325千字
2007年5月第一版 2007年5月第一次印刷
印数：1—3000册 定价：28.00元
<u>ISBN 978-7-112-08920-8</u>
　　　(15584)

版权所有　翻印必究
如有印装质量问题，可寄本社退换
(邮政编码　100037)
本社网址：http://www.cabp.com.cn
网上书店：http://www.china-building.com.cn

设计学院设计基础教材编委会

编委会主任 鲁晓波（清华大学美术学院副院长、博士生导师）
　　　　　　张惠珍（中国建筑工业出版社副总编、编审）
编委会副主任 郝大鹏（四川美术学院副院长、硕士生导师）
　　　　　　　黄丽雅（华南师范大学副校长、硕士生导师）
执行主编 江　滨（中国美术学院建筑学院博士研究生、副教授）

编委会名单 林乐成（清华大学美术学院工艺系教授、硕士生导师）
（以下排名不分先后）洪兴宇（清华大学美术学院工艺系主任、副教授、硕士生导师）
　　　　　　苏　滨（清华大学美术学院博士后）
　　　　　　孟　彤（北京大学深圳研究生院博士后）
　　　　　　赵　伟（中央美术学院人文学院博士）
　　　　　　郑巨欣（中国美术学院设计学院博士、教授、硕士生导师）
　　　　　　葛鸿雁（中国美术学院副教授、硕士生导师）
　　　　　　周　刚（中国美术学院设计学院副教授、硕士生导师）
　　　　　　陈永仪（中国美术学院设计学院博士）
　　　　　　艾红华（中国美术学院造型艺术学院博士研究生、副教授）
　　　　　　王剑武（中国美术学院硕士、讲师）
　　　　　　盛天晔（中国美术学院博士、副教授）
　　　　　　黄斌斌（中国美术学院设计学院博士研究生）
　　　　　　孙科峰（中国美术学院建筑学院博士研究生）
　　　　　　陈冀峻（中国美术学院建筑学院博士研究生）
　　　　　　刘明明（四川美术学院设计系教授、硕士生导师）
　　　　　　王嘉陵（四川美术学院设计系教授、硕士生导师）
　　　　　　邵　宏（广州美术学院研究生处处长、博士后、教授、硕士生导师）
　　　　　　田　春（武汉大学博士后、广州美术学院讲师）
　　　　　　吴卫光（广州美术学院博士、教授、硕士生导师）
　　　　　　汤　麟（湖北美术学院教授、硕士生导师）
　　　　　　张　娜（湖北美术学院硕士、讲师）
　　　　　　王昕宇（天津美术学院设计学院视觉传达系讲师）
　　　　　　李智瑛（天津美术学院设计学院硕士、讲师）
　　　　　　郑筱莹（鲁迅美术学院硕士）
　　　　　　韩　巍（南京艺术学院设计学院环境艺术设计系主任、教授、硕士生导师）
　　　　　　孙守迁（浙江大学现代工业设计研究所教授、博士生导师）
　　　　　　柴春雷（浙江大学现代工业设计研究所博士后）
　　　　　　苏　焕（浙江大学现代工业设计研究所博士研究生）
　　　　　　朱宇恒（浙江大学建筑学院博士）
　　　　　　王　荔（同济大学传播与艺术设计学院院长、博士、教授、硕士生导师）
　　　　　　李　琪（上海大学美术学院硕士）
　　　　　　谢　森（广西艺术学院教务处长、教授、硕士生导师）
　　　　　　柒万里（广西艺术学院设计学院院长、教授、硕士生导师）
　　　　　　黄文宪（广西艺术学院设计学院副院长、教授、硕士生导师）

陆红阳（广西艺术学院设计学院教授、硕士生导师）
韦自力（广西艺术学院设计学院副教授）
李　娟（广西艺术学院设计学院硕士、讲师）
陈　川（广西艺术学院设计学院硕士）
乔光明（江南大学设计学院讲师）
陆柳兰（江南大学设计学院硕士、讲师）
张　森（北京服装学院视觉传达系教授、硕士生导师）
汪燕翎（四川大学艺术学院讲师、硕士）
林钰源（华南师范大学美术学院院长、教授、硕士生导师）
方少华（华南师范大学美术学院副院长、教授、硕士生导师）
程新浩（华南师范大学美术学院副院长、教授、硕士生导师）
胡光华（华南师范大学美术学院博士、教授、硕士生导师）
毛健雄（华南师范大学美术学院副教授、硕士生导师）
罗　广（华南师范大学美术学院副教授）
汤重熹（广州大学设计学院院长、教授）
李　娟（浙江工业大学之江学院艺术系主任、副教授）
刘　懿（浙江工业大学硕士）
王　颖（浙江理工大学博士）
何　征（浙江林业学院艺术设计学院教授）
王轩远（浙江工商学院艺术设计系博士研究生）
苑英丽（浙江财经学院硕士）
周晓鸥（杭州师范大学美术学院院长、副教授、硕士生导师）
李建设（河南大学艺术学院教授、硕士生导师）
倪　峰（河南大学艺术学院副教授）
谭黎明（重庆工商大学设计艺术学院副教授、硕士生导师）
刘沛沛（西南大学美术学院油画系主任、副教授、硕士生导师）
张　星（云南大学国际现代设计学院副教授）
裴继刚（佛山科技学院文学与艺术分院副院长、硕士、副教授）
范劲松（佛山科技学院艺术设计系主任、博士、教授）
金旭明（桂林工学院设计系硕士、副教授）
罗克中（广西师范大学美术系教授）
吴　坚（福建师范大学美术学院讲师、硕士）
马志飞（福建师范大学博士研究生）
张建中（中国美术学院设计学院硕士）
张铣锋（中国美术学院设计学院硕士）
高　嵬（中国美术学院设计学院硕士）
於　梅（中央民族大学博士研究生）
周宗亚（中国艺术研究院博士研究生）
林恒立（江南大学硕士研究生）

序

设计学院设计专业大部分没有确定固定教材,因为即使开设专业科目相同,不同院校追求教学特色,其专业课教学在内容、方法上也各有不同。但是,设计基础课程的开设和要求却大致相同,内容上也大同小异。这是我们策划、编撰这套"设计学院设计基础教材"的基本依据。

据相关统计,目前国内设有设计类专业的院校达700多所,仅广东一省就有40多所。除了9所独立美术学院之外,新增设计类专业的多在综合院校,有些院校还缺乏相应师资,应对社会人才需求的扩招,使提高教学质量的任务更为繁重。因此,高质量的教材建设十分关键,设计类基础教学在评估的推动下也逐渐规范化,在选订教材时强调高质量、正规出版社出版的教材,这是我们这套教材编写的目的。

目前市场上这类设计基础书籍较为杂乱,尚未形成体系,内容大都是"三大构成"加图案。面对快速发展的设计教育,尚缺少系统性的、高层次的设计基础教材。我们编写的这套14本面向设计学院的设计基础教材的模型是在中国美术学院设计学院基础部教学框架的基础上,结合国内主要院校的基础教学体系整合而来。本套教材这种宽口径的设计思路,相信对于国内设计院校从事设计基础教学的教师和在校学生具有广泛适用性和参考价值。其中《色彩基础》、《素描基础》、《设计速写基础》、《设计结构素描》、《图案基础》等5本书对美术及设计类高考生也有参考价值。

西方设计史和设计导论(概论)也是设计学院基础部必开设的理论课,故在此一并配套列出,以增加该套教材的系统性。也就是说,这套教材包括了设计学院基础部的从设计实践到设计理论的全部课程。据我们调研,如此较为全面、系统的设计基础教材,在市场上还属少见。

本套教材在内容上以延续经典、面向未来为主导思想,既介绍经过多年沉淀的、已规范化的经典教学内容,同时也注重创新,纳入新的科研成果和试验性、探索性内容,并配有新颖的图片,以体现教材的时代感。设计基础部分的选图以国内各大美术学院设计学院基础部为主,结合其他院校师生的优秀作品,增加了教学案例的示范意义。

本套教材的主要作者来自于清华大学美术学院、中央美术学院、中国美术学院、浙江大学、四川美术学院、广州美术学院等国内知名院校,这些作者既有丰富的教学经验,又都有专著出版经验,有些人还曾留学海外,并多次出国进行学术交流。作者们广阔的学术视野、各具特色的教学风格,都体现在这套教材的编写中。

<div style="text-align:right">鲁晓波</div>

前　言

我主编的这本《西方设计史》教材是即将由中国建筑工业出版社推出的设计学院设计基础教材之一。很高兴获此机会能将自己10年西方设计史课程的教学经验和感受作一个展示。

本教材概括了设计概念的诞生与工业发展的关系，较系统地展示了现代设计的发展历程，旨在诱发学生对艺术设计历史中的现象、规律进行理解与思考，激发学生的社会责任感。本教材以18世纪为切入点，从一个新的角度阐释西方设计史，使学生能够借此了解现代设计在思想上、形式内容上与传统工艺设计的不同，去领悟现代设计的理念，实践"设计为人"的目的。本教材基本按现代设计发展的时间顺序，从建筑、环境、平面、工业产品、工艺品及设计师成长本身等方面展示现代设计的特点。

本教材共分八章，内容包括导论、工业革命与设计、改革与复兴、现代设计运动的兴起、包豪斯、国际现代主义与大众文化、现代设计的进步与叛逆及多元化的设计。其中第一、三、八章主要由我编写；第五章由江滨博士、陆柳兰编写；第二、四、七章主要由华南师范大学美术学院副教授毛建雄编写，第六章主要由华南师范大学美术学院教师林纾、王金玲及研究生何振纪、陈坤、卢杨丽编写；最后由我统稿整理核对。在此一并道一声：辛苦了，我们大家！谢谢了，各位同仁！

针对大学低年级学生的特点，我们在每一章后面设计了相应的思考题和搜寻资料的快捷方式；参考书的指定，针对面相对宽泛，设计理论研究人员也可参考。本教材依据的主要参考书外文原版的有：Charlotte and Peter Fiell, Design of the 20th Century, Taschen, 1999; David Raizman, History of Modern Design, Taschen, 2003; Charlotte and Peter Fiell, Design of the 21th Century, Taschen, 2003; Charlotte and Peter Fiell, Graphic Design of the 21th Century, Taschen, 2003。主要参考书中文版的有王受之著的《世界现代设计史》和尹定邦主编的《设计学概论》等。在此，对我们参考文献资料的编著者表示崇高的敬意！

本教材最大的特色是注重对设计史经典作品的剖析，对设计师理念的诠释，把最新设计信息建构到设计史论的框架里。参考资料及相关链接丰富有效，具有相当高的教与学的可操作性。教材用语较为别致，相关外语注释详实，阅读起来具有不同寻常的感觉，图版也是经过反复精心采选的。

时间似乎永远是不够用的，如过眼白驹，不留些许痕迹，而纰漏和错误却始终会存留。无论多么严阵以待，多么火眼金睛，我们都无法对自己说：我完美无缺！因而真诚期待大家对本教材提出宝贵意见，以便使我们的"产品"更好地为大家服务，我们比较不缺的就是热情与良知。

目 录

序　　　　　　　　　　　　　　　　　　　　　　　　　　鲁晓波
前言
第1章　导　论 ··· 1
　1.1　设计史概述 ··· 1
　1.2　现代设计 ··· 3
第2章　工业革命与设计 ··· 7
　2.1　工业革命前的工艺设计掠影 ································ 7
　2.2　18世纪的欧美设计 ·· 9
　2.3　工业的扩张 ·· 12
第3章　改革与复兴 ··· 15
　3.1　维多利亚时代的设计 ··· 15
　3.2　莫里斯与英国工艺美术运动 ································ 18
　3.3　新艺术运动 ·· 24
第4章　现代设计运动的兴起 ······································· 32
　4.1　现代主义运动的兴起 ··· 32
　4.2　德国的现代工业与设计 ······································ 40
　4.3　美国现代工业与设计 ··· 43
　4.4　英国和意大利设计 ··· 51
　4.5　北欧设计 ··· 53
第5章　包豪斯 ··· 57
　5.1　包豪斯的产生与发展 ··· 57
　5.2　包豪斯的代表人物及其影响 ································ 64
　5.3　包豪斯学院的设计理念和成果 ····························· 69
第6章　国际现代主义与大众文化 ································· 73
　6.1　概述 ··· 73
　6.2　美国的设计 ·· 74
　6.3　英国的设计 ·· 78
　6.4　意大利的设计 ··· 79
　6.5　德国的设计 ·· 83

 6.6 斯堪的纳维亚的设计 ·· 85
 6.7 日本的设计 ·· 88
第7章 现代设计的进步与叛逆 ·· 90
 7.1 概论 ·· 90
 7.2 美国的大众设计 ·· 92
 7.3 英国的大众设计 ·· 99
 7.4 意大利的设计 ··· 101
 7.5 日本的工业设计 ·· 106
 7.6 其他欧洲国家工业设计的发展 ································ 109
第8章 多元化的设计 ·· 114
 8.1 概述 ·· 114
 8.2 后现代主义的设计 ·· 115
 8.3 其他设计风格与产品 ··· 124
 8.4 可持续性发展的设计 ··· 129
 8.5 21世纪的设计 ··· 133
后记 ··· 143

第1章 导论

1.1 设计史概述

1.1.1 设计概念的产生与定义

Design（设计）一词来自拉丁语"disegnare"，词义为"制图、计划"，此概念产生于意大利文艺复兴时期。瓦萨利(Giorgio Vasari, 1511—1574年)论设计这一概念时说："设计是三项艺术(建筑、绘画、雕塑)的父亲……因此，设计不仅存在于人和动物方面，而且存在于植物、建筑、雕塑、绘画方面；设计即是整体与局部的比例关系，局部与局部对整体的关系。正是由于明确了这种关系，才产生了这么一个判断：事物在人的心灵中所有的形式通过人的双手制作而成形，这就称之为设计。人们可以这样说，设计只不过是人在理智上具有的，在心里所想像的，建立于理念之上的那个概念的视觉表现和分类。"瓦萨利的设计概念兼具形而上和形而下两层含义：既指"赋予一切创造过程以生气的原理"，又指具体的艺术基础是素描。设计是绝对完美的形式，先于上帝创造世界而存在。

古希腊文中的艺术(Texvn)是表示某种专门化的技巧形式，如瓶绘工等。英文的艺术(Art)和德文的艺术(Kunst)也表示一种可学的而非本能的技巧和特殊的才能。文艺复兴时期的艺术理论将"艺术"从"应用艺术"中分离出来，基本出现了艺术家（artist）与工匠(artisan／craftsman)之分，形成所谓的"大美术"与"小美术"之别（"美术"一词此时并未诞生），即从事建筑、绘画、雕塑活动的人相对自由，能较充分展示个性与创意，社会地位也高过从事金属、玻璃、陶瓷、细木等活的手艺人，手艺人的个性与才气往往被严格的行规束缚住了。工业革命才使得"设计"从所谓"小美术"中分离出来。

在《牛津英语词典》(Oxford English Dictionary)中，我们可以发现"设计"一词有两层含义：一是指对艺术品诸元素法则的认识和经营，包括单个部件的比例和尺寸以及所用材料的肌理、色彩和其他特性，如格调与形制，还有诸元素间的对比或和谐。因而设计能显示出构造经营的错综复杂或轻松写意，设计关乎耐心、效率和便利，关乎材料的探索与变换，关乎形式的繁杂或单纯。第二层广义的设计指物品的完成形式概念，通常一个对象的素描草图或成套方案是导致成品过程的重要一环。有些情况下是艺术家或手艺人亲自实现他们的设计，他们直接实验材料，创造可供批量生产的样品模式，而这种模式从某种程度上代表了设计者独特的创意。设计正如第一层含义一样，是推进完成品的观念阶段，它同样普及所有视觉艺术。总之，构思先于成品。所谓设计包含了宽泛的艺术活动，创意和材料加工的互动仍是理解设计这一术语的关键。

1.1.2 设计、手工艺和艺术

设计至今仍被视作与工艺美术和建筑艺术有着最为密切的联系。这一方面是因为许多美术家和建筑师同时又充当设计家的角色，以及美术与建筑领域给设计史的研究提供了丰富的文字和图像材料；另一方面是因为设计史家通常又是美术史家和建筑史家，如格罗皮乌斯(Walter Gropius, 1883—1969年)、勒·柯布西耶(Le Corbusier, 1887—1965年)、穆特修斯(Herman Muthesius, 1861—1927年)、吉迪恩(Sigfried Giedion, 1888—1968年)与佩夫斯纳爵士(Pevsner, 1902—1983年)等等。我们可以从近三百年的设计、手工艺和建筑艺术三者之间的密切关系、复杂形式，看到它们处于各个不断改变的领域：设计正逐步形成的某些本质让我们难以为其归类，像一些设计集团和制造商，向超出实用主义的倾向转变，开始关注艺术性的品质；一些手工艺人要求提高艺术的地位的呼声更加响亮；造型艺术活动投射的目光也越来越超出美术技法的领域，采用一些综合策划的手段，在程序上与手工艺的传统纠缠在一起。

为了弄清设计、手工艺和艺术之间复杂关系的意义，就有必要界定设计、手工艺、艺术之间的区别和联系，尽管它们在本质上是随时空的转变而转变的。也就是说，设计、手工艺和艺术之间的相互作用应当成为发人深省的焦点问题。

在英文中我们很难看到"Art Design"或"Design Art"，而常见的是"Art and Design"，如美国明尼阿波利斯艺术与设计学院（Minneapolis College of Art and Design）、英国利兹艺术与设计学院(Leeds College of Art and Design)等。国际上将艺术与设计并列而立，体现了两个学科领域既相互联系、又各不相同的特点。在这里，艺术包括了美术、影视艺术和音乐的大艺术范围，设计则包

括了从手工艺到工业设计的所有设计范围。这样的名称涵盖面较广，也比较好理解。在英文中"Art"与"Arts"也有不同的释义，"Art"在实际应用中，常单指美术，即所谓"大美术"，"Arts"指的是手工艺，即所谓"小美术"而不是指多种艺术门类。

我国设计教育初具规模还是近20年的事情，此前的设计概念仅仅停留在工艺美术的基础上，从心理到方法的认知，要么是被动生硬地学习西方，要么是对传统手工艺顶礼膜拜。长期以来，我国根据日译把design译为"图案"，后从"图案"转换为"工艺美术"，由于译名和原术语的语义不符，造成了理解上的思维混乱。对目前流行的"艺术设计"的说法，可从两个方面去理解：一是省略了"and"，是对"艺术与设计"的简称或模糊化思维，这种方式比较概括，但对于艺术和设计的关系表达不明确；二是当多数人还停留在"工艺美术"的概念上，对"设计"的定义缺乏理解时，在"设计"前面加上"艺术"二字，使人们更容易接受这一概念。同时"艺术设计"还是对过去"装饰装潢"概念的最好演绎，比如过去的室内装饰专业就改名为环境艺术设计。过去一些学者认为只有工艺美术，没有设计，所谓设计只不过是"现代工艺美术"，旧酒换新瓶而已。这一观点随着时间的推移产生了变化，但部分人认为工艺美术是艺术的一部分，要将其纳入"设计"范围，还是"艺术设计"名称好。

如今国内设计公司、设计研究所如雨后春笋般建立起来了，艺术院校也纷纷设立设计专业，甚至改幡换旌，直接由艺术学院或工艺美院变为设计学院。这绝不仅仅是个名称转换的时髦现象，它昭示着人们对设计的认识和态度发生了迅速而根本性的变化。人们积极采用"艺术设计"的名称，为的是追求与传统概念分道扬镳，同时也明晓设计自身也在不断演绎新的内涵。所以加强设计教育，定位自身发展方向，真正融入世界现代设计洪流，乃我国设计领域当务之急。

1.1.3 设计史

设计史主要研究设计发展的历史和相关的理论，重点关注设计师的历史演变及其创造物的特色性质。主要包括两个组成部分：传统工艺设计史和现代设计史。本教材将以考察现代设计的发展为主线，探寻现代设计对传统工艺设计的承接和创新以及现代设计与工业发展的关系，系统展示现代设计的发展历程，诱发人们对艺术设计规律的讨论和思考。本教材以18世纪为切入点，从一个崭新的角度阐释西方设计史，使学生了解现代设计在思想上、形式内容上与传统工艺的不同，真正领悟现代设计的理念，实践"设计为人"的目的。本教材基本按现代设计发展的时间顺序，从建筑、环境、视觉传达、工业产品、工艺品及设计师成长等方面展示现代设计的特点。设计史的教学，更多的是给学生提供一些思路和观念，更重要的是培养他们作为设计师的道德责任感和社会责任感。

在西方，设计史研究也是近几十年的事情。1977年，英国成立了设计史协会，标志着设计史正式从工艺美术史中独立出来而成为一门新的学科。英国佩夫斯纳爵士，在1936年出版的《现代运动的先驱者》（后易名为《现代设计的先驱者：从威廉·莫里斯到沃特·格罗皮乌斯》）不仅开了设计史研究的先河，而且在公众的心目中创造了有关设计史的概念。第二次世界大战后，佩夫斯纳继续从事设计史研究，重要的著作包括《现代设计的源泉》（1968年）和《关于美术、建筑与设计的研究》（1968年）。

佩夫斯纳将类型研究引进设计史，使得当今各种专门设计史研究，如建筑设计史、家具设计史、服装设计史、海报设计史等进入一种新的研究境地，从而大大地拓展了研究者的视野。作为设计史研究的先行者，佩夫斯纳向我们说明了既要将设计史作专项研究，更要使这种专项研究建立于美术史、科技史、文化史研究的基础之上。

与佩夫斯纳一道被称为20世纪最有影响的西方设计史家吉迪恩，是著名的美术史家沃尔夫林（Heinrich Wolfflin，1864—1945年）的学生。沃尔夫林提倡"无名的美术史"，即舍弃对装饰性纹样所进行的文化内涵和象征意义的研究，对艺术品展开纯形式主义的分析，通过这种方法建立起装饰性纹样的形式演变序列，从而确定纹样在历史发展过程中所处的具体位置。这使得吉迪恩致力于研究"无名的技术史"，坚持认为"无名的技术史"与"个体的创造史"具有同样重要的地位。1941年和1948年，吉迪恩分别出版了他的设计史名著《空间、时间与建筑：新传统的成长》、《机械化的决定作用》。他强调现代世界及其人造物一直受到科技与工业进步的持续影响，对设计史的研究应当引入更为广阔的文化研究方法。

由于设计史与美术史的关系密切，我们不可能离开美术史研究来谈设计史。19世纪两位美术史学大师——德国人森佩尔（Gottfield Semper，1803-1879年）和奥地利人里格尔（Alois Riegl，1858-1905年）在美术史领域作出的成就，直接为20世纪的佩夫斯纳和吉迪恩最终将设计史从美术史中分离出来奠定了坚实的理论基础。森佩尔在1860年至1863年期间对建筑和工艺作了系统和高度类型化的研究，出版了巨著《工艺美术与建筑的风格》（1860~1863年），着重探讨装饰与功能之间的适当联系。他强调装饰艺术的形式取决于生产的技术和材料的性质，材料、技术和需要决定了艺术风格的产生和发展。他通过对材料和技术的研究而将传统上分属于大美术和小美术（按19世纪美术史学的划分，大美术包括建筑、绘画和雕塑，小美术则是指所有的工艺品）的建筑和工艺作了并置的研究。这为后来的研究者在美术史研究的领域里提高小美术的地位迈出了历史性的一步。

里格尔从1887年至1897年的10年间一直任维也纳工艺美术博物馆的纺织品部管理人员，这使他有足够的机会接触到各种纺织物。1893年，里格尔出版了宏篇巨著《风格问题》。这部著作被认为是有关装饰艺术历史的最重要的著作。为了反驳森佩尔的对装饰风格的功能及材料与技术的机械唯物主义理论，里格尔在《风格问题》中提出一个观点：装饰艺术的发展是一个延续性的历史，并且遵循着其自身的形式逻辑而处于自律发展中。这一认识对后世学者将设计作为一门历史科学来研究有着根本性的启发，最终从价值上完全打破了大美术与小美术的界限。

对当代设计史产生重大影响的思想家是法国人罗兰·巴特（Roland Barthes，1915-1980年），其《神话集》（1957年）一书收集了一系列论及汽车、玩具、广告等人造物的文章，表达神话就是图像与形式的社会意义这一后现代理论。巴特认为，不应当从视觉设计的观点来看待大众文化，而应该认识到大众文化揭示了当代社会潜在的框架结构。他力图从设计的世界里推导出图像与形式的意义，同时又将设计看作是一系列可以进行形式分析的文化符号，因而他既阐释着结构主义观念又表现出新的符号学特征。《神话集》的重要性在于将设计从单纯的实践和解题行为中抽脱出来，用符号学的方法讨论神话利用设计方式来传播的途径，并最终使神话成为现实。

受巴特理论的影响，英国设计史家福蒂（Adrian Forty）1986年出版了一本全新的设计史著作《欲望的对象物：设计与社会1750-1980年》。作者主张将设计史当作社会史来研究，要研究设计如何影响现代经济的进程，反过来，现代经济又是如何影响设计的发展。

另外，最新的设计史著作还有莱兹曼（David Raizman）2003年出版的《现代设计史》及费尔夫妇（Charlotte and Peter Fiell）共同编著的《20世纪的设计》（1999年）、《21世纪的设计》、《工业设计A-Z》、《21世纪的平面设计》（2003年）等等。

1.2 现代设计
1.2.1 设计的现代性

现代设计是19世纪劳动的不断分工和引入机械化生产的产物。

手工业时代的技术与艺术完美结合，造就了灿烂的传统设计。18世纪下半叶的工业革命带来了新技术、新材料和新的生产方式，却没有给设计带来新的艺术形式。与手工生产相比，机器的批量生产带来产品艺术质量的急剧下降和消费者艺术品位的降低。为了解决这一矛盾，19世纪许多有识之士进行了积极的探索，较有代表性的是"英国工艺美术运动"、"新艺术运动"。英国工艺美术运动的代表人物约翰·拉斯金（John Ruskin，1819-1900年）和威廉·莫里斯（William Morris，1834-1896年）主张恢复手工艺传统，反对工业化和大批量生产方式，尝试采用中世纪风格，吸取自然主义的装饰手法，以期创造出一种新的设计风格。新艺术运动冲破了19世纪弥漫于整个欧洲的维多利亚风格的束缚，努力向自然界学习并加以大胆创新。

无论是英国的工艺美术运动，还是欧美的新艺术运动，它们在艺术上借鉴的都是繁杂细密的传统装饰，前者甚至拒绝使用机械技术，反对现代工业文明。后者虽没明确提出反对机械生产，但其艺术追求繁密的曲线和象征的意味，这是大工业生产初期的技术水平和批量化的生产方式所无法做到的。

与手工技术相比，大工业生产技术无疑是一种进步，问题在于找到能与这种技术相匹配的艺术设计。19世纪末20世纪初出现的现代艺术中，涌动着一股强劲的客观化趋势，这股潮流中涌现出

的艺术家、艺术作品和艺术风格，为解决这一矛盾提供了绝佳的方案。大工业技术与现代艺术中的客观化趋势相结合，直接促成了一场现代设计史上最具影响力的现代主义设计运动。

"现代艺术之父" 塞尚（Cézanne）是这股客观化趋势的始作俑者，他最基本的艺术观点就是把结构视为表现一切物体的根本："在自然里的一切，自己形成为类似圆球、立锥体、圆柱体。"这一观点直接影响了其后的立体主义和抽象主义。立体主义运动的代表毕加索和勃拉克一方面将塞尚的理论推向极致，在画面中表现出更纯粹的几何形态；另一方面，他们彻底摒弃了空间透视规律，使画面趋于平面化。康定斯基是抽象主义的代表人物，他认为抽象的形式蕴涵着无穷的张力，"绘画中的一个圆块，要比一个人体更有意义"，"一个圆圈上的三角形锐角的冲力所产生的效果，并不比米开朗琪罗绘画中上帝的手指触及亚当手指力量小"。他的绘画作品就是由一些抽象的点、线和块面组合而成，后期则完全是较为规则的几何图案（图 1.1）。

现代艺术中的这种遵循理性主义，用几何形体和简约抽象的色彩概括客观对象的特性与大机器批量生产的标准化、机械化技术要求正好合拍，成为大机器生产的必然。在两者结合的基础上，诞生了现代主义设计。其中最典型的成就是1919年在德国小镇魏玛成立的包豪斯设计学校及荷兰"风格派"和俄国构成主义。包豪斯强调一种单一的现代运动的设计方法，即利用现代材料和工业生产技术，以原色红、蓝、黄和圆形及方形为基础形成纯几何形式。荷兰"风格派"提倡严格理性的审

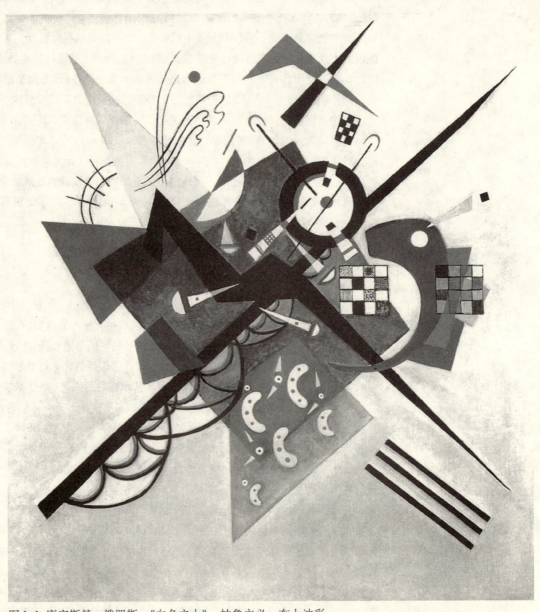

图1.1 康定斯基，俄罗斯，《白色之上》，抽象主义，布上油彩

美观，创作中用原色，包括白色、灰色和黑色；平面和立体的造型都严格遵循几何式样，并且把几何形式与新兴的机器生产联系起来，追求那种来自于机械的严谨与精确。俄国构成主义的艺术家们赞美工业文明的巨大成就，着迷于机械的严谨结构方式，努力寻求与工业化时代相适应的艺术语言和设计语言。技术和艺术的最佳结合使现代主义设计成为20世纪上半叶最具影响力的设计风格，以至在后期发展为风靡全球的"国际主义"风格。但是，设计技术与艺术的平衡永远是一种动态的平衡，技术在不断发展，人的需要也是多样化的，当技术的发展为这种多样化的需求提供了实现的条件后，设计也就走向了多元化。

1.2.2 设计就是生产力

国际上已经将设计业归并到"创造业"（Creative Industry）之中，成为一个新的产业概念。1981年，在英国从事设计产业的人数为22万人；2001年，英国设计业的产值约为1125亿英镑，已超过任何制造业对GDP的贡献。2006年，在英国从事设计、媒体和专业音乐等属于"创造业"范围的人员约60万人。现在，英国的设计产业就产值而言，已成为仅次于金融服务业的第二大产业，从就业人口看，设计产业则成为第一大产业。每年到英国学习设计的外国学生为英国带来高达10亿英镑的学费收入。法国标致汽车公司、雪铁龙汽车公司、日本马自达汽车公司、德国BMW汽车公司和瑞典沃尔沃汽车公司的设计主管均出自英国著名设计学院。大多数英国设计顾问公司的客户都来自世界其他国家，设计业成为英国主要的出口业之一。英国每5个企业中有近2个企业（约占39%），拥有一支精锐的设计队伍。英国国家设计委员会调查发现71%的出口企业认为设计和创新在他们的企业活动中起着至关重要的作用。

美国的设计产业虽然起步晚于英国，却发展迅速。美国国际知识产权联盟（IIPA）在报告中指出，到2000年止，美国的核心版权产业为国民经济贡献了5351亿美元左右，约占国内总产值的5.24%。在澳大利亚，1999年设计产业就业人数达34.5万人，占就业人口总数的3.7%。2000年，香港设计业产值为250亿港元，设计业的出口总值达100亿港元。同时，新加坡、日本、德国、韩国、法国等国家的设计产业领域也都在飞速发展。

现在我们耳熟能详的CI（Corporate Identity）设计，它使企业的经营管理理念与企业文化，形成既明确又统一的概念，然后运用整体传达沟通系统，传达给企业周围的关系者，成为市场竞争上的一种识别系统，并借着设计系统来综合、表现视觉印象，以突显企业的个性和精神，进而使消费者产生一致的、深刻的认同感，为企业带来更好的效益。上世纪90年代初，美国克莱斯勒公司推行CI战略，很快使其市场占有率提高百分之18%。日本的松门屋公司导入CI后，营业额上升了118%，小井宏上升了270%。

从以上的事例数据，我们不难看到设计业作为一个新兴产业在今后的巨大优势，由它所带动的设计教育、设计咨询服务、软件和产品开发、制造服务等方面将会形成极大的产业优势。设计创造市场，这是经济发展的大趋势。

20世纪，设计的艺术性、科学性和经济性是争论不休的主题，有人把设计定义为科学的艺术，也有人定义为艺术的科学，还有人定义为新的产业。总之设计既是科学也是艺术也是产业，设计师在创造某种使用功能时也要表现人类情感和智慧。艺术是通过自己特殊的语言表达感情和情感活动；设计也通过自己的语言——材质、色彩、形体构造及整体传达它的功能目的和深层的文化含义。社会发展到多元化的今天，融艺术、科学、产业为一体的设计，理应适时适地为人类的需要服务。

1.2.3 现代设计的构成类型及意义

设计本身就是社会行为、经济行为和审美行为的综合，现代设计的意义是由艺术家、工程师、设计师、制造商和消费者共同决定的，它产生于人们对艺术史、科技、政治、经济以及消费行为的研究。对于设计类型的划分，按目的的不同，大致划分为：视觉传达设计、产品设计和环境艺术设计三大类型。

视觉传达设计，是利用视觉符号来进行信息传达的设计。视觉传达设计具有直接性和短暂性，以及与社会、政治和经济生活的密切联系，使它比许多其他人类表达形式更接近于表达一个时代的精神。它包括：字体设计——包括基础字体设计变化而成的变体、装饰体和书法体等。标志设计——具有超过文字符号很强的视觉信息传达功能，手法有具象法、抽象法、文字法和综合法等。插图设

计——广泛应用于广告、编排、包装、展示和影视等设计中。编排设计——即编辑与排版设计，或称版面设计，是指将文字、标志和插图等视觉要素进行组合配置的设计。广告设计——根据媒体的不同，广告设计可分为：印刷品广告设计、影视广告设计、户外广告设计、橱窗广告设计、礼品广告设计和网络广告设计等。包装设计——指对制成品的容器及其他包装的结构和外观进行的装饰装潢设计。展示设计——或称陈列设计，是指将特定的物品按特定的主题和目的加以摆设和演示的设计，它是以信息传达为目的的空间设计形式，包括博物馆、科技馆、美术馆、世博会和各种展销、展览会等，商场的内外橱窗及展台、货架陈设也属于展示设计。影视设计——指对影视图像和声音及其在一定时间维度里的发展变化进行设计，影视设计包括电影设计和电视设计。

产品设计，是对产品的造型、结构和功能等方而进行综合性的设计，以便生产制造出符合人们需要的实用、经济、美观的产品。广义的产品设计，可以包括人类所有的造物活动。从生产方式的角度来看，产品设计可以划分为手工艺设计和工业设计两大类型。手工艺设计是以手工对原料进行有目的的加工制作的设计，主要依靠双手和工具，也不排斥简单的机械。范围主要包括陶瓷器、漆器、玻璃制品、皮革制品、皮毛制品、纺织、木工制品、竹制品、纸制品等的手工设计制作。工业设计主要指与现代工业生产相关的产品设计及相关设计，其核心是对工业产品的功能、材料、构造、形态、色彩、表面处理、装饰诸要素从社会的、经济的、技术的、审美的角度进行综合处理。按产品的种类划分，工业设计可以包括家具设计、服装设计、纺织品设计、日用品家电设计、交通工具设计、文教办公用品设计、医疗器械设计、通信用品设计、工业设备设计、军事科技用品设计等内容。

环境艺术设计，指对人类的生存环境进行艺术加工，包括自然环境艺术、园林环境艺术和建筑环境艺术。自然环境艺术包括山水、植被、经过艺术加工的地形地貌、人们配置的物体等，这种环境经过人们的构思、处理，达到一种艺术效果，具有一种特别的意境。园林环境艺术包括山水、树木、绿地、泉石及人工配置的物体、雕塑、装饰画，这种环境给人以幽静、舒适及优雅之感，并具有一种耐人寻味的情趣和气氛。建筑环境艺术室外包括街景、建筑群、建筑外观及周围环境、水池、喷泉、树木、雕塑、壁画等整体规划；室内环境艺术则包括室内建筑装饰、壁画、雕塑、家具陈设以及室内小景（喷泉、瀑布、山石、花草、树木）等。

工业革命使世界翻天覆地，使机械时代在人们的物质生活和精神需要之间产生了鸿沟。随着日益成长的觉醒，人们要求恢复人造环境和大众传达的人类价值和审美价值的呼声愈来愈强烈。现代设计艺术为这种恢复提供了一种手段，一个栖身地。通过设计过程重新使物质需要和精神结合成整体，能在很大程度上对社会的生活质量和目的作出贡献。

思考题、讨论题、作业：
1. 试比较工艺美术设计与现代设计的异同。
2. 讨论现代设计的构成。

参考资料（含参考书、文献等）：
尹定邦，《设计学概论》，湖南科学技术出版社，1999年第一版
蔡军论文《关于艺术与设计的思考》。

相关链接：
费尔夫妇E-mail地址：fiell@btinternet.com
英国国家设计委员会网址：www.designcouncil.org.uk

第2章 工业革命与设计

2.1 工业革命前的工艺设计掠影

在原始时期，审美与实用是很难分辨开的，一切改变自然的尝试都是集实用与审美为一体。这一点在中外设计初期，尤其引人注目。新石器时期产生了许多新的发明和技术，制陶工艺、编织工艺、纺织工艺等与人类生活密切相关的技艺首先得到发展。在一些陶器上，还留下了装饰和图案，这些图案记载了人类从渔猎社会进入农业社会的过程中审美趣味的变化。在巴黎卢佛尔宫美术馆里，珍藏着一件从伊朗西部出土的彩绘陶杯，便是新石器时期工艺美术的代表作品。杯子中部装饰着一只山羊，双角被夸张描绘成个大圆环，而躯干则被简化为两个弧边三角形。有趣的是在圆环中央，用羊角上局部自然纹理的特写作装饰，使整体和局部有机地联系在一起，构思十分巧妙。山羊图形恰当地安置在十分规矩的长方形边框之内，似乎在告诉我们，他们已掌握了圈养的本领。在山羊图形的上面，有一圈匍匐在地上的狗。在狗的上方，是一群伸长脖子的鸟。鸟的警觉、狗的沉着、羊的安详，构成了当时生活环境的生动画面。每一种装饰纹样都在内容上相互关联，使得这些生动的动物形象，给予人以丰富的联想（图2.1）。

作为古典艺术时期的代表，古代埃及人为我们留下了许多雄伟高大的建筑，充分表现了古代埃及的人们高度的建筑设计才能。历朝法老都不遗余力地营造皇陵——金字塔，以及供奉神灵的神庙。埃及金字塔建筑在设计上突出了金字塔高大、稳定、沉重和简洁的效果，以宏伟的气势，单纯、朴实的造型体现了奴隶主阶级的威严，对世人产生一种威慑的力量。在工艺美术方面，古埃及人也创造出辉煌成就。如古埃及座椅的造型主要有靠背扶手椅、靠背椅、折椅和矮凳几种，以靠背的高低区别尊卑。除折椅采用牛皮作椅面外，其余多是木板或席编的平面，椅背和扶手也是直线造型。惟椅腿极力模仿兽腿的形象，连脚爪也刻画得惟妙惟肖，大概是以狮子为坐骑，才能显出英雄的气概。各种各样的座椅，都具有造型简洁、严谨庄重的风格。古埃及盛行佩戴具有护符意义的装饰品，相信饰物与贵金属、宝石的本身具有象征繁殖、生育与赋予生命的意义（图2.2）。同时贵金属、宝石又是积累财富与修饰、美化自身的一种手段。在古埃及，黄金加工工艺如捶击或铸造成型法、表面雕刻装饰法、金箔制造法、雕刻包金法、金线金粒制造法、黄金表面敷彩法、加工衔接法等已相当完整与精湛。

欧洲古代文明发源地古代希腊，在营造建筑群方面尤为突出。世界著名的雅典卫城建筑群，堪称是高度的建筑技术与人的审美要求完美结合的典范。古希腊建筑中先后形成的三种"柱式"——多立克柱式、爱奥尼柱式和科林斯柱式，充分体现了三种不同的艺术风格和美学思想（图2.3）。它不仅是古希腊建筑的基础，也是对世界建筑设计史的一大贡献。古希腊人还在镀金、雕刻、上漆、抛光、镶接等工艺技术上，以及家具和陶瓶的设计上也成为欧洲设计史的开拓者，为欧洲设计的发展提供了不少范例。如公元前6世纪的黑像式双耳陶瓮，器物的制作与绘饰效果是非常协调与融洽的。瓮的口部略向外围张开，颈部又略向里凹进，瓮身以较大的曲线向底部收缩，瓮底再向外扩张而稳定瓮身，使整个瓮的外形形成一个优美的曲线。双耳正面较窄，侧面较宽，以螺旋纹作造型，安在瓮的两边，对瓮体积的容量和形体的美感起着很重要的作用。瓮身的装饰纹样是在黄褐色的陶壁上

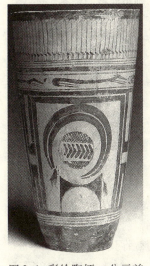

图2.1 彩绘陶杯 公元前4000年 高28.9cm

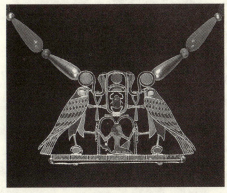

图2.2 《女王胸饰》，埃及，工艺，金、宝石

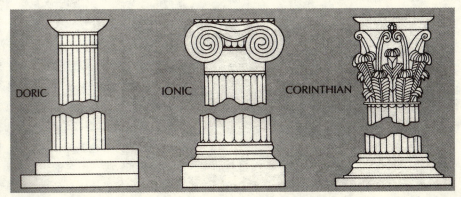

图2.3 古希腊建筑柱式

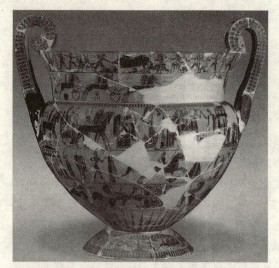

图 2.4 黑像式双耳陶瓮，公元前 6 世纪

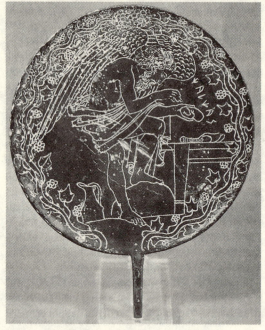

图 2.5 刻花铜镜，公元前 350 年，直径 15.3 cm，罗马

用黑色和深褐色进行绘制的。首先根据画面的情节，把具体形象用黑色涂在黄褐色的陶壁上，形成各种形象的外形轮廓，犹如影绘式的平面装饰，而形象的具体结构与刻画，在影绘内再进行刻线的手法加以表现。双耳陶瓮壁的装饰分割成五条横带，在每一横带里，都描绘了一个故事，如狩猎、战争、竞技、婚礼等，其人物、动物与各种道具组合得相当巧妙，具体的形象刻画又非常准确、仔细、生动，画面有虚有实，有静有动，情节复杂，构图庞大，画面的壮观与器物形状紧密吻合，显示了当时器物制作者与绘饰者的非凡才能（图2.4）。

古罗马人学会了伊特鲁里亚人的拱券结构和使用天然混凝土材料，并采用古希腊柱式来建造新型的庞大空间。为颂扬历代帝王文治武功而建造的祭坛、凯旋门、纪功柱；供贵族游乐享受的竞技场和大型浴室……无不反映出这个崇尚武事、好大喜功、耽于奢华的时代和民族特征。科洛西姆竞技场典型地体现着古罗马建筑的特色。它的内部椭圆形长轴为188米，短轴为155米，竖立的壁面高48.5米。可容纳5万多名观众。剧场的外围共有四层，建有三层拱门，第四层是饰有半圆柱的围墙。拱门之间的外墙上，富有节奏地装饰着希腊的三种典型柱式：底层是多立克式，第二层是爱奥尼式，第三层是科林斯式，顶上一层是以科林斯式壁柱来分割墙面，这样，虚实、明暗、方圆的对比极其多样。古罗马时期从床，椅、三角台等家具，壶、碗、杯等饮食器，乃至火钵、油灯、烛台等日用品，都广泛地使用了青铜制品。如用青铜制造精美的有柄手镜，镜背的装饰花纹，是用流畅的曲线勾画出旋转自如的生动场面，如花叶之繁茂，如波浪之翻卷，在这些细密曲形的中隙，是疏朗简洁的线条和几何纹。雕刻后进行着色，使得纹样更加清晰（图2.5）。

中世纪时期的设计艺术受到宗教的影响而倾向于精神性的表现。设计成为超脱世俗沟通天堂的工具，设计的目的直接为基督教统治服务，为一切通向天堂或向往天堂的人设计。最具典型意义的，代表着中世纪设计的当推哥特式建筑。哥特式建筑是欧洲中世纪建筑设计的顶峰，无论是工程技术，还是设计艺术手法都达到了空前的高度。哥特式建筑以其垂直向上的动势，形象地表现了一切朝向上帝的宗教精神。尖尖的拱门，有棱筋的穹隆顶，高耸的尖塔，突破了仿罗马式建筑沉重的稳定感和半圆形拱门的样式。哥特式教堂建筑的设计除了高耸、挺直的造型外，在装饰设计上也十分讲究。教堂的墙上几乎全部开着长长的窗洞。由于处处镂空雕琢而且没有墙壁的缘故，宗教性壁画无所依托，但设计家们从拜占庭教堂中的琉璃嵌画中吸收灵感，创造了镶嵌彩色玻璃窗画。即在大窗户上先用铅条组成各种形象的轮廓，然后用小块彩色玻璃镶嵌，其基本色调为蓝、红、紫三色。单纯的轮廓与彩色玻璃的结合，使教堂内部在阳光的照射下呈现出一种色彩缤纷的神秘气氛，使人产生不尽的联想。哥特式造型设计意念及装饰设计为后世建筑师提供了丰富的养料。中世纪的书籍装帧艺术，在欧洲的工艺美术历史中，也具有相当重要的作用。福音书的装帧一般精致华丽，是金属工艺、宝石镶嵌及雕刻与绘画不同技艺的综合工艺美术品，可以说是欧洲中世纪工艺美术成就的体现（图2.6）。

文艺复兴时期，随着思想的解放和技术的提高，欧洲曾经与东方国家中断的贸易又重新得以恢复。许多贸易商主张在商店建筑物外表上设计引人注目的广告招牌。14~15世纪，欧洲行会同盟由多达70个城镇组成。从这一时期起，展示方法也显得日益重要。欧洲各国到处流行使用组合文字、标志符号、徽章和纹章。有名的艺术家为商店和餐馆设计招牌也无甚稀奇。橱窗陈列也在这一时期由市场的商品陈列台发展而成。邮寄广告的方法也从这时期开始。15世纪谷登堡(Gutenberg)铅活字印刷与印刷机的发明，对以后的年代

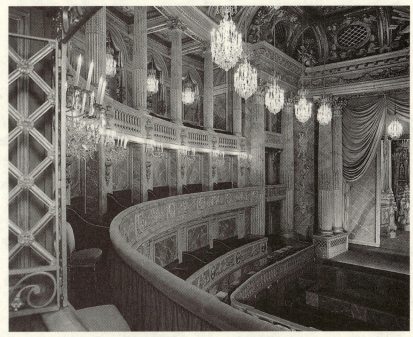

图2.8 雅克·昂热·加布里埃尔，法国，《凡尔赛剧场》

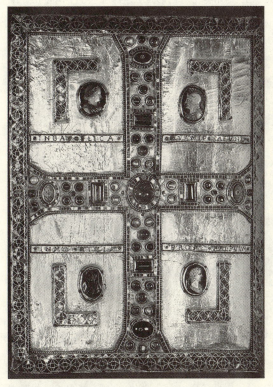

图2.6 《福音书书函》，中世纪，意大利蒙奇大教堂附属美术馆藏

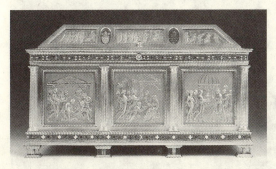

图2.7 瓦莱里奥·贝利，意大利，《美第奇宝箱》，佛罗伦萨银器博物馆藏

起着决定性的影响。借助他的发明，文艺复兴时期不仅在书籍装帧设计上飞跃了一次，而且使市民的教育更为具体，同时在广告领域也引起了革命。信息通过印刷，重复应用到不同的场合，反映了最初机械化设计萌芽的产生，并为工业革命后的设计打下了坚实的基础。文艺复兴时期的设计在造型上以简洁单纯、实用和谐为其基本特征。特别是家具设计，出现了对直线造型的追求，如意大利佛罗伦萨美第奇家族的宝箱设计，充分运用几何形造型，显得大方、典雅（图2.7）。文艺复兴是欧洲设计艺术得到高速发展的时代，其设计上追求的庄严、含蓄和均衡的艺术效果，为后来的新古典主义风格的设计奠定了基础。

巴洛克艺术的重要成就主要反映在教堂和宫殿的建筑上。同时建筑与室内的装修又是紧密结合的，所以室内装饰、家具与壁毯工艺等也随着建筑获得了发展。当时室内设施的特色，不仅有了新材料的运用，还考虑到适用的需要，因此，整体结构的设计得到重视（图2.8）。

2.2 18世纪的欧美设计

2.2.1 法国洛可可

洛可可（Rococo）在法语中含有螺贝和假山的意思，是用来形容艺术装饰上那种善用卷曲线条繁复修饰的作风，在工艺史上特指17世纪末至18世纪在欧洲工艺美术中占主导地位的风格。由于主要是在法国路易十五时代（1735~1765年）流行，所以又称路易十五风格，它反映出上流贵族的审美理想和趣味。洛可可风格的形成，是巴洛克时期装饰风格走向极端的结果，它最大的特点就是注重于装饰性的表现，所以在法国宫廷女权高涨的时期，追求繁缛精致的装饰得到了充分的发展。洛可可艺术的华丽、纤巧、繁缛的特点体现得最充分的是在建筑装饰和室内陈设上。造型的比例关系偏重于高耸和纤细，以不对称代替对称，频繁地使用形态与方向多变的曲线和弧线，排斥了以往那种端庄和严肃的表现手法。在室内常用大镜子作装饰。在装饰纹样中，大量运用花环和花束、弓箭以及各种贝壳图案。色彩明快，多用白色和金色组合色调。在室内装饰和家具配置上，造型的结构线条具有婉转、柔和、造型优雅和安逸等特点。因而美术史家龚古尔兄弟在他们的《18世纪的艺术》一书中写道："当路易十

五的时代代替了路易十四的时代时，艺术的理想从雄伟转向了愉悦，讲求雅致和细腻入微的感官享受遍及各处。"

　　法国宫廷和贵族不惜巨资大肆营建宫殿，以满足享乐主义的要求。他们崇尚东方豪华的宫廷样式，追求精细、轻巧、灵动的曲线美，要求华丽、丰富的装饰。巴黎的苏比兹客厅和凡尔赛宫礼拜堂即为法国洛可可艺术的代表。随后，在欧洲其他国家也出现了造型别致、色彩艳丽、装饰堂皇的洛可可式的建筑。

　　18世纪中叶，西欧各国和远东地区的贸易往来不断增长，使欧洲人大开眼界，光辉灿烂的东方艺术，别具特色的中国陶瓷、丝绸和园林微缩景，对西欧的室内设计艺术家和工匠产生过深远的影响。欧洲进口中国瓷器在17世纪晚期达到了高峰，到18世纪下半叶，英、意、法、德、奥等国陆续开始仿造中国瓷器。当时，最常见的是餐具和咖啡具。最著名的产品来自德国的迈森(Meissen)和法国的塞维尔(Sevres)（图2.9）。这两窑所产瓷器在技术和外观纹饰上既效仿东方古典美，在包括山川城池、市井屋舍、人物服饰、神话传说、百工技艺、风土人情、海关商馆、飞禽走兽在内的各种瓷器纹饰中呈现出中国图像，同时又融进许多欧洲的风格样式，造就出奇异古怪、中西混杂的审美趣味。

　　路易十五样式的典型家具风格，是木工选用自然纹理十分漂亮的木材，制作出平面和弧面，四周都用铜质镀金的浮雕包裹，在木材本身肌理的底子上，用单纯的色彩画上写实的花卉和静物，桌子腿部小巧优雅，是当时的标准样式（图2.10）。

　　刺绣挂毯设计也受到东方影响，色泽鲜艳，有的还织有穿中国明式服装的男女、塔阁牌坊、喧器的闹市场景（图2.11）……

2.2.2 齐彭代尔

　　18世纪是一个富于魅力的历史转折期。巴洛克、洛可可和新古典主义把欧洲手工业时代的设计推向了顶峰，但是由于受到材料、技术等条件的限制，以手工业为基础的设计无法再有什么新突破。随着人类新机器、新设备的发明创造，人类的生产方式发生了前所未有的变化，机械化大批量生产方式取代了落后的手工作坊式的劳动方式，产品以人们意想不到的速度大批量、廉价地推向市场。引

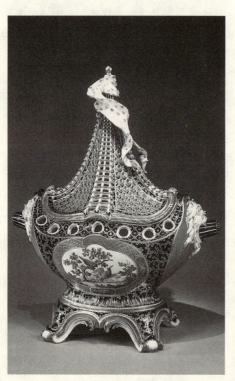

图2.9 法国洛可可船形香料器皿，塞维利亚窑制品

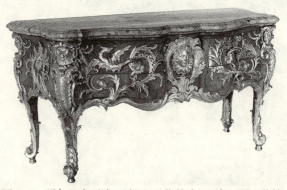

图2.10 夏尔·克雷森，法国，《化妆台》，洛可可，紫檀木

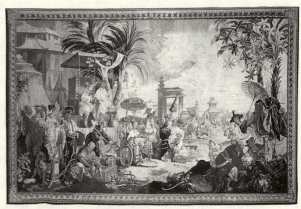

图2.11 法国洛可可挂毯，《中国市场》，羊毛、丝

起了社会政治、经济、文化的全面变革,随之引发了产品设计环境、条件、性质及方式的巨大变化。新的挑战也在标准化与个性化间、新能源与传统材料间、服务大众与精英设计间展开了。

英国是第一个经历工业革命的国家。在英国,现代设计文化中起奠基作用的是那些伴随着大众消费而出现的产品。产品制造者总要从实物中借鉴或模仿其设计构思,过去图版或书籍中印刷出来的图像很难找得到。到了18世纪,印刷工序变得越来越精细,包括制版工、雕工、排版工、印刷工,甚至是纸张工。新印刷工艺的出现促进了印刷品样式的变化成为可能,同时印刷艺术创新,如字体的多样化、排版的灵活性也促进印刷术的改进。书面形式的设计信息大受欢迎,得到了发展。

在整个18世纪,设计师的角色经历了一些重要的变化发展。那些用陶瓷、金属和玻璃生产传统产品的手工艺匠人仍然存在,但设计师的定义正发生重大变化。

英国设计师齐彭代尔(Chippendale,1718—1779年)是早期日用器物设计师的一个代表。1754年齐彭代尔出版《绅士和室内设计师指南》(The Gentleman and Cabinet-maker's Director)一书,对整个设计系统产生了迅速而持久的影响。书中提出了新的生产标准,使齐彭代尔成为伦敦时尚的一个重要人物。该书同时也是一个成功的广告,为齐彭代尔公司赢得了源源不断的生意,而且使他的设计在尽可能大的范围内流行起来。他设计的家具风格多样(图2.12、图2.13),从洛可可到哥特式,从新古典主义到东方式,均为贵族们所需求,同时又被吸收进乡土传统中,并在英国不断扩展的北美及印度殖民地被模仿复制。

2.2.3 维吉伍德

英国工业革命开始于18世纪60年代,完成于19世纪40年代。这一过程首先从棉纺织工业开始。棉纺织工业是当时新兴的工业,对于新方法的采用较为容易。另外,当时棉纺织业比较集中,不像毛纺织业那样分散,因此也比较容易改变为机器化的大生产。在棉纺织工业的技术革新中,纺纱和织布各个环节相互促进。其中最突出的发明分别是1765年哈格里夫斯(James Hargreaves,1720—1778年)发明的"珍妮纺纱机"(是棉纺织业中出现的第一项有深远影响的发明,成为工业革命的起点)、水力纺纱机(是钟表匠凯伊在木匠海斯的协助下于1768年前后发明的,它以水力传动,比珍妮机更省力,效率更高,纺出的纱也比较牢固,但纱比较粗糙)、骡机(1779年由塞缪尔·克隆普顿 Crompton发明,它结合了珍妮纺纱机和水力纺纱机的优点,可以同时带动300~400个纱锭,纺出的纱既细致又牢固)和水力织布机(1785年由埃德蒙·卡特莱特发明,织布速度比水力纺纱机提高了40倍)。随着纺织机器的发明,使用机器生产的大工厂兴建起来了。纺织生产的机器化推动了动力机器的革新。1785年,瓦特改进和制成新的蒸汽机,将其投入到诺丁汉舍尔纺纱厂使用。1789年,瓦特获得专利,蒸汽机很快普及开来。纺织工业的技术革新完全改变了工业生产的面貌,促使18世纪末采煤、冶金、交通运输等各行各业的技术革新和机器的使用。

18世纪领土扩张的氛围及文化的试验和创新发展,造就了一批成功的设计师和早期工业家、发明家。其中包括商人工匠(Craft-Merchant)维吉伍德(Josiah Wedgwood,1730—1795年)、发明家博尔顿(Thomas Boulton)、理查德·阿克赖特爵士(Sir Richard Arkwright)。他们的影响是把工业和生产改造成工业革命的新模式。

1759年,维吉伍德继承了在斯塔费德郡的家业并着手进行大刀阔斧的改革。他引进了蒸汽动力;

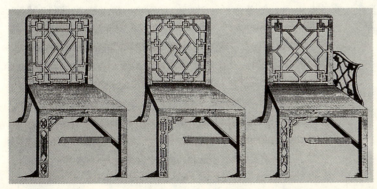

图2.12 齐彭代尔,中国式椅子,451mm × 311 mm,1754年

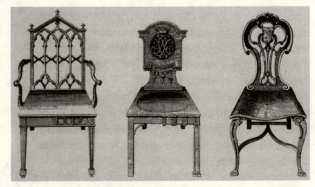

图2.13 齐彭代尔,哥特式椅子,451mm × 311mm,1754年

图2.14 维吉伍德,带水草纹样的皇后用品,陶瓷,维吉伍德博物馆藏

18世纪60和18世纪70年代,他设立了工业生产的基本规则,这些规则后来在世界各地广为流传。除了在工业生产上所作的提高效益的措施外,维吉伍德更着力于新款陶瓷设计的同时也开发仿古制瓷以迎合顾客的不同要求(图2.14)。他创造了销售和营业的新方式,应用报纸广告和开发零售展销,把陶瓷生产过程分离成单独的几个部分,这样就创造了工业革命的基础原则:劳动力的分工。这是一个形式简单但意义深远的变革,结束了个体工人控制整个生产过程的历史,现在每个工人专门从事一种劳动。专门化的机器的广泛使用,引发了设计可以从生产中分离出来的观念。因而可以说,维吉伍德是第一个引入工厂系统化科学研究方法促使劳动力分工的资本家和设计师。

2.3 工业的扩张
2.3.1 工业的发展

工业革命发展到19世纪上半叶,就像狄更斯在《艰难时世》里写的那样:"这是一个由红砖砌成的小镇,假如烟尘与污垢还没有掩盖其颜色的话。事实上,这是一个由不协调的红黑二色组成的城镇,就像脸上涂有颜色的野蛮人。这是一个机器和高高的烟囱无所不在的小镇,浓烟如同首尾相接的长蛇,无休无止盘旋不去。镇上有一条黑黑的运河,还有一条被污染呈紫色的小溪,散发出刺鼻的异味;还有一大群的房子,从早到晚,窗户被震得喀喀作响;在其附近,蒸汽机的活塞一上一下的作着单调的起伏,仿佛忧伤以致失去理智的大象。"人类历史的进程改变了,环境却恶化了。

19世纪同时又是一个充满活力的变革和进步的年代。新的工业中心不断涌现,英、法、美间的政治气氛相对稳定,经济关系良好,是一个促进和鼓励研究学习的社会。这个时代许多工艺设计师取得了巨大的工程成就和研究成果。各个阶级的人们都可以从这个时代的新发明体会到社会的进步。在这种新的消费文化中,新材料的发明和应用与设计起着重要作用。

19世纪初印刷技术的进步影响到纺织和室内装饰业。纺织工业的各种发明是当时工业革命的典型。18世纪70年代第一次发明浪潮,使纺织生产从家庭小手工业(工场手工业)发展到集中的工厂生产(大机器生产)。机器化的第二个过程是织布,即印花布印染术,它是由1783年发明的一种滚轴印染机改良而致的。进入19世纪,英美的棉纺织工业已普遍发展到蒸汽推动滚轴运作的印染机进行生产。法国里昂(Lyon)的丝印及奥地利维也纳(Vienna)的棉印业也飞速进步。棉丝业的进步也导致服装和室内装饰样式的发展。

伴随着工业革命发展而来的还有一个新兴的富裕的中产阶级的出现。书籍报纸杂志也开始能让大多数人买得到。印刷术在19世纪的文化界实在是太重要了。大量规模盛大的设计展览以及日新月异的新设计的发明,它们都需要印刷术的支持。印刷术的不断进步促进广告业的日新月异(图2.15)。许多事件的目录表印制成册,就变成了当代设计发展的一部历史。它反映了那个年代的成就和渴望,展示着专业设计的面貌,展示着关于质量和品位的进步,展示着工业和商业的主要特征。

2.3.2 标准和模式

英国19世纪早期的设计变革直指设计师所遵循的创作标准和模式。诸如普金(Augustus Welby Northmore Pugin,1812—1852年)、科尔(Sir Henry Cole),他们都相信设计存在着更适合当时的新标准,而且这个新标准是建立在大众的期望中的,它会最大程度地发挥它在经济、社会以及道德等方面的作用。大量的设计师利用先进的印刷技术刊印自己的设计作品,提出自己的理念和思想。

集建筑师、设计师及作家于一身的普金主导着最激进的设计标准和理念,他深切感受到工业革命造成的问题及其对欧洲图案的设计所造成的可悲影响,认为哥特式从视觉和道德的观念来看是惟一能起作用的风格。从19世纪30年代开始,普金的著述中就包含了一个简明的思想:过去的设计,特别是中世纪的设计,体现了一种非凡的成就水平和一种19世纪不可企及的简单的美感。于是在他的《尖顶建筑或基督教建筑原理》(The True Principles of Pointed or Christian Architecture,London,1841年)中提倡复兴哥特风格,而且反对在墙壁和地板装饰中使用三度空间表现法,推崇平面图案,要求装饰与功能一致(图2.16)。

19世纪30年代,社会评论家和资本家分析工业的社会效应,认为英国虽然在技术方面领先,但却没有充分认识到设计的问题,所以市场对消费品的大规模需求导致了审美标准的降低。一向力主改革的科尔认为美术与工艺的结合可以提高公众的趣味,教育被看作提高工业设计水平最重要的方

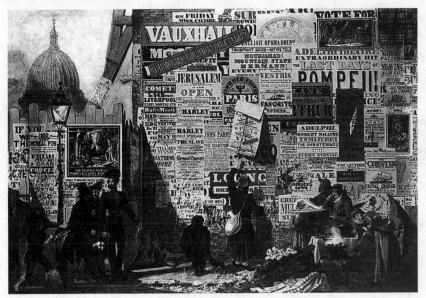

图 2.15 约翰·巴利《伦敦城市广告景象》,水彩,760mm × 1065mm,1835 年　　　图 2.16 普金《有百合花和石榴花图案的墙纸》

式。科尔及其追随者一直致力于把美与实用相融合从而达到艺术有益于社会发展的思想。

19世纪对于设计趣味和时尚以及标准的争论好像在证明着设计界纷乱非常。事实上,对设计标准的探索似乎是每个历史阶段的自然趋势,在现代设计史中也是如此。19世纪中产阶级探寻设计的新标准建立在对18世纪设计风尚的反思之上,他们在争论当中加入了许许多多大众的文化意识,扩大了设计在社会生活中的影响。

2.3.3 美国产业制度

继英国开始工业革命之后,法国、美国、德意志国家也先后展开了轰轰烈烈的工业革命。

美国工业起步虽晚于英法,但发展却相当迅速。因为它没有经过封建社会,旧的行会传统和习惯势力微弱,有利于新技术的发明和推广。另外遭受战争破坏少,有利于生产的稳定发展。同时美国通过从事奴隶贸易和掠夺印第安人土地、财富等手段,取得了发展工业的大量资金,加上外国移民大量涌入美国,为美国工业革命提供了自由劳动力和技术。随着美国领土的不断扩张,西部的开发和广阔的国内市场、原料,美国工业异军突起,到19世纪中期,资本主义工厂制度在美国北方的主要工业部门中都已占主导地位,工业革命基本完成。但是这时美国各地区的发展不够平衡,南方仍盛行种植园奴隶制。美国内战结束以后,南方工业兴起,农业也进行了改造,工业革命在全国范围内完成。

劳动分工越细,生产率越高。对此,英国著名经济学家亚当·斯密(Adam Smith,1723—1790年)1776年在他的著作《国富论》中曾经有过生动的描述:分工的结果,已经使针的制造,成为一种特殊的职业……计抽铁线者一人,直者一人,截者一人,磋锋者一人,钻鼻者又一人。但要钻鼻,须有二三种不同的工作……综合全部作业,可分为18个业务……分别由18个特殊的职工担任。固然,亦有时一人兼任二三门……10个工人的小工场,一日也能成针12磅。以每磅中等针4000枚计,这10个工人,每日可成针4.8万枚,即一人一日,可成针4800枚。如果他们各自独立工作,不论是谁,一日就连一针,也不易制成。《国富论》中亚当还首次对工业革命的经济内涵作分析,他指出了在劳动力生产和销售方面会发生的变化。同时,他又指出仅仅是生产的提高还不能取得经济的胜利,销售和设计是工业革命新产业要取得成功必须依靠的力量。当时的美国工业系统还对英国非常依赖,但18世纪末则已开始按着斯密的经济原理发展了。

惠特尼(1765—1825年)出生于一个美国农民家庭,毕业于耶鲁大学,毕业后在佐治亚州工作。当时美国南方各州盛产一种绿籽短纤维棉花,但是由于籽和棉不易分离,难以利用,迫切需要一种分离棉籽的设备。惠特尼发现这一情况以后,经过努力钻研,制造出了一种轧棉机,这种轧棉机的结构十分简单,但却十分有效。惠特尼的轧棉机只有4个部件:向机内供棉的棉斗;装有许多短钩的滚筒,旋转时短钩把棉籽上的棉纤维钩下来;固定的胸架,可滤掉棉籽而放过挂在短钩上的棉纤

维；胸架反面装有鬃毛滚筒，其旋转方向与钩筒相反，能擦掉钩上的棉纤维，并靠离心力将棉纤维抛出。轧棉机的发明使南方的棉花生产变得更加有利可图，大大促进了南方的棉花生产，促进了南方的农业繁荣。18世纪末，惠特尼又改变了步枪的生产方法，由传统的每个工人从生产所有零件到完成装配的生产方法，改为先大量生产可以互换的零件，然后再装配成步枪，大大加速了生产过程。这种先生产可以互换的零件而后再装配的标准化生产方法，开辟了美国工业大量生产的新时代。

19世纪中，彩色印刷在美国被广泛使用，尤其是那些插图周刊，其插图设计师人才辈出。如温斯鲁·霍默(Winslow Homer)、托马斯·纳斯特(Thomas Nast)、路易斯·普朗格(Louis Prang)。他们把彩印技术与自己的艺术创作相结合，通过这样的方式来表达自己的艺术观。彩印的波及范围甚至延伸到诸如广告海报等媒介中（见彩图1）。

2.3.4 结语

法国的历史学家费尔纳德·布劳德尔(Fernand Braudel)说过：如果想了解社会，就必须知道社会的具体情况，同时亦要了解从古到今的来龙去脉；这是一个具有特征延续和持久影响的积累。布劳德尔的话或许可作为对现代设计史的评价：它调动了几乎所有基于复杂机器技术的生产活动以及18—19世纪初社会的消费动力。或许，19世纪上半叶出现的正是技术、商业化及大众化间的冲突：一方面标志着地域的变动，另一方面亦表明时尚会随时空的转移而循序渐进地发生变化。

思考题、讨论题、作业：
1. 简述西方传统建筑工艺美术设计的特点。
2. 试述工业革命对18世纪至19世纪上半叶的设计影响。
3. 简述奇彭代尔与维吉伍德的贡献。

参考资料（含参考书、文献等）：

尹定邦，《设计学概论》，湖南科学技术出版社，1999年第一版。

史密斯，《世界工艺史》，浙江美术学院出版社，1992年第一版。

保彬、王小勤 编著，《外国工艺美术百图》，人民美术出版社，1991年第一版。

威廉·荷加斯，《美的分析》。

相关链接：

齐彭代尔国际家具学校 info@chippendale.co.uk

AW Pugin

第3章 改革与复兴

3.1 维多利亚时代的设计

1837年，18岁的维多利亚公主登上了英国王位。在长达64年的统治中，英国的海外扩张达到了高潮。维多利亚女王建立了大英帝国，开创了辉煌的维多利亚时代（1837－1901年），并使英帝国成为了当时世界上最强大的殖民国家。在设计方面，这一时期呈现出纷繁复杂的局面。一方面存在着"为产业而产业"的思想，工业制品泛滥于世，在19世纪西欧的家庭里，这种机械产品一变过去手工制作品的样式，成为室内装饰的主要构成要素；另一方面又存在着"为艺术而艺术"的文化运动。这两个完全相反的思潮交锋冲突，产生强烈的火花，成为点燃现代设计运动的导火线，并导致了社会的一系列变革。

3.1.1 1851年博览会

1851年，英国为显示其工业技术实力，炫耀它的工业革命成就，敛集了欧洲各国的工业产品，在伦敦海德公园举办了著名的首届万国博览会(The Great Exhibition)。举办博览会的建议是由英国艺术学会提出的，维多利亚女王的丈夫阿尔伯特亲王(Prince Albert)亲自担任博览会组织委员会的主席，柯尔(Henry Cole，1801－1882年)负责具体的组织工作，普金(Augustus W.N.Pugin)负责组织展品评选团。另有一些著名的设计家、理论家如森佩尔(Gotlfried Semper)等也都参加了组织工作。由于时间紧迫，无法以传统方式建造展览会建筑，组委会采用了皇家园艺总监帕克斯顿(Joseph Paxton，1801－1865年)的"水晶宫"(Crystal Palace)设计方案。

"水晶宫"采取装配温室的办法，用玻璃和钢铁建成"水晶宫"庞大的外壳。主体长1848英尺，宽408英尺，占地面积19英亩。这是世界上第一座采取重复生产的标准预制单元构件建造起来的大型建筑，共用玻璃板30万块、钢铁4000吨，室内总面积超过60万平方英尺，陈列产品的展台面总长达5英里，共展出各种工业产品(包括传统手工艺品)17000多件，其中一半来自英国以外的国家。展品包罗万象，从钟表到丝绸，从家具到农用机械等等。钢铁和玻璃构建的庞然大物被人们戏称为"水晶宫"，它的展出，震惊了全世界（图3.1）。博览会从5月1日至10月5日共持续5个月时间，接待参观者600多万人。展览结束后，水晶宫被转移到伦敦南部的希顿汉(Sydenham)，它成为人们驻足流连的旅旅景观，直到1936年在大火中坍塌。水晶宫建筑本身就是工业革命成果最好的展示，它把特纳(Turner)和伯顿(Burden)在伦敦的凯尤·加登斯(Kew Gardens)设计的温室风格(1844－1848年)（图3.2）推向了高潮，与19世纪其他工程一样，在现代设计的发展进程中占着重要地位。

这次博览会全面展示了欧洲和美国工业发展的成就，是对工业革命后的新技术和新发明的庆贺。其意义不仅在于展示了设计者的自信，也不仅在于大规模的展览带来的丰厚收入直接为英国后来兴建几大博物馆奠定了基础，而且还在于它表达了设计师与手艺人的角色关系。大展目录的封页设计是一幅寓意画：象征和平的少女手抱着一只鸽子站在一个大地球仪前，两个跪拜人物簇拥左右，分别象征着设计师和工匠。前者是衣着讲究的绅士，他披着长发，穿着长袖外套，手持一幅圣餐杯素描画，周

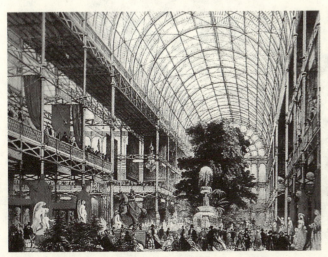

图3.1 "水晶宫"的内部一角，1851年

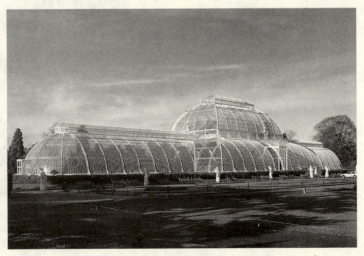

图3.2 特纳和伯顿《伦敦的凯尤·加登斯温室》，1844－1848年

围都是书籍，这暗示了设计师的工作主要不是靠体力劳动，他和自由艺术家类似；形成鲜明对比的，是他紧握着对方手的另一男人，他剪着短发，穿着工作服，卷着袖子，左手拿着实物圣餐杯，周围都是他的工具，还有些他已完成的产品（图3.3）。这情景昭示着只要手艺人和艺术家友好合作就会带给世界繁荣与和平。当然，博览会也暴露了工业设计中的各种问题：博览会的建筑——"水晶宫"是20世纪现代化建筑的先声，而"水晶宫"的展出内容却与其建筑形成了鲜明的对比，反映出一种为装饰而装饰的热情，漠视任何设计原则，其滥用装饰的程度甚至超过了为市场而生产的商品。

对于这次博览会，评论界褒贬不一，有的人如诗人特尼逊就赞美不绝，而以拉斯金（John Ruskin，1810–1900年）为代表的一部分人却对此冷嘲热讽。

特尼逊赞道：

……

神圣艺术的色彩和形态，

创造了一个美妙的新世界。

所有的美，所有的功用，

都汇集到了这个地方。

拉斯金却认为水晶宫只不过是证明了人们能够建筑起比过去任何时期都巨大的温室而已。这批评论家主要认为展品审美水准太低，需要通过教育予以改变。

3.1.2 建筑与家具

在维多利亚时期的建筑中弥漫的主要是复古风气——哥特式、文艺复兴式和洛可可式。19世纪30年代，哥特式建筑得到了全面的复兴。查尔斯·巴里（Charles Barry 1795–1860年）是英国19世纪上半叶最伟大的建筑家，他与普金一道共同设计了位于泰晤士河畔的著名的英国国会大厦。他采用中世纪、特别是哥特建筑样式，但不是原样模仿，而是在此基础上创新。外观由众多大小高低不等的方尖塔组成，在蓝天映衬下显得格外清秀、优美、精致。1855–1885年是哥特式复兴盛期，这时期的建筑师代表有设计牛津柯布尔学院教堂的威廉·巴特菲尔德（William Butterfield）和设计伦敦阿尔伯特纪念亭的乔治·吉伯特·斯各特爵士（Sir George Gilbert Scott），他们设计建造了大量不同层次的哥特式建筑。维多利亚盛期，哥特式风格遍及英国中心城市建筑，从宾馆到火车站，从学校到教堂（图3.4）。此时的建筑并没局限于装饰风格，对英国文艺复兴时期的垂直风格以及中世纪罗马式风格也大力借用。

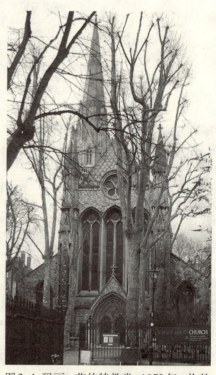

图3.3 1851年展览会目录封面设计　　　　图3.4 玛丽·艾伯特教堂，1872年，伦敦

维多利亚时期之所以能成功复兴哥特式,可能是因为此风格很容易从中世纪遗留物原件中撷取。大型的建筑工程需要大量训练有素的能工巧匠,而哥特式建筑技术是世代相传的,由手艺人来完成哥特式建筑工程简直就是易如反掌,无需培训。

维多利亚时期的家具同样受到哥特式风格样式的影响,具体表现在其庞大厚重的尺寸、深色的家具表面以及精致的雕饰和装饰物,它们是第一种大批量生产的家具。此类家具以英格兰维多利亚女王的名字命名。椅子局部制作精美,外观严肃而刻板,椅子扶手向外弯曲,椅背和椅座选材多用木材软垫,椅腿是多种旋转方式的弯曲式。橱柜及桌子的抽屉把手或为木质雕刻把手,或为玻璃蘑菇形圆把手,或为木质蘑菇形圆把手,或为玫瑰花形把手(花形或叶形的圆把手是用黄铜或玻璃制作)。这时期家具使用的木材一般是灰胡桃木、橡木、枫木、白蜡木和黑色胡桃木、蔷薇木;织物一般为编织物、毛厚呢、针绣花边、长毛绒、织锦、丝绒、天鹅绒等。家具表面多用清漆处理,支脚呈球状及爪状,雕刻出的爪子抓着一个球,为家具腿的延伸(图3.5)。构件选材为玻璃和木材,以楔形榫头联结,轮廓多为波浪形或呈S形弯曲,也有部分为直线形。家具图案以叶饰和涡卷形装饰为主,再配以雕饰、切割或削成的图案装饰物,其中受伊斯兰教影响的回纹细工饰最为精美,或镀金、或镶嵌装饰,或装饰性雕刻,或带有交错线条的透空织物。家具中央立柱,有纵向裂痕的弯曲条,常被固定于柜子的正面;底部支承结构尺寸比较适中。

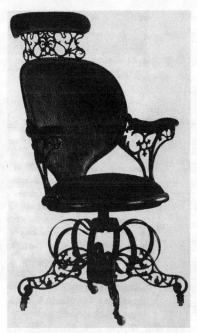

图3.5 托马斯·E·华伦,弹簧转椅,铸铁、钢、木油漆,天鹅绒沙发垫,42in × 24in × 28in,1849年

3.1.3 约翰·拉斯金

拉斯金是英国著名的评论家和思想家,著有《建筑的七盏明灯》(1849年)和《威尼斯之石》等直接与设计理论相关的书。他对1851年水晶宫建筑及展览会作品十分不满,在随后几年里,他继续通过著书或演讲来宣传他的系统的设计美学思想,成为英国工艺美术运动的思想和理论先驱。

在《威尼斯之石》中,拉斯金首次提出了"艺术是人类在劳动中快乐的表现""不要指望人们工作得如工具般精确,样样都做得精确而完美。如果强迫他们具有这样的精确度,让他们的手指像齿轮一样测量角度,让他们的手臂像圆规一样绘制曲线,你必将使他们丧失人性……我们希望有的人劳于心,有的人劳于力,我们称前者为绅士,后者为技工,然而劳力者同样应该勤于思考,劳心者同样应该勤于劳动,并且两者都应该被视为绅士……理想的状态时,我们每个人都能摒弃对体力劳动的轻视,成为某一领域的优秀手艺人……不是人们甘于病态,而是因为除了赚钱养家糊口的所谓乐趣外,他们感受不到丝毫工作的快乐。"

在反对工业化的同时,拉斯金对建筑和产品设计提出了若干准则,比如"师承自然,忠实于传统材料"等。他主张设计不应只从古代吸取营养,更应从自然中吸取营养,主张设计师观察自然,并将其贯穿到设计中。他认为这种美术设计并不是"为美术的美术,而是要工人对自己的工作感到喜悦,并且要在观察自然,理解自然之后产生出来的美术。"这里美术就是指设计,拉斯金是主张"回顾自然"的最重要理论家之一。工艺美术运动及新艺术运动对自然纹样的强调就反映了这种思想的深远影响。

他还主张艺术家参与工业品的设计,赋予产品以美的、文明的、有情感的形式,猛烈抨击那些脱离大众、自命清高的传统做法。他说:"如果制作者与使用者对某件作品不能引起共鸣,并且都喜欢它,那么这件作品即使是天上的神品也罢,实质上只是件无聊的东西。"这是对当时工业产品粗陋现状的呼吁,希望更多有志之士一起改变设计落后的现实。他认为艺术与工业可以而且应该互相结合,他认为"工业与美术现在已在齐头并进了,如果没有工业,也无美术可言。各位如果看一看欧洲的地图,就会发现,工业最发达的地方,美术也最发达。"在抽象意义上,他走在了同时代设计理论家的前面,肯定了工业化的存在和发展。

拉斯金强调设计为大众服务,反对精英主义设计,具有强烈的民主和社会主义色彩。他说:"请各位不要再为取悦于公爵夫人而生产纺织品,你们应该为农村中的劳动者而生产,应该生产一些他们感兴趣的东西。"表达了他的资产阶级民主思想,同时提出了产品的服务

对象问题。

拉斯金的艺术价值观源自其对中世纪艺术的尊崇。不过，拉斯金的观点并非是纯粹的复古，他的思想带有深刻的改革色彩，与其说拉斯金的思想是复古思想，不如说是对古代设计与社会道德的强调。

3.1.4 设计教育

至19世纪中叶，艺术家和工匠们仍然一如既往地按传统的方式学习着技艺，仿佛工业革命从来没有真正发生过。画家和雕塑家继续在艺术学院幽雅的环境中掌握技巧，而工匠们则在延续的学徒体制中通过临摹来学艺。艺术学院深信，学生是可以被教育成艺术家的，并相信美术不同于且优于工艺。这种在"美术"和"工艺"中树立起鸿沟，森佩尔(Gottfield Semper)等人认为是有害的，在森佩尔等人的思想的影响下，在19世纪的欧洲产生了一种崭新的艺术教育体制，并影响了整个欧洲大陆。

伦敦的南肯辛顿(South Kensington)博物馆[现为"维多利亚和阿尔伯特博物馆(Victoria and Albert Museum)"]于1852年创办，博物馆同时附属有一所设计学校，博物馆最初的意图是收藏和展出各种文化和各个时期的优秀手工艺品，用于帮助与启发艺术家们，并且可以让学院的学生在自行设计作品之前学习和模仿。担任博物馆馆长和设计学院院长一职的是亨利·柯尔(Henry Cole)，同森佩尔一样，科尔也认为，要解决工业化带来的问题，惟一长远的出路是兴办教育。类似的博物馆和学院在欧洲相继兴办起来，但都未获得很大的成功。随着时间的流逝，人们开始意识到设计学校和艺术学院都急需更激进的改革。

3.2 莫里斯与英国工艺美术运动

19世纪中叶的英国艺术处在种种矛盾观念相互冲突之中。学院派统治着英国画坛，而欧洲大陆，尤其是法国——印象派绘画作为现代艺术先声已经出现。另一方面工业革命又最先在英国开创，伴随着工业技术的更新与发展，人们对当时英国艺术提出了变革的要求。然而，那时的知识阶层普遍对工业革命持反对态度，维多利亚时期的艺术风尚仍是以坚守传统美学为主。

19世纪后期的英国"人口也像资本一样的集中起来"，到1870年，英国城市居民已达62%，两极分化严重。大工业化机械生产，使物质财富膨胀，人类理想中的日行千里得以实现，然而实际的人类创造却陷入机械的重复，过分追求产量与效率使产品粗制滥造。针对英国工业革命后机械制品的丑陋不堪，设计低劣，同时过分装饰、矫饰做作的维多利亚之风却在设计中日渐蔓延的现状，19世纪末在威廉·莫里斯(William Morris，1834-1896年)的倡导宣传和身体力行之下，掀起了一场以追求自然纹样和哥特式风格为特征，旨在提高产品质量，复兴手工艺品的设计运动，史称"工艺美术运动"(Arts & Crafts Movement)。其影响波及欧洲各国及美国，并直接导致了欧洲的另外两场设计运动——美学运动和新艺术运动的产生。它唤起了人类对产品设计的重视和对新设计形式的思考和探索，是现代设计史上第一次大规模的设计改革运动。

3.2.1 威廉·莫里斯

威廉·莫里斯（图3.6）是生活在19世纪后半叶英国杰出的美术设计家、手工艺人、浪漫主义诗人、小说家、空想社会主义者。

莫里斯于1834年3月24日出身在英国埃塞克斯郡(Essex)的一个富商家庭。他早年沉浸在英国浪漫主义诗人拜伦和雪莱的作品中，且酷爱中世纪的艺术与建筑，对形成其浪漫主义思想感情有很大影响。艺术的世界和幻想的世界不仅是逃避庸俗的资本主义社会的安乐乡，而且也是反抗它的根据地。1851年，17岁的莫里斯随母亲一道去参观伦敦万国博览会。莫里斯对当时展出展品的缺乏美感非常反感，这件事对他日后投身于反抗粗制滥造的工业制品有密切关系。

1853年，青年莫里斯到埃克赛特学院读神学。在那里他遇到了后来的终身挚友伯恩-琼斯(Burne-Jones，1833-1893年)，并通过伯恩-琼斯进一步认识了菲利普·韦伯(Philip

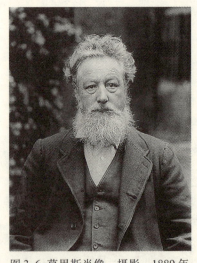

图3.6 莫里斯肖像，摄影，1889年

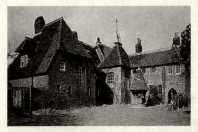

图 3.7 红屋，P·韦伯、W·莫里斯等 1858～1860 年

Webb)、罗塞蒂(Dante Gabriel Rossetti，1828-1882年)及其他"拉斐尔前派"(Pre-Raphaelites)艺术团体中人。这些当时在艺术领域内最富有才华和思想的才俊成为了他日后事业发展的基石，尤其是最初阶段。有趣的是，莫里斯设计生涯开始于他邀请韦伯为自己建造结婚用房时，他放弃了在一家建筑事务所工作，决心听从罗塞蒂的劝慰从事绘画艺术。其时他为自己新房的室内装潢和陈设作设计，并最终导致他成立设计公司，将他现代设计理念伸向各个领域——室内布置与装潢、纺织、挂毯、教堂玻璃、瓷砖、墙纸、家具、餐具器皿、书籍装帧与插图、印刷字体等。在现代设计史上他第一次提出整体设计概念。这一概念日后又通过莫里斯的门徒沃特·克莱恩影响了比利时著名设计师和理论家亨利·凡·德·维尔德，并被包豪斯发扬光大。

1857年他和同学伯恩·琼斯在伦敦红狮广场自开画室，准备在画坛上大干一番。但画室的设立与两年后他的新婚却成为他一生事业的转折点。为了给画室购置家具，也为了给新婚家庭安排起居，莫里斯跑遍了伦敦大大小小的商店，却发现居然找不到一件他感到满意的东西。这使他十分震惊，于是决意自己动手设计制作所有画室及新婚家庭用品。他与几个志同道合的朋友合作，设计了被称为"红屋"的住宅（图3.7）。红屋的屋顶和窗户都保持哥特式的尖顶，外部简朴、安宁，有着浓郁的乡村别墅的田园特色，而内部布局实用而合理。整个住宅平面呈L形，室内采光良好，空间利用合理。而房屋外表，通体布满砖瓦的红色，和沿墙栽种的花卉、草篱、爬到墙上的藤蔓形成巧妙的对比。室内的壁纸、家具、地毯、灯具、窗帘织物等，都是莫里斯本人设计和组织生产的。

在设计建造红屋的过程中，挚友伯恩·琼斯将约翰·拉斯金的著作介绍给了莫里斯，其中的《威尼斯之石》《现代画家》和《建筑的七盏明灯》对他设计思想影响一生，使他立志把拉斯金的思想付诸实践，也使他最终成为工艺美术运动的奠基人。

莫里斯总结出拉斯金的思想：艺术和自由一样不是少数人的私有物，而是属于大众的，"我不赞成只属于少数人的艺术，也不赞成只属于少数人的教育，或者少数人的自由"，真正的艺术应该是"由人民创造、为人民服务的，对于创造者与欣赏者来说都是一种快乐"。

对社会劳动和人性的关心使这种思想甚至趋向于社会主义，年轻的莫里斯认识到作为美的传教士，艺术能够更实际地、更直接地改变人们的生活，这一点与温森特·凡高非常相似，他放弃了神职工作从此走向艺术设计道路。

莫里斯受到拉斯金的影响，对自然主义式风格的设计感兴趣，并开始了这方面的探索。在游历法国之后，莫里斯对哥特式建筑很感兴趣，于是进入了英国著名哥特式复兴风格建筑师斯特里特的工作室开始学习建筑，他参加了"拉斐尔前派"，并醉心于中世纪文化和唯美主义。莫里斯还发展了拉斯金的设计思想，其内容概括起来就是：美丽的自然环境是人类共有的财富，不只是属于富有的人，也属于贫穷的人；不只是任何某一个国家的，更是属于世界人民的；不只属于当时的人们，也属于尚未出生的孩子。他的这些乌托邦式理想的主要体现在他的小说《乌有乡消息》里，故事主人公一觉睡醒就到了2002年，到那时已经实现了社会主义，手工劳作不再是人们的束缚，而是一种愉快的闲暇娱乐，自然环境比他所处的时代 有了很大的改善，人与人之间恢复了单纯的关系，没有欺诈，没有剥削，实现了人与人、人与自然和谐共处的情景。

莫里斯也是英国早期社会主义运动的参与者之一。英国是最早的资本主义萌芽地——这是人类历史上现代化时代的起点，同时英国的无产阶级工人运动也走在世界工人运动的前列。他们为了自由、平等、幸福长时间与资产阶级作斗争。莫里斯作为一名积极的社会活动家于1879年参加了工人组织"全国自由同盟"，1883年，他加入了英国惟一的马克思主义团体"社会民主联盟"，并正式宣布自己成为社会主义者。

在理论方面的一步步更深层次的学习，没有使他局限在满足于理论研究的收获和种种美好设想，莫里斯的实践品质及实践能力更使他优越于同一时代的手工艺设计师。

在维多利亚时期，室内的阴暗格调是一种时髦，还是一种身份的象征。当时的人们认为，在光线朦胧的房间就着昂贵的烛光读书是非常诗意和浪漫的事，充足的自然光线只是

那些贫贱的工人劳作时所需要的。而莫里斯以其精美、创新的设计激起了一场室内设计的革命，完全改变了居室内部面貌。到19世纪后期，维多利亚时代室内忧郁、拥挤的格局已经完全为莫里斯提倡的明亮简洁的风格所取代（图3.8）。

在设计过程中，他将程式化的自然图案、手工艺制作、中世纪的道德与社会观念和视觉上的简洁融合在了一起。莫里斯把钟爱的灰绿色调（他认为这种色调能给人以怀旧的浪漫）与古典家具的暗红相搭配使整个空间充满了古典浪漫主义气息。

尽管莫里斯也是一名室内设计师，但他主要是一位平面设计师，即从事织物、墙纸、瓷砖、地毯、彩色镶嵌玻璃等的设计。尤其在壁纸的设计、印刷、书籍装帧设计方面，他取得了十分突出的成就，他讲究版面编排，强调版面的装饰性，通常采取对称结构，形成了严谨、朴素、庄重的风格。他为自己写的小说《乌有乡消息》中的扉页所作的设计，无论是当时还是在现在都可以被视为是最精美的（图3.9）。莫里斯的设计尤其喜欢以英国乡间花园里生长的植物与花为题材，拒绝采用当时大多数设计师采用的从国外引进的植物和花卉，画面有着一种令人惊叹的迷人的流动线条与简洁而富有装饰性的造型。莫里斯形成了自己的设计的特色——"自然主义"，这种风格反映出一种中世纪的田园风味，发展了拉斯金"师承自然"主张的具体体现，这对后来风靡欧洲的新艺术动产生了一定的影响。

1861年莫里斯和马歇尔(Marshall)、福克纳(Falnkner)一起成立了以三人姓氏命名的商行——莫里斯·马歇尔·福克纳商行(简称MMF)，几年后这家商行成为莫里斯商行。这是第一家由美术家设计产品，并组织生产的机构或设计事务所，在工业设计史上有里程碑的重要意义。其业务包括壁纸图案、地毯图案、壁饰、日用陶瓷器皿、家具、餐具、床上用品、室内织物、室内摆设、室内雕塑、彩色玻璃窗画、园林、喷泉、室外雕塑等。以莫里斯为中心，有一批艺术家集中到商行来，设计与创作出了不少具有全新风格和特点的作品。

1881年，莫里斯开办了一家挂毯工厂，专门从事壁毯等织染品的生产。莫里斯拒绝使用化学染料，他从1874年就着手试验植物染料这门古老的技艺，并探索发掘古代配方和传统。他亲自设计壁挂、地毯、壁纸等，常用的纹样是缠绕的植物枝蔓与花叶，自然气息浓厚。莫里斯对染织业兴趣最大，史密斯在他的《世界工艺史》一书中是这样描绘的："莫里斯脚登沉重的法国木底鞋，腰扎围裙，卷起衬衫的袖子，前臂上的染料一直淌到肘部，这位了不起的人正眉飞色舞地叙述着深奥的染色技艺，不时用各种染色实验的丝绸和羊毛来说明他的陈述"。直到今天，莫里斯的一些天然制品的颜色

图3.8 斯丹顿住宅北边卧室及家具，P·韦伯、W·莫里斯1875～1892年

图3.9《乌有乡消息》的扉页设计

还和刚拿出染缸时一样鲜艳，并且经过洗涤和一段时间的放置会效果更好，并且对人体是毫无伤害的，从环保的角度来看，使用植物染料仍是值得人们关注的一门技艺。

1890年，莫里斯在凯姆斯科特（Kelmscott）创办出版社和印刷工厂，把他的设计思想贯彻到他所设计出版的书籍上。从插图到字样及花式纹饰他都一一度身定做，把书籍的每一页都装饰得美轮美奂（图3.10）。他用精美的皮革、丝绸、麻等面料制作精装书，封面图案多采用美丽流畅的花草植物纹样，形成以优雅、华丽著称的装帧艺术风格，1896所出的《乔叟集》至今仍被装帧界奉为"现代书籍装帧第一书"。

莫里斯的设计主张从哥特式风格中吸取营养，从自然尤其是植物纹样中吸取素材与营养，主张设计风格的整体性、统一性。莫里斯成为拉斯金"向自然学习"主张的实践者，他的作品也具有工艺美术运动风格的典型特征。在他的设计中，一反当时矫揉造作的浮夸做法，而代之以清新、自然、颇具田园气息的风格。他最具个人风格的设计是壁纸和纺织品，其设计以自然植物为母题，图案优雅、恬静而极富生机和装饰美感（图3.11）。他那布满花卉和果实，有时加上几只小鸟，并用弯曲的枝条和叶子串连起来的图案和设计品，成为许多博物馆的藏品，对后来风靡欧洲的新艺术运动产生了一定影响。莫里斯商行设计生产的家具，以木材为原料，造型简洁、朴实，具有浓郁的英国乡村风味，他们生产的带灯芯草坐垫和圆柱椅腿的系列椅子，至今仍受欢迎。

莫里斯倡导并组织了设计与制作一贯制的做法，反对艺术家只停留在纸面上，主张艺术家与工匠相结合，主张艺术家"做对别人有益，自己也愉快的工作"。这种主张既有他乌托邦式理想的一面，期望通过艺术与设计来改造社会，消除社会不平等；也反映了他作为一个设计家、艺术家所具有的深深的责任感。他那句朴实的名言值得我们当代的设计师铭记并深思，那就是："不要在你家里放一件虽然你认为有用，但你认为并不美的东西。"

"莫里斯商行"的设计产品在当时是最流行的，引领着潮流，富人以拥有莫里斯的设计为荣。莫里斯商行取得了一定经济效应。莫里斯与几位好友一起扩建商行，通过亲自设计产品并组织生产，这就是19世纪后半叶出现于英国的众多工艺美术设计行会的发端。

在莫里斯的倡导和影响下，一批年轻的画家、建筑师和设计家仿效他的主张和实验，直接导致了英国工艺美术运动的产生。工艺美术运动在这个国家开出了独特的天才之花，这意味着20世纪，英国又成为国际上新的设计思想的中心。英国设计师第一次在国际范围内领先了。他们中的佼佼者有：克兰（Walter Crane）、戈德温（Edward Godwin）、沃伊奇（Charles Voysey）、萨姆纳（Heywood Sumner）、格里纳伟（Kate Greenaway）及染织设计家戴依（Lewis F. Day）、马克穆多（A. H. Mackmurdo）等，这些都是英国著名的工艺美术设计师。莫里斯的影响是巨大的，他成为工艺美术运动的一面旗帜，成为这个设计运动的奠基人。尽管莫里斯未能超越时代的局限——对机械和大工业批量生产的否定，但他在唤醒人们对工业产品设计的重视，探索艺术与技术结合、艺术设计的伦理道德观方面做了卓有成效的前瞻性工作，他开启了现代设计的这扇大门，无怪乎有些设计评论家将他称为"现代设计之父"。

图3.10 《乔叟集》插页，1896年

图3.11 "荷兰公园"地毯，1887年

3.2.2 工艺美术运动的传播及影响

莫里斯的出版社除了出版插图书籍外，还出版艺术手册，使工艺美术运动的美学思想得到迅速的传播。莫里斯去世后，他出版社的画家又分离出几家出版社，这些出版社都保留着莫里斯的风格。除此之外，当时著名的书籍设计师还有：查尔斯·里克特（Charles Ricketts），及印象派画家毕沙罗（Pissaro）的儿子吕西安（Lucien），还有儿童书插画家雷道尔·卡尔德科特（Randolph Caldecott）。

工艺美术运动影响最大的项目是家具与室内装饰，如莫里斯"红屋"的设计。当工艺与社会需求两者折中融合时就会变为装饰的简化，及对功能与实用性的重视。在建筑上，功效风格被贯彻到设计当中来。这时的室内装饰风格是简洁、质朴，没有过多虚饰结构，并注意材料的选择与搭配。如用造型简单而结实的橡树木料，配以黄铜或红铜作装饰，风格清新、轻巧；或采用民间图案与植物纹样作装饰图案，加上凸出的线饰，使家具与室内环境浑然一体等等。

英国工艺美术运动影响位居第二的项目应是印刷、书籍装帧及染织设计，这些也都直接受到莫里斯的影响。莫里斯超前的环保意识与实践品质在设计生产刺绣、地毯、墙纸与彩色玻璃装饰品中得到了充分的显示，这些设计称得上是真正的"绿色手工艺"。

另外，英国工艺美术运动使金属制品的现代功用凸现出来，与家具、陶瓷相比，金工设计更少虚饰。两位从事金属品设计的重要代表人物是阿什比（Charles Robert Ashbee，1863—1942年）和德莱瑟博士（Dr Christopher Dresser，1834—1904年）。前者在剑桥大学学过历史，受拉斯金影响，他于1888年创办了"手工艺协会"，从事银器和家具等的设计。他设计的银器造型高贵、典雅，带有修长弯曲的把手或支脚，成为工艺美术运动中最具代表性的金属制品（图3.12）。克里斯托夫·德莱瑟原是植物学教授，后从事金属制品的设计，其金属制品造型以简洁的几何形为主，外表光滑，运用铆钉衔接，已有工业化生产的痕迹，具有从手工艺向工业化生产发展的特征，甚至后来的包豪斯设计都从中获得灵感。

英国工艺美术运动也波及美国，在美国设计师中产生了一定影响，如美国建筑师弗兰克·赖特（Frank L. Wright）的早期作品，格林兄弟（Green&Green）设计的根堡住宅（the Gamble House）及内部家具以及美国家具设计师古斯塔夫·斯迪克利的作品，都同样具有强烈的工艺美术运动特征，这个运动的影响是世界性的。拉斯金的著作早就远渡重洋到达美国，莫里斯的家具设计也接踵而至。美国工艺美术运动最明显的是带有浓重的拉斯金与莫里斯风格的哥特式教堂建筑和精美的家具。在1890年至1910年，纽约与波士顿出现大量的手工艺公司。家具设计师史蒂克利（Gustav Stickley，1858—1942年）在当时的美国非常有名。同期的还有阿尔伯特·哈帕德（Elbert Hubbard，1856—1915年）、卡尔·齐普（Karl Kipp，1882—1954年）及达德·亨特（Dard Hunter，1883—1966年）。

莫里斯创办凯姆斯科特出版社时设计过三款主要的字体，这些字体都来自莫里斯对中世纪手稿文字的研究重新创造出来的字样。美国的两位书籍装帧设计师出于对凯姆斯科特出版社的字体样式的热衷而延续了这种风格，他们分别是弗利德里克·高狄（Frederic Goudy，1865—1947年）与布鲁斯·罗杰斯（Bruce Rogers，1870—1956年）。

阿什比于1896年与1901年两度访问美国，他对工艺设计的热诚深深感染了美国建筑师赖特。赖特早期的设计作品带有一些工艺美术运动的影子，如他1900—1902年设计的"草原式"住宅沃德·威立茨（Ward Willits）之家（图3.13）。"草原式"是指赖特模仿芝加哥罗贝屋式样，建筑在一望无垠的美国中西部大草原上的一座低矮房屋。它紧贴地面，但有着横向延伸与自由流动的室内外空间。立面采用非对称的结构，而把主要入口放在一侧。室内空间的分布并不完全明确，而是互相影响、互相渗透，并可以在形式上调整，墙体是用挡板构成的。屋顶采用低矮的四面坡式，从外观上来看，有点像立方体雕塑。这正是赖特运用虚与实关系的一种手段。沃德·威立茨之家注重自然材料和室内装饰元素的运用，并力图使建筑物与周围环境相协调。但赖特的发展路线与阿什比还是不同的，他并不排斥机器的作用。1901年赖特在芝加哥发表了著名的演讲："威廉·莫里斯大力提倡简朴是所有艺

图3.12 C·R·阿什比《银碗和汤匙》，1902~1904年

术的基础。让我们来理解简朴这个词对于艺术的重要性吧,因为它是机械艺术的关键!"

3.2.3 美学运动

19世纪下半叶英格兰的装饰艺术吹起一阵新风。这股新风始于为欧文·琼斯(Owen Jones)《装饰的基本原理》(The Grammar of Ornament)设计图样的设计师德莱瑟(Christopher Dresser)(图3.14)。他早年曾受日本传统设计文化的影响,非常注重设计上的艺术性。类似德莱瑟的许多设计师的观念成为1870—1880年在英国出现的美学运动。此运动在现代设计史中非常重要,它塑造了艺术家、设计师甚至是顾客的新的艺术观念。领导此运动的主要人物有画家惠斯勒(James Abbott McNeill Whistler),批评作家王尔德(Oscar Wilde),还有设计师托伯特(Bruce Talbert)、伊斯雷克(Charles Eastlake)和书籍装帧设计师比亚兹莱(Aubrey Vincent Beardsley,1872—1898年)等。这一运动的核心主张是"为艺术而艺术",认为审美不应涉及功利、道德,艺术只为本身之美而存在。这股唯美主义设计风格在平面设计中成就最突出,而在平面设计中,比亚兹莱的影响最为深远。

奥布里·文森特·比亚兹莱是位才华横溢而又短命的天才艺术家。自小比亚兹莱那位担任教堂音乐教师和家庭钢琴教师的母亲与著名舞蹈家和戏剧家的姐姐给了他巨大的影响,在这浓郁的艺术氛围的家庭中,他很早就显露出音乐、文学和美术等方面的才华。他20岁以职业画家崭露头角,可惜的是还没有等到他过26岁生日时就因肺病而夭折了。他以《亚瑟王之死》的插画一举成名,随后为《工作室》(The Studio)作插画,又成为《黄书》(The Yellow Book)的艺术编辑,最后又推出了面向收藏家和藏书家的杂志《萨沃伊》(The Savoy)。比亚兹莱的艺术生涯虽然才短短的7年,但却取得了巨大的成就。正如鲁迅先生所赞誉的:"生命虽然如此短促,却没有一个艺术家,作黑白画的艺术家,获得比他更为普遍的名誉;也没有一个艺术家影响现代艺术如他这样的广阔。"他为英国唯美主义文学大师王尔德诗剧《莎乐美》创作的封面、插图与版面装饰奠定了他作为一流装帧设计家的历史地位!

比亚兹莱为书籍、报刊所作的封面、插图以及版面装饰设计往往不满足于情节或内容的简单图解,也不求过多揭示文字中所隐含的、承载的思想内涵,他更多关注的仅是画面的艺术形式与装饰之美。比亚兹莱冷峻、清新的线条风格深深得益于"拉斐尔前派"画家爱德华·伯恩-琼斯;黑白块面与纤巧多变线条之间的巧妙对比,又是深入学习日本浮世绘版画的结果。比亚兹莱在画面的处理中,还不时适当地让画面空出一部分的空白。这些留白不但没有破坏画面的均衡,反而使得整个画面的空间感更加广阔,更富于想像力,更能感染观众(图3.15)。在很多作品中,比亚兹莱把人物、山水、树木、花草和谐而又统一的有机结合,并发挥图案装饰的效果,以致使作品具有浓厚的图案趣味,给人以美感。

1881年,王尔德到美国各大城市进行巡回演讲,力倡要以新的态度对待装饰艺术。在19世纪末,美国的艺术家纷纷转向彩色玻璃和金属工艺的设计和制造。彩色玻璃业以路易斯·康福特·蒂法尼(Louis Comfort Tiffany,1848—1933年)与约翰·拉·法格(John La Farge,1835—1910年)为

图3.13 弗兰克·莱特《沃德·韦利兹住宅》,1900年,纽约河谷区域

图3.14 德莱瑟为欧文·琼斯的《装饰的基本原理》设计图样,1856年

图3.15 A·比亚兹莱《莎乐美》插图，1894年

代表。蒂法尼的设计强调光和色与周围环境的融合，这与王尔德的思想很相似。这场美学运动不单在家具设计中产生影响，而且还波及到其他方面，建筑上则以弗兰克·福尼斯（Frank Funess，1839—1912年）为最著。福尼斯把家具、室内装饰以及建筑设计结合在一起，并且具有哥特式与伊斯兰艺术的特色，与欧文·琼斯《装饰的基本原理》和德莱瑟《装饰设计的艺术》如出一辙（图3.16）。这场美学运动的另一个显著特征是女性艺术风气的显现。这些艺术家广为人知的有陶艺家玛丽亚·朗格沃丝（Maria Longworth，1849—1932年）和玛丽·露西亚·麦克拉芙琳(Mary Lousia Mclaughlin,1847—1939年)以及阿得雷德·阿尔索普·罗比娜(Adelaide Alsop Robineau，1865—1929年)。前二者是从日本陶艺不规则形式的应用和装饰图案的布局中得到启发的，罗比娜的创作灵感则源于与雕塑艺术相关的媒介材料（图3.17）。

要了解19世纪末女性的形象就不得不看看这时的服装设计。服装设计师查尔斯·弗雷德里克·沃斯(Charles Frederick Worth，1825—1895年)为上流贵妇们设计出最为理想的形象。他不但改进了缝纫机以令制衣的速度加快，而且还非常关注人体与衣物裁剪的得当关系，简化累赘衣衫配件，让衣物穿着起来更宜人。沃斯的设计化繁为简的同时，又善用各种织物搭配成缤纷的效果。沃斯所设计服装的这种特色来自法国新古典主义画家多米尼克·安格尔（Jean-Auguste-Dominique Ingres）作品的影响。沃斯的独到之处是他能为每位客人创造出各异的丰姿，反映出顾客的高雅品位（图3.18）。

3.3 新艺术运动

19世纪80、19世纪90年代至20世纪初，威廉·莫里斯领导的英国工艺美术运动传到法国和比利时，兴起了一场席卷欧美的设计运动——新艺术运动（Art Nouveau），至1900年的巴黎博览会而登峰造极。新艺术设计活动范围极其宽广，涉及建筑、室内、家具、玻璃、陶瓷、纺织品和图形。它是欧美设计全面进入20世纪和走向现代的标志。

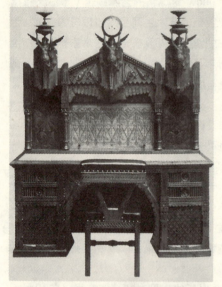

图3.16 弗兰克·福尼斯《桌和椅》，雪松木、白杨木、桃木、柏木、皮垫

新艺术运动这一名称出自法国著名的企业家和设计师萨缪尔·宾(Samuel Bing)，他把自己1895年在巴黎开设的经营家具、壁饰、地毯和各种工艺品的商店称为"新艺术画廊"，使"新艺术"这个名称不胫而走，成为一场声势浩大的设计运动名称。新艺术运动在英国称为"现代风格"，在德国称为"青年风格"，在法国称为"新风格"，在奥地利称为"分离风格"，在意大利称为"自由风格"，也称"花草风格"，在西班牙称为"现代主义"，在斯堪的纳维亚各国则称"工艺美术运动"。虽然风格不尽相同，然而新艺术运动的发起者和追随者在探寻一种新的艺术和装饰的共同目标中融为一体，使我们能从整个新艺术运动找到一些相似的特征：一方面它力图打破所谓历史风格，探索新的艺术方向；另一方面，它强调追求自然的本质和生命活力，并力求体现在自己的设计中。

新艺术运动的风格特征主要有二：一是弯曲，运用植物、昆虫、女人体和象征性，这是新艺术运动最具代表性的风格。艺术家们从自然界中归纳出基本线条，把自然界中植物的茎叶和花瓣以浪漫或夸张的手法或互相缠绕，或延伸，或弯曲，或变形，形成如藤蔓般生长向上的、蜿蜒交织的有机线型，体现了向上的生命活力。二是以简洁、抽象的直线和方格有规律结合的直线型风格。这以"格拉斯哥"学派及埃菲尔铁塔的设计为代表，直线与几何形状相结合，简洁而富有节奏感，散发出理性和谐的现代气息。

3.3.1 法国

法国是新艺术运动的发源地，设计范围包括建筑、日用品、家具、海报等。新艺术风格以建筑师古斯塔夫·埃菲尔(Gustave Eiffel，1832—1923年)、黑克托尔·奎玛特(Hector Guimard，l867—1945年)、玻璃工艺设计师埃米尔·加莱(Emile Galle，1846—1904年)和家具设计师路易·马若雷尔(Louis Majorelle) 以及陶瓷设计师恩斯特·夏普勒(Ernest Chaplet) 的作品最为著名。

图3.17 阿得雷德·阿尔索普·罗比娜《海盗船瓶》瓷器，1905年

1889年由桥梁工程师埃菲尔设计的埃菲尔铁塔，就是法国新艺术运动的精彩之作。

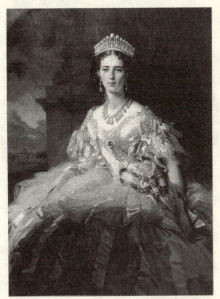

图 3.18 弗兰兹·夏夫耶·温特霍特《穿着查尔斯·弗勒德里克·沃特设计的晶莹薄纱的塔特亚娜·亚历山洛夫娜·于苏波娃公主肖像》，1858 年

图 3.19 埃米尔·加莱《贝壳形器皿》，玻璃

图 3.20 朱利·切列特《吉拉德舞会》海报，彩版 54cm × 44.5cm，1877 年

法国政府为了显示法国革命以来的成就，决定在1889年举办100周年大庆活动，包括举办规模空前的巴黎世界博览会和建造一座雄伟的纪念碑。在700多件设计方案中，埃菲尔大胆采用金属构造设计的方案一举中标。全塔高328米，由4根与地面成75°角的巨大支撑足支持着高耸入云的巨大塔体，成抛物线形跃上蓝天。全塔共用巨型梁架1500多根、铆钉250万颗，总重达8000吨。它象征现代科学文明和机械的威力，预示着钢铁时代和新设计时代的来临，直到今天埃菲尔铁塔仍是法兰西共和国的象征。

奎玛特善于用流畅有力的鞭梢状和漩涡形曲线来装饰建筑物的门窗，形成十分优雅而活泼的风格。奎玛特最有影响的作品是巴黎地铁站的入口装饰，他在设计中使用了铸铁金属材料，采用线条流畅的花草和贝壳形图案，并装饰上非常精致的刻字，使这种笨重的材料看起来美观而充满了自然的艺术魅力。奎玛特设计的地铁站遍布巴黎，至今仍在使用，成为这一城市的一大景观。

埃米尔·加莱以其家具和玻璃器具设计自然夺目的特色而著名。他设计的家具，其装饰题材以异乡植物和昆虫形状为主，并具有象征主义的特征。他常使用细木镶嵌工艺进行装饰，使其设计的家具精美而雅致。在玻璃设计中，他大胆探索了与材料相应的各种装饰，构成了一系列流畅和不对称的新艺术造型以及色彩丰富的表面装饰（图3.19）。常用的图案是映现在乳色肌理上的大自然的花朵、叶子、植物枝茎、蝴蝶和其他带翼的昆虫。

法国新艺术对印刷媒介的影响最主要是通过海报设计。这些海报林林总总，包括各种各样的产品、商铺、公司、酒店、餐馆招贴。朱利·切列特（Jules Cheret，1835—1932年）是最早出名的海报设计师，被称为现代"广告之父"。他早年在英国学习广告排版印刷技术和色彩石版技法，参与书籍的彩色插图设计（图3.20）。当时日本的木刻版画也对欧洲的海报设计产生了巨大的影响，如法国画家土鲁斯·劳特累克（Toulouse-Lautrec）及来自东欧的穆沙（Alphonse Mucha）都受其影响而具有高度装饰化、平面效果的特征。事实上，法国的新艺术运动情况是非常复杂的。

3.3.2 比利时

亨利·凡·德·维尔德（Henry van de Velde）和维克多·霍塔（Victor Horta，1861—1947年），这两位设计师的作品充分展现了比利时最早的新艺术魅力。

维克多·霍塔被认为是新艺术运动建筑的奠基人。他受到巴洛克、洛可可艺术及直接运用金属结构的理论影响，楼梯、阳台、大门的高雅铁饰和墙面构成了他设计的特色。法国工程师埃菲尔对霍塔也有较大的影响。在他承担的第一个建筑设计（布鲁塞尔的泰西尔教授住宅，1892~1893年）中，他充分利用了建筑结构理论。楼梯间结构具有线条完整而和谐的韵律感。这种韵律感是由墙面、地面、装饰性铁栏杆及扭曲的螺旋式楼梯而形成的。这座住宅的所有构件都极其精致、优雅而纤细，并且着重突出了线的概念。1898—1900年霍塔在比利时布鲁塞尔建造了自己的私宅和工作室（图3.21）。这座建筑物楼梯间的任何一段，因为强调朝向四周的开口机能，都拥有各自的空间个性。建筑师在地面层以高超的艺术处理手法使大理石阶梯形成动态联结的体量，并作为入口处的背景，因而创造了向上涡旋的效果。二楼的楼梯间没有门，也没有屏风，以宽阔的视野，朝向接待室。霍塔所探讨的视觉动态连续空间，在这座建筑中表现得淋漓尽致，其表现手法与18世纪初巴洛克式有些相似。霍塔在空间里表现了涡卷、华丽雕饰及纯感性的轮廓。这些造型没有构造上的机能，但却有精致的美感。他利用各种对象相互之间的吸引力，形成不同结构之间的断续、接触和穿透关系，把各种造型结合在一起。霍塔认为，建筑成为他促进感受性过程和把新艺术线条对他的刺激个性化的对象。他把建筑物视为有生命的东西，所用的建材，如钢铁、石料、木料，像身躯中的骨骼、肌肉和皮肤一样，构成了一个结构机体，这种结构机体并与装饰融为一体。霍塔在设计凡·德·维尔德住宅客厅时，则采用了极为奇特的表现方式，利用金属线条构件，支承并架起一个玻璃圆屋顶。虽然开敞空间的流动与20世纪有机建筑有些相似，但是从建筑结构中

可以看出新艺术运动的基本装饰精神，即是充分利用曲线的装饰作用。另外霍塔在设计百货商店和其他商业建筑中使用形式开放、造型新颖的外露金属和玻璃结构，还有装饰性窗花格及金属支柱，因功能颇佳而风靡一时。

凡·德·维尔德是比利时新艺术运动的核心人物，他不仅广泛从事建筑、室内、银器、陶瓷及平面设计实践，还积极进行新艺术运动的理论鼓吹和宣传，不知疲倦地传播他的设计思想。最初他在祖国比利时，后去了法国，最后又到德国，对新艺术运动的发展起了重要作用。他肯定机械生产，认为优秀的设计要做到"产品设计结构合理，材料运用严格准确，工作秩序明确清楚"，以此作为设计的最高原则，达到"工业与艺术"的结合。他走在同时代新艺术设计家的前面。1895年维尔德因结婚买不到称心如意的东西便开始了创作，为自己设计房子及房中家具用品，从餐刀、烛台到门把都亲自动手设计，这和30多年前的莫里斯建造"红屋"的情景十分相像！维尔德的设计以装饰色彩的和谐、结构的合理、设计的整体一致性而著称，获得了人们的关注和赞许（图3.22）。他用自然流畅手法设计的玻璃器皿在1897年德国德累斯顿博览会展出，被认为是新艺术风格的旋律而被德国公众赞赏。1906年他在新艺术画廊展出的一套四居室整套室内家具陈设设计获得了空前成功，被人们认为体现了维尔德的设计风格和新艺术的原则。

"从设计到成品的全过程，应该是一种直率的美的价值的发掘和享受" 维尔德的这一理念成了新艺术运动的实质，也可以说是整个现代设计的出发点。

3.3.3 英国

在英国，拉斐尔前派（Pre-Raphaelites）充当了哥特式复兴的主角。所谓"拉斐尔前派"，就是提倡回到拉斐尔之前，重新审定和发扬中世纪艺术。这群以罗赛蒂、米莱斯、亨特为首的有才华的青年，倡导背离学院陈规，但其艺术并不是将眼光投向未来，而是回眸于中世纪艺术，提出回复到古代艺术。他们认为真正艺术是存在于拉斐尔之前的，因而要发扬拉斐尔以前的艺术来冲击英国僵死画坛。"拉斐尔前派"得到当时著名艺术评论家拉斯金的大力支持。"拉斐尔前派"理念——即在绘画中强调自然与象征作用；题材以圣经或富于基督教思想的文学作品为主——符合拉斯金的理想。而事实上，"拉斐尔前派"在忠实反映宗教主题并在形象描绘中已经自觉地渗入了现代元素。"拉斐尔前派"画风细致优美，用色鲜艳明丽，与中世纪古拙色调和朴素画风大相径庭；更为重要的是，他们在强调客观表现客体对象的同时明确主张反映画家的内心世界，不仅人物造型，在色调以及构图布局上都遵循画家内心主体。这无疑是在返古烟幕中悄悄伸出一个现代信号。然而这一信号是如此微弱，以至于要等到莫里斯在设计领域加以利用才被人们广泛关注。罗赛蒂的绘画引进了色情因素（图3.23），这种因素将成为大部分新艺术作品的特征之一。罗赛蒂的弟子爱德华·伯恩－琼斯所描绘的弱女子和藤蔓植物在新艺术中广为流行。藤蔓缠绕植物也被伯恩－琼斯的好朋友莫里斯引进了他的纺织品和墙纸设计。莫里斯声明，纺织品设计的目的是"将清晰的形式和牢固的结构与丰富的细节所产生的神秘感结合起来"。该主张得到许多新艺术设计师的拥护。

图3.21 V·霍塔《霍塔公馆餐厅》，1898～1901年　图3.22 凡·德·维尔德《布鲁门沃夫的住宅餐厅》，1895年

图 3.23 丹特·加布里埃尔·罗赛蒂，英国，《草场聚会》，拉斐尔前

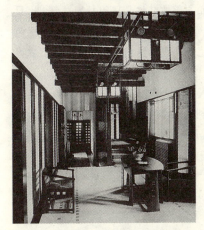

图 3.24 C·R·麦金托什《希尔住宅室内》，1902 年

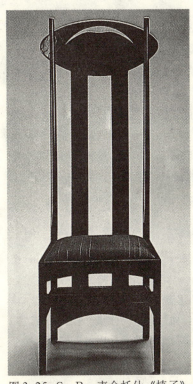

图 3.25 C·R·麦金托什《椅子》，1896～1897 年

英国新艺术设计活动取得最令人注目的成就的是格拉斯哥四人组 (Glasgow Four)——查尔斯·雷尼·麦金托什 (Charles Rennie Mackintosh, 1868—1928 年)、赫伯特·麦克内尔 (Herbert McNair, 1868—1953 年) 和一对姐妹马格丽特·麦克唐纳 (Margaret Mcdonald, 1865—1933 年)、法朗西丝·麦克唐纳 (Frances Mcdonald, 1874—1921 年)。这个小小的群体的设计不仅囊括了工艺美术建筑，而且在形状和装饰方面表现了崭新而独特的构思。在 19 世纪 90 年代至 20 世纪初，他们的建筑、室内设计、家具、玻璃和金属器具形成了独一无二的苏格兰特色，即建筑因素、家具和装饰的统一形成高雅的布局，但又是日常生活采用的格调。

麦金托什是"格拉斯哥四人派"的领袖人物，一生致力于美学与社会视觉元素间关系的研究。他的家乡格拉斯哥发展成标准生产的工业城市。麦金托什的建筑和室内设计蕴涵丰富的垂直线和水平线的形式，而且相互对称极有韵律感。

在建筑美术中，麦金托什创造了一系列简洁明了的手法，这些手法使麦金托什跃入最杰出的新艺术设计师行列。格拉斯哥美术学校 (Art School in Glasgow) 被视为是麦金托什最重要的作品。其主体结构是对称和不对称的成分无比均匀地组合在一起。熟铁窗栏和尖顶饰轻松活泼，弥补了大方形窗子的呆滞。建筑的内部也不乏考虑，主画室和主要展室及楼梯间表现出他对不同材料性能的把握。最为不同凡响的是图书馆，麦金托什为创造出装饰丰富的空间，在柱、梁、顶板及悬吊的饰物上，使用了明显的竖向、横向线条及柔和的曲线。藏书的墙壁退居到支撑上层的细梁后面，如此处理既解决了藏书的空间也解决了读书的光线问题。1902 年，他为希尔 (Hill) 大楼所做的室内设计，采用简洁的水平线与垂直线构成。这种构成延伸到长方形门框、顶棚、墙板和几何形灯具中，在白色墙面映衬下，形成明快有序的整体效果（图 3.24）。麦金托什还设计过许多格拉斯哥的建筑，当格拉斯哥成为英国的最大商品生产中心时，麦金托什的设计得到更广泛的传播。

麦金托什最有名的设计是一系列高靠背椅子（图 3.25），夸张的高靠背上平行的横撑组成巧妙的节奏，上部的纵横直线交错成格栅般的几何图案，再配以典雅的黑色，具有强烈的现代感和节奏感，成为现代设计的经典作品之一。他对重复格子图形渐细的竖线条的使用影响了许多同代人，如维也纳的分离派。

麦金托什的妻子马格丽特·麦克唐纳 (Margaret MacDonald) 是他最好的助手，她设计了许多装饰图案和纹样。格拉斯哥另两位人物也是一对夫妇，他们的设计对象也很丰富，包括书刊插图、墙饰、装饰嵌板、家具、玻璃器皿和熟铁制品。他们所使用的线条是节奏缓沉、精确和几何化的曲线与严谨的直线构成对比。这赋予了他们的设计一种异乎寻常的和谐美。

3.3.4 奥地利、德国

麦金托什的设计在维也纳的展览会上得到了广泛的关注。维也纳分离派 (Secession) 建筑师和艺术家团体像英国的拉斐尔前派一样，反对学院式的精英主义，追求自由的装饰艺术表达方式。其最高成就体现在古斯塔夫·克里姆特 (Gustave Klimt, 1862—1918 年) 的绘画（图 3.26）和约瑟夫·霍夫曼 (Josef Hoffmann, 1870—1956 年)、奥托·瓦格纳 (Otto Wagner, 1841—1918 年) 及约瑟夫·奥尔布里希 (Joseph Olbrich, 1867—1908 年) 的家具和建筑设计中。霍夫曼是这一流派的领导人物，他与莫瑟 (Kolo Moser) 创立了一个联合设计师、工匠和手工艺师的组织，这就是著名的维也纳工作同盟。它以英国设计师阿什比的手工业同业工会的思想为基础，但也有些重要的区别。总的来说，维也纳工作同盟的作品由于建立在用简单的几何形体的独特美学风格上而显得更前卫些。维也纳工作同盟的作品并没有把前卫设计和制造工业的问题协调起来，它更多地关心风格问题。

奥托·瓦格纳在 1894 年出版的著作《论现代建筑》中，明确地阐明了现代建筑必须使用现代材料的观点。瓦格纳于 1898—1899 年在维也纳建成马约里卡公寓宅邸，其立面装饰大量运用曲线图案，装饰美观大方，富有象征主义的诗意，线条流畅豪放的植物花纹，别具一格，富于节奏感（图 3.27）。他在 1905 年建造维也纳邮政局储蓄银行营业厅时广泛使用了金属和玻璃，创造了一种光线充足的开阔空间，并在结构构件简化方面作出了新的尝试。他设计的维也纳施塔德班车站，室内外装饰也很讲究，并广泛地利用了曲线图案。1905—1907 年

图3.26 G·克利姆特《拥抱》(斯托克尔宫镶嵌设计草稿)

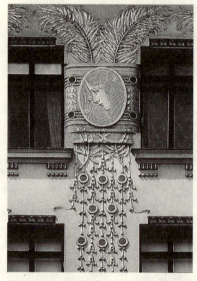

图3.27 O·瓦格纳《马约里卡公寓宅邸局部》，1898～1899年

图3.28 J·霍夫曼《斯托克尔宫》，1905～1911年

瓦格纳在维也纳建造了圣莱奥波德教堂。他在这座教堂圆顶设计上，采用了东方建筑的原理，使用了内外两个圆顶，两个薄壳彼此独立。同时他把交错的着色玻璃纳入严谨的结构之中，使内外圆顶产生明显的冲突和矛盾。这座教堂像拜占庭教堂一样，把绘画、马赛克、彩色玻璃窗与雕塑恰到好处地安排在明显的部位上。

约瑟夫·霍夫曼是一位著名的奥地利建筑师。他设计的建筑物具有维也纳"现代派"风格，以简朴、布局合理著称。在新艺术运动建筑师当中，他是维也纳分离派运动的奠基人之一。1903～1904年，霍夫曼在建造普克斯多夫休养所时采用了极其简洁的建筑形式，没有利用任何外观装饰，使这座建筑物成为后来的典型的国际风格。霍夫曼1905-1911年在布鲁塞尔为斯托克尔家族建造的斯托克尔宫，是一座具有现代派风格的豪华宅邸（图3.28）。塔楼顶部有朝向四方的四座人物雕像，楼顶四周有图案复杂的栏杆，在右后角还筑有一个小望楼，挑出的门廊顶部也装饰着一座雕像。每扇窗户都饰以华丽的白色窗格。现在看来，这是一些不必要的繁缛装饰，然而这是当时流行的新艺术运动建筑样式的典型实例。在这座建筑物里，奥地利画家克里姆特创作的餐厅壁画和室内装饰及陈设，表现出新艺术运动装饰艺术的典型特征。但是那种平坦的墙面和方整的结构却显得朴素典雅，也是后来的包豪斯建筑风格和国际风格的主要特点。然而，那种严整的矩形立面和平面，深色线条框住白色墙面的外观装饰，线条清晰的窗格以及比例协调的结构，都使这座建筑物具有新艺术运动的艺术特点。

约瑟夫·奥尔布里希是奥地利现代派建筑的代表人物。他将功能原理与装饰原理结合在一起，使建筑结构清晰，富有节奏变化，并在建筑上利用了丰富多彩的装饰。1905～1908年，他为德国达姆施塔特艺术村设计了许多建筑物，那座婚礼纪念塔成了艺术村的重点结构和整个建筑群的象征（图3.29）。其建筑主要借鉴中世纪教堂样式，并受到美国摩天大楼概念的启迪。纪念塔把一排排的窗户，分组安排在一个框框之中，并包绕起建筑物的转角，使建筑物外观新颖别致，给人以一种欢悦向上的印象。奥尔布里希的大多数建筑设计都具有强烈的传统意思。1897～1898年，他为维也纳分离派设计的"维也纳现代派"大厦，把豪放的新艺术运动装饰手法、绚丽多彩的圆顶与严谨的古典体量结合在一起，成了他的代表作之一。

德国青年风格运动是现代主义产生之前的一次设计探索运动。1897年在德累斯顿举办工艺博览会时，德国建筑师和工业品艺术设计师贝伦斯(Peter Behrens, 1868-1940年)就把由法国传来的新艺术介绍给德国人。在这之前，以《青年》杂志为核心的一批艺术家和设计家们聚集在慕尼黑，以图形设计师奥托·埃克曼(Otto Eckmann, 1865-1902年)和日用品设计师理查德·里默施密德(Richard Rimershmid, 1868-1957年)等人为领袖人物，已经开展起"青年风格艺术"运动，凡·德·维尔德也对此运动起了重要作用。埃克曼喜欢采用书法的流畅特征设计平面，线条时粗时细，变化多端，他为《青年》杂志设计的封面线条流畅细腻，充满美感（图3.30）。而里默施密德1898-1899年设计的椅子，对角边档从前脚连到后靠板，它既起着结构的作用又成为椅子重要的装饰部分，其简洁的实用结构与优美的曲线形相结合，成为青年风格设计的一个特征。

3.3.5 意大利与西班牙

1861年，意大利才刚统一，其艺术家、手工业者与工艺师已迫不及待地参与到19世纪的设计潮中。意大利北方的都灵(Turin)曾是新政府的第一个首都，1902年此地举行一个非常重要的国际性展览会。列奥纳多·比斯托弗利(Leonardo Bistofoli)曾为此展览会设计海报。建筑师吉奥瓦尼·米歇拉齐于1911年在佛罗伦萨建造了布罗基别墅（图3.31）。该别墅为二层小楼，在外观装饰上主要采用新艺术风格，以曲线造型为主调，装饰门窗边饰及屋顶边缘，产生一种轻松欢悦的感觉。墙角、边饰和屋檐都用纯净的白色，与墙面的红砖色形成鲜明的对比，色彩明快，引人注目。

西班牙新艺术运动完全受到法国新艺术运动的影响，但表现手法较自由。西班牙最有独创性的新艺术设计师就是巴塞罗那的梦幻建筑家安东尼·高迪(Antoni Gaudi,1852-1926

年)。高迪出身于金属工艺师家庭，青少年时代做过锻工，又学过木工、铸铁和塑膜。

他设计出了别出心裁的建筑物，外形给人以神奇的印象。从学生时代起，高迪就受到追求中世纪浪漫主义的影响并潜心地研究过大自然，并在建筑设计中模拟自然界中的各种形体。高迪早期建筑的主要倾向属于哥特式复兴样式，但在建材的应用上大胆创新，尤其是在材料质感和色彩的处理上以及铁材装饰上更具创新的个人风格。

高迪的最离奇的建筑设计要首推终身未能全部完工的"神圣家族教堂"(图3.32)，其形状怪诞，建筑难度极高，是高迪建筑生涯的顶峰之作，为此他付出了毕生的精力。高迪设计建造的"神圣家族教堂"，从任何意义上说都是世界独一无二的。首先是设计，这座教堂突破了基督教千篇一律的传统格局，是用螺旋形的墩子、双曲面的侧墙和拱顶双曲抛物面的屋顶，构成了一个象征性的复杂结构组合。但他在室内设计上还保留着哥特式成分，特别是十字耳堂上的四个尖塔，有哥特式风格的影响。另外，在教堂的其他部分里可以看到摩尔式样、非洲原始式样以及其他建筑式样的影响，但从整体来看它不属于历史上固定的一种风格，而是一种充分表达建筑师想像力、别具特色的风格。教堂的上部四个高达105米的圆锥形塔高耸入云，纪念碑般地昭示着不朽的神灵。塔顶是怪诞的尖叶柿，整个塔身通体遍布百叶窗，看上去像镂空的大花瓶。教堂外部的雕刻精美而独特，自然主义的流畅的植物图案装饰和抽象图案的装饰，充满了一种神秘的梦境，给人强烈的视觉冲击力。

高迪设计的居尔宫(1885～1889年)和特列西亚诺女修道院学校(1889～1894年)的造型十分庄重典雅。在居尔宫的立面上，采用了抛物线拱券，形成了高迪以后的一种设计风格。拱形入口处配置有造型复杂的格栅铁门。室内家具设计十分别致(图3.33)。居尔宫地下层马厩的设计非常讲究，贴瓷砖的支柱支承着雕刻精细的拱顶。马匹进入地下层的螺旋坡道，采用了流动型的空间结构。

特列西亚诺女修道院学校的首层和二层的连拱廊采用高陡的抛物线结构，尤其是红砖表面涂白灰拱券，创造出一种严肃、高雅而圣洁的气氛，与女修道院的环境十分和谐。这种结构精确而清晰的连拱廊，与他以后设计的装饰繁缛和流动自由的建筑结构，形成了鲜明的对比(图3.34)。

高迪的建筑设计具有明显的雕塑特点。与新艺术运动作品提倡线条曲线美不同，他的建筑是由砖石砌成的扭曲的雕塑般的建筑造型。他的铁质建筑装饰结构也有一种厚重的雕塑感。因此，他的建筑艺术超出了新艺术运动那种典雅纤细的风格。如居尔公园入口亭(1900～1914年)、巴塞罗那的巴特罗公寓(1905～1907年)等都采用自然形式的内在结构。在他的米拉公寓(1905～1907年)设计中，高迪强调造型扭曲、奇特的雕塑体量的连续运动。波浪形的屋顶造型和线条扭曲的烟囱帽，与整个建筑物突出雕塑感的造型主题相一致。代替栏杆用的铁制构件，宛如绚丽多彩的蔓生植物长满了阳台。在建筑平面结构上，贯彻了一种连续不断的过渡观念，使人产生神秘莫测、变幻无穷的空间感。

高迪被公认为一位现代建筑史上的著名人物，是现代建筑理论的开拓者。巴塞罗那已将高迪设计的17幢各具特色的建筑物列入西班牙国家文物，联合国教科文组织1984年将高迪设计的居尔城市公园宣布为国际纪念碑性建筑(图3.35)。繁复的细节与装饰是高迪作品最让人着迷的地方，这样的特色似乎与现代建筑运动截然相反。高迪的作品构成了现代建筑运动之外的另一条脉络，它让我们能够从另一视角来审视现代建筑运动，重新思考用心灵去装饰人间的独特建筑语言。

3.3.6 其他

进入19世纪最后的10年，美的观念激发斯堪的纳维亚及东欧的城市中装饰艺术的发展。而斯堪的纳维亚及东欧的城市的这股艺术进步风潮又更多地源于它们的本土色调。对于所谓本土特色，斯堪的纳维亚及东欧的本土艺术家们也不是陈陈相因抄袭前人，他们从本地的艺术语汇中进行精挑细选，并广泛涉足丹麦(Denmark)、挪威(Norway)、芬兰(Finland)、匈牙利(Hungary)等国的国际性展览会。美国设计师路易斯·康福特·蒂法尼(Louis Comfort Tiffany)在建筑室内设计和装饰艺术方面取得了很大的成就。他主要从事

图3.29 J·M·奥尔布里希《婚礼塔》，1907年

图3.30 奥托·埃克曼为《青年》杂志设计的封面，29cm×22.5cm，1901年

图3.31 吉奥瓦尼·米歇拉齐《布罗基·卡拉切尼别墅》，1911年

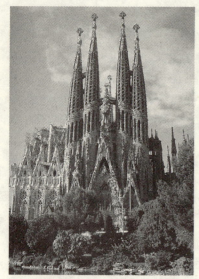

图 3.32 高迪《神圣家族教堂》，1883～1926年

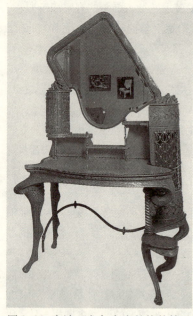

图 3.33 高迪《戈尔宫中的梳妆镜》，1886～1889年

日用器皿设计，尤其在玻璃用品设计方面他占据着美国的统治地位。他设计了19世纪90年代后期美国社会最流行和时尚的台灯——彩绘玻璃台灯（图3.36）。在他的设计中，色彩丰富的玻璃造型灯具使白炽灯泡刺眼的灯光变得极其柔和。青铜的底座是树根和树杆，不规则的造型上面悬挂装饰着百合花、荷花或紫藤花的彩绘玻璃灯罩，具有一种自然而浪漫的情调。蒂夫尼的设计具有以流畅的曲线形为主旋律的新艺术风格特征，又兼具重视构造原理的功能主义倾向。他不仅在建筑装饰艺术上与欧洲新艺术运动有着密切的联系，而且他还对欧洲运动有过颇大的影响。

3.3.7 结语

新艺术的美学趋势已构成一种广泛的影响，成为最早的现代性。在19与20世纪之交，它的影响无与伦比。新艺术继承了工艺美术运动的主张，提出艺术与技术的结合来解决产品造型问题，追求一种与传统决裂的全新风格。

新艺术设计从日本的工艺美术品如木刻、扇子及刺绣中吸取了大量灵感；同时，它还吸收了哥特式建筑和洛可可建筑的设计因素。哥特式、洛可可式和日本艺术是新艺术的三大源泉。日本艺术的许多方面影响了西方的趣味，并促成了新艺术某些重要的特征。在许多艺术家看来，日本艺术与哥特式具有一个共同的颇有价值的特征，那就是不理会古典文艺复兴传统，偏爱不对称的艺术特征。给西方设计师印象最深的是日本艺术中对几何装饰的运用。构成图解式的动植物群特色或完全是抽象几何图式的徽章形，是日本艺术对新艺术设计师的表现手段的一个重大贡献。大多为直线的日本建筑是新艺术几何形建筑，尤其是维也纳、格拉斯哥和芝加哥新艺术建筑的灵感源泉。

实证主义和象征主义也从思想上和视觉上影响了新艺术。1865年，实证主义哲学家伊波利特·特纳发表了《艺术哲学》和《论艺术中的理想》两部著作，对大部分未来的新艺术大师产生了强烈影响。特纳的学生中，有杰出的法国设计师路易·马若雷尔、黑克托尔·奎玛特和美国建筑师路易斯·沙利文。1891年，法国象征主义诗人斯特凡·马拉美写道，象征便是"通过一系列阐释揭示某种心灵的状态"。

新艺术设计师们力求创造一种不同于传统风格的现代表现手法，他们转向自然寻找装饰设计的灵感，模仿自然界的动植物形状进行装饰。在西方艺术中，动植物形状在装饰中的运用由来已久，但它们往往被处理成以规则图案排列的静态形式。在新艺术中，设计师们所采用的手法不同，他们想传达动态的自然活力。莫里斯指出，艺术家"不应抄袭自然，而应该再现它，同时又保持它的生气"。

图 3.34 高迪《特列西亚诺女修道院学校一楼过道》，1888-1889年

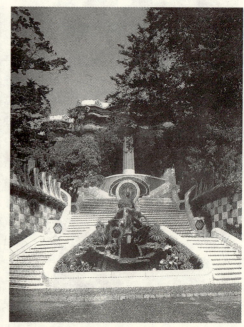

图 3.35 高迪《戈尔城市公园的主楼梯》，1900～1914年

图3.36 蒂法尼《玻璃和青铜台灯》，1900年早期

线条是新艺术设计的基石。"线条是一种力量"（凡·德·维尔德）。新艺术设计师们运用线条的召唤力和象征性来传达节奏力和生命力。新艺术的线条是微妙的、大胆的、流动的、弯曲的、起伏的和生动的。在新艺术设计中，自然被简化成基本的线条，设计师可用它们进行任何设计。枝茎、树叶和花瓣可以按设计师的愿望缠绕、拉长和弯曲。这就是新艺术设计师所采用的独特的设计语言，一种基于生物形状的抽象形式线条语言。正如德国新艺术设计师恩德尔所指出的，"我们正步入一种全新的艺术，这种艺术所采用的形状既不表现什么也不追忆什么，但这些形状犹如音乐的音调一样能深深打动我们的心灵"。在新艺术设计中，无论是物体的形状，还是物体的表面装饰，都以流畅、优雅、波浪起伏的线条为主。色彩纹理从属线条特征，配色柔和，微妙地形成对比和交织。

植物形状主宰了大部分新艺术设计作品。百合属、鸢尾属、旋花属和罂粟属植物是设计师们爱用的植物形，而花形也许是所有植物形中运用得最多的图案。常见的花形有罂粟花、玫瑰、蝴蝶花、兰花、仙客来、倒挂金钟花和百合花。它们或盖在建筑表面，或长在家具上，或嵌在玻璃器具和陶瓷中，或铸在青铜器中，或刻在木器上，或印在纺织品上。新艺术线条的节奏感使设计师们自然而然到舞蹈中寻找题材。美国舞蹈家洛伊·富勒的舞姿成为许多图形设计师的主要灵感。布拉德利、舍雷、德·福尔、拉尔舍、莫瑟、罗什和土鲁兹－劳特累克的作品为富勒塑造了不朽的形象。

新艺术本质上表现为一种装饰倾向或潮流，一种强调曲线的装饰价值的二维装饰风格，因而十分适合图形艺术。新艺术风格造就了一大批杰出的图形设计师，如穆沙、埃克曼、克里姆特和布拉德利等。

新艺术运动建筑，主要表现在建筑的表面装修和内部装饰上。这种建筑艺术创作方法是从新艺术运动的绘画艺术、实用装饰艺术借鉴来的。新艺术运动那种勇于探索的新形式、流畅豪放的线条和开阔敞亮的空间，以及反保守的革新精神，使法国、英国、德国、西班牙、美国、比利时、奥地利和意大利等国家的许多建筑师，更加积极而认真地去研究新的建筑样式。由于新艺术运动要求具有高超的设计技巧和精湛的工艺技术，所以它不适应于当时正在兴起的大规模的高层建筑。但新艺术运动对20世纪早期美国的新型建筑装饰还是作出了贡献。

新艺术运动虽然在"一战"爆发前就走向式微了，但其蕴涵的关乎道德和哲理的现代设计观念一直魅力无穷，影响至今。

思考题、讨论题、作业：
1．简述维多利亚时期的设计特点。
2．试论英国工艺美术运动的意义及莫里斯的贡献。
3．了解新艺术运动的特点、代表人物及代表作品。

参考资料（含参考书、文献等）：
Everyday Life In Regency and Victorian England, Kristine Hughes, Writer's Digest Books, 1998.
William Morris by himself Designs and Writings, Edited by Gillian Naylor.
WILLIAM MORRIS, AN ILLUSTRATED LIFE, The Pitkin Guide.
Rainer Zerbst, *Antoni Gaudi — the complete buildings* 2004 Taschen GmbH.
爱德华·卢西－史密斯，《世界工艺史》，中译本，浙江美术出版社，1993年。
钱凤根 编著，《新艺术设计》。
徐芬兰著，《高迪的房子》，2003年7月，河北教育出版社。
邬烈炎 袁熙旸，《外国艺术设计史》，辽宁美术出版社，2001年。

相关链接：
The Crystal Palace Exhibition of 1851
The Victoria and Albert Museum
The William Morris Society
Art Nouveau

第4章 现代设计运动的兴起

本章回顾的时期主要自20世纪初至30年代末,包含了现代设计史上的三个里程碑:即西方现代主义流派的兴起;德国为设计教育而建立的包豪斯(1919–1933年),此部分内容将单辟一章介绍(见第五章);欧美现代工业的发展与设计理想的滋生。这时期的设计没有单一主题,出现了美学的、商业的和关心设计的社会利润等不同的标准,这些设计标准的不统一曾在1925的巴黎博览会上显露出来,到1939年纽约的世界博览会则达到了高潮。不过,包豪斯的发展与俄国和其他欧洲国家设计家的努力是同步的,如俄国的构成主义、荷兰的风格派及机械美学观,都是张扬机械生产,强调大众化标准作为产品设计的基础在无阶级社会中的地位。这种激进的观点意味着将取代在一战中曾有助于战争和破坏的那种个人主义价值观。现代工业材料的实验与运用使理想逐步变为现实。

这是个夹杂着商品经济洪流和战争硝烟的时代,是一个充满希望又危机四伏的年代。经济不断地发展,又被战争粗暴地中断,人们就生活在不断的希望和失望的交替之中。战争的残酷与暴虐极大地震惊了人们,使他们更加渴望在战后建立一个理想的和平年代和乌托邦社会。经历战火的一代人坚信自己肩负着重建一个新型、民主、富裕的社会重任。这种努力是通过一幢幢的建筑和一件件产品来实现的。

一战也促使战争双方通过艺术家和图解者设计海报和广告牌获得公众广泛的支持。政府尝试以此作为战争策略去招募新兵,出售战争武器和创造一种全国上下齐心的感觉。这种利用媒体去影响公众的想法是从19世纪的改革遗传下来而在一战中得到了更新。战争海报有一个惊人的相似点——针对男性观众,用英雄主义和理想主义去肯定战争。阿尔弗莱德·利特(Alfred Leete, 1882–1933年)1914年在伦敦画的海报《你的国家需要你》(图4.1),以直接呼吁和命令的语气造成一种强烈的劝说力。这些图片生动、简洁的手法很快被德国人的海报借用,去劝告潜在的顾客购买特别的产品。战争的海报模糊了艺术、广告和爱国主义的界限。

4.1 现代主义运动的兴起

4.1.1 现代主义建筑运动

现代主义建筑运动,又称为新建筑运动,指20世纪初至20、30年代流行的诸流派建筑。像当时的艺术流派(立体派、达达派、超现实主义、未来派、表现派、抽象派等)一样,现代主义建筑是西方资本主义国家文化发展的反映。钢铁、水泥和平板玻璃逐步取代了传统的木料、石料和砖瓦,成为现代建筑的主要材料。而钢筋混凝土浇灌技术的推广,大型建筑机械的运用,使大型预制件框架结构成为可能,也就是说,新建筑技术可以使室内空间里没有一根支柱,这样建筑布局便有更广阔的室内空间。一批具有新建筑设计思想的先驱人物掀起了一场运用新材料、新技术和新观念的建筑设计的革新,新建筑如雨后春笋般涌出,这就是著名的新建筑运动。其中最杰出的代表人物有美国的弗兰克·赖特(Frank Lloyd Wright, 1869–1959年)、德国的沃尔特·格罗皮乌斯(Walter Gropius, 1883–1969年)、密斯·凡·德·罗(Ludwig Mies Van der Rohe, 1886–1969年)、法国的勒·柯布西耶(Le Corbusier, 1887–1965年)等。他们以丰富的实践和理论,奠定了现代建筑设计的基础。这场运动成为现代主义设计运动的先声,而这些建筑师大都成为现代主义设计的举足轻重的先驱人物。

赖特创立的有机建筑,是20世纪西方建筑的一个流派。主要原则是:由具体功能和自然环境决定建筑物(主要是别墅、私邸、郊外旅馆等)的个体特征;不采用城市工业化建造方法,而使用天然材料,创造与周围自然环境连成一体的流动空间。赖特在1910年写道:"现代建筑的有机存在与从前建筑各部分无生命的拼合形成对比。在这里,我们的确具有一种在人类环境中对表现人的生活产生更直接的、更先进的整体观念。……在有机建筑中,完全不可能把建筑看作是一件东西。另外,还有它的室内陈设、室内装饰和环境等。"赖特认

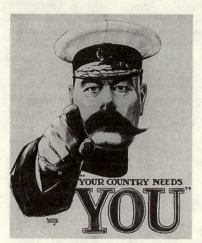

图4.1 阿尔弗莱德·利特《你的国家需要你》,海报,76cm×51cm,1916年

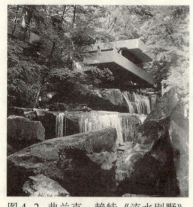

图4.2 弗兰克·赖特《流水别墅》,1936年

为，一种明确的有机建筑形式，可以清楚地表现出功能。因此，他提倡："一座由内向外展开的建筑物与它的周围环境是相融的"。这种建筑特点在他早期设计的"草原式"住宅上已初见端倪。赖特在后来的建筑设计中将有机建筑理论完善地付诸实践。

1936年，弗兰克·赖特设计建成了"流水别墅"（图4.2），这座别墅位于美国宾夕法尼亚州匹兹堡市附近一片风景优美的山林之中，是房主人考夫曼的度假别墅。赖特选择一个地形复杂、溪水跌落的地点，把别墅建在小瀑布之上。别墅的外部造型同一切别墅不同，别墅分三层，每一层都如同一个钢筋混凝土的托盘，支承在墙和柱墩之上，一边与山石联结，另外几边悬伸在空中，各层托盘大小和形状都不相同，向不同方向远远近近伸入周围的山林环境。别墅的各层有的地方围以石墙，有的地方是大玻璃窗，有的地方封闭如石洞，有的地方开敞轩亮。整个建筑悬在溪流和小瀑布之上。别墅最成功之处就是以一种疏密有致有虚有实的体形与所在环境的山石、林木、流水紧密交融，建筑物与大自然互相渗透，汇成一体，互相衬映，相得益彰。流水别墅充分利用现代建筑材料与技术的性能，以一种非常独特的方式实现了科技与艺术、自然相结合的建筑梦想。

赖特后来设计的美国纽约古根海姆美术馆（图4.3）有明显追求"个性"和"象征"的倾向，这种倾向在20世纪50～60年代很流行。这种设计思潮的主要特点之一，是要求每一座建筑都具有与众不同的个性和特征，使人一看就能留下难以磨灭的印象。美术馆的主厅是一个高约30米的圆筒形空间，底部直径28米，向上逐渐增大，周围是盘旋而上的螺旋形坡道。观众循着坡道边走边看展品。设计师的意图是让观众不自觉地从一层流入另一层，打破通常的楼层分隔。

柯布西耶，原名为查尔斯－爱德华·让内雷(Charles-Edouard Jeanneret)，是瑞士出生的法国建筑家。1923年柯布西耶出版了《走向新建筑》，提出以"住房就是居住的机器"为宣言的"机器美学"理论。"机器美学追求机器造型中的简洁、秩序和几何形式以及机器本身所体现出来的理性和逻辑性，以产生一种标准化的，纯而又纯的形式"，一般以简单立方体及其变化为基础，强调直线、空间、比例、体积等要素，并抛弃一切附加的装饰。"机器美学"理论成为功能主义一个重要的美学思想指导。1925年在巴黎举办的装饰艺术展览，柯布西耶展出了他的"新思想宫"（图4.4），因它带有明显的革新观念而受到博览会的排斥。然而，新建筑艺术在纽约得到了普遍的重视。例如，纽约的克莱斯勒大楼和电信城音乐厅设有美观大方的家具和室内陈设，是由柯布西耶等建筑师设计的。柯布西耶擅长钢筋混凝土结构的建筑，利用骨架结构的特点建造一种特别自由而开敞的建筑。柯布西耶设计的萨伏伊别墅是一幢建造在钢筋混凝土柱上的立方体建筑。为了突出体积感，房屋悬空立在柱子上，其立方体量向三面敞开，主要面在东南和西南，室内阳光充足。由于没有用承重墙体，因此室内拥有充分的灵活性。朝向阳台的一面墙，比较突出。因为每一面墙都是开敞的，所以没有前后之分，也没有明确的正立面，可以从任何一个角度去观赏。他设计的城市整体规划都有一个玻璃幕墙的摩天大楼中心，其余建筑作对称安排，中间有较低的楼房和贸易交流中心建筑物。

柯布西耶后来在法国中部朗香附近的小山顶上设计了一座朗香小教堂(1950－1954年)（图4.5），它那变形虫似的曲线，生物形态的形式和不规则的平面，表现了对几何式的理性原则的蔑视。虽然他不承认有任何特殊的宗教式的灵感，但这座小型教堂建筑造型却提出了一种新的隐喻的建筑语言，

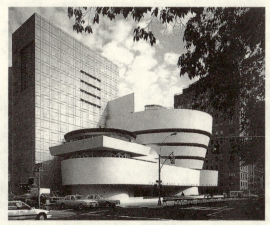

图4.3 赖特《美国纽约古根海姆美术馆》　　　　图4.4 柯布西耶《新思想宫内部》，1925，巴黎

即造型感与几何化二者的矛盾,因而使人感到非常生动活泼。这座建筑运用抽象的象征,来达到对"个性"和"象征"的追求。乍一看,人们认不出它到底是一幢什么建筑,因为它的形体实在难以形容。在宗教徒看来,教堂是人与上帝之间对话的地方,所以设计师把教堂当作一个听觉器官似的东西来设计,以便使上帝能听到教徒的祈祷。可见,这个教堂的造型本身就具有明确的象征意义。设计者还在教堂的各个部分运用了许多不一般的象征性手法,例如向上翻起的大屋顶象征指向苍天;沉重而封闭的房屋,暗示它是一个安全的庇护所;墙体的倾斜,大大小小形状各异的窗洞,室内光线的暗淡和神秘,墙面的弯曲与屋顶的下坠等,都容易使那些精神上本来就不很稳定的宗教信徒失去衡量大小、方向、水平与垂直的标准,从而进一步增强他们的宗教信仰。从这点上讲,以这样一种难以描述的形体用之于宗教建筑,对渲染宗教的神秘色彩是比较成功的。

密斯被人们并列为20世纪三大建筑巨匠之一(柯布西耶和赖特),但是密斯和其他两位建筑巨匠有着本质的区别。1921年他发表了对20世纪建筑带来巨大冲击性的设计——柏林腓特烈大街高层建筑方案,随后又于1922年发表了玻璃摩天楼方案模型和玻璃塔楼方案。玻璃塔楼方案是一幅用碳条绘制的巨幅素描,不是一般的那种建筑效果图,完全是一幅独立的美术作品。他的玻璃塔楼,没有任何细部表现,只有和周围已存建筑物的比例关系,充满了粗犷的霸气。1928年他提出了"少就是多"的名言。他于1929年设计的巴塞罗那世界博览会德国馆及著名的巴塞罗那椅成为现代建筑和设计的里程碑。之后密斯在美国纽约和芝加哥先后建造的摩天楼西格拉姆大厦(1954~1958年),和IBM公司大厦(1967~1969年)的气概都有1922年那幅巨幅素描的影子。从表面上看,密斯酷爱钢铁和玻璃,纵观其一生的作品有始终如一的坚持,就是对崇高性的表达。

密斯认为建筑是一种精神活动,1930年他在《构筑》(Bauen)一文中写道:"我们必须设定新的价值,固定我们的终极目标,以便我们可以建立标准。因为正确的以及有意义的,对于任何时代来说——包括这个新的时代——是这样的:给精神一个存在的机会。"这里所说的"终极目标"就是密斯的信仰。

密斯后期的作品女医生范斯沃斯住宅(1950年建成)就是他精神追求的产物。这是一座几乎全用钢和玻璃建成的小住宅,长24米,宽8.55米,有8根钢柱夹持一片地板和一片屋顶板而成,从地面到屋顶,四周全是大玻璃。小住宅孤零零地立于水边,晶莹透亮,工艺考究,景色怡人,但却遭到了业主单身女士范斯沃斯医生的责难,她认为这座住宅不好用。但从审美的角度看,它就像一个湖边亭榭,不失为一座完美的现代建筑作品(图4.6)。

随着现代主义建筑运动的发展,功能主义思潮在20世纪20~30年代风行一时,后来有人把它当作绝对信条,被称为"功能主义者"。他们认为不仅建筑形式必须反映功能,表现功能,建筑平面布局和空间组合必须以功能为依据,而且所有不同功能的构件也应该分别表现出来。例如,作为建筑结构的柱和梁要做得清晰可见,建筑内外都应如此,清楚地表

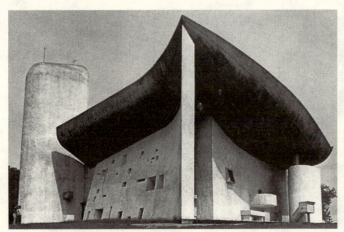

图4.5 柯布西耶《朗香教堂》,1950~1954年

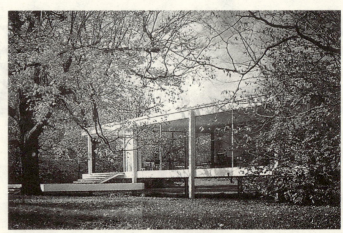

图4.6 密斯·凡·德·罗《女医生范斯沃斯住宅》

现框架支撑楼板和屋顶的功能。功能主义者颂扬机器美学。他们认为机器是"有机体",同其他的几何形体不同,它包含内在功能,反映了时代的美。

20世纪20~30年代出现了另一种功能主义者,主要是一些营造商和工程师。他们认为经济"实惠"的建筑就是合乎功能的建筑,就会自动产生美的形式。

总之,新建筑重视建筑功能,反对任何装饰;注重新型材料的应用,强调材料特性与建筑结构的特性相适应;注重空间设计,从平面、立面的画面式设计转向立体空间雕塑式的设计。新建筑追求的功能主义,成为了整个现代主义设计的核心。

4.1.2 立体派和未来派

立体派(Cubism)运动起源于西班牙画家毕加索(Pablo Picasso,1881-1973年)在1907年画的大画《阿维农的少女》(Les Demoiselles d'Avignon)(图4.7)。这幅画的启示来自非洲雕塑的程式化几何形,毕加索把人像抽象成为几何形的面,打破了人像的古典标准,人们同时可从多个视点看那群人。1910~1912年前后,在毕加索和布拉克(Georges Braque,1881-1963年)的倡导下,大批艺术家开始从不同视点分析题材的各个面,且用这些感性认识去构成一个有节奏的几何面组成的画。他们主张从多个视点去观察和描写事物,把原来物体的自然形态打破,使它分解成若干不成形体的碎片,再根据艺术家的主观意图组合起来,这就成为立体派的作品。立体派有着激发兴趣的魅力——画面结构的感官的和理性的吸引力。

法国设计师们在这种情景下出现了一种新的设计,这种新设计是对更简洁的形式和1908年在慕尼黑及1910年在巴黎家具展览中德国更理性的样式所作出的综合回应。这些新设计引起了公众的轰动,特别是1909年和1913年间由俄国艺术家亚历山大·贝诺斯(Alexandre Benois,1870-1960年)和利昂·巴斯特(Leon Bakst,1866-1924年)设计的舞台服装和其他舞台设置。这些产品带有色情因素并与中东文化相关联,使其在舞台设置和服装中表现出活泼的情调。可见美术、娱乐和时装之间相互影响,例如比较利昂·巴斯特1910年为《天方夜谭》主人翁设计的戏装(图4.8)与由法国女装设计师保罗·波烈特(Paul Poiret,1879-1944年)1911年设计的"闺房"裤,两者都是为社会精英设计的,而同样的异国情调还显现在亨利·马蒂斯(Matisse)1911~1912年考察摩洛哥后所画作品中。

毛里斯·杜弗莱尼(Maurice Dufrene,1876-1955年)制作的一对桃木软垫扶手椅是以18世纪扶手椅的样式为基础的,它们在1913年的秋季沙龙展出(图4.9),以此为例法国设计师在一战爆发前的几年里追寻着新的方向。杜弗莱尼作为一个画家和家具设计师开始了他的事业,他的家具显示了手工艺和工场技术的结合,从1910年开始他采用一种理智和独立的方式去设计。例如,在那一对扶手椅中,后

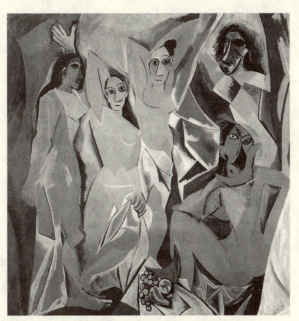

图4.7 巴勃罗·毕加索,法国,《阿维农的少女》,立体主义绘画,1907年

图4.8 利昂·巴斯特为《天方夜谭》主人翁设计的戏装,1910年

图 4.9 毛里斯·杜弗莱尼 《沙发对椅》，1913 年

图 4.10 路易斯·苏和安德烈·玛尔《乌木橱柜》，1927 年

背和座垫的大块轮廓都得到了舒适的平衡，扶手的终端和装潢的接缝处都由螺旋形的卷状物来装饰，从而在结构和装饰之间达到了出色的和谐。马蒂斯1908写的《画家笔记》回顾了纯美术与装饰美术间表达上的相似点，在文章中艺术家对绘画和心理学作了类推，他希望他的探讨可以像优质的扶手椅一样给人舒适感："我梦想的是艺术中纯洁和宁静的平衡，没有烦人的话题，艺术应该为每个脑力劳动者，为商人和文字工作者服务，例如，艺术是一种镇静剂，一种精神的镇静剂，可以像舒适的扶手椅一样减轻人们身体上的疲劳。"

绘画和家具可以给工作和日常生活减轻压力，可以加强现代艺术家和手工艺人共享的环境，让他们为了表现创意去追求共同而实用的目标，也就是为大众提供快乐和美好的感觉。此时可供艺术家和手工艺人施展才华的天地包括纯美术、国内产品、家具、服装和时尚的娱乐，如歌剧和芭蕾舞。

路易斯·苏(Louis Sue，1875—1968年)和安德烈·玛尔(Andre Mare，1887—1932年)也都是画家，他们从1910年开始从事装饰艺术这行，虽然不同于杜弗莱尼的设计背景，不包括与工艺和产品的直接联系。他们1927年设计的黑色乌木橱柜，主要采用简单的矩形，并变化地运用锥形的柜角，柜门上用圆齿低边，圆边上刻有花形的浮雕。橱柜的顶部闪烁着光芒并设计了一种可以安全放置的物品横木。当关上橱柜时，柜门上展示出丰富的混合花纹并镶嵌了母珍珠，装饰和谐但是不对称，与橱柜表面明亮的黑色油漆区域分开了。整体上还包括一个镀金的桌子，它的腿和浮雕装饰与乌木橱柜相配套。整套家具每一个部分都有共同的特点但整体并不协调(图4.10)。美术史学家南希·特洛伊(Nancy Troy)认为这一时期的设计师有意追求较少协调的美学，追求在多种色彩、质地和形状中反映杂乱的特征和与现代城市生活体验相关的忙乱节奏。评论家古斯塔夫·卡恩(Gustave Kahn)在他对1912年秋季沙龙的评价中也发现这一趋向，并力图改变早期立体派的观点。

不过立体派美学在室内设计方面的作用还是普遍能被接受，风格硬挺的有角多面体和重叠的平面都有助于20世纪20年代出现的城市美学的发展。这时的室内设计明显地参考了早期立体派绘画的装饰艺术，由布拉克和毕加索领导的社团常印刷低廉的墙纸和借助墙画技术去模绘树木和谷物图案。这样的挪用是日常生活对高雅艺术的侵犯，是机械复制品对画架特有领地的挑衅。立体派艺术模糊了纯美术与工艺间的界限，20世纪早期的评论家们一般不承认这挑衅似的界限跨越，他们考虑的是立体主义与当代奢华的工艺相关的抽象和构成因素。对立体主义的不同解释使这场运动和20世纪的装饰艺术之间的关系变得十分复杂，印刷样式的抽象设计在报纸广告与印刷书页方面也引发了系列变革。

立体派结束了400年之久的文艺复兴时期艺术传统，通过创造一个独立于自然的设计概念，开始一个新的艺术时代。

诗人马利纳蒂建立了未来派(Futurism)。1910年2月11日，意大利五位艺术家加盟诗人马利纳蒂(Filippo Marinetti，1876—1944年)出版了《未来派画家宣言》。波西奥尼(Umberto Boccioni，1882—1916年)、卡拉(Carlo Carra，1881—1966年)、罗沙洛(Luigi Russolo，1885—1947年)、巴拉(Giacomo Balla，1871—1958年)和萨维里尼(Gino Severini，1883—1966年)宣布他们想要"摧毁过去的迷信……扫清整个艺术领域过去曾用的一切主题和题目……拥护和颂扬日常世界，一个将由胜利的科学不断并辉煌地转变的世界。"未来派画家深受立体派的影响，尝试在他们的作品中表达运动、能量和影片的连续镜头。他们赞美战争、速度、机械时代和现代生活，攻击博物馆、图书馆、道德主义和男女平等主义。

1913年6月，佛罗伦萨期刊《Lacerba》刊出了马利纳蒂的文章，号召对古典传统的印刷版面进行革命。他抛弃和谐作为一个设计特征，他要表现"整版跳跃和爆炸的风格"。在一个版面上，三到四种油墨色彩和20种字样（斜体代表快的印象，黑体代表剧烈的噪声和声音）可以使词的表达能力加倍。可以给自由、活力之类的词喻之以云、星星、飞机、火车、波浪、炸药、分子速度等。未来派诗人把传统印刷版面设计要求严格的横向和竖的结构这些约束抛弃到九霄云外。他们用动态的、非直线的构图，把词和字形粘在需要的位置上，供照相复制，使他们的书页活泼（图4.11）。

卡拉从立体主义那里借来了结构和浅灰色调，同时试图在其严谨结构中加进人群的运动。在他的创作中引进一些字词，充分发挥造型魅力。他说过：充满着我们灵魂的都是那些最常用的物品。因为平常的事物无不具有朴实无华的特点，即最奇妙的艺术的秘密所在。卡拉的代表作品《参战宣言》（图4.12）用"自由单字"来取代"自由诗句"的主张，直接借助各种不同字体的字句、乐谱的剪贴，组成有力的动感的图案，运用色彩、线条和词句象征符号的四处放射，从视觉上模仿噪声、警笛及乌合之众，去感动和激发精神的参与和联想。

另一位法国诗人阿波里奈尔（Guillaume Apollinaire，1880—1918年）曾说："各类目录、招贴、广告，相信我，它们包含我们时代的诗。"他对视觉传达设计的独特贡献是1918年出版的《书法图》（Calligrammes），书中诗的字形，布置成一种视觉设计、形象或象形字。在这些诗中，他探索诗和画的潜在融合，把同时性概念引进到印刷版面上，创造了结合时间和顺序的版面设计。

未来派建筑宣言是圣埃利（Antonio Sant Elia，1888—1916年）写的。他要求基于技术和科学的建造，为现代生活的独特需要而设计。他宣称装饰是荒谬的，强调使用有活力的斜线和椭圆形线，因为它们的感动力比横线和竖线更大。他的思想和富有远见的图画，影响了现代设计的道路。未来主义者剧烈、革命的技巧被达达派、构成派和风格派采用。

4.1.3 达达派与超现实主义

达达（Dada）的领导人物是一位匈牙利诗人扎拉（Tristan Tzara，1896—1963年）。他从1917年7月开始编《达达期刊》，他和波尔（Ball）、阿尔普（Hans Arp）等一起探索现代诗。达达运动是无个人功利追求的，它宣布它是反艺术的，且有强烈的消极和破坏因素。它抛弃了一切传统，追求完全自由，是个无政府主义的运动。

达达派所创造的反逻辑艺术在20世纪20年代初曾流行大半个欧洲，1924年基本上解体。成员或转为倡导超现实主义、抽象主义艺术，同时，"集合艺术"、"装置艺术"和某些波普艺术（Pop），都可以是达达派传统的延伸。

达达派作家和艺术家憎恶世界大战的恐怖，抗议欧洲社会的败坏。他们开始追求新的精神刺激，反艺术、反美学抛弃传统，包括对现代资产阶级和资本主义社会秩序的否定和破坏。他们试图以文字或物体等为创作素材的手法来破坏传统的艺术观念。达达主义者丰富了未来派的视觉词汇——他们综合机遇行为和有计划的决定，进一步使印刷版式设计抛弃了它的传统戒律。还有，达达派继续立体派的观念，认为字形是具体的视觉形体，而不只是发音符号。

法国画家杜尚（Marcel Duchamp，1887—1968年）参加了达达运动，而且成为最突出的达达派视觉艺术家。先前，他在立体派的影响下，曾分析他的主题使成为几何平面。对达达派解释得最清楚的发言人杜尚来说，他最好的作品就是他的生活，而生活和艺术都是偶然机会和故意选择的结果。

达达很快从苏黎世传播到欧洲各城市。虽然他们声称达达不是创造性艺术，而是对业已变得精神失常的社会的诽谤和嘲弄，但几位达达主义者创作了有意义的视觉艺术，对视觉传达设计作出了贡献。达达艺术家们声称他们发明了照相综合画（Photomontage或称照相蒙太奇），创造了不和谐的并置和偶然联系的技巧。豪斯曼

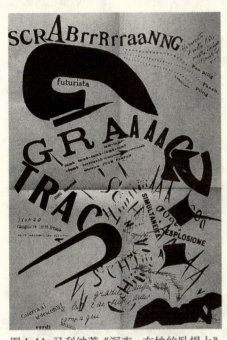

图4.11 马利纳蒂《深夜，在她的卧榻上》，1919年

图4.12 卡洛·卡拉，意大利，《参战宣言》未来主义，纸、拼贴

(Raoul Hausmann，1886—1977年)和霍克(Hannah Hoch，1889—1978年)早在1918年都创作了这种媒介的卓越作品。

德国汉诺威人希维特斯(Kurt Schwitters，1887—1948年)创造了一个非政治性的达达支派，他称之为默兹(Merz)画，是从他的一张拼贴画中的"商业"(Kommerz)这个词杜撰的。希维特斯把他的独人艺术运动的含义用"默兹"来标题。从1919年开始，他的默兹画是拼贴构图，用废印刷品、垃圾和找到的材料组成色对色、形对形和质感对质感的构图。在20世纪20年代早期，他与利兹斯基(El Lissitzky)和杜斯伯格(Theo Van Doesburg，1883—1931年)接触后，他们邀请他去荷兰促进达达运动(图4.13)。在希维特斯的作品中，构成主义成为另外的影响。从1923直到1932年，希维特斯出版了24期默兹刊物。希维特斯开设了一所成功的视觉传达设计创作室，贝利康(Pelikan)办公设备和供应制造商是他的大主顾。汉诺威城市当局请他任了数年的印刷版面设计顾问。

超现实主义(surrealism)是脱胎于早期的达达派。它因1924年法国诗人兼批评家安德烈·布雷东(A. Breton，1896—1960年)在巴黎发表第一篇《超现实主义宣言》而得名。探索弗洛依德探索的直觉、梦幻和无意识领域的世界。1917年阿波里奈在评论一戏剧时曾用"超现实戏剧"这个词表达。布雷东说："超现实主义，名词、阳性，纯心理的自动，打算在口语上或文字上用它去表达思想的真实作用。不受任何说理、任何审美或道德偏见施加的控制所支配的思想。而赋予超现实主义这个词以一切梦幻魅力、反叛精神和不可思议的潜意识。"

参加超现实主义运动的许多艺术家中，有几位对视觉传达产生重大的影响，主要是对摄影和插图的影响。一位德国达达主义者恩斯特(Max Ernst，1891—1965年)参加了超现实主义，创新了视觉传达曾采用的一些技巧。恩斯特受19世纪小说和目录上的木刻的吸引，通过拼贴技巧重新创作了奇特的插图形象。他的拓画技巧涉及用擦的方法在纸上直接构图。这种技巧允许恩斯特可以直觉地从他的擦画中显现的暗示形象去解放他的想像力。恩斯特的移画印花法，从印刷品上把图像转移到图画的制作法使他能用意想不到的方式，把多种形象结合到他的作品中。这种技法已广泛用在插图、绘画和版画中。

4.1.4 风格派

1917年荷兰设计师陶斯堡(Theo van Doesburg)在荷兰出版和创刊名为《风格》(De Stijl)的

图4.13 希维特斯和杜斯伯格《夜间克莱恩达达》，1923年

一本导览杂志。参与者还有荷兰画家皮埃德·蒙德里安(Piet Mondrian，1872-1944年)、雕刻家乔治·凡通哲罗(George Vantongerloo)、建筑师凡特·荷夫(Robert vant Hoff)和让·韦尔斯(Jan Wils)和兼家具和建筑师设计师于一身的格里特·里特维德(Gerrit Rietveld，1888-1964年)等。他们在1918到1928年间组织起来的这个松散的群体不算是一个艺术运动。因为他们从未在一起组织过系统的展览，而且亦难于维系共有的主张和意念。他们的主导精神主要是关于引发一战的个人主义，力求个人与普遍之间的新的平衡。

蒙德里安是风格派的核心人物，1919年后到巴黎，1940年到纽约，成为几何抽象派的创始人和主导画家。他声称自己的艺术风格为"新造型主义"，他认为垂直线和平行线组成的几何形体是艺术形式最基本的要素，没有体积感的原色是最纯粹的色彩。他的艺术就是用这些最基本的要素，最纯粹的色彩创造出表里平衡，物质与精神平衡的作品。1920年创作的《红、黄、蓝》油画，以最简单的纵横线结构和单纯的三原色，成为风格派主张"用纯粹几何形的抽象来表现纯粹的精神"的最好注释。主张把传统的建筑、家具和产品设计、绘画、雕塑的特征完全脱去，变成最简单又保持相对的独立性和鲜明的可视性的几何结构。在设计中非常反复连用纵横几何结构、基本原色和中性色。这种画风极大地影响了风格派成员，促进了荷兰现代设计的产生。

里特维德是荷兰乌得勒支家具木工之子，基本上自学绘画，一生皆在乌得勒支度过，他在当地接受国际上很广泛的业务。里特维德在父亲手下当学徒并做了一个时期的珠宝设计工作之后，于1911～1919年独立经营家具木工。在20世纪20年代后期和20世纪30年代，里特维德设计建造了很多商店、住宅和坐椅，这些作品具有强烈的现代构成风格。他是1928年"国际现代建筑协会"(CIAM)最初的创始人之一。里特维德设计的"红黄蓝椅子"，采用简单的几何形态构成，结构完全不加掩饰，色彩上采用最单纯的原色——红色、蓝色和黄色，就像是一件为蒙德里安绘画作注释的雕塑作品。虽然在坐的时候不太舒服，但用标准化配件，可批量生产，具备了现代设计的重要特征，是现代设计史上重要的设计经典作品。里特维德1924年设计的施罗德住宅，被认为是风格主义建筑的典型代表(见彩图2)。这个建筑采用钢筋混凝土预制构件装配而成，他刻意把预制构件的组合结构完全不加掩饰地暴露出来，用简单的方块和正立面的直线线条，加上水泥本色及原色的局部装饰处理。整个建筑的外形是由简单的立方体，光光的板片，横竖的线条和大片玻璃错落穿插组成。它可以说是蒙德里安几何形体派绘画的立体化，与室内的家具设计一样，简洁、鲜明而具现代气息。陶斯堡1918年为阿姆斯特丹大学礼堂的天顶设计，具有清晰的风格派特征，简单的方块组合与单纯的原色装饰，像是把一幅画吊到了人们头顶上一样，带有蒙德里安画风的深深痕迹。

荷兰风格派在20世纪80年代后期又重新引起设计界的重视，甚至出现了设计上的仿效热，它被设计理论界认为是"经典现代主义"的最主要基础之一。

4.1.5 构成派

构成主义(Constructivism)设计是俄国十月革命前后在俄国产生的前卫艺术运动和设计运动，是在立体主义影响下派生出来的艺术和设计流派。其主要代表有艾尔·利兹斯基(El Lissitzky，1890-1941年)、弗拉吉米尔·塔特林(Vladimir Tatlin，1885-1953年)、卡西米·马列维奇(Kasimir Malevich，1878-1935年)等人，他们赞美工业文明，崇拜机械结构中的构成方式和现代工业材料，主张以结构为设计的出发点，用形式的功能作用和结构的合理性来代替艺术的形象性。和风格派一样，构成主义设计师用最抽象的几何形式来进行设计，方块、直线、原色，最合理的结构成为其主要设计语言。构成主义设计还具有鲜明的政治色彩，强调设计是为无产阶级政治服务的。

构成主义的组成当中新抽象艺术起着非常重要的作用，如康定斯基所倡导的抽象无对象风格。在构成派当中平面设计方面最为有代表性的是艾尔·利兹斯基。没有明确的公众和团体的支持，构成主义者力图以"艺术构造者"的影响作用于工业设计上。对于俄罗斯来说，他们的成果的确是非凡的。

艾尔·利兹斯基设计的海报《红锲子攻打白色》采用完全抽象的形式，具有典型的构成主义特点，表达出革命英雄主义气概。而构成主义设计的最具代表性的经典之作是塔特林设计的第三国际

纪念塔方案（图4.14）。这座塔比埃菲尔铁塔还要高出一半，内部有三层建筑物，包括国际会议中心、无线电台、通信中心等，是一个螺旋式上升的钢铁结构，设计新颖，气势宏伟，结构特征突出，虽最终未能付诸实施，但其模型已成为具有象征意义的构成主义代表之作，其造型具有典型的现代设计特征。

俄国构成主义通过1922年的国际构成主义大会和在柏林举办的苏联新设计展而得到发展并传播到其他西方国家，从而对格罗皮乌斯等设计先驱人物及包豪斯的设计教育体系产生了很深的影响。

4.1.6 结语

现代主义设计提倡"少就是多"是积极的，有进步意义的。标准化、批量化的生产方式，商品信息的激增，都要求设计向着易于识别，向着简洁、抽象化的方向发展。从莫里斯及其工艺美术运动，到新艺术运动，一直存在是否承认机械化大生产的观念之争，直到1914年德意志制造联盟关于标准化问题大论战的最终结束，才真正在理论上扫清了现代设计认识上的障碍。现代主义是建立在对机器大生产承认的基础之上的，它标志着工业设计时代的真正到来。发源于德国的这场运动，与德意志民族自身的冷静、严谨、讲究规律和富于哲理的民族性格结合在一起，更使这种简洁的、抽象化的风格发展到极至。包豪斯学生甚至用剃光头来表示对几何形体单纯语言的崇尚。

现代主义设计是民主主义的。其代表人物认为自己可以通过设计来帮助人民，改善社会生活水平，设计是为大众服务的，与统治欧洲几千年的为少数权贵服务的精英主义设计观形成鲜明对照，具有知识分子的理想主义色彩。

同时现代主义本身又具有强烈的革命性和挑战性，反对装饰主义，极端排斥传统文化，造成了部分设计作品冷漠、严峻、理性化的外貌。在许多设计中，几何形体成了惟一的语言，失去了设计应有的多样性和趣味性，风格单调、冷漠而缺少人情味。如在美国，原本具有民主色彩的设计演变成为一种单纯的商业风格，变成为具有强烈美国资本主义色彩的设计，成为西方资本主义企业的符号与象征。

现代主义设计的两大内核是功能主义和理性主义。其一是功能主义，它最早来源于美国建筑大师沙利文的"形式服从功能"之宣言，后发展成现代主义的重要特征，即认为建筑或物品的美的形式取决于它所服务的目的性，功能对形式有决定性作用。它反映了现代设计为大众服务的本质特征。其二是理性主义，即以德国和北欧民族严谨、理性的哲学思想体系为代表，主张在设计上以严谨的、逻辑的理性思考和科学、客观、系统的分析作为设计的基础，弱化设计的个性意识，提高产品的标准化、规范化和高效率。它反映了大机器生产对产品实现方式的内在要求，只有理性化的产品设计才能适应机械化大生产。

4.2 德国的现代工业与设计

4.2.1 德意志制造联盟

当赖特致力于改变对机器生产美学观念的同时，德国也持有同样的态度。德国现代设计的发展离不开德国政府的支持与干预，其中最重要的人物要数赫尔曼·穆特修斯(Herman Muthesius，1861—1927年)，他是德国政府贸易部主管工艺与教育的官员，曾到英国学习建筑设计7年，对英国工艺美术运动有着深刻的了解。他同样坚信美与实用要一致，并且机器生产亦可以为优质的设计服务，他撰文宣传功能主义的设计原则。同时他深感德国新设计人才的缺乏，大力改革德国设计教育体系，把柏林艺术学院、杜塞尔多夫艺术学院及布莱斯劳艺术学院改为建筑与工艺美术学校，并由布鲁诺·包罗、彼得·贝伦斯和汉斯·珀尔齐希分别任院长，着手进行设计教育改革试验。德国的这一设计改革思想迅速地蔓延，波及设计界的各个类别，最受影响的是产品设计，建筑以及平面设计。

1907年在穆特修斯、贝伦斯及凡·德·维尔德的发起组织下，成立了德国第一个设计组织——德意志制造联盟(DWB Deutscher Werkbund)。该联盟是由一群关心现代设计的艺术家、建筑师和设计师、企业家们组成的，它得到德国政府的支持，成为世界上第一个官办的设计中心。联盟的目的是要在各界推广工业设计的思想，规劝美术、产业、工艺、贸易各界的优秀领导人物，共同推动"工业产品的优质化"。联盟明确提出了肯定机械生产，主张功能主义的宗旨，并通过联盟年鉴刊登工业设计的理论文章，推广著名设计师贝伦斯、格罗皮乌斯等的设计作品，介绍美国福特汽车公司

装配工厂流水线，为德国工业设计发展做了大量的宣传鼓动工作。

1914年在穆特修斯和凡·德·维尔德之间的一场大论战是德意志制造联盟最重大的事件。在1914年年会上，双方发生激烈争执。维尔德认为标准化是对个性的扼杀，设计师应保持独立性和艺术自由创造性，反对在工业生产上推行标准化，他甚至激动地说："只要联盟中还有艺术家存在，就坚决反对搞任何标准化的企图，因为艺术家从本质上讲就是热情的自我表现者。"而穆特修斯则强调设计师必须遵循规范化、标准化的大工业原则，认为"德意志制造联盟的一切活动，其目的在于标准化。只有凭借标准化，造型艺术家才能把握文明时代最重要的因素，只有利用标准化，让公众愉快接受标准化的结果，才谈得上探讨设计的风格和趣味问题"。这实际上是设计应否遵循工业化原则的本质之争。这场大论战最终以穆特修斯的胜利而告终，从根本上扫清了对工业设计时代设计师的作用和应遵循原则的模糊认识，为现代设计的发展在理论上铺平了道路。事实证明，由第一次世界大战导致的工业产品和零部件的标准化，成为工业化发展的历史必然，也为德国成为理性主义的设计大国埋下了伏笔。

1914年，德意志制造联盟在科隆举办工业设计和建筑展览会，取得了很好的社会反响。此次展览虽受到第一次世界大战冲击，但展览内容收入了当年的联盟年鉴中（图4.15）。战争期间，联盟停止了活动。大战后，联盟1927年在斯图加特市组织的设计展，引起了人们广泛关注。参加此次展览的有贝伦斯、格罗皮乌斯、密斯·凡·德·罗等大师级的重要人物。德意志制造联盟的主要成员许多都是当时美术学校的领导人，通过他们在建筑和工业设计领域的设计活动及大量的理论鼓吹工作，促进了德国社会对现代设计的认识，也对欧洲其他国家工业设计的发展产生了深远影响。而其中影响最大、最具代表性的人物是彼得·贝伦斯。

4.2.2 彼得·贝伦斯

彼得·贝伦斯(Reter Behrens，1869-1940年)是德国现代设计的重要奠基人之一，参加了德意志制造联盟的组织和发起工作，同时利用担任杜塞尔多夫美术学院院长的地位从事设计教育的改革。他最有代表性的设计都与德国最有代表性的企业——德国通用电气公司(AEG)联系在一起，他成为该公司的艺术顾问，成功地推进了公司的企业形象和产品设计，他与AEG的成功合作也开启了欧洲现代工业与艺术设计相结合的先河。

贝伦斯集建筑师、设计师与设计教育家于一身，是德意志制造联盟最活跃的人物。他的早期设计深受新艺术运动影响，常利用图式化的平面来制作富有节奏感的装饰样式。后受到麦金托什的影

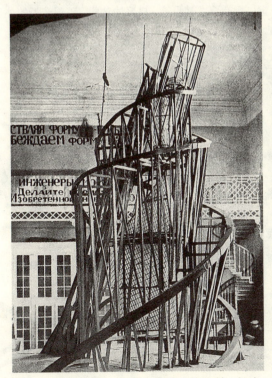

图4.14 塔特林《第三国际纪念塔方案》铁、木、玻璃，高6.1m，1919~1920年

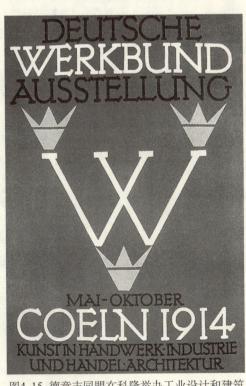

图4.15 德意志同盟在科隆举办工业设计和建筑展览会的海报，1914年

响，开始重视以直线为主的功能主义，采用理性的几何造型来表达设计。他看到在变革中的艺术和设计趋势，认识到设计只有与大工业的加工技术和材料工艺紧密结合才会拥有生命力。他认为："我们别无选择，只能使生活更简朴，更为实际，更为组织化和范围更加宽广，只有通过工业，我们才能实现自己的目标。"他不仅肯定大工业的机械生产方式，更找到了适应大生产设计方式的功能主义的内核，并以其设计体现之。他设计的AEG厂房，大胆抛弃流行的传统式样，采用钢铁和玻璃等新材料，造型简洁明快而实用功能良好，成为现代建筑强调实用性的典范。他为AEG公司设计了众多的电器产品如灯具、电扇、电热水壶等，在设计中他十分注意运用逻辑分析和系统协调的方法去解决问题，重视产品标准化部件的设计，已具有初步的现代大工业设计观念。他为AEG设计的电风扇，奠定了现代电风扇的基本样式；他设计的电水壶是以标准零件为基础，采用这些零件可以灵活装配成80余种水壶，并有不同材料、不同表面处理和不同尺寸的多种方案选择（图4.16）。其设计充分体现了产品的实用功能，反映了现代设计美学的本质，适应了机器批量化和标准化生产的特点。贝伦斯是第一个改革产品设计使之适应工业化生产的设计师。

早在1907年贝伦斯还对AEG的企业整体形象系统，从海报招贴、广告、展示陈列到产品、建筑，甚至公司员工住宅进行了全方位的设计，统一了全部企业形象（图4.17）。他理所当然成为世界上第一个企业形象设计师，成为现代CI设计的先驱人物，其设计的AEG公司标志至今仍在使用。贝伦斯还培养和影响了一批后来在现代设计运动中叱咤风云的大师级人材，如格罗皮乌斯、密斯·凡·德·罗、柯布西耶等都曾在贝伦斯设计事务所工作，深受其影响。

4.2.3 20世纪30年代的德国设计

20世纪30年代的德国是纳粹统治的时代，纳粹政府一方面坚决打击包豪斯的现代主义，主张复兴帝国的新古典主义；另一方面，纳粹政府为了统一和一体化，又大力推行标准化运动，这正好暗合了包豪斯现代设计的理性主义内容，从某种意义上说是把包豪斯的理性主义理想变成现实。标准化和规范化有利于大批量生产，提高国民经济水平，有利于一个强大的纳粹帝国的建立。于是德国政府专门成立了新的规范产品设计标准的部门，颁布了一系列新的标准化法规，基本上把德国纳粹占领区的工业产品、器皿、住房、建筑设计都统统规范化和标准化了。这是西方国家最大规模的一次国家的标准化、规范化运动。这场运动虽是纯粹为第三帝国政治服务的，但这种标准化行为却具有合理的内涵，对提高德国的生产水平和产品质量，促进工业产品设计客观上起了积极作用。例如在一项对家具、灯具等产品的规定中就有要求其具有"良好的功能、美观清晰的外型"的条件，简直就是纳粹政

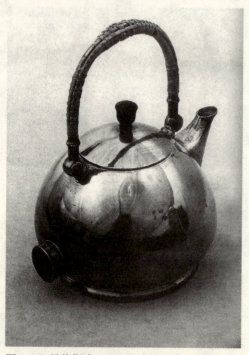

图4.16 贝伦斯为AEG设计的水壶。黄铜，带有藤材制手柄，木制壶盖旋钮

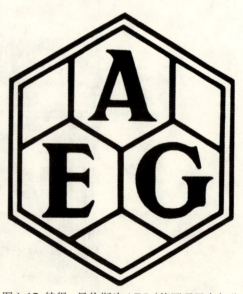

图4.17 彼得·贝伦斯为AEG（德国通用电气公司）设计的字母化的标志

府强烈反对的现代主义设计功能性与理性主义结合的翻版,具有莫大的讽刺意味。然而这种严格的政府行为的标准化运动,与德意志民族的严谨、理性、长于思辨的精神相吻合,使德国20世纪30年代的设计表现出惯有的冷漠、理性、科学的特征,主要体现在交通工具及家用电器产品的设计上。

纳粹时期比较重要的德国产品设计是斐迪南·波什(Ferdinand Porsche)于1934年开始着手设计的"大众汽车",这是大众汽车公司最早的汽车之一,因为体积小,采取简单的流线型风格,好像甲壳虫一样,因此被称为"大众甲壳虫"(VW Beetle)。该车布局紧凑合理,加工工艺简单,结实耐用,适于大批量生产。设计上注重细节和整体的统一,独具匠心,其原型车一推出就受到广泛欢迎。但由于战争的原因,直到二战结束后"大众甲壳虫"才投入批量生产,成为欧洲最实用、最受欢迎的小汽车之一,也成为德国理性主义设计的典范(图4.18)。而包豪斯设计先驱沃尔特·格罗皮乌斯1930年设计的"艾德勒"车也明显受到了流线型风格的影响,是德国当年最著名的车型之一。20世纪30年代德国大力发展交通运输网络,除了大建铁路和高速公路外,也大力发展航空业,如1930年汉莎航空公司就开辟了通往欧洲的所有航线。受美国流线型运动的影响,铁路公司设计开发了具有德国风格的流线型机车和空调列车。

20世纪30年代欧洲主要资本主义国家开始普及家用电器产品,这主要得益于电气技术的不断发展和电力技术的完善,也是工业设计引导生活方式的结果。尤其是德国设计生产的不少家电产品此时就已确立了此类产品的基本特征,并一直保持至今。如德律风根公司设计推出的"威肯125WZ"收音机,极大地影响了20世纪真空管收音机的造型。而德国西门子公司设计生产的镀铬电吹风,基本上构成了现今电吹风的基本造型特征。

4.3 美国现代工业与设计

美国和德国几乎同时进入从19世纪向现代过渡的阶段。美国提出了有关制造、生产和销售的实际问题。工业化的逐步扩大把生产放到了大公司手中,大公司在19世纪末为美国提供了标准的家庭用品。这种标准的生产模式孕育出流水生产线系统的形成。亨利·福特发展了汽车生产装配线,成为20世纪最具影响的成就。

4.3.1 芝加哥学派

在新艺术运动传入美国之前,美国已形成了著名的"芝加哥学派",通过这些建筑师的工作,从芝加哥开始,美国兴起了建造摩天大厦的热潮,其卓越成绩引起世人的关注。这个学派主要人物有建筑师伯纳姆(Buruhem)、詹尼(Jenney)、艾德勒(Adler)、霍拉伯特(Holabird)和路易斯·沙利文(Louis Sullivan,1856—1924年)等。其中最重要的代表人物是路易斯·沙利文,他在14年中设计了100多幢摩天大楼,分布在纽约、密苏里、芝加哥等地。他不遗余力宣传芝加哥学派的功能第一的主张和关于新建筑结构的理论。

从19世纪80年代开始,沙利文就开始宣扬"形式永远随从功能的需要,这是不变的法则"的口号,随即成了20世纪功能主义的口号。在沙利文影响下,1908年,维也纳理论家路斯(Adolf Loos,1870—1933年)发表了极有影响的《装饰与罪恶》。路斯认为装饰即罪恶,提倡新古典主义传统

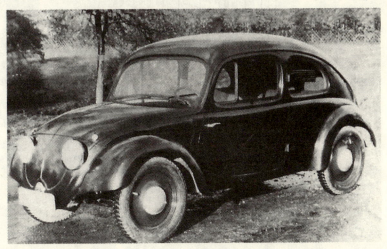

图4.18 斐迪南·波什《大众(Volkswagen)》,1937年

美学。路斯借助传统上的理论支持，使得功能主义观点迅速传播开来，对后来的工业设计，尤其是包豪斯影响甚大，功能主义几乎成为"国际现代主义风格"的代名词。另外，沙利文的学生弗兰克·赖特也把"形式服从功能"的观点加以进一步发挥。

在沙利文和艾德勒合作设计的芝加哥大剧院里，沙利文使用了可折叠的顶棚护墙和垂直的屏障，用许多悬吊的圆形弧圈把声音从舞台传向剧院后面的观众，使能容纳3000人的剧院具有完美的音响效果。而建筑的外部，沙利文改变了剧院的立面材料，在下面三层使用质朴的花岗岩石块，在四层以上使用沙岩，从而强调了建筑墙的垂直感。这个建筑极好地诠释了沙利文的"形式服从功能"之观点。沙利文根据功能特征把他设计的高层建筑外形分成三段：底层和二层功能相似为一段，上面各层办公室为一段，顶部设备层为一段。这成了当时高层办公楼外立面的典型，如沙利文设计的信托银行大厦（图4.19）。

4.3.2 工业设计与福特主义

19世纪末美国大工业的发展促进美国生产制造体系的形成：用统一的零件设计产品，使之能在国内的任何地方生产或修理。这种新生产方法的应用不但解决了产品分配的问题，还促进了销售业的发展。统一的零件的生产促进了产品的流通，使为各产品作宣传的广告设计发展迅速，加上印刷术的进步，现代商业的状态已露端倪。

美国在19世纪末举行了各种大规模的博览会，如1893年芝加哥世界博览会，1903年圣路易斯博览会等。这些活动都表明，美国工业的飞速发展，为现代设计奠定了坚实基础。真正满足市场需要，成为美国企业主和设计师最关心的问题。

19世纪的发明创造也带动了美国工业设计的发展，如1876年贝尔发明了电话，1879年爱迪生发明了电灯，以后又发明了电报、电唱机、电影放映机等，这些发明促进了美国工业的迅猛发展，也给设计提供了越来越多的活动空间。从19世纪后期起，美国就有一些公司率先生产了真空吸尘器、缝纫机、打字机和洗衣机等家用电器产品，比欧洲早了几十年，这也算是美国人的务实精神结下的硕果。如胜家缝纫机公司就于1851年推出了第一台缝纫机，19世纪60年代该公司缝纫机生产就全部实现了机械化。1874年，雷明顿公司开始生产世界上第一台打字机，以后又不断改进，以适应社会和市场的需要。其中最为成功的企业是亨利·福特(Henry Ford，1863-1947年)（图4.20）创办的福特汽车公司。福特深受泰勒(Frederick W. Taylor)的标准化管理思想影响，相信泰勒管理法的巨大生产效率和效益。1903年他在底特律组建了福特汽车公司，决定生产出成本最低、最廉价而最实用的大众化汽车。他在生产中导入了皮带输送机，采用生产线的装配方式，大大降低了生产成本。1908年出厂的福特"T型"车是这一原则的典范。T型车只有4个零件——发动机、底盘、前轴和后

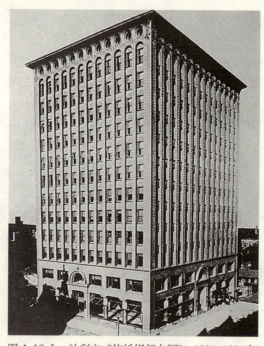
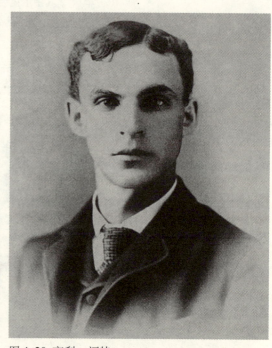

图4.19 L·沙利文《信托银行大厦》，1894-1895年　　图4.20 亨利·福特

轴，每个配套的零部件都设计得绝对简单，尽可能减少生产和装配的程序和复杂性。T型车可算是世界上最简省的汽车了，因此受到美国大众尤其是低收入阶层的欢迎（图4.21）。随着1914年该公司采用世界上第一条流水装配线的成功，和泰勒管理方式的真正实施，高度专业化和标准化及对工人的机器般的管理，大批量的生产获得空前巨大的成功，也将福特汽车的影响推向极致。到1927年共有约1600万辆"T型"车奔驰在美国大地上，几乎垄断了美国全部的汽车市场，这简直成了世界汽车发展史上的一个奇迹。在这种情况下便形成了所谓福特主义（Fordism）。

当欧洲各国红红火火地进行现代主义设计的探索与实验之时，美国人则在市场需要的推动下，全力以赴地开始了促进销售、为企业赢利的工业设计运动，从而出现了真正职业化的工业设计师，使设计与企业生产真正连接起来，并创造了一种风行美国乃至世界的新设计风格——"流线型风格"。

由于亨利·福特的标准化稳定T形样式车的巨大成功，使美国一战后成为机械化大批量生产汽车和餐橱用品等相关产业的领头羊。对大批量生产来说，20世纪20年代的汽车工业最为突出。福特对单件生产的模化是技术上的一大进步。他用统一标准的零件设计产品，使之能在国内的任何地方生产或修理。把一件产品拆成简单的组成部分，这一思想引出了工厂管理重要的新理论。福特是这一新理论运用于制造业的先驱，他发展了汽车生产装配线。福特主义代表了20世纪生产的最高成就，对欧洲现代运动有着重要影响。

然而，到了20世纪20年代中期以后，原来的消费水平则需要通过广告宣传和设计来维持。美国的现代艺术的面貌是由一战后移民美国寻找机会的欧洲设计者们构成，在美国一些艺术家、收藏家、博物馆和商人组成的小组织中对前卫艺术产生了新的兴趣。除此之外还形成了一种有时被认为是摩天大厦风格的本土现代表现艺术，它受到了快节奏的城市生活体验和爵士音乐的启发，它通过博物馆展览、百货商店、解释杂志和流行电影来赢得市场。

20世纪20年代后期，美国出现了一小批产品设计先锋，他们把机械时代的设计应用到诸如火车、冰箱、吸尘机和汽车这样一类的产品上。这些设计师包括雷蒙·罗维（Raymond Loewy），沃尔特·蒂格（Walter Dorwin Teague）和诺曼·贝尔·盖茨（Norman Bel Geddes）。他们的作品1939年在纽约世界博览会展出，主题是展示未来的图景。商品制造者想通过新奇的设计来刺激消费，这种发展也上升为一种改革，它有助于社会进步，美学和卫生的提高，有助于日常生活的科学应用，这些进步在"流水线"的现代风格中得到了清楚的表达。

20世纪30年代美国工业设计师的个案研究揭示了对美学、商业、社交和产品的能动关系间的思考。例如，诺曼·盖茨于1933被斯坦德煤气设备公司聘请重新设计其厨房。他的设计就是商业优点和新技术及社会生产间相辅相成的协调之作。这种设计取向，平衡了新的家居设计与商业的或结构的改变，是一种进步的表现。在工业设计有关商业对产品组合的推进方面还有亨利·德雷夫斯（Henry Dreyfuss）的理论，日用器物方面的设计代表人物有卢塞尔·赖特（Russel Wright）。

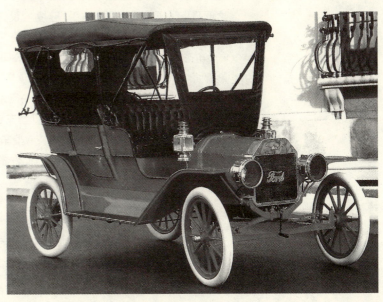

图4.21 福特T型车，1908年

第4章 现代设计运动的兴起

另外，20世纪30年代纽约现代艺术博物馆对于结构主义、包豪斯及勒·柯布西耶的理论因素在工业设计上的作用给予了有力的支持。

战时美国的现代设计史在作为消费文化的形式广告设计方面非常突出。美术馆开初支持现代装饰艺术和更接近美的艺术与实用艺术之间的联系。设计机构的策略产品与现代设计的情景产生更为紧密的关系。广告设计师们对"美好生活"概念的产生推波助澜，并深深地意识到社会精英阶层的需求。在大众题材的流行走向方面最显著的是小说和居家杂志一类，还有彩图的书刊。一些公司在卖广告时也促进广告艺术的作用。如广告制作人艾尔玛·凯金斯（Elma Calkins）就大力贯彻这一趋势，聘用艺术家荷特（Horter）去负责其广告，产生很好的效应。另外总的来说广告艺术受到的自然主义的效果影响比抽象风格大。例如查理·吉布森（Charles Dana Gibson）为一些杂志设计的摩登女郎封面，还有约瑟夫·勒扬狄克（Joseph Leyendecker）为一些杂志设计的广告。

在二战期间，生于德国的设计师威尔·伯丁（Will Burtin）为一些武器的使用手册作平面设计。战后，他的大部分时间花在对科技资讯的视觉表达方面。他的设计影响甚大，从当《财富》杂志（Fortune）的艺术总监到参与三维的展示设计，有时他还让捷克斯洛伐克人拉狄斯拉夫·苏特纳（Ladislav Sutnar）绘制一些图表。无论是广告设计、杂志的艺术指导还是信息设计，像伯丁、布罗多维奇（Brodovitch）、阿格（Agha）、兰德（Rand）及拉斯蒂格（Lustig）都在二战后结合当时的社会情势发展了平面设计的语汇和技术。

正当插图艺术继续在像《周六晚邮报》（Saturday Evening Post）那样的周刊的封面上运作时，1936年《生活》杂志诞生了，1937年《时代》杂志亦发行了，并证明了图片在新闻、娱乐和广告方面作为媒介的作用之大。既是画家又是商业摄影师的查理·席勒（Charles Sheeler）就是当时有名的产品制作人。另外对于产品广告，大量的杂志展现出当时在时尚、文学、旅行以及娱乐各方面的特色。在这些内容当中，摄影起着举足轻重的作用。

1939年纽约世博会的策划者们发现，设计对于经济增长和提高中产阶级的生活都有巨大帮助。人们希望设计可以减除社会疾病，它可以成为反对欧洲法西斯主义增涨的壁垒，去阻止经济消沉。在美国加入二战的前夕，这些努力的成功证明了由大公司制造者们赞助的现代工业设计有强大的消费号召力，这种号召力主要是通过新产品的设计、技术进步和效率的价值，健康、自由和舒适间的符号联系而达到的。现代工业设计的提高可以为设计者、制造商、零售商人在二战后收获更大的成果。

可以说，美国设计师对20世纪的设计语言作出了重大贡献。

4.3.3 美国工业设计师的出现

第一次世界大战极大刺激了美国工业的飞速发展，科学管理、流水生产线等新的管理方法和生产方法的普遍引入和采用，使美国工业进入了大规模生产的高速发展阶段。美国早在20世纪20年代就已成为世界工业化程度最高的国家之一，这为工业设计的成长提供了肥沃的土壤。1929年美国经济危机导致了美国经济的大衰退，在罗斯福新政推动下，经济开始复苏。为了生存和发展，企业之间采取了更加激烈的竞争手段，重视设计成为企业决胜的重要法宝，工业设计在企业发展中的地位逐步凸现。最早尝到甜头的是美国通用汽车公司。20世纪20年代为了对付名声大振而价廉的福特T形车垄断美国市场的局面，通用汽车公司决定从设计上取得突破口，于1927年成立了"艺术与色彩部"，由设计家哈利·厄尔（Harley Earl 1893—1969年）任主任，专门负责汽车外型设计，这是世界上最早成立的企业内部设计部门。在厄尔的领导下这个设计部门推出了美观、舒适、式样新颖的通用汽车，受到消费者欢迎，使福特T型车销售大减。这种形势迫使福特公司停产了一成不变的T型车，并成立设计部，生产全新的福特A型车（图4.22）。这是设计促使企业竞争胜利的成功案例，也开创了企业成立设计部门的先河。从此许多企业纷纷成立自己的设计部门，成为工业设计运作的一种重要模式，设计开始引导市场消费潮流。

随着企业对设计需要的大量增加，一些独立的设计事务所便应运而生。工业设计这个词也因1919年美国设计师约瑟夫·西奈尔（Joseph Sinel）在自己开办的设计事务所的首次使用而广为传播。这些设计事务所根据客户的要求从事工业产品、包装、企业标志、企业形象等方面的设计，与大企业有长期的合作联系，形成了活跃的设计市场，导致了美国第一代职业化的工业设计师的出现。通过他们的设计活动，终于使工业设计牢牢扎根于企业中，成为企业竞争必不可少的手段，造就了美

国工业设计活动的繁荣局面,也创立了工业设计发展的另外一种模式即独立的工业设计事务所模式。

美国第一代设计师与欧洲第一代设计师不同。欧洲第一代设计师的背景基本上都是建筑师,同时他们都有坚实的高等专业教育基础,大部分是建筑专业毕业的,并且有长期的建筑设计经验,如德国的贝伦斯、格罗皮乌斯、密斯、芬兰的阿尔托、比利时的维尔德等;美国第一代设计师的专业背景各异,不少是曾经从事与展示设计有关的行业,直接与市场销售有关,而且教育背景也参差不齐,不少人甚至没有正式的高等教育背景。他们的设计对象繁杂,设计缺乏社会因素思考,而长于市场竞争。他们也没有什么设计理论和设计哲学,也不像他们的欧洲同行那样有那么多的理论著作,但是他们设计了数量惊人的产品、包装、企业形象。他们的目的是做设计生意,而不是研究设计的社会功能。

无论他们与欧洲设计的差别有多大,通过他们的努力,工业设计却终于成为市场促销、市场竞争的一个重要组成部分,被美国市场、美国企业界所接受。从此以后,工业设计就在美国生根了。

美国早在20世纪20年代就已经是世界上工业化程度化最高的国家了,经过罗斯福新政,特别是二战后,美国更成为世界上最强大的经济大国。高度发达的商品经济下,设计与市场挂钩,是机器大工业社会发展的必然,在这种情况下,约束美国早期工业设计发展的力量,不是欧洲知识分子的理想主义,也不是社会民主,而是十足的商业竞争。

(1) 沃尔特·蒂格的设计

沃尔特·蒂格(Walter Dorwin Teague,1883–1960年)曾是一名成功的平面设计师,于20世纪20年代中期开办了自己的设计事务所,从事产品设计。他的设计生涯与世界最大的摄影器材公司柯达公司连在一起,后成为该公司的终身顾问设计师。早在1927年他就为柯达相机设计包装,1928年他成功地为柯达公司设计出大众型新相机"柯达·名利牌"(Vanity kodak),采用金属条带和黑色条带相间作机体,具有强烈的装饰性,受到市场的追捧。1936年他为柯达公司设计了世界上最早的便携式相机——"班腾"(Bantam Special)相机,将功能部件压缩到基本的地步,成为现代35毫米相机的前身(图4.23)。该相机既有装饰效果,又考虑了工艺加工及结构功能的要求,设计简练、精巧而使用舒适,是艺术风格和功能技术相结合的成功之作。除了与柯达公司合作外,蒂格也为其他公司从事设计。他设计的产品具有较少的凸凹外形,安全性好,便于清洁、保养而使用方便。如1934–1936年蒂格为斯巴顿(Sparton)公司设计的"蓝鸟"收音机,是用蓝色玻璃和金属制成,造型如圆盘。他讲究设计美学形式与技术要求的和谐统一,善于利用外型设计的美学方式来解决功能和技术上的难点。这使他成为美国早期最为成功的设计师之一。

(2) 诺曼·贝尔·盖茨的设计

诺曼·贝尔·盖茨(Norman Bel Geddes,1893–1958年)是舞台设计师出身,1927年就成立了自己的工业设计事务所,这可算是美国最早的个人独立工业设计事务所。盖茨是美国第一代工业设计师中在设计秩序上最为清晰与准确的。他确定工业设计的程序是先确定所要设计的产品的功能,然后了解生产这一产品的工厂的设备情况与生产手段,把设计计划控制在经费预算内,然后与材料专家就材料问题进行咨询、研究,同时了解与研究竞争状况并对这一类产品的消费现状进行一次周密的市场调查。最后设计师把自己的设想画成工业预想图。盖茨的这套设计程序,体现了许多现代工

图4.22 福特A型车,1928年

图4.23 沃尔特·蒂格《"班腾"(Bantam Special)相机》,1936年

图 4.24 诺曼·贝尔·盖茨《金属炉》，91.4cm × 94cm × 65.4cm，1933 年

图 4.25 德雷福斯《300 型电话机》，1937 年

业设计的原则，奠定了现代工业设计程序、方法的基础。

盖茨具有强烈的理想主义色彩和未来主义趋向，注重对未来工业设计的展望和探索。1932 年他出版了《地平线》一书，书中他确立了一种新的未来设计的美好原则和方式，展现了他为未来的飞机、轮船和汽车等所作的设计预想。这些设计造型奇特，令人激动，引起了人们对工业设计的强烈兴趣和对未来生活的向往。此书的出版使他在设计界影响大增，盖茨的有些设计预想在今天已成现实。1939 年他为纽约世界博览会设计的通用汽车馆，其设计的未来城市、公司、交通系统，淋漓尽致地表现了他的未来主义理想。他广泛采用流线型风格进行设计，促进了这种风格的普及与发展。他对美国厨房金属用器（图 4.24）和汽车外型设计有着相当重要的影响。

（3）亨利·德雷福斯的设计

德雷福斯（Henry Dreyfuss，1904—1972 年）原是位舞台设计师，曾当过盖茨的助手，1929 年开设了自己的工业设计事务所。他的设计生涯与美国贝尔电话公司紧紧相联，他是影响现代电话形式的最重要设计师，从 1930 年开始到 20 世纪 50 年代他共为贝尔公司设计了 100 多种电话。他在设计中强调产品的高度舒适性，提出了"从内到外"的设计原则，集中于电话机的完美功能性的设计方面。他最成功的作品是 1937 年为贝尔公司设计的 300 型电话机（图 4.25），该设计首次将听筒与话筒合二为一，不仅从外观出发，而且充分考虑内部电路结构、安装工艺等方面因素，并要求适用于家庭和办公环境，设计风格简朴直率，功能良好，清洁，使用和维修方便，它奠定了现代电话机的造型基础和结构方式，占据电话机市场达几十年之久。德雷福斯还是研究人体工程学的先驱，他认为设计必须符合人体的基本要求，因而潜心从事人体工程学的研究，1961 年他出版了自己的著作《人体度量》，为设计界奠定了人体工程学这门学科的基础。他所建立的人体工学数据模型及其成果对以后人机工学的发展及在工业设计方面的应用都产生了深远影响。他为产品设计订立的标准被现代设计师奉为设计的准则，那便是："要是产品阻滞了人的活动，设计便告失败；要是产品使人感到更安全、更舒适、更有效、更快乐，设计便成功了。"这便是为人设计的思想。他是一位有世界影响的工业设计师。

（4）雷蒙·罗维的设计

20 世纪初，美国设计家异军突起，开始了以企业为服务导向的工业设计运动，他们的设计以市场为导向，在工业化程度最高的国家进行了一场伟大的现代设计革命，涌现出了一批世界级的现代设计大师。其中一位创立了世界最大的设计公司，他便是雷蒙·罗维（Raymond Loeway，1889—1986 年）。

罗维出生于法国巴黎，一战后移居美国，是美国工业设计的重要奠基人之一，一生从事工业产品设计、包装设计及平面设计（特别是企业形象设计）（见彩图 3），参与的项目达数千个，从可口可乐的瓶子直到美国宇航局的"空中实验室"计划，从香烟盒到"协和式"飞机的内舱，所设计的内容极为广泛，代表了第一代美国工业设计师那种无所不为的特点，并取得了惊人的商业效益。

罗维刚到美国时，根据当时市场的情况和需求，从事杂志插图和橱窗设计。它的设计的转折点是 1929 年，他接受企业家格斯特纳设计复印机的委托，当时的复印机四脚外露，他采用全面简化外型的方式把原来张牙舞爪的机器设计成一个整体感很强、功能良好的机械。由于外型简单、方便批量生产，而且造型整体，形式现代，因此取得了良好的市场效果。

罗维为西尔斯（Sears）百货公司设计的"冰点"冰箱（图 4.26），是他设计的进一步提高。这个设计基本上改变了传统电冰箱的结构，变成了浑然一体的白色箱型，奠定了现代冰箱的基本造型。在冰箱内部，也作了合乎功能要求的设计调整，使这种冰箱的销售量在五年内从 15000 台急剧上升到 275000 台。他设计了众多的产品，从格斯特纳复印机，到电冰箱、宾夕法尼亚铁路公司的火车头、可口可乐玻璃瓶和企业形象设计等等，短短几年内成为美国最出名的设计师。

罗维在 20 世纪 30 年代开始设计火车头、汽车、轮船等交通工具，引入了流线型，从而

引发了风靡世界的流线型风格。20世纪30年代兴起的流线型风格一直到战后还有一定的影响。1939年在纽约举办的第10届博览会上,罗维展出了他的"工业设计师工作室"的样品间,不但引入了新的概念,而且第一次把工业设计师这个职业正式提出来,对战后工业设计师的职业化过程有着积极的作用。

雷蒙·罗维是一个高度商业化的设计家,他宣扬现代设计最重要的不是设计哲学、设计概念,而是设计的经济效益问题,这自然引起了一些设计理论家的批评。对此,雷蒙·罗维不置可否,并作出了进一步的解释:"对我来说,最美丽的曲线是销售上升的曲线"。

罗维一直到1988年去世前不久,还在从事设计活动,是当代工业设计师中设计生涯最长的一个。罗维一生有无数殊荣,他是第一位被《时代》周刊作为封面人物采用的设计师(图4.27),罗维对于美国工业设计的发展起到了非常重要的促进作用。他的一生,是美国的工业设计从开始、发展、到达顶峰和逐渐衰退的整个过程的缩影和写照。

雷蒙·罗维对于源自欧洲的包豪斯、新艺术运动、装饰艺术运动深感兴趣,并从中吸取了不少的东西,但他从来没有试图建立自己的设计体系或者学派,他甚至不喜欢"流线型"这个字眼,甚至类似相关的东西。可以说,他一生都没有确立自己的设计哲学,很少投身于所谓设计观念上的理论探索,而是一个完全凭借敏锐的直觉进行设计的大师。尽管如此,他还是有自己的基本的设计原则的,那就是:简练、典雅或者美观,经济和容易保修,产品必须通过其形状表述使用功能,不言而喻,这也是符合其实用主义的。

雷蒙·罗维敏锐地察觉到了美国大工业产品的优越性能和粗劣外形之间的差距,确定了自己的设计思维方向。他认为好的功能应该有好的外形,好的外形又可以更好地体现它的优越功能。对于他来说,功能和外形的圆满统一,是达到使用目的的惟一手段,更重要的是,好的外形同时还能够促进产品的销售,体现其商业价值。于是,他认定产品设计是一个潜在的巨大的市场。从20世纪20年代开始,他便致力于现代机器大工业产品外形的设计开发工作,并以此为终生努力的目标。

需要指出的是,所谓雷蒙·罗维的设计不是他个人的设计,而是一个整体的设计。他从20世纪30年代开始建立自己的设计公司,当时的业务包括三个方面:交通工具设计、工业产品设计、包装设计,之后,公司规模不断扩大,人数不断递增,到20世纪50年代达到顶峰,雇员达到两百人。业务范围和业务规模都扩大了,但公司内所有设计师的产品设计作品,包括包装、标志以及形象策划方案等,都要署上"罗维设计"的标志,以他个人的名义出品。后来他的部分员工分离出去成立了自己的设计事务所,但仍然采用他的名义进行相关的设计活动。当然,也曾经有部分雇员表示过抗

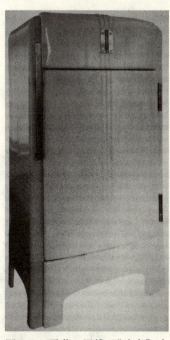

图4.26 雷蒙·罗维《"冰点"冰箱》,1935年

图4.27 雷蒙·罗维成为《时代》周刊封面人物,1947年

第4章 现代设计运动的兴起

议,但是,通过这种管理和经营运作方式,极大地提高了设计公司的知名度。

此外,作为一个优秀的设计家,雷蒙·罗维有着独特的管理经验。他个人举止得体,言行谨慎,同时善于在公司里营造一种充满幽默、快乐的气氛,完美地树立了一个欧洲绅士的形象。他深知新闻媒介的力量,深知在美国这个高度商业化的社会中成功,必须借助新闻媒体的宣传舆论作用。因此,他频繁出现在各种新闻媒介上,报纸、杂志、电视,发表演讲,尽可能地提高自己和公司的知名度,他的名字达到了家喻户晓的地步。此外,他的著作《不要把好的单独留下》被译成多种文字,畅销欧美,为他的设计活动开辟道路,收到了良好的宣传效果。可以说它在公共关系方面是不遗余力、不惜工本的,这也是他之所以取得成功的重要原因。

雷蒙·罗维有着高远而深邃的设计眼光,通过一系列的努力,罗维设计事务所到20世纪80年代成为世界上经济实力、经济效益最好的设计事务所,成为世界上最大的设计公司。

如果说德国人对于设计的最大贡献是建立了现代设计的理论和教育体系,并进行了大量的试验,把社会利益当作设计教育和设计本身的目的,那么美国现代设计对于世界设计的最重大的贡献就是发展了工业设计,并且把它职业化,完成了现代设计的商业化。自然,作为美国现代工业设计奠基人之一的雷蒙·罗维确实功不可没。

作为美国第一代设计师,雷蒙·罗维没有任何的学究味,也没有所谓知识分子的理想主义成分,设计的目的仅仅是为了促销,充满了浓厚的实用主义色彩的商业气息。他把设计高度专业化和商业化,使他的设计公司成为20世纪世界上最大的设计公司之一。

4.3.4 流线型运动

流线型运动是美国20世纪30年代流行的一种式样设计运动,从交通工具外形设计开始,波及到几乎所有的产品外形都以圆滑流畅的流线体为主要形式,形成了以流线型风格为主的工业设计特征。流线型本是空气动力学中的一个术语,指在高速运动时具有降低风阻特点的圆滑流畅的形状。由于它的形式会使人联想到速度感和机器的活力感,便成为一种现代精神的象征,从而受到美国设计师们的青睐,成为产品外型设计的重要源泉。其实早在20世纪初期,欧洲人就已开始造型与运动速度关系的研究。1914年意大利设计师卡塔格纳(Catagna)最早采用"泪珠型"形式设计汽车,德国飞机设计师爱德蒙·伦普勒(Edmund Rumpler)在1921年尝试设计流线型飞机。但这些都未能进入真正的设计生产阶段,真正将这些研究在设计中付诸实施的是处于商业消费主义漩涡中的美国设计师。1932年盖茨发表的《地平线》一书,充满了对未来设计的想像,其设计预想图中的交通工具对大众产生了影响,也在设计师心中荡起了波澜。20世纪30年代初,宾夕法尼亚铁路公司请罗维设计火车头,罗维根据空气动力学与流体力学的原理,把机车设计成像纺锤一样的流线型,从而大大减少行车时的阻力,不但加快了车速,而且减少了燃料的消耗(图4.28)。后来罗维又为美国最大的长途汽车公司——"灰狗"公司设计了流线型公共汽车外型,以及具有同样风格的"休普莫拜尔"小汽车及轮船等,在美国造成很大影响。

随着风洞实验在汽车工业中使用,美国几家大型汽车公司都在流线型设计方面作了许多探索和尝试,加速了流线型在交通工具设计中的应用。1934年克莱斯勒汽车公司工程部主任卡尔·布利(Carl

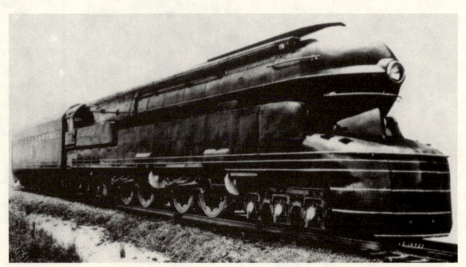

图4.28 雷蒙·罗维《S-1型火车头》,宾夕法尼亚州

Breer)主持设计了"气流"型轿车,整个车体都具有流畅的流线型特征,造型新潮而前卫。尽管该车的市场效果不理想,但其造型却影响了整个汽车流线型运动。

为增加飞机速度,在飞机设计中也开始了流线型设计试验。第一个采用流线型式样的飞机是1933年波音飞机公司设计的波音247型。同年道格拉斯飞机公司的DC-1型飞机也投产,闪闪发光的机身加上流线型造型,非常夺目。这两种飞机在1934年的国际飞行赛中分获第2、3名。后来道格拉斯公司研制设计的C-47型商业飞机,造型简练,性能良好,典型的流线型设计,在二战期间作为军用运输机而大显神威,促进了流线型风格的广泛传播。在飞机设计的流线型运动中比较有代表性的是美国著名的飞机设计师诺斯罗普(Northrop),他设计的Vegas单翼飞机由于采用了流线型,在性能、操作功能和外观造型上都取得了突破性进展,被用于全世界第一次环球飞行,受到社会的高度评价。1946年他设计的"飞翔的翅膀"具有极为先进的技术性能,它免去了主要机身和机尾等部件,有最简练的流线型造型,既减少了空气阻力,提高了速度,又加大了载重量,被称为本世纪最经典的飞机造型。后来美国空军的"隐形"式飞机都吸收了"飞翔的翅膀"的许多特点。流线型对飞机设计产生了重要影响。

随着流线型设计在汽车、火车、飞机等交通工具上的广泛运用,加以罗维、盖茨等著名设计师的个人影响,流线型风格便很快成为一种设计师乐于采纳、消费者竞相追逐而席卷美国的流行风格,并波及到电冰箱、打火机、铅笔刀、家具等几乎所有的设计领域,成为20世纪30年代美国社会所追求的一种时髦式样。流线型风格是美国消费主义至上的设计产物,它的流行促进了美国经济的发展,显示了设计引导市场的巨大力量。它在汽车、火车、飞机等设计上的运用也确实体现了优美造型和良好功能、艺术和科学的完美结合,具有强烈的现代感、速度感等象征意义,是现代主义设计的杰出代表。流线型风格也传播到欧洲和世界其他地方,对世界交通工具尤其是汽车设计产生了很深的影响。即使在今天也能经常看到其在产品设计中的影响。科技发展能给现代设计风格以灵感,流线型风格正好说明了这点。当然,由于流线型风格的滥觞,使其几乎成为"万能"的风格,而走入功能与形式脱节的设计形式主义的泥潭,这是不可取的,这也使美国设计曾经走入歧途。美国战后工业设计的大发展正是在认识和克服了设计上的极端形式主义弊端之后才取得的。

4.4 英国和意大利设计
4.4.1 英国的工业与设计

英国工业设计的发展模式是特有的政府扶持型,从设计机构的设立到设计展览、宣传理论探索乃至对国民进行设计意识教育,都几乎有官方政府的影子。早在1914年,就成立了由政府拨款支持的机构——英国工业艺术院,首次将工业与艺术合在一起称呼,或叫"工业美术",在1945年前的欧洲,这个称呼比"工业设计"更为流行。工业艺术院与1915年成立的民间设计机构——"英国设计与工业协会"积极合作,促进了英国产品设计的更新与改革。1924年英国举办了"大英帝国博览会",展出的工业产品较为符合功能性突出的原则,外形处理较少矫饰与多余的点缀,表明英国设计开始摆脱莫里斯的影响,开始真正向工业设计迈进了。

1931年英国贸易部成立了由戈列尔(Gorell)负责的戈列尔委员会,旨在确立对英国设计及设计教育的正确认识,探索有关设计政策。针对其提交的有关设计运动回顾及论评的报告,赫伯特·里德通过《艺术与工业》一书对其所提问题进行了论证,从而展开了一场类似于1914年科隆大论战的大讨论,为英国工业设计界吹进一股清风,澄清了不少糊涂观念,大大推进了英国工业设计的思想发展,里德本人也因此成为英国工业设计界的精神领袖。

1934年英国贸易部又成立了由弗兰克·皮克(Frank Pick,1878—1941年)主持的"美术与工业委员会"(简称CAI),采取三方面措施推动工业设计的全面发展:对全国消费者进行工业设计教育,在英国中小学课程中加入了工业设计教育课程;对英国工业、商业界人士进行在职的工业设计教育;奖励优秀的工业产品设计,并通过展览加以推广和普及。

这是一次政府行为的大规模设计教育运动,无疑有利于英国设计意识和设计水平的提高,至今仍有借鉴意义。

英国是把工业设计正式职业化,最早实行工业设计师登记制度的国家。在皮克的建议下,英国贸易部于1937年设立工业设计师登记制度,凡登记注册的设计师被称为本地注册设计师(简称NRD)

并设立档案。此举的意义就在于首次从政府角度确认了工业设计师的社会地位和作用,它与美国自发而形成的工业设计师不可同日而语,因而很是引人注目。为了刺激工业设计,皇家艺术协会(RSA)还于1922年设立了金额为500镑的"工业设计奖",并年年举办设计竞赛,收集各种优秀设计产品展出,促进了工业设计人才的脱颖而出。

20世纪30年代英国工业设计的最具代表性的人物是皮克,他长期从事工业设计及工业设计普及宣传工作,是英国设计与工业协会的主席。他推行了公共交通系统的系列化、标准化,在他主持设计下,伦敦的地铁车辆、公共汽车及电车等都有系列化的外形和明确区分的色彩,如公共汽车为红色,电车为绿色等。这是视觉识别的现代设计概念用于工业设计的较早典范,它影响了英国及英联邦国家的公共交通工具设计(图4.29)。他全面调整了混乱的印刷字体,设计了一套简朴而易于识别的英文字体,统一了伦敦的公共标志,至今英国的公共标志还是沿用皮克系统的。他还通过其设计奠定了富有特色的伦敦地铁建筑的风貌。皮克是20世纪30年代英国设计界举足轻重的人物。

总体而言,由于英国工艺美术运动的影响及英国固有的传统保守思想,20世纪30年代的英国设计明显落后于美、德等国家,乃至出现了一些工业设计史上设计失败的典型例子,震惊了设计界。如投入二次世界大战的"烈火式"战斗机,设计上因追求所谓高雅的工业艺术风格,否定理性设计的方法而惨遭失败。其造价昂贵而难于生产,只得依赖外国的机械、枪炮和仪表设备,机翼设计过窄而无法承载足够Z的武器弹药,性能明显低于同类型的德国战机,成为只重形式而忽视功能技术的失败之作。但英国推行和倡导的政府扶持型的设计模式却影响了世界工业设计的发展,如北欧及其他一些欧洲国家都从中受益多多。其在20世纪20~30年代推行的强有力的促进工业设计发展的措施,也确实对二战后的英国工业设计发展乃至后来的"东山再起"起了奠定基础、蓄势待发的作用。

1930年英国成立的民间机构——工业美术协会(SIA)在战后分成两部分即商业美术与工业设计,这是英国非官方的最权威的工业设计师组织。这个协会通过组织专业会议、举办设计展览、编写讲义、出版双月刊《设计消息》等活动,在促进工业设计规范化,制定设计专业法规制度,保障设计师专业地位方面起了积极作用。后来为了适应工业设计的发展,成立了三个重要的分支机构:工业设计师联盟、产品设计师组织和顾问设计师组织,以更好地探讨和引导工业设计的正确发展。这一系列的活动及机构,使战后英国设计师得到很好的组织,达到了互通信息、共同促进的目的,对英国战后工业设计的发展起到了推动作用。

4.4.2 意大利的工业与设计

20世纪20~30年代的意大利设计尚处于初级阶段,工业设计受到美国和德国的双重影响,并糅

图4.29 皮克《伦敦地铁交通图》,1933年

图4.30 仙蒂·斯凯维斯基为奥利维蒂Studio42打字机做的平面广告,1935年

合了本国的民族主义特征,还未形成自己的面貌,具有明显的折中主义特点。一方面是受到美国、德国工业化设计影响的理性主义设计,以大批量生产、大众化设计为特征;另一方面是受到来自法国、奥地利等国的装饰化根源影响的新古典复兴主义设计,以贵族性或政治象征性为特征。这就形成了意大利工业设计多元化、折中化的混合格局。

意大利理性主义设计主要体现在汽车及办公机械和设备的设计上。意大利的菲亚特公司和奥利维蒂公司都采用了美国的大批量、流水线方式而形成了自己先进的结构,成为理性主义设计的代表。

菲亚特汽车公司是20世纪20年代依照福特汽车公司厂房设计模式而建立起来的。其汽车设计受到"T型"车及后来流线型运动的影响。1935年菲亚特推出了由德·巴瓦(De Bava)设计的菲亚特1500型小汽车,为小车体、流线型造型,非常适合普通大众价低而实用的要求。奥利维蒂公司是意大利生产办公机械和设备的著名公司,在阿德里安诺·奥利维蒂的主持下进行了美国式的全面改革,并在公司设立了平面设计部、工业设计部和建筑品设计部三个部门,从设计方面提高企业形象(图4.30)。通过改革,公司产量从1925到1929年增加了63%,为企业赢得了巨大的利润。1932年工程师马格涅利(A·Magnelli)设计了MP1型打字机,具有典型的流线型特征。理性主义设计还包括了相当多的灯具、家具等,这些产品大量采用钢管等现代材料,造价低廉,造型简练,具有强烈的现代感,受到消费者欢迎。

与理性主义设计相对的是新古典复兴主义设计,这种设计采用古典主义的装饰动机,加以简化和部分修正,成为一种为独裁政权服务的具有一定功能和强烈的政治象征性的新风格。这些特征多体现在意大利一些重要建筑上,如吉奥·庞蒂(Gio Ponti,1891–1979年)等1927年设计的"假日宫",吉奥瓦尼·穆佑1933年设计的"艺术宫"等,都具有强烈的古典复兴味道。而兰西亚公司20世纪30年代推出的由平尼·法里纳(Pinin Farina)设计的阿帕里拉轿车(Aprilia Coupe)又代表了意大利设计的另外一种风格——高档豪华型,与菲亚特大众化汽车形成鲜明对照。

吉奥·庞蒂是20世纪20～30年代意大利设计界最有代表性而最富才华的人物,他集设计师、建筑师和教育家、理论家于一身。1928年他创办了《Domus》设计杂志。作为一本介绍建筑设计与技术发明创新,宣传前卫性设计与现代艺术的重要刊物,它对意大利建筑和设计产生了重大影响。吉奥·庞蒂设计的范围包括建筑、室内设计、家具、工业产品等。他是蒙托设计双年展和米兰设计三年展的最积极组织者,是意大利设计师协会的创始人。他主张设计师应把手工艺作为设计的基础,主张抛弃所有传统形式,根据功能来重新塑造形态,以避免一成不变的僵化风格,他是意大利最重要的现代主义设计大师之一。

1933年从意大利蒙托转到米兰的设计三年展,对推动意大利现代设计,传播现代主义运动产生了很大影响。在其推动下,一些有远见的企业举办了一些设计竞赛,如1936年举办了收音机设计竞赛,其中的优秀设计采用了意大利生产的木材和合成树脂作机壳,在音响技术的研究应用上也有相当的成果,是现代主义理性设计的产物。这些活动为意大利战后工业设计崛起准备了条件。

4.5 北欧设计

芬兰、丹麦、瑞典、挪威和冰岛等五国地处北欧。因为北欧的中心区域位于斯堪的纳维亚半岛,因而有时将北欧国家称为斯堪的纳维亚国家。这里人文地理环境相对独立,具有与欧洲其他国家不同的设计传统,一直透着传统手工业的幽清之气,直到19世纪70年代工业革命之风的徐来。北欧设计发展中并未出现工业化与手工艺的强烈冲突,而是处于一种和谐共处的平衡关系。北欧设计崇尚朴实,忠实于自然材料,正好与讲究简洁、经济和效率的工业化生产原则相一致,从而形成了既包含严谨精细的手工艺传统精神,又体现大工业功能主义和理性主义,既有时代特征,又富于人情味的北欧设计特色。

在20世纪20年代北欧就形成了设计上以功能为第一要素的功能主义思想,强调从社会民主、使用目的和大众经济水准的角度来改变传统的设计观念。20世纪20～30年代北欧五国逐步形成了既不同于奢华的法国装饰艺术风格,又不同于美国商业味浓厚的流线型风格,同时有别于冷漠理性的德国设计的独特的斯堪的纳维亚风格。其特征是:注重现代与传统、机械化与手工艺、理性主义与人情味的巧妙结合,风格简朴、典雅、明快,合理运用自然材料并突出材料自身的特点,注重形式与功能的统一,既强调产品的高度理性主义的实用性,又在其设计中注入丰富的人文内

涵和温情脉脉的情调，开创了一种经典的现代设计风格。

20世纪30年代是斯堪的纳维亚设计走向国际的时代，斯堪的纳维亚风格是传统手工艺与现代大工业相结合，民族、地域特色与国际主义相统一在设计上的典范，其独特的设计特征和近乎完美的设计作品，对以后国际主义设计运动产生了很大影响，也给寻求工业设计发展的国家很多启迪。它极力反对商业动机对美国工业设计的影响，提倡"合目的、合材料、合工艺过程"的设计。1934年举办了名为机械艺术展(Machine Art)，1940年又举办了一名为有机家具设计的竞赛(Organic Design in Home Furnishing)。有机家具设计希望管制设计迎合现代生活技术的需求重构形式、材料、甚至生产方法以新面貌。斯堪的纳维亚的家具和居室器物设计注重个人表达，同时又考虑设计技术以及社会责任等因素。这也是它们挤身现代设计的三大风格的特点之一。

北欧设计集中于陶瓷、玻璃、灯具、家具及室内设计等方面，比较突出的国家有瑞典、丹麦和芬兰等。

4.5.1 瑞典

瑞典是北欧最早出现自己的设计运动的国家。1900年即已成立了类似于德意志制造联盟的设计组织——瑞典设计协会，旨在促进瑞典产品设计水平的提高。瑞典的陶瓷和玻璃器皿设计以造型简单朴实、功能良好而著称，被称为"瑞典现代风格"，它深深影响了世界各国的餐具设计。陶瓷设计的代表人物是威廉·盖茨(Wilhelm Kage，1889-1960年)，他长期为古斯塔夫斯伯格公司设计陶瓷产品。他1939年设计的一套餐具，采用白色底色，加上浅灰色的波浪纹装饰，既现代又典雅，是瑞典现代主义非常典型的作品。瑞典的家具及室内设计既强调现代主义的功能主义原则，又强调图案装饰性、传统与自然形态的重要性。如家具设计师布鲁诺·马斯森(Bruno Mathsson，1907-1988年)等采用自然材料，如木料、皮革，加上高度重视人体工程学的设计细节，设计的家具方便、安全、舒适，成为瑞典式现代主义家具设计的代表。1934年他设计的一套扶手椅和搁脚板（图4.31），其自然的材质、弯曲的形式和舒适的功能都隐隐表达出设计师对人的情感的尊重，传统和自然意象的注入是其设计的重要特征。瑞典家具在二战后得到世界承认并广为流行，成为世界最杰出家具设计的同义词。1939年瑞典产品第一次在纽约世界博览会上展出，引起了世界各国的强烈兴趣和关注，意味着瑞典产品设计开始走向世界。

受英国的影响，战后北欧国家为提高工业设计水平都纷纷成立专门部门，控制产品质量与标准化生产，这成为战后北欧设计飞速发展的一个重要因素。早在20世纪初期成立的瑞典工业设计协会已成为官方机构，专门从事工业设计国民教育，解决工业设计师与厂商之间合作与联系的问题。瑞典为了提高消费者对工业设计产品的品位与消费水准，提高设计水平，还出版了设计杂志，成为当时瑞典的流行刊物。

4.5.2 丹麦

丹麦较瑞典略晚进入现代主义，但在二次大战后很快迎头赶上。丹麦的玻璃制品和陶瓷制品设计兼具现代简单明快和传统恬静朴素的特征，是现代功能主义与传统风格的巧妙结合，在

图4.31 布鲁诺·马斯森《扶手椅和搁脚板》，1934年

20世纪达到了非常高的水平。而其家具设计大量采用榉木、柚木等天然材料,重视参考传统家具式样,同时具备机械化大批量生产的特点,表现出典雅、轻巧、自然而现代的特点,其代表人物有卡尔·克林特(Kaare Klint)等人。克林特设计的椅子注重功能的实用性和艺术的审美性,特别强调采用不上漆色的木材自然本色和皮革及素色织物相结合,创造了一种自然而亲切的设计语汇,形成了北欧家具风格的典型特征,对丹麦恬静而富有韵味的家具设计产生了重大影响。

丹麦的灯具设计具有很高的世界声誉,以科学安排光线分布及讲究与室内建筑的融合而著称。丹麦20世纪20~30年代最著名的灯具设计师是保罗·海宁森(Paul Henningsen, 1894–1967年),他认为照明灯具应当遮住直接从光源发射的强光,遮盖面积要相对大一些,以创造出一种美丽而柔和的阴影效果,还应利用一些相对向下的光线分布,产生一种闭合建筑空间的作用。灯具设计与室内设计相结合,反映了以人为本的设计思想。1926年他设计的PH灯具(图4.32)在巴黎国际博览会上一举成功,获博览会金奖,标志着北欧现代设计的国际地位得到公认。PH灯具根据室内采光的要求和设想,从照明的科学原理出发来确定其造型,重叠式灯罩既形成了反射面,又增加了光线的层次,并且形成优美独特的外形轮廓,照明效果柔和、均匀,无炫光刺激,光色适宜,具有极好的功能效果。由于该灯具具有极高的设计价值,至今仍在生产和销售,成为北欧灯具设计的典范之作。丹麦设计被称为"没有时间限制的风格",海宁森的PH灯具就是其最好的注脚。

北欧现代设计的改革是从陶瓷业开始的。丹麦陶瓷设计成就最大的是托·瓦尔德·宾德斯波尔(Thor Vald Bindesbold),他原是一个画家,1893–1904年间从事陶瓷设计与制作,他设计的陶瓷器形较大,简洁有力,常利用一些弯曲的线条把不同色彩分成几个独立的区域。这些曲线大多是任意的线条,像云的边缘或海浪的轮廓线一样,富有极强的装饰性。瑞典的陶瓷设计与两个人紧紧相连,即著名的陶瓷设计家古纳·温伯格(Gunnar Wennberg)和沃尔夫·华兰德(Alf Wallander),他们分别受聘于两家大型陶瓷厂古斯塔夫斯伯格和罗斯特朗。1896年,温伯格成为古斯塔夫斯伯格陶瓷厂的艺术指导和设计师,他所做工作与贝伦斯为AEG公司所做的工作颇为相似,其设计采用了更为简洁、自然的图案和造型,同时形成了企业产品系列的整体性,开创了北欧设计中艺术与工业结合的典范。而华兰德为罗斯特朗工厂主持设计工作,其设计的陶瓷装饰典雅,工艺精良,具有强烈的新艺术运动风格。1900年华兰德设计制造的茶具和咖啡具组合就使用了动物造型的自然主义装饰手法,风格优雅而富于情趣。

4.5.3 芬兰

芬兰的现代主义设计起步较晚,直到1917年芬兰独立之后才开始有所发展。20世纪20~30年代芬兰最有影响的设计界人物是阿尔瓦·阿尔托(Alvar Aalto, 1898–1976年),他通过其建筑、家具等设计成为北欧最有影响的现代主义大师。1931年他成功地采用热压成型的曲木工艺设计的扶手椅,轻巧、舒适、形式优美而结构合理(图4.33),是斯堪的纳维亚风格设计的最经典作品。1936年阿尔托设计的木茶几,延续了芬兰传统的家具材料和造型形式,并独出心裁地将茶几一头设计成双轮式样,既可固定,又便于推动,于设计中融入了人文关怀和时代特征,成为芬兰家具设计的杰作。他在1936年设计的玻璃花瓶,采用了多层次的有机造型,如同蜿蜒而出的芬兰湖泊,波光荡漾,极富温馨浪漫的艺术魅力,自然而亲切(图4.34)。阿尔瓦·阿尔托还是新建筑运动的大

图4.32 保罗·海宁森《PH吊灯》,1926年

图4.33 阿尔瓦·阿尔托《扶手椅》,1930–1931年

图4.34 阿尔瓦·阿尔托《花瓶》,1936年

师级人物，其建筑设计在国际建筑史上别具一格，具有极高的艺术水平。他的设计对英、美等国产生了较大影响。当阿尔瓦·阿尔托为1939年纽约世博会设计芬兰馆时，在现代艺术馆举办的展览上亦展出了他所设计的家具。

芬兰的陶瓷设计展示出精致的地方形式，著名的设计师有A.芬奇(Alfred Finch)，他在1897年到1902年间为爱里斯工厂设计并制作了一批风格十分简洁而精美的陶瓷器。在1900年巴黎世界博览会上，芬兰陶瓷以其简洁而具有特点的造型，质优价廉而备受观众瞩目。北欧玻璃设计与陶瓷一样，具有鲜明的新艺术运动风格，以瑞典的温柏格最有成就。

战时的斯堪的纳维亚诸国在设计取向的发展上对个性和传统工艺材料的沿用以及适应大众化生产和社会变革方面取得了优良的成果。其中，首先显现出这一倾向的是一批受雇的艺术家，如爱德华·哈德(Edward Hald)以及西蒙·格特(Simon Gate)，他们的水晶玻璃设计很适合于奢侈的国际市场，并在1925年法国的装饰展览上得到追捧。

北欧国家盛产木材，木制家具有悠久的传统，北欧长期以来整个社会较为民主化，所以很早就注意到家具设计的大众使用目的以及人的因素，主张家具的功能性，强调设计上的人情味，而且价格低廉，制作精细，成为北欧优秀设计的代表，为斯堪的纳维亚风格的形成打下了良好的基础。

结语：其实这一时期的设计现象并没有单一的主题，它们的关系是如此复杂而且密切。当工艺生产及装饰的本源和表达在这一时期得到坚持，工业设计的概念和实践就落地生根了，而且是深深地扎根于社会、政治和经济之中，尤其是在一战后的欧亚大陆和美国。设计包揽了一切——机器大生产、新材料，以及对设计师作用的更广泛的肯定！

思考题：
1. 现代主义建筑的特点是什么？
2. "一战"前后主要产生了哪些现代主义设计流派？
3. 什么是流线型风格？它对现代设计有哪些影响？
4. 简述美国20世纪20~30年代主要设计师的成就。

参考资料（含参考书、文献等）：
David Raizman, History of Modern Design, Laurence King Publishing 2003.
王受之，《世界现代设计史》，中国青年出版社，2005。
梅格斯（美），《二十世纪视觉传达设计史》，湖北美术出版社，1989年第一版。
胜见胜（日），《设计运动100年》，陕西人民美术出版社，1988年。

相关链接：
Organic Design
Streamlining Design

第5章 包豪斯

5.1 包豪斯的产生与发展

5.1.1 概述

包豪斯（Bauhaus 1919—1933年）是世界上第一所完全为发展设计教育而建立的学院，由德国著名建筑家、设计家、设计理论家沃尔特·格罗皮乌斯创建。它的存在虽然只有短短14年的历史，但它创建了现代设计的教育理念，在艺术设计教育理论与实践中取得了卓越的成就。

包豪斯最初在德国魏玛（1919—1924年）建校，包豪斯是在魏玛美术学院和比利时设计家亨利·凡·德·维尔德设立的魏玛工艺美术学校合并的基础上建成的。随后迁校址至德绍（1925—1930年）和柏林（1931—1933年），先后由沃尔特·格罗皮乌斯（1919—1927年）、汉斯·迈耶（1927—1930年）和密斯·凡·德·罗（1931—1933年）担任校长。包豪斯经历了从试验探索性阶段逐步走向成熟理性的发展过程。

包豪斯集中和总结了20世纪初欧洲各国对于设计的新探索和实验成果，尤其是荷兰风格派运动、俄国构成主义设计运动，加以发展和完善，成为集欧洲现代主义设计运动大成的中心。它把欧洲现代主义设计运动推到一个空前的高度，最终在二次世界大战后发展成一种新的设计风格——现代主义、国际主义风格。包豪斯在现代设计的各个领域——从建筑设计、工业产品造型设计、平面设计、染织设计到家具设计，从理论到实践，乃至于教学，全面地对现代主义的发展作出了贡献。

5.1.2 产生背景

建筑新材料的出现带来了新的建筑形式，这使建筑领域同样面临危机。钢铁和玻璃的使用造就了一些大型建筑物如火车站和工厂，而建造这些新建筑样式的大多却是工程师而非传统的建筑师。工业化带来了城市人口的急剧增长，大量贫民窟出现了，如何利用现代材料和建筑方式解决被就业前景吸引到大城市来的人口的居住问题，为他们提供既经济又卫生的住房，传统的建筑师显得无能为力了。

比利时建筑师、设计师和画家亨利·凡·德·维尔德(Henry van de Velde)看到工程师、建筑师的作品和设计师用新材料通过机器制造的新产品之间的相似性。这种相似性实际就是设计中的新美学标准，即外型体现功能。只有当产品的功能被不必要的装饰所掩盖时——也就是当它假装成人工制品的时候——它们的价值才会被贬低。1902年，凡·德·维尔德应图林根州政府的要求而前往魏玛，为的是改进当地产品的质量。魏玛是图林根州的首府，一座寂静的小城，以其卓越的文化而闻名。凡·德·维尔德便在此开设了他的"工艺美术研讨会(Arts and Crafts Seminar)"，为工匠和工业家们提供建议和培训，帮助他们分析和改进产品。1907年，这一研讨会成为了一所公立工艺美术学校，凡·德·维尔德任校长，学校大楼就是由他亲自设计的。其后，格罗皮乌斯担任包豪斯校长一职即为凡·德·维尔德推荐。

在德国，进行教育改革的愿望非常强烈，人们一直在寻找一种新的教育方式，代替原有的学院体系。任职AEG之前，贝伦斯是杜塞尔多夫当地一家工艺美术学校(Kunstgewerkeschule)的校长。由于认识到了机器具有无限的潜力，他重新安排了学校的课程，他开设了许多作坊，学生不仅在纸上进行设计，同时培养动手制作的能力，他希望能借此让传统的工艺技巧与机械化生产协调起来。"什么时候、用什么方法，才能把我们这个时代的伟大的技术成就，变成为一种成熟的、高级的艺术，这个问题至关重要，在人类的文化中具有深远的意义。"与此差不多的时候，各地的学校如布雷斯劳(Breslau)学院等也在进行类似的改革。如同凡·德·维尔德在魏玛的工艺美术学校一样，这些学院的教学方法被证明在一战后对整个德国的艺术和设计教育都产生了深远的影响。

沃尔特·格罗皮乌斯（Walter Gropius, 1883—1969年）生于德国柏林，他的家族与建筑界、教育界关系渊源，他的祖父是一位著名的画家，父亲是建筑师，叔父设计了柏林工艺美术博物馆，并且当过博物馆附属学校的校长。1907年，格罗皮乌斯在慕尼黑和柏林完成了他的建筑学业后，加入现代主义设计先驱贝伦斯的设计事务所，开始了他的现代设计生涯。1907年，贝伦斯被聘为德国通用电气公司(AEG Allgemeine Electricitats Gesellschaft)的设计顾问，从事工业产品和公司房屋的设计工作，贝伦斯的事务所在当时是一个很先进的设计机构。格罗皮乌斯在那里接受了许多新的建筑观点，

对于他后来的建筑方向产生了重要影响。格罗皮乌斯后来说："贝伦斯第一个引导我系统地合乎逻辑地综合处理建筑问题。在我积极参加贝伦斯的重要工作任务中，在同他以及德意志制造联盟的主要成员的讨论中，我变得坚信这样一种看法：在建筑中不能扼杀现代建筑技术，建筑表现要应用前所未有的形象"。在贝伦斯的设计事务所，格罗皮乌斯与柯布西耶、密斯·凡·德·罗共同工作过。1910年，格罗皮乌斯创办自己的设计事务所。1912年，格罗皮乌斯加入德意志制造联盟。1910年，他与建筑家阿道夫·迈耶(Adolf Meyer)设计了阿尔费尔德的一家鞋楦制造厂，也就是法古斯工厂(Faguswerk)(图5.1)，它的平面布置和体型打破了对称的格式。这一建筑，别出心裁地运用了钢材和玻璃为建筑材料，并采用了世界上最早的玻璃幕墙结构形式，在长约40米的墙面上，除了支柱外，全是玻璃窗和金属板做的窗下墙，没有明显承重支撑物。格罗皮乌斯从建筑师的角度，把这些处理手法提高为后来建筑设计中常用的新的建筑语汇。在这个意义上，法古斯工厂是格罗皮乌斯早期的一个重要成就，也是第一次世界大战前最先进的一座工业建筑。1914年，格罗皮乌斯与阿道夫·迈耶合作设计了德意志制造联盟科隆展上的建筑，一座小型的模型工厂。在这个建筑中，格罗皮乌斯创造性的玻璃幕墙的楼梯间结构设计，使整个建筑形式大胆，透过玻璃能看到建筑内部的功能。同法古斯工厂一样，该设计受到世界设计界的注目，为格罗皮乌斯赢得声誉。此时，32岁的格罗皮乌斯被广泛地认为是他那一代人中最有成就的建筑师。

一战期间他被征入伍。战前，格罗皮乌斯曾迷恋机械，经历了战争的格罗皮乌斯亲眼目睹了战争机器的残忍，因而思想立场有很大的转变。以前他不关心政治，战后明显开始同情左翼观点，成为一个具有强烈和鲜明左倾思想、具有社会主义立场的建筑家。格罗皮乌斯的设计思想具有鲜明的民主色彩和社会主义特征，他主张设计为广大劳动人民服务，他希望能通过设计为社会提供更多更好的建筑和产品，希望人人能享受设计，而不是为少数权贵服务。

1915年，格罗皮乌斯被凡·德·维尔德推荐为担任魏玛工艺美术学校校长的三名候选人之一。格罗皮乌斯希望改革艺术教育，并指出艺术家必须通过新设计教育体系，从接触大批量生产过程当中，探索表现的形式。他设想有这样一所设计学校，在那里艺术家与熟悉机械生产手段的技师相结合，以了解如何才能参与机械化大生产，并能使企业家认识和接受艺术家及其所创造的价值。

格罗皮乌斯于1919年创建的包豪斯全称为"国立包豪斯"，这个由格罗皮乌斯发明的词，是由德语动词"Bauen"建筑和名词"Haus"组合而成。"Bauhaus"可以被粗略地理解为"为建筑而设的学校"，从格罗皮乌斯自己的解释来看，这个建筑是指新设计体系。这反映了创建者心中的理念。"Bauhaus"还使人联想到了德语"Bauhutte"，即中世纪建筑师和石匠的行会，共济会(Freemasonry)的前身。包豪斯将成为现代的共济会，在这里工匠们可以齐心协力打造出使艺术和工艺完美结合的建筑物。

图5.1 沃尔特·格罗皮乌斯与阿道夫·迈耶设计的《阿尔费尔德的一家鞋楦制造厂法古斯工厂(Faguswerk)》，1910~1911年

作为一名建筑师，格罗皮乌斯相信建筑在所有视觉艺术中是至高无上的，因为建筑物体现了绘画、雕塑和手工艺的完美结合。因为他认为只有在中世纪欧洲伟大的哥特教堂的建造中才体现了雕刻匠、彩色玻璃的工匠、浮雕画家、铁匠、织工、金匠和银匠同泥瓦匠、建筑师的通力合作，他们一起创造了艺术历史上最完美的建筑物。这正和约翰·罗斯金所认为的中世纪的教堂是各种艺术的集大成者，而建筑是所有设计、艺术和手工创作的统一体的观点殊途同归。格罗皮乌斯深信，在建筑这个华盖下的设计会成为艺术和技术的结晶，即"完全的艺术作品"。中世纪教堂和格罗皮乌斯所坚信的建造这些教堂所需的条件成为了包豪斯的原型。

5.1.3 包豪斯的建立与发展

1919年，在格罗皮乌斯的积极组织和筹划下，包豪斯在德国魏玛正式成立。包豪斯成立的当天即发表了格罗皮乌斯的《包豪斯宣言》，其最后说道："让我们建立一个新的艺术家组织，在这个组织里面，绝对不存在使得工艺技师与艺术家之间树起自大障碍的职业阶级观念。同时，让我们创造出一栋将建筑、雕塑和绘画结合成为三位一体的新的未来殿堂，并且用千百艺术工作者的双手将它耸立在云霞高处，变成一种新的信念和鲜明标志。"

宣言明确地表述了格罗皮乌斯的初衷。首先他要确立建筑在设计论坛中的主导地位；第二是要把工艺技术提高到与视觉艺术平等的位置，从而削弱传统的等级划分；第三点则是期望"通过艺术家、工业家和手工业者的通力合作而改进工业制品"。因此格罗皮乌斯在他的宣言开篇就这样说道："一切创造活动的终极目标就是建筑"。

同时，包豪斯明确了它的目标：包豪斯致力于将所有的创造活动联合为一个整体，将所有实用艺术学科——雕塑、绘画、应用艺术和工艺——作为新建筑学的一个不可分割的部分而重新统一起来。包豪斯的终极，或许也是长远的目标是统一而整体的艺术作品——伟大的建筑物——其中建筑艺术和装饰艺术之间不存在任何区别。

包豪斯计划把各种程度的艺术家、画家和雕塑家培养为全面的工匠或独立的创作艺术家并建立一个包括杰出的艺术家—工匠和学生的工作团体。他们懂得如何在整体上——从结构、地基、建造、装饰直到家具陈设——使建筑物达到精神上的统一。

在宣言指引下，包豪斯形成了自己的原则，即：①主张艺术与设计的新统一；②强调设计的目的是人而不是产品；③认为设计必须遵循自然与客观的法则来进行。

这些原则体现了现代主义的理性精神、为人设计的本质和科学的表达方式，与艺术上的自我表现和浪漫主义有了本质的区别。它成了包豪斯现代设计教育体系的指导思想。

(1) 魏玛时期的包豪斯 (Weimar, 1919—1925年)

1919年4月，包豪斯正式开学。魏玛时期的包豪斯办学条件艰难，在教学上还处于探索的时期。学校采用的是"工厂学徒制"的教学方式，没有老师和学生这样的称呼，只有大师、熟练工和学徒。这时，格罗皮乌斯把教师称为"大师"，把学生称为"学徒"和"熟练工人"。在教师的聘用上，此时由于难于找到那些在工艺和美术上皆有造诣的老师，因此格罗皮乌斯不得不同时聘任了在理论上牢固掌握基本美学原理的画家和雕塑家以及拥有专业技术的工匠们。前者被称为"形式大师"(Form meister)，后者则被称为"作坊大师"(Werkstatt meister)，两者协同教学。艺术家们告诉学生他们可以创作什么，工匠们则传授如何把作品实实在在地做出来。理论上讲，这两类大师是平等的。包豪斯本身不组织考试，而是由被合法授权的当地行会来考核学徒是否有资格被提升为熟练工或大师。魏玛时期的包豪斯网罗了一大批欧洲的前卫的艺术家来校任教，其中约翰·伊顿(Johannes Itten, 1888—1967年)、里昂·费宁格(Lyonel Feininger, 1871—1956年)、杰哈特·马克斯(Gerhard Marcks, 1889—1981年)是格罗皮乌斯最早聘用的三位教员，奥斯卡·施莱默(Oskar Schlemmer, 1888—1943年)、乔治·穆希(Georg Muche, 1895—1987年)、瓦西里·康定斯基(Vassily Kandinsky, 1866—1944年)、保罗·克利(Paul Klee, 1879—1940年)、罗塔·施莱尔、莫霍利·纳吉(Moholy-Nagy, 1895—1946年)等先后来到包豪斯。

学生进校后要先进行半年初步课程训练，然后再进入作坊学习，每个学徒必须参加一个作坊，在这里学生将通过实际操作而非理论学习来掌握一门手艺，就像任何传统行会中的学徒那样。

包豪斯课程最新颖之处是初步课程(Preliminary Course)。顾名思义，初步课程是为新生设计的，

图5.2 约翰·伊顿分析佛兰克大师（Meister Francke）画的《三博士来拜》的结构

图5.3 费宁格创作的木刻作品"大教堂"，为《包豪斯宣言》封面，1919年

也就是现在的基础课程的起源。课程持续半年（一个学期），学生们在完成初步课程的学习后，再进入作坊学习。课程设置以理论为基础，研究视觉语言的基本构成，如图形、色彩、质地、造型和材料。学生们专注于熟练地操作抽象出来的外形元素，学习构图和做各种各样的练习，使自己熟悉单个材料使用时的可能性和局限性。

初步课程由伊顿设计主讲，并由康定斯基和克利帮助他进行教学。康定斯基和克利设计并教授了他们自己独立的关于色彩、图形和成分的课程。

伊顿同时也是最早引入现代色彩体系的教育家之一（图5.2）。当时，现代色彩学习才刚刚建立，伊顿已经开始积极地引入这种科学，他坚信色彩是理性的，只有科学的方法能够揭示色彩的本来面貌，而不仅仅存在于个人的不可靠的感觉水平之上。

伊顿鼓吹神秘主义，作为"拜火教"忠实的信徒，他有独特的节食和各种高度宗教化的生活习惯，这对学生有着深刻的影响，拜火教一度影响了包豪斯，甚至拜火教的部分信仰和仪式也被伊顿应用在了他的教学中。伊顿古怪的行为，加上他对纯艺术中个人主义精神内容的强调，最终导致了伊顿在1923年离开了学校。而此时，包豪斯正进行着一场关于机器的社会地位以及包豪斯的课程必须在何种程度上反映科学技术的争论，格罗皮乌斯逐渐意识到包豪斯正在背离他当初的概念，如果包豪斯不把握方向的话，那么，学校的教育很可能会走向极端。伊顿的被劝辞职，正是格罗皮乌斯所采取的积极的措施。

杰哈特·马克斯也是包豪斯最早聘用的教员，担任陶艺作坊形式大师。一战前他与格罗皮乌斯合作为其制造联盟科隆建筑展的内部装饰创作陶艺设计。马克斯擅长雕刻，木刻也很有名，他对包豪斯的贡献还包括版画印制技术，学校的印刷作品大量印制过他的木刻作品。

作为包豪斯最早聘用的教员，费宁格是印刷作坊的形式大师。他是一位画家，从1919年到1932年间，费宁格一直在包豪斯工作，但1925年后作为一名大师没怎么教过课。用费宁格自己的话说，他在包豪斯的任务是"创造气氛"。《包豪斯宣言》封面木刻为他的创作（图5.3）。他的绘画作品受到了立体主义，以及罗伯特·德劳内的影响，以表现风景及建筑主题为主，作品表现出强烈的直线性和几何性，沉醉于色彩效果，讲究色调的细微变化。

1923年，伊顿离开包豪斯后，取代伊顿负责初步课程的是匈牙利构成主义者拉兹洛·莫霍利·纳吉。纳吉的助手是约瑟夫·阿尔伯斯，学院最早获得教师资格的少数几个毕业生之一。他们改革了初步课程，给初步课程加入了更多的实践元素，并为随后的作坊活动提供了更合理的入门课程。他们强调的是材料的理性功用以及各种技术的使用，尤其是像摄影这样的新的技术手段。以此同时，克利和康定斯基仍按原来的模式设计初步课程。纳吉还从伊顿手里接管了金工作坊。约瑟夫·艾尔伯斯1920年就读于包豪斯，1923年回包豪斯任教。艾尔伯斯痴迷于对材料的研究，研究材料成型的潜在能力，他对纸板、金属板及其他板材进行了大量试验和研究，对初步课程是个极好的补充（图5.4）。

纳吉的加入，带来了俄国构成主义的反艺术美学观点。纳吉是一个构成主义者，他是弗拉基米尔·塔特林（Vladimir Tatlin）和艾尔·利兹斯基（El Lissitzky）的门徒。对莫霍利来说，机器是某种意义上的偶像。他在《构成主义与无产阶级》（Constructivism and the Proletariat，1922年5月）一文里这样写道："我们这个世纪的现实就是技术：就是机器的发明、制造和维护。谁使用机器，谁就把握了这个世纪的精神。它取代了过去历史上那种超验的唯心论。"

作为一个构成主义者，纳吉把设计当作是一种社会活动、一个劳动的过程，否定过分的个人表现，强调解决问题、创造能为社会所接受的设计，并把这种设

计观念灌输到平面设计、绘画、试验电影、产品设计、家具设计等教育当中（图5.5），并且身体力行地从事设计和创作，纳吉对于包豪斯发展方向的转变起到了重要的作用。

奥斯卡·施莱默(1888—1943年)于1920年接受格罗皮乌斯的邀请来到包豪斯担任形式大师。他是一位画家、雕塑家、舞美设计师。先后掌管壁画作坊和雕塑作坊，1923年接替罗塔·施莱尔担任剧场作坊形式大师。他的绘画风格独特，其绘画的惟一主题是表现人类形象（图5.6），运用纯粹的几何语汇，表现手法严格、简洁，画出的形象如偶人一般。作品中，人像所处的空间进深很浅，往往是多个人像被成组地布置起来，因此他的画带上了一丝建筑的味道。他创作的一个著名的作品是《三人芭蕾》，作品中人物身上穿的服装像偶人一样。他构思并教授了一门"人"的课程。1921年施莱默设计了包豪斯校方的专用图章，专用图章设计单纯简练、理性化，具有明确的结构主义特征（图5.7）。

1919年7月，包豪斯举办了首届学生作品展，这是一次内部展出，对此，格罗皮乌斯一直不肯公开介绍这些作品。1921年至1922年，又组织过几次内部展览，主要是学生们初步课程的习作。

1922年，格罗皮乌斯意识到有必要举行一次公开展览会，在格罗皮乌斯精心组织和策划下，1923年8月15日至9月30日，包豪斯全面展出了师生的作品。展览总共吸引了国内外15000多的参观者，报界对展览给予了一致的好评。展览地点设在各个重要作坊的门厅、大厅、过道和楼梯间里，以及魏玛的市立博物馆。在8月15~19日的"包豪斯周"，展览达到了高潮。展览主要包括包豪斯作坊的产品精选、现代建筑的照片展览(包豪斯内)、教师作品展(魏玛博物馆)以及霍恩街住宅。此外，施莱默为包豪斯一建筑大厅制作了一幅大型壁画，赫伯特·拜尔(Herbert Bayer)绘制了楼上的壁画。"包豪斯周"期间还演出了施莱默"三人芭蕾(Triadic Ballet)"和"机械芭蕾(Mechanical Ballet)"、斯特拉文斯基(Stravinsky)、布索尼(Busoni)和亨德密特(Hindemith)个人作品的首演，以及探索慢动作效果的科技电影。

霍恩街住宅的设计者为乔治·穆希(Georg Muche)，该设计是在阿道夫·迈耶提供了技术指导的基础上完成的。穆希来包豪斯的时候只有25岁，是包豪斯最年轻的教师，他主要是协助伊顿进行初步课程的教学，并负责给作坊的学生们讲基础设计课。他还兼任了纺织作坊的形式大师，是表现主义画家。霍恩街住宅，是一方盒子建筑，钢架混凝土结构，它向人们展示了真正功能性的房屋，所有的平面都易于清洗，房间四通八达。在厨房，所有的碗橱和抽屉都垂手可及。儿童房内挂满黑板，孩子们可以随心所欲在上面涂鸦。适合于大批建造、造价便宜、简单易用是设计建造首要考虑的因素。用格罗皮乌斯的话说，霍恩街住宅的设计意图是："用最经济的花销，借助于最优秀的工艺手段，最合理地布置空间的形式、尺度与交接点，从而获得最大的舒适度。……每个房间都自有其确切的特性，这个特性和它的使用功能是吻合的。"霍恩街住宅是使用新材料、现代、理性、功能和机械化的体现。

"包豪斯周"期间，格罗皮乌斯、康定斯基和荷兰建筑师J·J·P·渥德(J.J.P. Oud)等分别作了演讲。格罗皮乌斯作了《艺术与技术：一种新的统一》(Arts and Technology: A New Unity)的讲演，它标志着包豪斯扫清了中世纪化的工艺浪漫主义的影响以及乌托邦情结，现在包豪斯转向了要教育培养能设计出适合于机器生产的产品的新型设计师。这是一个及时的转变，这种对工业设计的关注，对大规模生产的关注，和当时德国的社会经济是相适应的。

此时包豪斯的教学范围，包括艺术创作的所有理论和实际领域：建筑学、绘画、雕塑。

图5.4 选自艾尔伯斯教的初步课程的习作（复制品），折纸作品，1927—1928年

图5.5 拉兹洛·莫霍利·纳吉《电影院的照明设备》，由工程师Stefan Seböck建设，复印照片上剪贴，水彩，不透明白色和彩色卡纸，60cm×60cm。Cologne大学，wissenschaftiche Sammlung剧场。"照明设备"被认为是电子灯光和各种材料结构的抽象互动。在这里"灯光艺术家"莫霍利打破了自由一次并且所有都来自他同传统绘画的紧密联系，1922—1930年

图 5.6 奥斯卡·施莱默《女性舞者》，200cm × 100cm，布上油画及蛋彩画，1922—1933 年

图 5.7 奥斯卡·施莱默《包豪斯标志》，1922 年

学生接受的训练包括：

1）工艺制作训练——在学院自己的作坊或其他有教学合同的作坊内——包括：
 a　雕刻、石刻、粉刷、木刻、陶艺和石膏模型
 b　锻造、制锁和金属铸造
 c　橱柜制作
 d　油漆、玻璃彩饰、镶嵌和瓷釉
 e　木版雕刻、宝石雕刻、印刷术和雕镂
 f　编织

工艺制作训练是包豪斯所有课程的基础，每一个学生必须至少掌握一门。

2）绘画训练
 a　根据想像和回忆自由画草图
 b　绘制头像、裸体像和动物
 c　风景画、静物素描
 d　构图学
 e　壁画、版画和装饰画
 f　装饰品设计
 g　刻字、绘制字母
 h　建筑工程草图
 i　室外设计、花园设计和室内设计
 j　家具和工具设计

3）理论知识
 a　艺术史——非艺术风格史，而是强调对历史方法和技术的理解
 b　材料学
 c　活体解剖学
 d　物理和化学色彩学
 e　理性绘画法
 f　基础簿记学、合同拟订、合同转包
 g　艺术和科学各领域的一般性讲课

教学划分

教学课程包括三个阶段：
1）学徒教育
2）熟练工教育
3）初级大师教育

个别单独教学由具体大师根据课程总体框架和每学期的时间安排自行修改决定。为了给学生们提供一套尽可能多样化而全面的技术和艺术训练，教学时间表的设计尽量做到使建筑、绘画和雕塑的学生能够相互选修部分课程。

（2）德绍时期的包豪斯（Dessau，1925—1932 年）

1925 年包豪斯因故迁往德绍，这标志其开始走向成熟发展，实验性的时期已经结束了。不仅是德绍的包豪斯校舍有别于魏玛时代，学校的规章、组织、课程也都随之改变。

德绍包豪斯的气氛也完全不同于魏玛时期，这里在孕育新型的工业设计师，从多方面、多角度对知识渊博、技艺娴熟而又具有高度的艺术敏感力的新型工业设计师进行培养。

包豪斯迁到德绍后，格罗皮乌斯设计了一座新校舍，1925 年秋动工，1926 年底落成（图 5.8）。作为 20 世纪最值得纪念的建筑之一，德绍包豪斯校舍包括教学区和作坊区、一个剧场、一家餐厅、一所体育场、28 间画室，楼顶上有一个屋顶花园。校舍最引人注目之处在于作坊区的玻璃幕墙结构和作为建筑一部分的跨越一条道路的封闭的双层过街天桥，学校的管理机构和格罗皮乌斯的私人建筑事务所就在这个天桥里。建筑内部构造都由包豪斯的

作坊进行设计和装饰。

　　1926年，包豪斯的校名里增加了一个称呼，它成了Hochschule für Gestaltung，即设计学院，以便与其他的学校明确区分开来。此时，包豪斯设计学院的教师们改称"教授"，不再被称做"大师"（图5.9）。废除了双轨制教学体系，由那些同时具有形式大师和作坊大师职责能力的教师承担教学任务。工匠们虽然继续受聘用，协助进行作坊里的教学，但不再与教授们享受同等的待遇。学院已拥有自己独立的考核、发证制度。

　　这时包豪斯已经可以从自己的学生中培养出合格的教员了，他们熟悉理论，而且具有丰富的作坊工作实际经验，有资格同时承担起形式大师和作坊大师的职责。马塞尔·布罗伊尔（Marcel Breuer），赫伯特·拜尔（Herbert Beyer），欣纳克·谢帕（Hinnerk Scheper），根塔·斯托尔策（Gunta Stolzl）和朱斯特·施密特（Joost Schmidt），他们被充实到教员队伍之中，但他们并不是以全职教授的身份，而是被称为"青年大师"。而约瑟夫·艾尔伯斯早在魏玛时已留校教初步课程了。

　　克利和康定斯基继续教授基础设计课；艾尔伯斯和莫霍利·纳吉则像在魏玛时那样负责初步课程；穆希还主管纺织作坊（尽管只是在1927年之前）；施莱默仍然呆在戏剧作坊进一步从事他的创作。费宁格不再教课，而是作为一名艺术大师免费住在为大师们兴建的住宅里，学生们可以去向他咨询有关问题。

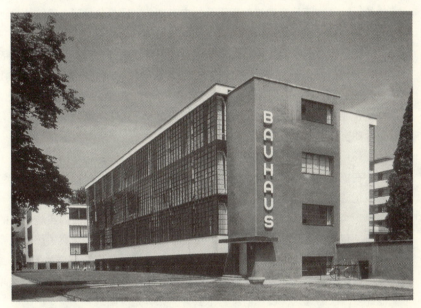

图5.8 沃尔特·格罗皮乌斯《德绍包豪斯新校舍》，1925-1926年

图5.9 德绍包豪斯的教师们，1926年。自左向右：艾尔伯斯、谢帕、穆希、莫霍利、拜尔、施密特、格罗皮乌斯、布罗伊尔、康定斯基、克利、费宁格、斯托尔策、施莱默

在德绍，有些作坊停业了，有些作坊进行了合并，还有些作坊虽仍然依照最初的设置模式存在，但却在以完全不同的方式运转。比如说彩色玻璃作坊和陶器作坊停业；制柜作坊和金工作坊合并；魏玛包豪斯印刷作坊专司图形艺术，在有限的范围内制作艺术家的作品。而在德绍包豪斯，此时的印刷作坊转向排版、活版印刷和广告制作，并由此新开了一个摄影系，由沃特·彼得汉斯负责。

与此同时，包豪斯更积极地寻求确立与工业界的合作，从而更坚定地走产品市场化之路。1925年，在阿道夫·萨默菲尔德的资助下，校方成立了一家有限责任公司，专门负责出售学校的专利、设计。例如，包豪斯所生产的壁纸大获成功（到目前为止这也依然是个知名品牌）；广告作坊为容克及其他知名公司设计广告；展览摊位和宣传材料；金工作坊则大批量生产灯具和家具等。学校的公众活动也明显增多。新校刊的第一期杂志，也在新校舍亮相前准时出版。"包豪斯丛书"开始出版。所有这些书刊均由莫霍利·纳吉设计。

德绍包豪斯改变中最为重要的是建筑系的开设，1927年建筑系开始登台亮相，其负责人是汉斯·迈耶（Hannes Meyer）。1928年1月，格罗皮乌斯辞职，3月迈耶成为包豪斯第二任校长。他排斥任何美学上的创作，相反地只强调技术和材料的重要性。对他而言，设计应是工程师们毫无个人色彩的创造，认为包豪斯的创作应与冷酷的机械美学结合，并以格罗皮乌斯从未运用的方式把学校引向了工业化。迈耶在"新的领域"（1926年）写道："……建筑是技术性的而不是审美意义上的，艺术性的设计往往不符合建筑的真正目的应有功能。理想化地讲，建筑的设计要素在于设计出有生命的大机器，它可以吸热、挡光、清洁和遮风避雨……"。

由于迈耶的政治立场，1930年他不得不辞职离开包豪斯。他的继任者密斯·凡·德·罗于1930年8月接替他成为包豪斯第三任校长，包豪斯开始变得更趋于一所传统的建筑学校。理论的地位日渐上升，而实践特别是作坊的实践活动却日趋凋零。密斯最初的措施包括把家具作坊、金工作坊和壁画作坊合成"室内设计系"，此外的一切则归之为"室外建筑"。后来他还把学制缩短一年，从原来的九个学期变成了七个学期。

(3) 柏林时期的包豪斯（1932—1933年）

在校舍和财政援助全都被剥夺的情况下，密斯·凡·德·罗决意让包豪斯存在下去。在德绍校舍被正式关闭之前的第六天，他宣布说包豪斯将作为私人机构搬到柏林，1931年包豪斯迁往柏林。在1933年1月，希特勒成为德国元首，纳粹开始在全国范围内实施他们的镇压政策。在1933年4月11日，包豪斯夏季学期开始不久，根据盖世太保的指令，警察关闭了包豪斯。8月10日给所有的学生发了一封信，告诉学生们当局决定解散包豪斯。包豪斯被迫关闭了，结束了它14年的历程。

包豪斯结束了，部分教师和学生移居海外，使得它迅速地变得举世闻名起来，极大地影响了其他许多国家的建筑、设计以及艺术教育，尤其是美国。

1933年后，曾有人多次尝试复兴或是延续包豪斯的教育模式，其中大多是移居美国的学校领袖人物。格罗皮乌斯被任命为哈佛大学建筑学院的院长；布罗伊尔也加入了他的行列；莫霍利·纳吉于1936年移居芝加哥，建立了"新包豪斯"，后并入芝加哥设计学院；艾尔伯特在北卡罗来纳州的黑山学院的山谷里设立了田园包豪斯；密斯成为芝加哥军事（Armour）学院——后来的伊利诺伊理工学院的教授，在那里他依赖于包豪斯的以几何图形和基本立方体为单位的设计理念，重新设计了校园。拜尔也来到美国，在美国他极大地深化了新包豪斯的图形设计原则，为现代艺术博物馆的设计者和馆长，也参加了在那里举办的杰出包豪斯作品展。二战后，1950年，在德国城市乌尔姆，成立了一个"设计学院"（Hochschule fur Gesralung），包豪斯从前的一名学生马克斯·比尔出任了首位校长。

但这只是包豪斯影响中最明显、最重要的部分，实际上它的余泽绵绵不绝。无论它原有的教师和学生是否移居海外，包豪斯教学方式的译本，包豪斯风格的建筑、设计都体现在或是继续影响着艺术学校和设计室的理论与实践。包豪斯时时影响着整个现代社会的人文环境，从整体建筑到室内的家具及设施。

5.2 包豪斯的代表人物及其影响

5.2.1 沃尔特·格罗皮乌斯

作为建筑师、设计师，格罗皮乌斯（图5.10）是德国工业设计的先驱者之一，同时也是包豪斯

图5.10 沃尔特·格罗皮乌斯

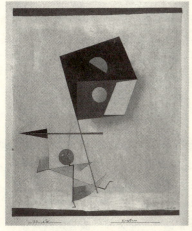

图5.11 保罗·克利《征服者》，40.5cm × 34.2cm，1930年

的奠基者，在1919年至1928年间任该校校长。1911年与阿道夫·迈耶一起设计了法古斯楦厂，1911年设计了Alfeld-an-der-Leign工厂，1914年设计了制造联盟科隆建筑展的参展建筑。1926年设计了德绍包豪斯的大楼。1934年至1937年间他移居伦敦，后移民美国，成为哈佛大学建筑学院教授（1938—1941年）。1945年创立了"协和建筑事务所"（The Archtect Co-operative）。他一生设计了200余幢建筑物(连同设计方案)。其设计原则是简洁实用，并重视新工业材料的研究和应用，对世界近代建筑的发展有不可磨灭的影响。他还写了大量理论著作，如《包豪斯的设想与组织》、《新建筑与包豪斯》、《工业化社会的建筑师》、《建筑与设计》、《国际建筑》、《生活空间》等。

5.2.2 约翰·伊顿

瑞士设计师、现代设计教育家。青年时期当过小学教师，后到德国斯图加特美术学院学习，受表现主义绘画影响。伊顿于1919年进入包豪斯任教。他设计并且推出了包豪斯的初步课程，是早期包豪斯基础课的重要奠基人之一。同时他还担任一些作坊的形式大师。他是1921年前包豪斯最有影响的教授。此后，当学校的学风趋向理性和结构主义时，他的影响力开始衰退。1923年被劝辞职。在离开包豪斯之后，伊顿在柏林建立了一所私人艺术学校，后来在Krefeld和阿姆斯特丹短期居留后，迁往苏黎世。是他第一个建议把平面、立体和色彩的训练作为设计的基础课。他奠定了现代设计以平面构成、立体构成和色彩构成训练为基础的教学体系：①通过严格的视觉训练，使学生能够从理性认识上把握平面、立体形式和色彩、肌理的关系，强调不同材料的不同表达。②通过绘画分析课，阐释视觉艺术的规律，提高学生对韵律与结构的把握能力。③把现代色彩体系最先引入教学中，用科学的原理揭示色彩的表现和本质，使学生从理性出发把握色彩，而非仅凭感觉去认识和运用。

5.2.3 保罗·克利

出生于瑞士伯尔尼附近的穆尚布希。当克利于1920年进入包豪斯任教时，他刚刚以富于个性、具有超凡想像力而成名。他对包豪斯教学最重要的贡献在于设计了一门特有的课程，来揭示艺术与自然的共通，以及各种色彩与图形本质间的联系（图5.11）。较之于他的朋友奥斯卡·施莱默和瓦西里·巴塞尔·康定斯基，克利更为亲和，是学校最受欢迎、最受尊敬的教师。1931年他从包豪斯辞职，在杜塞尔多夫艺术学院教授绘画。1933年离开德国回到他的祖国瑞士。他还是德国慕尼黑表现主义学派的成员。

5.2.4 瓦西里·康定斯基

俄国抽象派画家、理论家，生于莫斯科。康定斯基早年学习了钢琴和大提琴，音乐对他的绘画作品的影响很大。1886年就读于莫斯科大学，学习法律与经济学。1893年大学毕业，获博士学位，并在大学任教。1896年就读于慕尼黑艺术学院学习绘画，1908年，康定斯基定居慕尼黑，并开始了他的职业艺术生涯。1914年被迫离开德国回到俄国。1918年他被任命为莫斯科美术学院教授，1919年协助组建俄罗斯博物馆。1920年，他被任命为莫斯科大学教授。1921年底，康定斯基又回到了德国。康定斯基1922年来到包豪斯，他受聘于包豪斯直至学校于1933年关闭。其间，曾间断担任过代理校长。在校任教期间，他负责魏玛的壁画作坊，教授色彩与图形创作以及分析绘图课。1933年，康定斯基移民法国，在那里去世。

1912年，他撰写的长篇随笔《论艺术的精神》（Concerning the Spiritual in Art）一文被认为是现代艺术的理论经典。同年与FranzMarc共同发表了《青骑士年鉴》(Blue Rider Almanac)。他于1912年撰写的《关于形式问题》、1923年撰写的《点、线到面》等论文，都是抽象艺术的经典著作。

康定斯基1922年来到包豪斯的时候正是他艺术创作的高潮时期，在包豪斯的教员当中，他是从开始就对这个学院的宗旨了解最透彻的一个。作为世界上的第一个真正的完全抽象的画家，他来到包豪斯，对于学校的形象也有非常积极的促进作用。康定斯基对于包豪斯基础课程的贡献主要在两个方面，即分析绘画和对色彩与形体的理论研究。他比较重视形式和色彩的细节关系。他要求学生设计色彩与形体的单体，然后把这些单体进行不同的组合，从中研究形体与色彩的结构方式和产生的艺术效果。他的教学是从完全抽象的色彩形

图 5.12 莫霍利·纳吉《包豪斯丛书的封面》设计，1928 年

体理论开始，然后逐步把这些抽象的内容与具体的设计联系起来（见彩图 4）。

5.2.5 拉兹洛·莫霍利·纳吉

生于匈牙利，最初学习法律。从 1918 年开始关注绘画并与激进艺术家组织"今日"(MA) 关系密切。1919 年移居维也纳，1920 年直接来到柏林。1921 年他结识了俄国结构主义画家艾尔·里西茨基 (El Lissitzky)，此人对他的作品和思想产生决定性的影响。莫霍利于 1923 年至 1928 年间在包豪斯执教，从伊顿教授手中接管了初步课程，他对创作的独到见解为改变学校的学风带来关键性的结果。作为一位画家、摄影师、印刷专家和工业设计师，莫霍利也成为金工作坊的形式大师，并且参与编纂了"包豪斯丛书"。1934 年他移居阿姆斯特丹，一年后又移居伦敦，在那里他迅速成为著名的纪录片制片人。1937 年他离开英国来到芝加哥，建立"新包豪斯"，后因财政困难而停办。1939 年，在美国包装公司创办人佩帕克的资助下，又在芝加哥建立了"设计学院"并任院长，后成为美国伊利诺伊理工学院的一部分。其授课理念仍建立于包豪斯的思想之上。他一直指导该设计学院直至逝世。

他认为设计是一种社会活动，要解决具体问题。他了解许多机器的结构与操作，有助于设计的完美。他注重结构简单、形式抽象的设计样式，在平面、产品和家具等设计中，甚至在雕塑和绘画中，都强调对新技术和新材料的应用，提倡技法、表现形式与功能完美结合。他用金属、有机玻璃、透明材料等进行造型实验，研究光、空间和运动的表现，成为机动艺术的先驱。他把摄影技术与印刷版面设计有效结合，创造了照相综合画和物影照片等新的视觉传达表现技法。他在工业设计、印刷设计、建筑设计、摄影、抽象绘画和雕塑、材料工艺等方面的探索、创造与教学活动影响了一代人，尤其是设计师和艺术家。其代表作有《包豪斯》杂志和丛书的封面设计（图 5.12）。其理论著作有《新视觉》和《运动中的视觉》。

5.2.6 马塞尔·布罗伊尔（1902—1981 年）

出生于匈牙利，布罗伊尔于 1911 年至 1917 年就读于包豪斯，专攻家具设计，受"风格派"(De Stijl) 设计师里特维尔德 (Rietveld) 影响，很快从原始风格转向组装方法。1925 年到 1928 年间，布罗伊尔在包豪斯任教，依据机械原理，他采用轻质金属管作为椅子和其他家具的构架，这是家具领域革命性、原创性的设计方案，布罗伊尔是第一个把铬带进家庭的设计师（图 5.13）。1935 年他移民英国伦敦，在那里从事设计和建筑。他为爱索康公司的耐压家具做的爱索康躺椅设计，深入发展了包豪斯的设计理念（图 5.14）。这是他大胆地利用由批量生产的材料所提供的结构上和美学上的一切可能，为 20 世纪家具设计作出的贡献中的典型范例。1937 年移民美国，在哈佛大学教授建筑。

以下是马塞尔·布罗伊尔关于"金属家具与现代空间"的言论，选自《新的法兰克福》(Das Neue Frankfurt)，1928 年：

……金属家具是现代住宅的必然要素，它们没有风格，因为它们的形式纯粹是为了实用的需要。今后的住宅中的空间应该不仅仅只是建筑的体现，同样从一开始也不应该单纯地去体现使用者个人的想法。

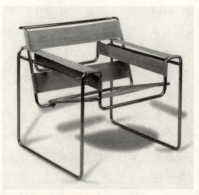

图 5.13 布罗伊尔《瓦西里 (Wassily) 扶手椅》，由镀铬钢管制成，1925 年

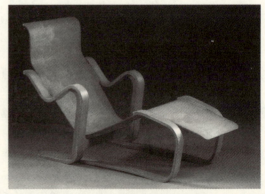

图 5.14 布罗伊尔为爱索康公司设计的躺椅，由桦木和胶合板制成，1935~1936 年

由于现在我们深受外部世界的影响，我们比过去更容易改变我们生活的方式。顺理成章地，我们身边的环境也应该对环境的变化有所体现。因此，我们希望家具、房间、建筑由不同的部分组成，可以以各种可能的方式进行随意拼装组合。家具，甚至是墙壁，都不再是庞大而不可移动的，相反，它们应当是可拆卸的、能组装的，它们不会阻碍搬动或是视线的穿过。房间不再是一成不变的作品，因为房间里一切要素都是可更换的。你可能会得出这样的结论，某些适当的、可用的物品适用于任何需要它的房间，就像自然界的有机物、人和花。生产过程显示无论是在戏院、礼堂、画室、餐厅还是卧室的家具都有着共性和相似的制作方式。

在众多制作家具的原材料中，我特意选用金属来符合上文所说的空间性。原本笨重的、矫饰的、加装着垫子、弹簧、面子等的、舒适的扶椅，现在被用布和弯钢管制作的、结构紧凑的"新品种"所替代。椅子所使用的金属，尤其是铝，极为符合延展性和重量轻的需要。雪橇般的造型让家具也很容易搬运，并且每一把椅子都由标准化的不同部分组成，这保证了你可以随意拆卸安装。而这些金属家具也只是当作生活必需品来制造的⋯⋯

5.2.7 汉斯·迈耶（Hannes Meyer 1889—1954年）

瑞士建筑师。1919年至1927年间居住在瑞士巴塞尔。1927年加盟包豪斯，先是教授建筑，后担任新设立的建筑系主任。1928年，格罗皮乌斯辞去包豪斯校长职务并推荐迈耶担任第二任校长。因其政治观点过于激进，导致一些著名教师离职，使他不得不在1930年辞职，并带领部分学生赴前苏联工作，在那里以教师和城市规划师为业，直到1936年。1936年到1939年间迈耶居住在瑞士，1939年至1949年间呆在莫斯科，最后于1949年返回瑞士。

在短短的任职期间，他积极推进教育改革。他认为建筑目的是表现社会功能和提高人民生活水平，应重视技术、功能和经济因素，所以不应由美术家设计，而应培养专门设计人才。他改进教育体制，使专业设置更趋合理。如他把建筑系分为建筑与室内设计两个专业，增设了广告系和摄影专业，并促成各专业与相应企业的联系，增加了学生实践的机会与学校的经济收入。他还在建筑系开设了构造学、静力学和画法几何等课程。在当时，这些都是全新的观点和实践。他把设计作为推进社会改革的手段，要求师生积极参加德绍郊区住宅设计和柏林附近柏诺工会学校设计。1926—1928年，他曾参与格罗皮乌斯主持的德绍图登区住宅小区设计，其建筑造价低廉，形式简单划一，全部由预制件组装而成，体现出他们的设计观点和典型的现代主义风格。

5.2.8 密斯·凡·德·罗

生于德国。建筑家、设计教育家、理论家。20世纪现代主义建筑与设计运动最重要的代表人物之一，现代都市玻璃幕墙摩天大厦的奠基人，极少主义设计原则的倡导者，"少就是多"（Less is more）是其名言。

密斯与格罗皮乌斯、柯布西耶同在贝伦斯设计事务所工作过。1924年加入德意志制造联盟。1926年至1927年间密斯负责制造联盟在斯图加特Wessenhof住宅开发区的规划和建造，并于1929年设计了巴塞罗那国际博览会的德国馆。1928—1929年，他设计了捷克斯洛伐克的图根哈特住宅。这幢住宅整体呈矩形，曲线形楼梯和内墙宽阔的空间毫不显单调，大理石、玛瑙和乌檀木的墙面，与本色哔叽、黑色丝绸、白色天鹅绒的帷幕，创造出一种质与色的对比，显出高雅、豪华与单纯的高度和谐统一，是其在欧洲大陆的杰作之一。他还设计了各式优雅、简洁的家具，其中有被称为"巴塞罗那椅子"的著名作品（图5.15）。1928年格罗皮乌斯劝说密斯接替他担任包豪斯的校长，遭到拒绝。但在1930年汉斯·迈耶被驱逐后他接受了这一职位，就任包豪斯第三任校长，同时兼任建筑系主任。他对学院的教育进行改革，形成以建筑设计为中心的教育体系，并实现了非政治化的教育观念。当德绍包豪斯关闭时，密斯在柏林以私立的方式重新办学并担任校长直至该校于1933年关闭。密斯于1938年移民美国，在芝加哥伊利诺伊理工学院执教。得以继续传播和实施其设计思想。作为一位有影响力的家具设计师和建筑师，密斯在美国负责了诸如纽约西格拉姆大厦（Seagram）（与菲利普·约翰逊合作）、休斯敦博物馆（得克萨斯州）、德国的曼海姆国家剧院、柏林国家美术馆、伊利诺伊理工学院的克朗楼等著名建筑。

他一生始终坚持"少就是多"的设计原则，强调单纯中所包含的"秩序的有机原则"和完美的比例，留下了许多现代主义建筑的经典作品。他还撰写了大量理论文章阐述现代主义设计观，强调建筑

的功能性,指出建筑方式应是工业化的,主要文章有:《两座玻璃摩天大楼》、《关于建筑形式的箴言》、《建筑与时代》、《建筑方法的工业化》等。

5.2.9 拜尔

美国设计师,享誉世界的平面设计家。出生于澳大利亚,1921年至1923年间就读于包豪斯,1924年至1925年间重归包豪斯任教,直至1928年格罗皮乌斯辞去校长职务时离开。1925—1928年间负责印刷和广告作坊。拜尔是包豪斯毕业生中最多才多艺的一名。作为画家、摄影家、设计师和建筑师,拜尔最富创意。最具影响力的作品在于邮票印刷和美术设计、图形设计领域。他把版面、字体和广告等方面的设计作为印刷系的主课。他把石版印刷和以木刻为基础的艺术品印刷改造为机器印刷,并创造了德文的无饰线字体和以小写字母为中心的、简洁清晰的新型字母系列,成为包豪斯特有的设计字体(图5.16),开创了德国现代版面设计的新时期。他于1938年移民美国,并在同年与格罗皮乌斯在纽约现代艺术博物馆举办了轰动一时的大型包豪斯艺术展。

5.2.10 沃尔特·彼得·汉斯(1897—1960年)

1929年至1933年间,彼得·汉斯在德绍包豪斯担任自己创建的建筑系主任。在从事摄影之前他曾经研究数学、哲学和艺术史,他渊博的知识和广泛的兴趣渗透到他的教学和自身的摄影创作中去。1938年彼得·汉纳移民美国。1953年回到德国,在乌尔姆的"设计学院"(Hochschule fur Gestaltung)担任客座教授,一所二战后曾试图建立复兴包豪斯教学理念的学校。

5.2.11 罗塔·施莱尔(1886—1966年)

最初出身于律师行业,施莱尔后成为一位画家、戏剧编剧和导演。在1921年加盟包豪斯之前,他与瓦乌布日赫,柏林表现主义运动的中心的"风暴"画廊以及剧院关系密切。是他开办了包豪斯的戏剧作坊,后来在学院转变风格后于1923年离职。他的论文集 Erinnerungen an Sturm und Bauhaus,描绘了许多几十年前发生过的事件,成为当时对魏玛学校生活最生动地记述。

5.2.12 根塔·斯托尔策(1897~1983年)

20世纪最具原创力的纺织大师之一(见彩图5)。斯托尔策于1919年至1925年间就读于包豪斯,起初是纺织作坊的助手,后来于1927年出任系主任,直至1931年离开包豪斯,移民瑞士,并在那里安度晚年。

5.2.13 欣纳克·谢帕(1897~1957年)

有许多学生在来魏玛就读于包豪斯之前,都曾经在其他地方接受过培训,欣纳克就是其中一员。他于1919年来到魏玛,是包豪斯最早入学的学生之一。之前在杜塞尔多夫和不来梅学习壁画。来到魏玛后他依旧钻研壁画并于1922年取得熟练工资格。在做了一段时间自由顾问后,1925年他重回德绍包豪斯,担任壁画作坊的主任。在那里他发明了混合颜料的室内和室外设计彩图。除了其间有三年在莫斯科担任顾问,欣纳克一直呆在包豪斯直至1933年学校关闭。1945年后,他主要从事建筑维护。

5.2.14 朱斯特·施密特

朱斯特·施密特(Joost Schmidt,1893—1943年)是包豪斯最受欢迎的成员之一。1919—1925年就读于包豪斯,之前学习过绘画。最初他学习木刻,后来在包豪斯兴建柏林萨默菲尔德

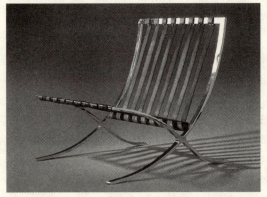 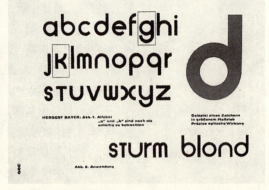

图5.15 密斯·凡·德·罗,巴塞罗那椅,由镀铬钢管和皮革制成,1929年

图5.16 拜尔设计的字体,1926年

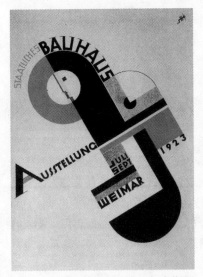

图5.17 朱斯特·施密特《包豪斯展览招贴》，1923年

(Sommerfeld)住宅时，他负责装饰性雕刻。此后，他还特地为1923年的包豪斯展览的包豪斯主楼门厅设计了浮雕。1925年他加盟包豪斯，并一直留任到1932年。施密特绝不仅仅是位雕塑家，他同样是位天才的印刷专家和平面设计大师（图5.17）。在德绍和柏林，他都教授过印刷、实物写生和三维设计。

5.3 包豪斯学院的设计理念和成果

5.3.1 设计思想

包豪斯的艺术家以全新的方法来观察视觉艺术从原始艺术到抽象主义的发展，从中概括出一些基本的现象和法则，并以此作为设计创作及设计教学的基础。

(1) 关于形态学，从简单的基本要素——点、线、面，到形态的各种类型及其序列，形态之间的关系及其转换，形态的认知心理与表现等等，他们都有全面而系统的认识。特别是关于几何抽象图形的研究，对平面设计有直接的联系。

(2) 在色彩学方面，他们把传统的对自然界色彩关系的模仿、提炼转变为根据色彩的色相、纯度和明度进行色块组合，"推演出"一组组新的色调。他们使设计色彩学突破了绘画曾经给予的框框。

(3) 对画面构图，包豪斯的研究是全面的。这不仅包括对具象绘画在色彩、形态方面的分析综合，还包括将这种具象绘画"转译"为抽象绘画的实验。

包豪斯设计理论中一个最有价值的部分是设计教学思想。他们扬弃了让学生模仿某一大师具体的技巧这一传统艺术教学模式，创造了以对视觉艺术基本现象和规律的认识、体验为基础，逐步发展学生个人创造力和专业技能的教学方法。学校以这种方法培养了一代又一代的设计师；同时这种方法自身经过几十年的发展、完善，已为今天国际上许多设计学校所采用。

5.3.2 建筑设计

格罗皮乌斯设计的德绍包豪斯校舍采用了非常单纯的建筑形式和现代建筑材料，高度强调功能化设计原则。建筑群高低错落，采用非对称结构，全部采用预制件拼装、玻璃幕墙结构，整个建筑无任何装饰。它成为20世纪20年代现代主义设计的最佳杰作，现代建筑史上的一个重要里程碑，对20世纪的现代建筑设计产生了深远影响。

德绍包豪斯校舍建筑面积近一万平方米，整座建筑大体上由三个不同功能的部分组成，它们分别是包豪斯的教学用房、包豪斯的生活用房和德绍市另外一所规模不大的职业学校，两楼之间有两层的过街楼相连。包豪斯教学楼是框架结构，其余都是砖与钢筋混凝土混合结构，采用平屋顶。

对于校舍的设计，格罗皮乌斯把建筑物的实用功能作为建筑设计的出发点，以对建筑的功能分析为主要基础，按建筑各部分的功能和相互关系定出位置，并决定它们的结构造型。包豪斯的工艺车间放在临街的位置，学生宿舍采用多层结构形式，面临运动场。饭厅和礼堂放在教学用房和宿舍之间，饭厅和礼堂本身既分割又联通，需要时可以合成一个空间。

包豪斯校舍采用不规则的构图手法。包豪斯校舍是一个不对称的建筑，它的各个部分大小、高低、形式和方向各不相同。它是一个多方向，多体量，多轴线，多入口的建筑物。这在以往的公共建筑中是很少有的。包豪斯校舍在于它那不规则的、纵横错落、变化丰富、生动活泼的建筑整体形象。

包豪斯校舍结合了现代建筑材料和结构的特点，取得它特有的建筑艺术效果。校舍部分采用钢筋混凝土框架结构，部分采用砖墙承重结构，屋顶是钢筋混凝土平顶，用内落水管排水，包豪斯校舍完全没有挑檐。由于现代的材料和结构特点，使包豪斯校舍能够获得比较自由而多样的窗子布置。

包豪斯校舍整个建筑无任何装饰，没有雕刻，没有柱廊，没有装饰性的花纹线脚。外墙上虽然没有壁柱、雕刻和装饰线脚，但是把窗格、雨罩、挑台栏杆大片玻璃墙面和抹灰墙等等恰当地组织起来，就取得了简洁清新有动态的构图效果。在室内也是尽量利用楼梯、灯具、

五金等实用部件本身的体形和材料本身的色彩和质感取得装饰效果。

包豪斯校舍是现代建筑史上的一个重要里程碑。

5.3.3 工业设计

包豪斯师生在教与学中从事了大量的产品设计,许多设计以其典型的现代主义特征引领着当时的设计界,起到了设计史上开拓者的作用,使包豪斯不仅成为现代设计人才培养的摇篮,也成为现代设计的国际中心。

1925年马塞尔·布罗伊尔(Marcel Breuer)受到自行车把手的启示,设计了第一张以标准件合成的钢管椅子,从而首创了世界钢管椅的设计,开创了现代家具的新纪元。他所设计的椅子充分利用钢管加工特点及结构方式,采用钢管与丝织品或皮革相结合,造型轻巧优雅,功能良好,成为现代家具设计的经典之作。钢管椅子至今仍是现代家具的重要流行品种,风靡了全世界。密斯·凡·德·罗在1927年为巴塞罗那世博会德国馆设计的"巴塞罗那椅子",造型简朴大方而实用,至今仍在不少公共场合使用,成为家具设计的典范。另外包豪斯在玻璃器皿(图5.18)、金属壶具及其他方面的设计(图5.19)也都引领时代潮流。

5.3.4 平面设计

20世纪20年代前后,从俄国构成主义和荷兰"风格派"开始的设计运动在德国的包豪斯汇合,与德国的现代主义设计运动结合起来,造成了国际现代主义设计运动,这个运动影响到平面设计,从而产生了新的平面设计方式、风格和语汇。

包豪斯学校的艺术家们敏锐地认识到创造新字体的意义,他们不仅在学校开设了有关课程,而且进行了大量的创作实践,他们在当时的设计界掀起了"新字体"的热潮。新字体设计的主要原则有:①字体设计是由功能需求来决定其形式的;②字体设计的目标是传播,而传播必须以最简洁、最精练、最有渗透力的形式进行;③以为社会服务为宗旨的字体设计,它的成分构成需要有内在的组织,以及外在的组织,这非常精辟的讲出了包豪斯关于功能主义的思想——内在的内容决定了外在的形式。

包豪斯的拜尔是现代字体设计的重要奠基人。他影响了整整一代平面设计家和字体设计家,促成了现代字体设计的发展过程(图5.20)。他重视字体的简单、理性的几何形式,这种方式使很多设计家感兴趣,并且开始学习他的设计方法,其中一个非常重要的字体设计家是保罗·伦纳尔(Paul Renner,1878-1956年)。伦纳尔是一个设计家和教师,对于拜尔的设计非常感兴趣,因此遵循他的途径发展,终于在20世纪20年代完成了他的庞大的无装饰线字体系列"未来体"(Fotura)。这个字体系列非常庞大和完善,一共由15种不同的字体组成,其中包括4种斜体,2种特别的展示用的特殊体和完整的粗细宽窄不同的基本无装饰线体,具有现代无装饰线体的最典型特征。这个字体系列迄今依然在全世界广泛被采用,电脑中的字库必然包括"未来体"。

20世纪30年代,由于法西斯的肆虐,现代主义设计在欧洲失去了存在的社会条件,因此转而到美国发展,终于在第二次世界大战之后成为世界性的运动——国际主义设计运动。

5.3.5 包豪斯的影响

尽管包豪斯只有短短的14年历史,但它对现代主义运动的发展和现代设计教育体系的建立都有

图5.18 威廉·瓦根费尔德《组合茶具》,1922年,由耶拿斯科特玻璃公司大批量投入生产

图5.19 彼得·凯勒《摇篮》,1922年

着不可磨灭的贡献，其影响是巨大而深远的。

包豪斯奠定了现代设计教育的机构体系和模式，它的基础课程的安排、理论课程的比例、工作室制的教学方式，以及设计学院与企业密切联系的探索等等都深深影响了当代世界各地的设计院校及其教学体系。

包豪斯大师们从事的设计实践活动，奠定了现代主义工业产品设计的基本面貌，确立了现代主义设计的基本特征即简洁的造型和良好的功能，并最终形成高度理性化和功能主义相结合的国际主义风格而风行全世界。

包豪斯也深深影响了德国的工业设计的全貌和特征，从现代德国设计那种高度理性化和功能化、严谨、冷静的产品上隐约就能看到包豪斯的影子。尽管包豪斯在抨击旧的艺术形式，追求抽象几何形式的同时，导致了排斥各民族和地域的历史及文化传统的、千篇一律的国际主义风格，而受到后人的批评和责难，但现代主义设计仍然是现代社会的主流设计。包豪斯是现代主义思想传遍全世界并使之成"正果"。如1953年包豪斯第三任校长密斯·凡·德·罗在芝加哥为格罗皮乌斯举行的宴会上所说的："包豪斯并不是一所具有明确规划的学校，包豪斯极大的影响力遍及世界每一所进步学校。要做到这一点，不能靠组织，不能靠宣传，只有思想才能传播得如此遥远。"

在包豪斯影响下形成的各种设计风格和思潮的形式及流行，极大地丰富了20世纪的设计语汇，活跃和繁荣了20世纪的设计局面，造成了这一时期多姿多彩的设计多元化格局。其实质是对人类需要的多元化的反映和折射。其结果反映了设计师们勇于探索、不断创新的精神，而这正是创造和涉及人类生活方式的设计师们的天职和梦想，"21世纪将是设计的世纪"，未来设计将以何种风格去面对更为挑剔的消费者，未来设计之河中将会是怎样的"波澜起伏"乃是设计师们所共同面临的重大课题。面对传统和现代、艺术和科学，理性和感性，民族性和世界性、人类发展和环境保护等等设计深层次问题的矛盾和冲突，面对人们越来越理想的生活方式的梦想，今天的设计师们任重而道远。

包豪斯学校所倡导的探索精神和设计思想，不只是遗存在历史之中，他们犹如不死的火凤凰，纵观当今各国的设计创作和设计教学，我们仍可以时时见到其闪烁着的光芒。

思考题：
1. 包豪斯对现代主义设计的主要影响和贡献是什么？
2. 包豪斯主要的设计理念是什么？
3. 你对哪些包豪斯设计大师感兴趣？为什么？
4. 简述包豪斯建立的设计教育体系。

参考资料（含参考书、文献等）：
王受之，《世界平面设计史》，北京：中国青年出版社，2002.

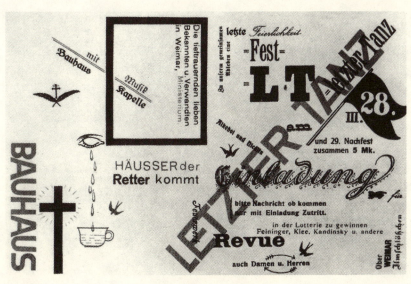

图5.20 拜尔《魏玛包豪斯告别晚会的邀请函》，1925年

〔英〕弗兰克·惠特福德,《包豪斯》,北京:生活·读书·新知 三联书店.

〔英〕朱迪恩·卡梅尔·亚瑟《包豪斯》,北京:中国轻工业出版社,2002.

钱竹,《包豪斯的大师和学生们》,北京:艺术与设计杂志社,2003.

何人可,《工业设计史》,北京:北京理工大学出版社.

张乃仁,《设计辞典》,北京:北京理工大学出版社,2002.

罗小未,《外国近代建筑史》,北京:中国建筑工业出版社,1996.

BAUHUAS Edited by Jeannine Fiedler and Peter Feierabend, KöNEMANN, 2000.

〔丹〕阿德里安·海斯,狄特·海斯,阿格·伦德·詹森,《西方工业设计300年》,长春:吉林美术出版社,2003.

相关链接:

Bauhaus

Weimar

Dessau

第6章 国际现代主义与大众文化

6.1 概述

本章跨越的时间范围是1940年至1960年,主要展示国际现代主义从理论到实践的发展及二战后的大众文化追求——从人文到奢华。

二战结束后,工业设计在经济复兴和社会重建中开始根植于国际社会。美国不仅自己制造业市场灵活多变,股票市场富有弹性,而且还通过实施一系列的方案来刺激欧洲工业生产,如马歇尔计划。因此它在经济扩张中所扮演的角色极为重要。这些方案本作为冷战时期美国对苏联入侵东欧的回应,却促进了资本家企业的发展。经济和政治环境为视觉艺术和现代产品设计提供了广阔的发展领域,如IBM和CBS这类大型的跨国公司有意识地发展重要的视觉形象和形象程序,并通过展览、展销、杂志的方式努力把现代工业设计和经济、社会、文化进程连接起来。欧洲两次世界大战之间的工业设计不同于战后的工业设计,两次大战间的工业设计提倡直接使用机械化的批量生产,至少理论上将其对准工人阶级的需求;战后工业设计的观众被设想为越来越富有鉴赏力、越来越复杂——他们提倡"新人文主义"具有自控能力的温和个性,公民的责任应向着更广大的社会。在战后现代工业设计寻求体现共同标准时,商品买卖经常更为关注"市场氛围",崇拜"明星"设计师的作品,而不是无名作品或早期理论,如勒·柯布西耶的"机器选择"。

常言道:"没有争辩就没有进步"。战后早期的工业设计就是在激烈的争论声中进行的。鼓吹者们接受了近似于专横的思想来教育和提高公众重视具有审美性、社会性、实践性的现代设计的优点。有的时候,批评的视野降低到一种狭窄且单一的观点,即大众传媒中的重商主义与渐进式废退,而两者等同于可信标准的缺乏和对消费者的剥削。战后设计标准结合了新材料和多种产品技术:如塑料、纤维玻璃、胶合板、铸模家具。这些家具陈设体现了舒适、技术创新、个人的自我表达。无意识的超现实主义和结构主义运动的家具设计和抽象雕刻作品,明显的具有舒适、技术创新、个人的自我表达这些特征。

早期的设计就与经济、效率、工人阶级的最低需求息息相关,战后的工业设计师及其拥护者经常更广泛地把他们的设计描述为"适合于目的"。因为它具备人类工程学人性化的特点,被视为易用、舒适的科学设计。人类工程学的研究是一种尝试,它尝试着用经验主义"问题解决"的内涵来代替专业的工业设计。这是为了区分某些仅是"产品风格主义"的设计师,他们的设计意图由于时尚和商业主义而被颠覆,不适合于目的。房屋领域也开始出现了现代设计的思想。建筑师和室内设计师避免使用雷同的装饰和较传统的结构,用简单的结构、暖气设备(central heating)、天光(open plans),广阔的草坪装饰住宅,极力提供一种既新颖又实惠的家居生活方式。实际上,现代国际工业设计的标准和准则被提升为公众趣味。无论是在产品设计、平面设计中,抑或是在政治态度、道德观念上,共同标准和限制个人意愿的表达被视为对抗广告客户或政客操纵的屏障。在大众资讯时代对极权主义挥之不去的恐惧中,这种情况尤其如此。事实上,无论是作为销售产品的工具,还是作为传播政治观念的工具,大众传媒对跨国公司和政府的决策都产生了前所未有的影响。二战前,对于极权主义大肆宣扬,其造成的深刻影响暗示着可靠的标准是非常重要的,它远远超出了只有"趣味才具备设计在加强共同文化价值和民主思想中的作用"。它比设计中"趣味"在加强共同的文化价值和民主思想中所起的作用要重要得多。

20世纪50年代的新风格也称为"有机设计"(Organic Design),它的抽象形式来自对美术发展的借鉴,如雕塑家莫尔(Henry Moore)、阿普(Jean Arp)和考尔德(Alexander Calder),还有画家克利(Paul Klee)、米罗(Jean Miro),他们的风格对设计都产生了很大的影响。由此设计形式呈现出新面貌,变得灵活多变,用曲线装饰,而且具有表现的意味。这些"当代风格"的成分表现在设计上,使物品诸如沙发、烟灰缸、收音电唱两用机、鸡尾酒等呈现出各式各样、丰富多彩的局面。

被誉为"好的设计"(good design),且日渐风行的国际工业设计通过为数众多的展览、出版物以及组织而行之有效地推向了市场。这些展览包括米兰三年展,许多单项竞赛奖。出版物则有诸如《Domus》和《设计季刊》。组织有像英国的工业设计委员会以及日本和斯堪的纳维亚的那些类似机构等。纽约现代美术馆的不懈努力也是非常重要的,其通过举办一系列的展览和比赛进而提升公众

的鉴赏水平和审美意识。

大型的跨国公司也是战后工业设计最强烈的倡导者和客户,他们的公司总部、办公室内部、产品、组织和广告宣传材料,不仅体现了效率、理性主义、进步、依赖性、责任和公众教育的共同价值,还有助于这些共同价值的形成。无论是一项设计方针,还是"房屋风格",既创造了产品的识别特征,也加强了雇员的团结一致和对公司忠心耿耿的精神。

然而对于许多的消费者来说,"好的设计"的模式并不是促成总体文化意识和进步的系列共同标准。而是个人在实现唤醒富裕和休闲的许多可能性中,"好的设计"的产品和促销只是当中的一个可能性罢了,事实上是"两者同时兼得"而不是"或者前者或者后者"的问题,即"好的设计"既是一系列共同标准,也是唤醒致富和休闲的方式,而不是要么是共同标准要么是唤醒致富和休闲的方式。也许是为了逃避战争期间资源短缺以及政府对材料和加工制造业的强加限制,美国中产阶级对新奇、幻想、快感表现出了极大的热情。这些引人的素材远远超出了"新人文主义"及其标准的界限,而这些标准包括抽象艺术的审美,技术发展,文化教育和人类工程学。20世纪50年代年底特律制造的机动车的盛行也许是反馈这些标准的最好例证;而电子媒介在宣传过时以达到刺激消费欲望;用自由、奢华、权利和社会流动能力来鉴定物质主义中,则发挥了重要的作用,如电视。界定和刺激大众品位的模式包括了好莱坞电影业(广泛使用特技色彩来增加票房)和流行杂志,这些形象和广告为赶上年轻一代的消费群提供了保证,同样确保了年轻人在消费中获得快感。最终,美国、英国和欧洲其他地方的波普艺术运动滥用了这些形象。表现美的理想形象时,大众文化对于艺术家的吸引力在于从其大胆的审美,到大众媒体产生的一种认知作用,以及用美术的传统方式美化形象。

郊外居住和社区的出现是战后一种特殊的理想主义,具体体现在大众设计中,有时这种理想主义被称作"美国之梦"。由于郊区拥有有利于发展的土地,机动车有助于设定消费模式,许多的美国人从城内的街区搬到新建的郊区。由于平易的油价,使得美国基层公司控制中东的油田和炼油厂成为可能,也使在城内工作、在郊外居住成为可能。与此同时,批量生产的建筑物脱离住房,建立可供选择的公寓住宅社区,如纽约的公寓主要以方便为其特色,内置有洗衣机、干燥机和现代化厨房设备。对于许多的美国人来说,单身公寓的业主喜欢购买保证休闲、绿色草坪、独立、安全和私人行动自由的住宅。

无论是二战期间还是二战后,出现了许多批评大众文化兼收并蓄和逐渐过时的观点。一些批评家抱怨消费者缺乏判断力,质疑那种鼓励遵循美与健康理念的批量生产的消费道德。另一些人则把大众文化看成是加强传统家庭和白人中产阶级的性别角色、提供迷恋商品的社会约束形式,从而代替了个人表达。还有一些人则把流行文化贬低为"庸俗的艺术品",把它降低到是对真正文化的最无品位的模仿,即模仿被商业文化所操纵和更换的纯粹精神感觉。基于这种观点,文化等同于休闲、娱乐,而不是因为健康、启迪、自我意识、积极承当民主责任的永恒价值。

最终,社会批评家和教育家嘲笑了大众文化的这种狭隘观点是支离破碎的;嘲笑它的片面性和随处可见的生命焦虑感、颠覆性和反逻辑性。与此同时,合理标准的支持者和设计研究,很少能够证明把设计看成是一种有意义的社会进步与启迪的工具的主张是正确的。二元论以"好的设计"和大众品位的对立为其理论特征,大众品位在战后的十年里迅速崛起。时至今日,由于受到20世纪50年代后期二元论假象的影响,"好的设计"和反应大众品位的手工艺品是作为表现资本主义的扩张而呈现的,两者都可被描述为在经济生活的各个领域中从产品到消费的微妙转变。这些情况表明,战后的设计需要变化与创新来刺激消费需求。

总之,尽管因为新人文主义和大众品位被一分为二而受到批评,但是两种类型的工业设计共存,两者都直接的、自由的表达了反对集体主义的心声。无论是否受到有鉴赏力的国际观众更广泛的新标准的影响,还是用富有创意的形式,表现美国中产阶级的权利、异议、奢侈的流行形象。战后工业设计产品以空前的速度增长着,日常消费品逐渐上升,工业设计呈现出一片繁荣的景象。

6.2 美国的设计

6.2.1 "计划废止制"

战后美国的综合国力处于最鼎盛的阶段,20世纪50年代经济的繁荣导致了消费的高潮,从而极

大地刺激了商业性设计的发展。"计划废止制"就是在这样的背景之下产生的。通用汽车公司总裁斯隆和设计师厄尔为了不断促进汽车的销售，在其汽车设计中有意识地推行一种制度：在设计新的汽车式样时，必须有计划地考虑以后几年之间不断更换部分设计，使汽车最少每2年有一次小的变化，每3-4年有一次大的变化，造成有计划的"式样"老化过程，即"计划废止制"。其主要特征是：功能性废止，使新产品具有更多、更新的功能，从而替代老产品；款式性废止，不断推出新的流行风格式样和款式，致使原来的产品过时而遭消费者丢弃；质量性废止，在设计和生产中预先限定使用寿命，使其在一定时间后无法再使用。计划废止制的目的在于以人为方式有计划地迫使商品在短期内失效，造成消费者心理老化，促使消费者不断更新、购买新的产品。它极大刺激了人们的购买欲，鼓动消费者不断追逐新潮式样，迎合了经济上升时期人们求新求异的消费观念，为工业设计创造了一个庞大的源源不断的市场，也给垄断资本带来了巨额的利润。这种设计观念很快波及到包括汽车设计在内的几乎所有产品设计领域，导致了一种极其有害的即时消费主义浪潮。在美国经济高速发展的同时，造成了自然资源和社会财富的巨大浪费和对环境的剧烈破坏。在设计上则产生了一种只讲式样、不讲功能的形式主义设计的恶习，偏离了现代设计功能主义的轨道。计划废止制深深影响了美国战后的工业设计。

　　哈利·厄尔(Harley Earl)是通用汽车公司的领导成员和设计负责人，是在汽车工业中策划和推行"计划废止制"的主要人物。作为美国20世纪50年代的汽车业的最重要设计师，他的不少设计直到目前为止还在影响美国的汽车式样。1953年厄尔在汽车上首次采用了整块的弧形挡风玻璃以代替以前的平板挡风玻璃，这一设计很快被世界汽车行业广泛采用，成为20世纪50年代汽车的一种风格。这种形式的玻璃迄今已为几乎所有的小轿车设计所采用。他还改变了原来对镀铬部件的使用方式，从只是在边线、轮框的部分镀铬，而变成以镀铬部件作为灯具、饰线、车标、反光镜等整个零件的使用，称为镀铬件的雕塑化使用。这一改变至今仍影响汽车业的设计制造。厄尔一生喜爱现代科学技术，喜爱运动，追求一种车身较长、底盘较低的变速汽车，这种特点成为美国汽车目前的特征。他于战后推出的"梦之车"系列，模仿喷气式飞机的局部造型，运用大量镀铬部件作为装饰，流线型的车型，外形夸张，华丽而花哨，体现了喷气时代的速度感和战后美国人的富裕感。通过在汽车设计上风格和款式的不断改变，刺激和满足了消费者求新求异的心理，"梦之车"系列成为20世纪50年代美国人汽车消费追求的时尚，典型地体现了"计划废止制"的设计思路。尽管每次推出的新车型并无功能上的变化，只是在色彩和款式上的不同，便刺激了消费者求变的购买欲望。这种仅仅改变外观的造型游戏遭到了一些有识之士的反对，也曾一度使美国汽车成为外形华贵、性能低下的代名词，导致了20世纪70年代造型简单而性能优异的日本汽车如入无人之境般挺进美国市场，这是"计划废止制"设计造成的恶果。战后随着美国中产阶级消费群体的扩大，汽车设计出现日渐大型化、豪华化的趋向，如雷蒙·罗维于1953年为斯达贝克(Studebaker)设计的"司令官"型(Commander)汽车，车体长大，大量采用闪闪发光的镀铬部件，外观豪华而内部宽大舒适，成为美国式大型汽车的代表(图6.1)。

6.2.2 设计与新材料新工艺的应用

　　1944年，现代艺术馆组织了查理·依姆斯(Charles Eames，1907—1978年)的家具设计个展。1946年，底特律艺术学会(Detroit Institute of Arts)亦认为查理·依姆斯的作品与其他艺术家一样有特

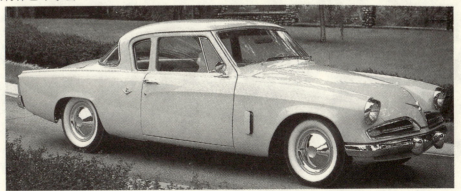

图6.1 雷蒙·罗维于1953年为斯达贝克(Stud-ebaker)设计的"司令官"型(Commander)汽车

色。这些展览展现的是有机主义及灵活多样性的特征，对新材料，技术和现代办公和生活空间的实践性和美学方面的特点起引导作用。"二战"后的艺术演绎推动着新广告设计的发展。新的设计特色在许多诸如《艺术与建筑》（Art and Architecture）、《工业设计》（Industrial Design）、《建筑文摘》（Architectural Digest）等书刊中得到反映。新家具的广告和产品设计同是所谓"新广告设计"潮流中的一部分，它们频繁使用照片作为插图。新广告设计的力量之源来自综合图文方面的影响，新的相片印刷技术功不可没。像成立于1949年戴纳·本巴克（Doyle Dane Bernbach）公司极力支持新广告的走向，其中保罗·兰德（Paul Rand，1914—1996年）的作品就是一例，他还著有《设计思想》（Thoughts on Design）一文。另外还有阿格（M. F. Agha）的论著亦在新广告设计中起着重要作用。

20世纪40～50年代新材料和新工艺的不断涌现，促进了美国家具与室内设计的发展，形成了强调弹性结构、强调家具的可移动组合的有机设计风格，乃至成为这一时期西方各国主要流行的室内设计风格。其代表人物有查理·依姆斯和乔治·尼尔森（George Nelson，1908—1986年）等。

依姆斯是美国最杰出、最有影响的少数几个家具与室内设计大师之一，他最善于利用胶合板、塑料、纤维板、铸铝等新材料与新工艺进行家具设计的创新，运用人体工程学的原理，设计了现代家具史上很多经典之作，至今仍广为流传和使用。1940年他与埃罗·沙里宁合作设计的薄板家具，在纽约现代艺术博物馆举办的"有机家具展览"中获得第一名。这套编号为H3501的系列家具，由一条长条餐桌和六把板式椅子组成，完全按模数尺寸设计，可以自由移动和组合，具有简洁的有机形态，是最早的组合式家具。1945年他为米勒公司设计了以多夹板用热压方法成形而生产的大众化廉价椅子，经济实用而符合人体工程学原理，是家具轻便化、大众化与新材料、新工艺相结合的杰作，成为销路最广的大众化椅子（图6.2）。1951年依姆斯采用玻璃纤维板按人体工学的原理模印，然后用钢管作椅脚，制作出轻便而现代的新式椅子，使人耳目一新。他在1956年设计的一张安乐椅（图6.3），增加了一个与之配套的垫脚凳，造型明快而功能突出，真正达到了使人放松休息的目的，奠定了现代休闲椅具的基本结构和使用方式。它具有的可移动性及创造弹性空间的特征，又成为家具设计与室内设计相融合的典型，影响了20世纪40～50年代欧洲的家具与室内设计风格。1958年依姆斯利用金属脚架与发泡海绵作面料设计的转椅，是现代安乐椅与现代办公用转椅的先驱。他于20世纪40～50年代设计的一系列椅子，充分利用新材料与传统材料的结合，利用新的成型方法，简单、轻巧、方便、适用，比较典型地突出了现代主义的特征，形成了一种关于坐椅设计的全新美学观，影响至今。

室内与家具设计另一位重要人物是乔治·尼尔森，他于1946年担任米勒公司的设计主任，设计出战后第一批新式家具，1955年又为该公司设计了精巧别致的"椰子椅"（图6.4）。1947年尼尔森为米勒公司设计的企业标志，以造型简单的楔形来象征强有力的冲击及其内在的联系，以十二种色彩作为产品的视觉识别标记，为公司树立了良好的企业形象。同年在纽约他建立了自己的公司，他开创性地发展了现代办公室的开放空间系统设计，对后来的办公用品设计产生了很大影响。尼尔森还涉足其他工业产品设计领域，如他为奥利维蒂公司设计的"编辑者Ⅱ型"打字机，就相当成功，为该公司赢得了巨大的利润。尼尔森不仅是一位极有天才和创意的设计师，而且还是早期环境艺术家，是一个通过写作和教学传播现代主义思想的强人，是对美国设计最有影响的人物之一。

图6.2 依姆斯《LCW椅子》，1945年

图6.3 依姆斯《安乐椅》，1956年

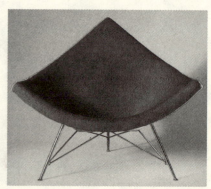

图6.4 乔治·尼尔森《椰子椅》，1955年

6.2.3 人机工学及其运用

人机工学(Ergonomic)原理在工业设计上的运用及产生的积极效果,成为20世纪50年代美国工业设计发展的一大特点。美国著名设计师德雷福斯为人机工学的形成及理论宣传作出了卓越贡献。1955年他出版了著名的有关人机工学的书《为人的设计》(Desigh for People),1960年,他又出版了一系列有关"人体尺度测量"(The Measure of Man)图表,为设计师提供了非常实用的参考资料和人机工学模数。美国波音707飞机的设计成功,成为人机工学运用于大型工业设计项目而大获成功的范例,是20世纪50年代美国工业设计的重大成就。

1955年波音公司请著名设计家蒂格主持设计波音707飞机的内舱(图6.5),在德雷福斯等设计师的共同参与下,设计出了当时世界上最先进、舒适、安全的民用客机。他们在设计中大量运用人机工学数据,使用可塑性镶板,凹进的隐蔽灯,高靠背、有轮廓边的宽大舒适的座位,以及与乘客服务相联系的系统和宁静的色彩,对客舱内部的布局、储存空间及安全系统进行了深入研究和周密的设计,既节省了空间,又便于乘客的活动。为乘客和工作人员提供了一个宁静、舒适而方便的环境。整个设计花费了波音公司50万美元,但却创造了大企业与大设计师成功合作的奇迹,波音707客机成为当时世界上最优秀客机的代名词,受到乘客及服务人员的称赞和社会的好评,成为世界很多大航空公司钟爱之物,销售量大增,为波音公司赢得了效益和荣誉。其成功也使波音公司尝到了重视工业设计的甜头,以后的波音747、波音757、波音767及1995年投入使用的双引擎超级波音777客机都是工业设计师与企业成功合作的产物。

波音707飞机的设计成功,其意义更在于推动了人机工学原理在其他工业设计领域的广泛运用,使人机工学成为工业设计尤其是产品设计必须遵循的专门学科,使"为人设计"的思想深入人心。

6.2.4 反"计划废止制"

与厄尔倡导的计划废止制的极端商业主义设计相反,另外一些设计师和理论家则坚持进行严谨的现代主义设计探索,反对虚华的、式样式的设计之风。由馆长埃德加·考夫曼(Edgar Kaufmann)主持的纽约现代艺术博物馆在1950—1955年间,举办了一系列"优良设计"展,介绍欧洲和斯堪的纳维亚的优秀设计,试图启发美国的工业设计师和消费者,受到了社会各阶层的广泛欢迎。他提出了"优良设计"的评判标准即主张以清晰、简洁、无装饰的产品造型和符合产品功能目的的设计为准则,受到很多设计师的赞同。

艾略特·诺伊(Eliot F.Noyes,1910—1977年)是反对"计划废止制"的美国最有影响的设计家

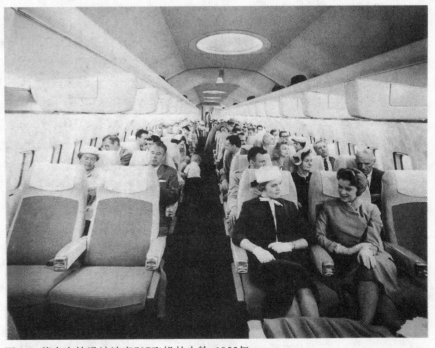

图6.5 蒂古主持设计波音707飞机的内舱,1955年

之一，从20世纪50年代开始为美国"国际商用机器"公司(IBM)从事设计工作。他把沿用了多年的键盘式打字机改成字球形打字机，是打字机发明以来最重大的一次改革。他所设计的打字机具有国际主义风格，造型简洁明快，体现了风格与技术的和谐统一。他反对华而不实的设计风格，对"计划废止制"十分反感，以自己非常经典的现代主义设计抵制商业主义下的虚华设计之风。

美国著名的派克公司为了树立自己企业与众不同的形象，从20世纪40年代起至今都一直力主反对"计划废止制"那种用毕即弃的产品设计。由罗南·罗德兹(Nolan Rhoades)和爱德华·格利米奇(Edward Gnimich)设计的派克圆珠笔是世界上最早可以换芯的圆珠笔，笔形高贵大方，具有恒久的美感，是反"计划废止制"的典型例子。此外，阿兰·艾尔文(Alan Irvine)1953年为雷明顿公司设计的Super60型电动剃须刀，吸取了布劳恩式电须刀功能优良的特点，而避开了德国产品那种冷漠的几何化外形，功能精湛而外形轻巧，成为美国20世纪50年代工业设计的典型之一。

美国工业设计发展的模式是典型的市场经济调节下的产物，成熟的自由市场经济的发展，极大促进了工业设计的繁荣。一方面是企业内部设立的工业设计部门，一方面是独立的设计师及设计事务所，两者共同担负起美国工业设计及其发展的重任。市场竞争和经济效益是美国设计发展的推动力。这一模式在20世纪40-50年代达到日趋成熟和完善的阶段，基本奠定了现代美国工业设计的主要方式。

6.3 英国的设计
6.3.1 工业设计委员会

1941年英国政府为应付战争期间原材料短缺、日用品急需的状况，提出了一套"标准紧急时期家具"的设计要求与规范，以指导设计战时价廉、实用、省料的家具。这一政府干预设计的行为，引发了设计师对设计中材料应用和经济法则的关注，促进了设计上的高度标准化，推行了设计中的理性方法和程序，从而使英国战后工业设计能沿着一个较为正确的方向发展。

同年美国著名设计师罗维在伦敦开设了他在美国境外的第一个设计事务所，业务进展非常顺利，其客户多达75家公司。它的成功激发了20世纪40年代英国工业设计及咨询业的发展，也大大刺激了英国本土的设计师。1944年成立的英国工业设计委员会(简称COID)和它下设的设计中心(Design center)是目前世界上由政府主办的最大型、最有影响、最有实际作用的工业设计机构，主要为英国工业企业提供设计咨询、设计情报以及组织设计展示，开展设计探讨活动和对政府和社会公众宣传、普及工业设计的知识等。工业设计委员会下辖两大部门及一个中心，即工业部、资料部与设计中心。工业部主要服务对象是工业设计人员、制造商与企业界人士，工业部下设以提供世界工业设计情报为主的设计中心；资料部服务对象是广大市民、消费者与儿童，目的在于对国民进行工业设计教育工作。1956年设在伦敦的设计中心开幕，中间有三层空间作永久性展览场地，以展出世界各地优秀的工业设计品与英国优秀的产品设计，这些展品都经COID审查委员会从产品目的性、功能性、生产技术、材料选用及外形等方面进行严格审查评选，体现出"好的设计，好的外形"这一指导思想。设计中心设立了年度设计大奖"爱丁堡奖"，由女王给最优秀设计品的设计师与生产厂商颁发大奖，这是英国工业设计的最高荣誉。后来又推出优良设计标志计划，促进了企业界对工业设计的重视。设计中心还专门设立一部门以提供"设计索引"(Design Index)，从事优秀产品设计的选拔和推荐工作。这些资料索引包括产品设计的记录、分析与照片，以及曾在此陈列的优秀产品的详尽信息，均免费提供给制造商，极大地促进了产品在企业的生产应用。设计中心除资料卡片外，还收集各种有关图书，为各方面提供服务，并举办专题性展览，对设计问题进行交流、研究和讨论。设计中心成为英国设计师交流和集中的中心，更是英国乃至世界工业设计的信息中心。英国工业设计委员会还出版了《设计》(Design)杂志，它是目前世界上最具权威性的工业设计杂志，发行于80多个国家，极大地促进了工业设计领域的知识交流与信息传达。英国工业设计委员会及其设计中心的卓有成效的活动和措施，表明了英国政府对工业设计的积极支持态度，促进和推动了英国工业设计的发展，并对世界工业设计的繁荣产生了深远影响。

战后英国的设计的恢复和发展得益于英国政府的重视、引导和支持，也得益于英国设计组织卓有成效的工作。在英国政府扶持型的发展模式之下，英国工业设计的组织及活动得到规范，全民对设计的尊重和认识得到提高，工业设计的专业地位得到巩固，为世界工业设计的发展开创了一种有

别于美国式市场引导的方式，也为英国后来跻身世界优秀设计之林创造了条件。

6.3.2 设计师

1948年英国设计师阿列克·伊斯戈尼斯(Alec Issigonis)设计的莫里斯小汽车(Morris Minor Motor Car)，舒适大方而具有大众化造型，成为英国第一种可以在国际市场与德国"大众牌"(Volks Wagen)汽车媲美的小汽车，一直生产到1959年。1949年英国穆拉德公司设计出穆拉德MAS-276型收音机，用深色外框把旋钮刻度板、喇叭等部件集中到面板中间，这一设计成为整个20世纪50年代台式交流收音机式样的典型。罗宾·戴(Robin Day,1915~)是英国20世纪50年代最具代表性的家具与室内设计大师，其设计的作品注重功能、经济法则和现代感，引导了英国工业设计发展的正确方向。1950年他设计的一个组合柜，具有良好的功能和完整的外观，是世界上较早出现的现代组合家具之一，在1951年米兰大展中受到好评。他1957年为英国铁路系统休息厅设计的椅子，结构简单而结实，外形朴素，难以损坏，能较好适应公共场所高频度的使用，成为功能家具设计的优秀代表。其妻吕西安妮·戴(Lucienne Day,1917—)主要从事纺织、墙纸设计，曾获1951年米兰三年展金奖，是20世纪50年代英国纺织界最有影响的设计师，追求抽象和韵律感是她作品的最大特色(图6.6)。1954年由乔治·爱德华(George R. Edwards)参加设计的"子爵式"客机，外型与饰线已明显摆脱了形式主义的倾向，强调了速度感，表达出高度的视觉传达功能性。1956年潘恩公司(Pan Ltd)生产的潘恩710型便携式晶体管收音机，其创新设计已完全摆脱了旧收音机的外型特征，充分发挥了晶体管这一新材料特点，是从功能性出发从事产品设计的成功例子。1959年由平尼法里纳(Pinin Farina)设计的奥斯汀A-40(Austin A40)大众汽车，外形简朴、大方，设计上不落俗套，体现了典型的现代风格，被英国《设计》杂志评为英国汽车业最优秀的设计之一，成为汽车市场一个相当长时期内的热门货。同年由阿列克·伊斯戈尼斯设计的莫里斯超小型车，采用前轮驱动，具有简单、非正规化的外形特征，为欧洲小型车设计奠定了基础(图6.7)。

6.4 意大利的设计

6.4.1 概述

二战以后，尤其是在20世纪50年代以后，意大利成为现代设计最具活力的地方，意大利设计师们的创造性才能极大地丰富了现代设计的内容。战后不到十年，意大利成为现代工业国家，能够和法、德相媲美。极具特色的意大利商品迅速占领了市场。意大利设计十分现代，它的设计师走上了一条新路。典型的意大利设计形式是同行之间的合作，像卡西纳(Cassina)、阿特鲁希(Arteluce)和特克诺(Techno)，以及建筑师卡罗·莫里诺(Carlo

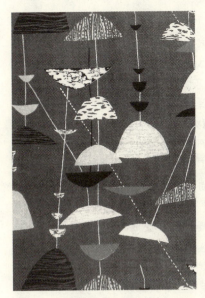

图6.6 吕西安妮·戴《盏》，纺织，1951年

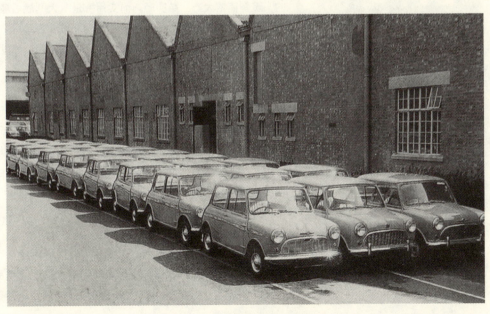

图6.7 阿列克·伊斯戈尼斯《莫里斯小汽车》，1959年

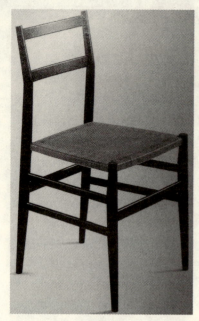

图6.8 吉奥·庞蒂《Supperleggera 椅》，1957年

Mollino）和吉奥·庞蒂，为恢复意大利的新设计特展"米兰三年展"共同努力，使这一国际性展览重放异彩，为优秀设计提供了公开展示的机会。三年展，不仅展出意大利人的设计潮流和信心，而且还鼓励同行之间进行热烈的讨论。这一切大大地丰富了意大利的设计。

20世纪40～50年代是意大利民族物质文明和精神文明的重建，也是意大利设计的恢复和重建，成为真正奠定意大利现代设计面貌基础的重要阶段。意大利战后经济的恢复和发展得益于美国的援助，20世纪40～50年代美国给予意大利的经济援助达20多亿美元，而且通过把美国工业生产模式引入意大利的方式对其进行技术援助，对意大利经济恢复提供了强有力的保证，注入了活力，也深深影响了意大利工业设计的发展。意大利设计师为振兴意大利设计进行了不懈的宣传鼓动工作，极大地推动了意大利设计的提高和新一代设计师的涌现。如吉奥·庞蒂（Gio Ponti）创办的《Domus》杂志成为意大利现代主义运动的宣传阵地。1954年意大利文艺复兴百货公司设立的"金圆规奖"，更成为意大利设计最高奖，为意大利优秀设计和优秀设计师的出现提供了条件。这些都为意大利设计的发展及设计师的活动创造了极好的氛围和空间。意大利企业和社会对工业设计师的尊重和重视，则为设计师发挥才能提供了重要保证，如著名设计师庞蒂、尼佐里等人都成为大型企业的设计顾问或主管，使工业设计之作用能在企业发展中得到最大程度的发挥，成为意大利工业设计的一大特色。此外，意大利设计师敢于创新、敢于突破的精神，又为意大利设计打上了深深的意大利文化烙印。所有这些因素，导致了意大利20世纪40～50年代恢复和重建时期工业设计发展的多彩局面：既有国际主义简单实用特征和意大利文化特色相结合的现代主义设计风格，又具有意大利特征的高贵品质的豪华型风格，同时涌现出了探索味很浓的前卫设计风格。正如美国设计家沃尔特·蒂格1950年在英国杂志《设计》（Design）上撰文所说："战后意大利是设计的春天，一切的新思想、新探索都在萌动。"战后孕育的独特设计，奠定了意大利设计的国际地位。

6.4.2 家具

战后意大利家具设计走着两条不同的路：一方面是为出口服务的大家具企业，完全采用大规模机械化生产手段；一方面是针对讲究品位的国内消费者的小作坊式企业，采用小批量生产。但总体而言，经济恢复时期的家具设计体现了事实求是和乐观主义精神，以简洁、实用、多功能为特征。

卡西纳公司（Cassina）是意大利家具生产的核心企业，采用大规模批量化方式生产家具，其设计的家具简单、实用、成本低廉，具有很好的市场效益。意大利著名设计大师庞蒂（Ponti）长期为该公司设计家具，其重要作品如"迪克斯特"（Dixte）扶手椅、"苏帕列加拉"（Supperleggera）椅子都是卡西纳公司生产的。"苏帕列加拉"椅子（图6.8）是庞蒂1957年设计的，造型简洁大方，结实轻巧而实用，是意大利战后最美丽和实用的椅子之一，现在仍在生产，几乎成为"完美椅子"的同义词。而设计师马可·扎努索（Marco Zanuso Sr.，1916—2001年）设计的扶手椅（见彩图6）和沙发床美观实用，沙发床既可当床使用又可轻易折叠成一张沙发，是意大利战后多功能设计的典型例子。

受美国家具设计大师依姆斯等人设计的新材料家具的影响，意大利家具企业还引进了夹板模具成形的新技术，大量生产出口家具。也促使设计师们开始了新工艺、新材料的设计探索。如意大利都灵一个以卡罗·莫里诺（Carlo Mollino）为中心的设计集团，在20世纪40年代设计了一批"流线型超现实主义"家具，采用极为特殊的有机外型，好像动物的角一样的形式，具有强烈的艺术表现特征，被世界各国的设计杂志广泛介绍，成为意大利家具设计前卫风格的代表。而卡斯蒂格里奥尼（Castiglioni）兄弟于1957年利用单车的坐垫和拖拉机的座椅组装新椅子（图6.9），开创了所谓"现成品组成设计"（Ready-made design）的先河，其产品受到青少年消费者的欢迎。

随着塑料这种新材料的开发应用，其色彩鲜艳、有弹性、可收缩、轻便结实、容易成型的特性为设计师所认识，成为设计制家庭生活用品的首选材料，开创了由新材料引发的设计新领域，使人耳目一新。这种新材料领域的设计探索以吉罗·科罗比尼（Gino

图6.9 卡斯蒂格里奥尼兄弟《椅子》，1957年

Colombini)最具代表性。他设计的塑料厨房用品,造型漂亮而色彩鲜艳,轻巧结实而功能多样,不亚于开始了一场厨房用品设计的革命,至今影响犹在。科罗比尼设计的塑料榨汁机,色彩明快而小巧实用,受到广泛欢迎。这些塑料用品设计被《Domus》杂志刊登并大肆宣扬,产生了强烈的示范效应,成为20世纪60年代"塑料时代"设计的始作俑者。

在一个不断增长着压力和不友好的世界上,意大利的设计师提出,家具已不仅仅只提供一个休息和放置物品的空间,它还意味着恢复失落的情绪和提供一个舒适的避难所。很多设计师把"为一个没有时间做梦的世界提供梦想"作为设计理想,如意大利年轻的设计师马西默·尤萨·基尼(Massimo Iosa Ghini)把他设计的带扶手的沙发称为"妈妈",意味着这一沙发能提供给人以保护感、温暖感和舒适感。正是这些设计理念使意大利设计在展示其实用特点的同时,还为我们提供了许多实用之外的东西。

6.4.3 交通工具

战后意大利的交通工具设计颇有特点,对世界现代设计产生了很大影响,这些赏心悦目的交通工具的推出及普及成为意大利现代生活真正开始的象征。意大利汽车设计仍是双轨制并行:以大规模批量化生产为特征的菲亚特大众汽车和以小规模小批量生产的阿尔法和兰西亚豪华汽车,两者并行不悖而互相融合。菲亚特公司完全受美国生产模式的影响,并在马歇尔计划中受到扶持,在20世纪50年代组成了自己的设计部,聘用相当一批设计师从事设计工作。早在1949年菲亚特公司推出的1100Cabrio Let型汽车,把轻快迅速的外形与车身宽阔、舒适以及坚实感合于一身,受到英国《设计》杂志的好评。但丁·贾科萨(Dante Giacosa)设计了菲亚特500型"诺瓦"小汽车以取代沿用多年的"米老鼠"小汽车,1955年又根据市场要求,设计了菲亚特600型(图6.10),以完全取代500系列。其大众化的设计,加上公司出口和内销兼顾的政策,使其销售非常成功,1961年菲亚特汽车占了意大利汽车市场的90%。菲亚特公司很快成为欧洲乃至世界汽车设计中的少数几个先驱之一,其设计引导了欧洲汽车设计的潮流。而阿尔法·罗密欧和兰西亚汽车公司则依然故我地走自己的路线,继续生产豪华汽车,以设计大师平尼法里纳为核心,设计出几种崭新的豪华车型来,如阿尔法·罗密欧55型(Alfa Romeo55)、兰西亚"阿柏里拉"轿车(Lancia "Aprilia")等,代表了意大利高贵品质型设计。

意大利交通工具设计的另一重要品种是摩托车设计,"维斯帕"轻型摩托车是意大利设计振兴的典型例子。1946年意大利皮亚吉奥公司生产了由著名设计师卡拉蒂洛·达萨尼奥(Corradino D'Ascanio)设计的"维斯帕"小型摩托车,显示了意大利设计师与众不同的才干。该车在内部结构和生产成型工艺上有重大的革新。车体加工工艺采用了类似飞机机身制造的拉伸成型工艺,操作方式简便易学。车身具有优美的流线型外形,轻巧、经济、美观而实用。这种车一经投放市场,便受到意大利民众的喜爱,成为年轻人追求的时尚之物,并由此引发了意大利私人交通工具的革新(图6.11)。截

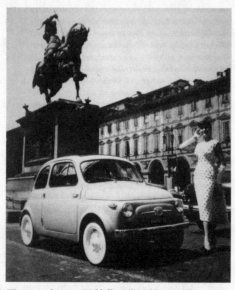

图6.10 但丁·贾科萨《菲亚特600型》,1955年

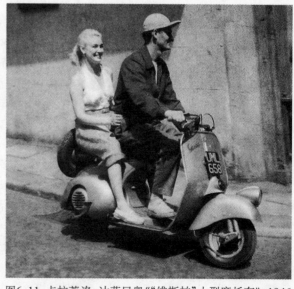

图6.11 卡拉蒂洛·达萨尼奥《"维斯帕"小型摩托车》,1946年

至1960年,"维斯帕"摩托车共销售了100万辆之多。这种车连续生产了30年之久,直到1975年前后才停产。它对当代轻型摩托车基本面貌的形成产生了巨大影响。

6.4.4 奥利维蒂公司

奥利维蒂公司(Olivetti)是以生产办公机械和设备为主的著名国际性公司,其产品设计成为意大利优秀设计的代表,其经典的现代主义设计甚至影响了美国类似产品的设计。奥利维蒂公司是按照美国式批量化、流水线生产方式而建立起来的公司,早在20世纪30年代就聘请了包括享有盛名的抽象艺术家在内的设计师为其设计打字机。公司在阿德里安诺·奥利维蒂主持下进行了美国式的改革,提高了生产效率,并聘请了意大利著名的设计师马赛罗·尼佐里(Marcello Nizzoli)为设计总监。尼佐里的到来,为公司设计带来了重大进步,也为奥利维蒂公司进入国际市场作出了贡献。他设计的Mc—45Summa计算机奠定了公司产品外形讲究的基础。1950年他为奥利维蒂公司设计了意大利第一台手提式Lettera22型打字机,把原打字机的3000件元件压缩成2000件,机身扁平,字键识别清晰,外型完美,成为现代打字机的原型,这一设计获得了1954年意大利设计"金圆规"大奖。尼佐里为奥利维蒂公司设计的系列打字机确立了现代打字机的基本形状和结构:圆弧形、外壳朴素,机器内部可分解成2到3个部门以便维修和保护。他最为成功的作品是1948年的"莱克西康80型"打字机的设计(图6.12),具有雕塑感的流线型外型,简洁、优雅、实用而有强烈的现代感,成为消费者的心爱之物。奥利维蒂公司以尼佐里为代表的优秀产品设计通过美国纽约艺术博物馆的展览和宣传,引起了国际设计界的极大关注,尤其是引发了美国打字机及其他办公机械设计的一场革命性变革。美国IBM公司和雷明顿公司就从中受到很大启发,促进了美国办公设备水平的提高。意大利产品设计受影响于美国,然后反过来影响美国的产品设计,其原因在于现代主义这棵树苗在意大利文化土壤中结出了独具特色的果实,很值得人深思。

意大利虽然在早期现代设计发展过程中形象并不突出,但在二战以后,尤其是在20世纪50年代以后,意大利成为现代设计最具活力的地方,意大利设计师们的创造性才能,极大地丰富了现代设计的内容。意大利还是激进设计运动的发源地,从20世纪60年代的波普设计到20世纪80年代的后现代设计,意大利的设计师都扮演了重要的角色。

但这套设计思想体系的历史并不悠久,二战期间意大利饱尝了战争之苦,战争结束后,意大利几乎是在一片废墟上重建家园。战后初年,意大利的设计师已经显示出他们与众不同的才华,其中几件产品得到世界一致的好评,如达萨尼奥(Corradina D'Ascanio)1946年设计的维斯帕小型摩托车,尼佐里1948年为奥利维蒂公司设计的莱克西康80型打字机,1949年吉奥·庞蒂设计的帕沃尼餐馆用咖啡机,平尼法利纳1951年设计的西斯塔利亚(Cisitalia)汽车。进入1950年代,意大利设计界奉行"实用加美观"的设计原则,他们的设计受到现代艺术和雕塑很大的影响,如亨利·摩尔等人的作品,给他们很大的借鉴。1951年的米兰三年展第一次向世界展示意大利正式开始了自己的设计运动。

6.4.5 结语

1954年的米兰三年展"艺术的生产"(The Production of Art)更加明确地表明了意大利工业设计的方向,不是简单地实用化,而是走艺术化的道路,这在国际主义横扫世界之际是很突出的。

意大利的许多设计师出身建筑师,毕业于米兰理工学院或都灵建筑学院,这种教育机制也许更能发挥设计师的潜力,所以意大利的设计师大都多才多艺,同一个设计师既可以设计豪华典雅世界一流的法拉利跑车,也可以设计普通的意大利通心粉式样。

与其他国家一样,意大利也经历过现代设计的各种运动,如功能主义,波普设计等,但每一种风格他们都可以产生出许多的变体来,而后便成为了意大利式样,因而使他们的设计显得多姿多彩。意大利的设计既不同于商业味极浓的美国设计,也不同于传统味极重的斯堪的纳维亚设计。意大利的设计师在每一件设计品中,既注重紧随潮流,重视民族特征,也强调发挥个人才能,他们的设计是传统工艺、现代思维、个人才能、自然材料、现代工

图6.12 马赛罗·尼佐里《"莱克西康80型"打字机》,1948年

艺、新材料等的综合体，形成了"设计引导型生产方式"的良性循环。

与其他国家的设计师相比，意大利的设计师更倾向于把现代设计作为一种艺术和文化来操作。意大利设计师不断推陈出新，20世纪60年代即开始引导世界设计新潮流，从20世纪60年代的激进设计、反设计到20世纪80年代的后现代设计运动，意大利设计师一直走在世界设计的前沿，他们在设计领域展现的创造力，使别国的设计师眼花缭乱。

著名的意大利设计师埃托·索扎斯（Ettore Sottsass，1917—）说过："设计对我而言……是一种探讨生活的方式，它是一种探讨社会、政治、爱情、食物，甚至设计本身的一种方式。归根结底，它是一种象征生活完美的乌托邦方式。"他本人在设计中即把建筑、美学、技术和对社会的兴趣融为一体。意大利的现代设计，包含着除实用之外的设计师的思想、追求、理想、愿望和幻想，在设计师的作品中，我们不难看出作品所蕴涵的设计思想和创作意图。

6.5 德国的设计

德国是现代主义运动的故乡，但纳粹在1933年对包豪斯学院的封杀及大量包豪斯设计大师的离德赴美，给德国现代主义运动以沉重打击。二战后，设计在西德的经济重构当中扮演着相当重要的角色。它们的工业产品设计也受到有机风格的影响，但它们有更特别之处，就是材料的系统化开发和生产。美国向德国提供外援，在此形势下德国的经济迅速恢复，它在增加出口，促进贸易和生产中的作用，使德国的设计迅速发展。汽车制造业发展最快，像奔驰（Benz）、宝马（BMW）（图6.13）已走向国际市场。另外，德国的电器产业亦迅猛崛起，如法兰克福的布劳恩公司。

战后德国设计经历了一个艰难的恢复过程，但包豪斯设计和教学实践活动对德国设计的深远影响以及德意志民族长于思辨的理性主义性格，使这种设计恢复过程变得有声有色，并很快形成了自己独特的设计风格。其中经历了追求有机形态和自然材料的设计风格的探索，也出现了极力主张技术美学的设计理论。而最终将理性设计、技术美学思想变成现实并形成体系的是乌尔姆设计学院及其与布劳恩公司的合作，这成为德国工业设计史上的重要里程碑。

6.5.1 乌尔姆设计学院

1949年平面设计家奥托·艾舍（Otl Aicher，1922—）提出建立德国战后的新设计教育中心的建议，得到社会的广泛支持。1953年由英格（Inge）和格蕾特（Grete）姐妹合办的乌尔姆（Ulm）设计学院成立了，这是继包豪斯之后德国历史上又一座影响巨大的设计学院。首任院长是瑞士知名的雕塑家、建筑师和平面设计大师马克斯·比尔（Max Bill，1908—），他是包豪斯的早期毕业生，设计了乌尔姆学院的校舍建筑，发展了平面设计和字体设计的新标准。他的海报设计新颖独特。比尔主张通过设计使个人创造性和美学价值观与现代工业达成某种平衡。在他的观念中，艺术与设计都基于理性的原则之上，逻辑思维和艺术家式的工作是马克斯·比尔所代表理论的支柱，在他的影响下，乌尔姆学院早期的课程包括了纯艺术如雕塑和绘画等。他为艺术与设计的结合作出了贡献。

真正使乌尔姆设计学院到达新的高度，并形成其严格体系的是乌尔姆第二任院长、建筑家托马斯·马尔多纳多（Thomas Maldonado，1922—）。他认为设计应该而且必然是理性的、科学的、技术的，

图6.13 宝马（BMW），1951年

学院应完全立足于科学的基础之上,要培养出科学型的设计师,为德国工业发展服务。在他的努力下,学院逐步形成了完整的课程教学体系,基本完全抛弃纯艺术课程,代之以各种社会科学和技术科学课程如社会学、心理学、哲学、机械原理、材料学、人体工程学等,基础课程也着重学生的理性视觉思维培养,对于个性非常压抑,而强调设计的企业性格、工业性格和批量生产的特点。乌尔姆要求学生必须接受科学技术、工业生产、社会政治三个大方面的训练,成为企业中的一个重要部分。马尔多纳多将学院从包豪斯形式主义的影响下解放出来,将其引导到更为注意人文主义的广泛领域,并在教学中引入社会科学和符号学的研究,将设计上升到严谨的科学系统范畴。马尔多纳多的目的是要建立一种科学化、规范化的设计方法,以求得普遍实用的设计法则。乌尔姆较之包豪斯对现代设计理论和方法的科学系统性方面有着更大的贡献。

　　乌尔姆设计学院将工业设计完全建立于科学技术的基础之上,成为设计上一个很大的观念上的转折,开创了对现代设计理性、科学研究的开端,导致了设计的系统化、模数化、多学科交叉化的发展,对设计理性化风格的形成起了积极的推动作用。其在教学改革中发展起来的包括字体、图形、色彩计划、图表、电子显示终端等全新视觉系统,成为世界各个国家仿效的模式。虽然乌尔姆学院因财政问题而于1968年被关闭,但它对德国和世界工业设计产生了巨大影响,其形成的教育体系、教育思想和设计观念至今仍是德国设计理论教学和设计哲学的核心组成部分。它奠定了德国理性主义设计风格的基础,对20世纪后期工业设计的发展有着不同寻常的意义。

　　乌尔姆学院关于设计思想的原则精神最终在与布劳恩公司的成功合作中得到实现,产生出所谓的"布劳恩原则",成为德国高度几何化、理性化、功能化、高质量设计的典型,乌尔姆学院的思想终于结出了工业设计的累累硕果。

6.5.2 布劳恩公司

　　布劳恩公司(Braun)是德国大型的家电公司之一,1921年创办于法兰克福,开始是一个无线电厂。1945年重建后,把资金投入到生产家用电器上。1954年公司聘请了乌尔姆学院的教师弗里特·艾克勒(Frit Eichler)为董事会员,正式开始了与乌尔姆设计学院的合作。埃歇尔为布劳恩公司设计了一系列无线电收音机和音响。后来乌尔姆学院产品设计系主任汉斯·古戈洛特(Hans Gugelot, 1920—1965年),以及奥托·艾舍(Otl Aicher)和迪特·拉姆斯(Dieter Rams, 1932—)等都成为布劳恩公司的设计师,使其产品设计进入了一个新时代,从而开创了一种学院研究与企业生产相结合、理论教学与设计实践相统一的工业设计发展的成功模式,成为德国工业设计体系形成的开端。其中最重要的两个人是古戈洛特和拉姆斯,他们的设计是德国系统设计的典范。他们认为系统设计就是以有高度秩序的设计来整顿混乱的人造环境,使杂乱无章的环境变得比较具有关联和系统,古戈洛特为布劳恩公司设计的音响设备就是最早基于模数体系的系统设计。他与拉姆斯合作,在布劳恩公司进行产品的系统设计,使每一单元(如收音机、电视机、唱机等)都可以自由组合,都基于基本模数单位,并由此推广到家具、建筑等,使整个室内空间有条不紊,产品面貌严格单纯。系统设计的核心是理性主义和功能主义,常采用基本单元为中心,形成高度系统化的、高度简单化的形式,整体感强而具有冷漠和非人情味的特征。系统设计通过把纷乱的现象予以秩序化和规范化,将产品造型归纳为有序的、可组合的几何形态设计模式,取得了一种均衡、简练和单纯化的逻辑效果。如1956年古戈洛特和拉姆斯合作设计的SK4型组合音响就是一个典型例子(图6.14)。该音响外形为一个长方型几何状的木头和塑料箱子,上加一个白色有机玻璃外罩,结构简单到无以复加的地步,被人讥为:"白雪公主的棺材"。通过古戈洛特和拉姆斯的设计、宣传和推广,系统设计成为西德的设计特征之一。系统设计从产品扩展到包括平面设计的其他领域,由奥托·艾舍带领学生进行的德国国家汉莎航空公司(Lufthansa)视觉传达和平面设计,采用简单的方格网作为系统设计的基础,发展出字体、企业标志、整体企业形象来,色彩计划采用高度理性特点的镉黄和普鲁士蓝色,视觉效果非常强烈,是德国企业形象设计的一个非常成功例子。从而也奠定了利用方格网进行系统化平面

图6.14 古戈洛特和拉姆斯《SK4型组合音响》,1956年

设计的基础。由乌尔姆—布劳恩合作模式所产生的高度理性化的系统设计，奠定了德国理性主义设计的形式基础，形成了德国独特的设计风格。如德国的康泰克斯135型相机、1957年阿尔弗里德·米勒（Gerd Alfred Muller）设计的KM3食物搅拌器、1959年生产的VE6型厨房切片机和由马克斯·比尔设计的布劳恩壁钟等都具有机械化的冷漠的外型特征。

6.5.3 结语

乌尔姆设计学院的成立以及它与布劳恩成功合作模式的形成和拉姆斯等设计大师卓有成效的设计实践，加速了现代理性主义设计思想的传播，促进了德国重理性、重功能的设计思想和设计模式的形成，造成了德国工业设计的坚实面貌，即高度理性化、功能化、高质量而冷漠的特征，为德国工业产品在国际市场上赢得了良好声誉，德国产品几乎成为优秀产品的同义词。

6.6 斯堪的纳维亚的设计

来自斯堪的纳维亚的设计师对二战后的现代工业设计有着直接的贡献，范围广涉家具的各个方面，玻璃、陶瓷、照明器，还有金属。瑞典、丹麦、芬兰的设计在战前影响已逐渐增大，已在考虑要把斯堪的纳维亚独有的设计推向市场。20世纪50年代期间形成了其独有的所谓家庭风格。这种家庭风格突出表现在生活日用品上，其特征是设计简朴，功能性好且每个人都能买得起。从玻璃器皿上可以看出它们的特点和精湛之处，尤其是陶器和织物更是独树一帜。在家具领域，丹麦家具从革新上质量上一直都走在前列。芬兰在一系列应用艺术上大胆创新，最后引起全世界的关注。瑞典的高斯塔伯克公司在产品革新上，在陶瓷的批量生产方面取得巨大的突破，其产品紧跟20世纪50年代最新审美潮流，颜色，图案造型多种多样。斯堪的纳维亚几乎控制了战后十年的设计。

6.6.1 瑞典的设计

战后瑞典出现了一批以工业技术为背景的设计师群体，他们以设计整体而非个人的方式活跃在工业设计领域。瑞典的家具在战后得到世界承认，不少家具被认为是世界上最杰出最优秀的设计，成为欧洲的畅销货。卡尔·马姆斯登(Carl Malmsten)被公认为瑞典"现代家具之父"，他与另一位瑞典设计大师布鲁诺·马斯逊(Bruno Mathsson)一样，其设计活动全盛期都是从二战期间开始，两人设计概念接近。两人都具有民主化的政治倾向，在产品设计中讲究功能主义，强调设计的人情味，反对过分机械化的风格。这反映了以人为中心的设计思想，也使瑞典家具在国际市场上长盛不衰，直到20世纪90年代瑞典家具仍独具魅力。马姆斯登所说的"适度则永存，极端则生厌"反映了瑞典家具设计的理论精髓。

瑞典在工业产品设计方面也闯出了一番天地，令世界同行刮目相看。瑟克斯顿·沙逊(Sixton Sason)是瑞典另一位杰出的工业设计师，也是一个设计多面手，他曾为相斯奎纳公司设计家用设备及电动工具，为Electrolux公司设计真空吸尘器，他同时还是哈斯照相机公司的设计顾问。他1950年设计的沙巴92型小汽车（图6.15），科学运用空气动力学的原理，流畅的外部造型与合理的内部设计相结合，一经

图6.15 瑟克斯顿·沙逊《沙巴92型小汽车》，1950年

推出即大获成功,该车型连续生产达30年之久。1953年乔·威斯加德(Jan Wilsgaard)为瑞典著名的沃尔沃汽车公司(Volvo)设计的"亚马逊"型小汽车(Volvo alnazon),外型简洁大方,式样朴素而富有人情味,合乎追求和平宁静的北欧人心理,因之连续生产了18年,成为北欧优秀汽车设计的代表。

6.6.2 丹麦的设计

战后丹麦的设计发展也受到政府的引导和扶持。丹麦在德军占领期间,曾出现了一股重新恢复手工制造家具的手工艺复旧风,战后丹麦政府为了有效控制住向手工艺的极端发展,对工业设计与家具设计订立了严格的标准,促进了手工艺与现代生产的有机结合。战后丹麦成立了一个专门部门——丹麦家具生产者质量管理委员会,来管理丹麦家具的产品质量并订立标准,对新产品进行抽样质量检验。与此同时,丹麦还成立了丹麦手工业与工业设计协会(Society of Arts and Crafts and Industrial Design),该协会的测试中心对所有丹麦的工业产品进行严格的破坏性检测,以保证丹麦所有产品的高质量,从而在国际上树立起"优质产品"的形象。这一做法对发展中国家工业设计的发展很有启发。

20世纪50年代丹麦的设计界人才辈出,涌现了许多大师级人物,形成了阵营强大的"丹麦现代设计群",对丹麦工业设计发展作出了引人注目的贡献。著名的设计师芬·约(Finn Juhl,1912-1989年)设计出的家具有雕塑感的家具形式(图6.16)。早在20世纪30年代即已声名显赫的设计大师海宁森在战后推出了新的PH灯具系列,如他设计的PH形吊灯和PH洋蓟吊灯(见彩图7)都取得了很大成功,成为世界灯具设计的典范,至今仍在市场上畅销。汉斯·华格纳(Hans Wegner,1914-)是确立战后丹麦设计国际影响的重要人物之一。他设计的椅子,椅背大多采用一排扇状的细杆,扶手部分自然弯曲,细部考虑得十分周到,在体量和视觉上都显得轻快优雅。其使用的自然材质和高雅的格调体现了一代大师的极高造诣,很多成为传世佳作。他1943年设计的"中国椅子",具有典型的明式家具风格,艺术品位极高,是西方设计师模仿中国家具设计最杰出的例子之一。伯格·摩根森(Burge Mogensen)则是丹麦20世纪50年代后期非常有影响的新潮派设计师之一,在家具与室内设计方面追求非正规化的、多变与特殊的形式,与美国设计师依姆斯等的设计不谋而合。摩根森对于室内设计的标准化最为关心,强调按照模数从事设计。1954年他展出了一套按模数标准设计出来的现代室内组合,表现出摩根森在设计上的严格的科学性,其设计更具机械化批量生产的特征。阿勒·雅各布森(Arne Jacobsen,1902-1971年)是丹麦战后又一位具有国际影响的设计大师,他那独具匠心的金属餐具、卫生洁具和家具设计,具有典型的功能主义和现代设计美学巧妙结合的特征,成为现代设计的经典之作。20世纪50年代初期他设计了钢管脚的胶合板椅子,按人体工程学以热压方法加工而成,具有曲面形式美的特征。1951~1952年雅各布森设计的蚂蚁椅子(图6.17),是批量生产的典范之作。他把形式和新技术结合起来,创造了一系列非常优秀的椅子。1958年他为弗里兹·汉森公司设计的"天鹅型"椅和"蛋型"椅,运用热压胶合板整体成型,金属支架配以用皮革包裹的大曲面,具有极高的现代美学价值。这两种新式座椅受到世界各地消费者尤其是青年人的喜爱与欢迎,并直接引发了20世纪60年代新风格的出现。

图6.16 芬·约《扶手椅》,1951年　　图6.17 雅各布森《蚂蚁椅子》,1951-1952年

6.6.3 芬兰的设计

20世纪50年代，阿尔瓦·阿尔托在一些办公大楼的建筑上，采用国际风格的立方体造型，并加入自己的设计特点。在1950—1953年建造的西纳斯阿罗镇公所的建筑上，能够看到他最突出的个人风格。西纳斯阿罗位于芬兰中部城市尤巴斯丘拉以南数里处，是个湖中小岛。西纳斯阿罗镇公所的空间设计，是阿尔托20世纪50年代最具个性的建筑空间。这座建筑物正面有酷似柯布西耶和密斯设计的圆柱行列，在一楼设有"群桩基础"（楼房架空，底层用柱子），上层壁面装饰有水平连窗。这种方法是采用欧洲现代建筑的造型语言，而摒弃古典主义的建筑样式。中庭空间具有"方盒子"的外观造型，成为阿尔托设计的主题（图6.18）。镇公所是整个建筑群的一个组成部分。在西纳斯阿罗岛上有两个略高的山岗，阿尔托将文教和运动设施建造在接近出入该岛的山岗上，并利用另一个山岗的坡面建造住宅群。他在这里设计了整个区域中心，并将镇公所建造在山坡的最顶端，对于整个岛上的规划来说，是特别恰当的。这种带折断的倾斜屋顶线的砖结构，与周围环境融为一体。这座建筑尽管在概念上有点浪漫主义情调，但与优美的自然环境密切地结合在一起了。这是阿尔托和北欧典型建筑的特色。阿尔托对公共建筑、教堂和城市规划进行大胆的探索。例如，他于1958年开始建造的芬兰西纳尤基市政厅就是如此。这座市政厅建筑物是由教堂、图书馆及剧院组成的一个综合建筑，称为西纳斯尤基市镇中心。阿尔托把世俗性建筑与教堂配合得十分恰当，并采用各类材料，外形别具特色。市镇中心的开放空间，是市政厅、图书馆及教堂附属建筑所围绕而形成的中庭。市政厅会议室的楼梯成为一种装饰，形态优雅。中庭为图书馆遮挡，也为市政厅所围绕。外观像鸟嘴的市政厅，其靠近中庭侧面的墙壁具有各种变化，而接近道路侧面的墙壁则呈直线型，窗户较小，其造型像一面环绕着中心的墙壁。整个建筑物外观是一种不规整的标新立异的造型，打破了以往的方形建筑物外观造型，具有一种新时代气息。

芬兰在战时遭到很大破坏，但战后迅速在工业设计上重新起步，追求功能主义的原则与设计风格上的典雅与人情味，很快使其成为世界工业设计的重要国家。战后芬兰成立了一系列与工业设计有关的机构，有政府的，也有民间的，如芬兰工业设计师协会、芬兰对外贸易协会、芬兰手工艺与设计协会等，这些机构从组织宣传、质检、标准化等方面对芬兰工业设计起到了促进和推动作用。1951年和1954年的米兰三年展上，芬兰设计终于崭露头角，受到世界关注。由依塔拉(Iittala)玻璃制品公司展出的大量玻璃器皿，得到人们几乎是异口同声的赞扬。其中韦卡拉(Tapio Wirkkala，1915—1985年)的"堪特利里"瓶(Kanterelli vase)设计最为典型（图6.19），从一个简易的圆柱体逐渐向上演化成不对称、不规则的花瓣形，瓶身上的蚀刻线精美雅致，清晰可见。韦卡拉钻研自然主义，从中吸取营养，从而奠定了其设计的国际地位。在阿拉比亚陶瓷公司主持设计的芬兰设计师凯·弗兰克(Kaj Franck，1911—1989年)主张朴素而民主化的设计方向，针对工业大量生产和产品标准化问题，设计了具有表现主义形式的餐具，色彩十分明亮。20世纪50年代他设计的被称为"基塔"(Kilta)的系列陶瓷餐具以朴素大方而著称（图6.20），成为芬兰现代设计的经典作品，至今仍在生产销售。战后芬兰的家具也得到世界公认，跻身于世界优秀家具之列。其代表人物是伊马利·塔皮奥瓦拉(Ilmari Tapiovaara)与安蒂·鲁梅斯涅米(Antti Nurrnesniemi)，他们是芬兰20世纪50年代最重要的两位设计

图6.18 阿尔瓦·阿尔托《西纳斯阿罗镇公所》，1950—1953年

图6.19 韦卡拉《"堪特利里"瓶》，1947年

图6.20 凯·弗兰克《"基塔"的系列陶瓷餐具》，1952年

大师。他们在设计中把现代主义原则与传统风格相结合，以机械化生产制造新一代家具，其设计的家具得到国际的承认和推崇。鲁梅斯涅米1960年设计的一种公共场合用的椅子获得这一年米兰工业设计大展的金奖，而塔皮奥瓦拉设计的"卢基一型"(Lukki 1)可堆放椅子被意大利奥利维蒂公司看中，作为该公司在赫尔辛基展示间的座椅，显示了芬兰家具设计在世界工业设计界的优势地位。

6.7 日本的设计

和欧美发达资本主义国家相比，日本工业设计的起步要迟得多。日本从1868年明治维新运动以后才开始自己的现代化运动，逐渐进入工业化时代。但直到二次大战前，日本的国家重心都放在海外军事扩张上，在工业设计上虽有过一些零星的探索，但始终未能进入现代设计运动阶段。20世纪40~50年代的日本工业设计带有明显的模仿欧美设计特征的痕迹，尚未形成成熟的日本设计风格。但善于学习且兼收并蓄的日本民族精神决定了日本工业设计不会沉寂太久，它终究会成为世界工业设计大国。20世纪50年代索尼公司的腾飞已初见端倪，20世纪60~70年代日本工业设计异军突起，成为世界设计强国。

战后在政府的促进和美国的大力支持和援助下，随着经济的逐步复苏，到20世纪50年代日本进入了工业设计的起步阶段。他们设立了像G-Mark这样的奖励政策以援助供应国际市场的质量生产标准。统一的标准，大规模的合作，国际化的市场，对创新的鼓励，都是日本成功的具体表现。对于日本的公司来说，似乎更少束缚，他们有着巨大的责任感与商业主义思潮的辅助。他们的策略通过MITI与其他日本的设计组织成功地促进了日本经济的发展，提高了他们的收入水平和家庭生活标准，并且在海外建立了优良的名声。

这促进了各类大机器工业的发展，如汽车、货车及其他耐用产品。产业界还在政府的支持下生产各类设计优良的电子产品，并紧跟潮流而发展。日本的厂家都雇设计师到各国去学习别人的原作，以及聘请外国优秀的设计师到日本，如美国的雷蒙·罗维（Raymond Loewy）。战后日本的设计突出表现其传统美学以简约纯粹为美，尤其是日本的室内设计。

1945年日本恢复生产金属厨具，逐步允许为国内市场和驻日美军生产金属用品和家用电器；1947年日本企业得到批准可生产三百辆汽车和其他机动车辆；1948年日本开始生产电冰箱；1950年日本生产的打字机和日光灯投放国内市场。1949年日本政府公布了新的日本工业标准（简称JIS），为日后工业生产的迅速发展提供了良好基础。经济的初步恢复，对工业设计提出了初步要求和需要。战后在日本举办的一系列展览，让日本人大开眼界，也激发了日本人对新的生活方式的向往和对工业设计作用的认识。早在1947年日本就举办了"美国文化生活展"，一方面介绍了美国文化和生活方式，一方面通过实物及图片介绍了美国工业产品的设计与工业设计在人的生活中的应用。展览相当成功，在社会各界和设计界引起很大震动。次年又举办了美国大学设计展及"外国生活资料展"，后者展出了大量外国当时先进的生活用品。1949年又组织了"产业意匠展"，1951年举办了"设计与技术展"等等，这一系列展览给日本设计师以有益的启迪，引起了日本对工业设计的重视，促进了日本工业设计的进步。

这种政府对工业设计发展的扶持、干预行为，在资本主义国家是极罕见的，而对姗姗来迟的日本设计来说又是行之有效的。1951年日本成立了"日本出口贸易研究组织"，它一方面为日本政府提供有关产品设计的情报，另一方面负责派遣日本学生到外国留学设计和邀请国外重要设计专家来日访问讲学。另一个机构是早在1928年即已成立的"日本工业艺术院"，是工业设计研究机构，主要为扩大日本中小企业的出口提供产品设计、材料和新技术研究的服务。它还组织出口商品国际展览，为树立日本优秀产品的形象起到了很好作用。它出版的期刊《工业艺术》为日本设计界提供了最新的设计信息。1951年受日本政府邀请，美国政府派遣美国极有声望的工业设计大师罗维赴日讲学。在日期间罗维不仅讲授了工业设计课程，还为日本工业设计界亲自示范工业设计程序与方法，并且为日本公司设计了著名的"和平"香烟的包装。罗维的日本之行，给思索和困惑中的日本设计师雪中送炭。罗维讲学带动了日本工业设计的发展，使日本工业设计师得以了解世界最新的工业设计理论、技术与设计状况，取得第一手感性资料，有利于对自身发展方向的正确评价和认识。这些因素促进了日本对工业设计的共识，也刺激了居于落后状况的日本工业设计界的有识之士。1951年日本最重要的工业设计院校——千叶大学成立工业设计系，日本艺术大学亦随后成立了工业设计系（简称

工艺计划系），标志着工业设计正式纳入日本大学的教育体系，工业设计人才的培养有了正式的途径。随后日本终于在1952年迈出了工业设计的重要一步，即日本工业设计协会（JIDA）在这一年正式成立，工业设计活动有了名正言顺的组织机构，标志着日本工业设计从恢复期进入了成长期。同年举办了战后日本首次工业设计展览会——新日本工业设计展。这两大事件成为日本工业设计发展的里程碑。

1953年朝鲜战争的结束，成为日本经济发展的重大转折点，日本真正的设计发展也从这里开始。在美国巨额的经济援助和雄厚的科技力量支持下，日本经济得到快速而持续的增长，极大地刺激了日本的工业设计，也对工业设计提出了许多新的要求。1953年日本电视台开始播送电视节目，使电视机需求量大增，刺激了电视机的设计和生产。1955年随着东芝电器公司推出的第一台电饭锅，日本开始进入家庭电气化时代，家电产品深入千家万户。1958年摩托车开始流行，1959年日本新型相机打入国际市场，1960年日本电视机年产量达357万台，占世界第二位（图6.21），而摩托车年产量149万台，占世界第一位。战后奄奄一息的日本经济在不长的时间里得到令人咋舌的高速发展，使得企业市场竞争更加激烈，一些大企业开始意识到设计对于开拓市场、赢得竞争的重要性，纷纷成立自己的设计部门，设计成为增强企业竞争力的重要手段，工业设计发展有了更为广阔的空间。最先在企业内部成立设计部门的是松下公司，早在1951年松下幸之助在访问美国时，有感于美国工业设计的繁荣局面，回国后率先在自己公司成立了设计部门。随后本田汽车公司、佳能照相机公司、东芝电器公司、夏普公司等也相继成立了自己企业的工业设计部门。索尼公司则采用聘用专职设计师从事设计的制度，最终在1961年也成立了自己的工业设计部。

1957年日本成立了一个特别部门——"工业设计促进会"，主要是帮助日本企业保护自己的设计不受外国企业的抄袭，处理外国指控日本企业抄袭它们的设计等事务。在其促使下，1957年成立了日本设计最高奖——Gmark奖，其作用类似于意大利的"金圆规奖"，奖励了日本工业设计的创新精神。为防止出口产品设计和发明被仿冒、侵犯专利，日本通产省于1957年成立"良好设计选择系统"以及优秀产品的证书"G级"标记，并于次年修改设计法，强调了对原设计的保护。1958年日本在通产省内设立了主管工业设计的部门——工业设计课，并制订公布了出口工业产品的设计标准法规。1957年国际工业设计协会联合会（ICSID）成立，随即日本工业设计协会以集体会员身份加入了该组织，使日本设计能融入世界工业设计趋势中。这些都为日本工业设计的迅速发展，为其日后在世界工业设计中领先打下了坚实的基础。

思考题：

1. 美国战后的工业设计是怎样发展的？
2. 战后意大利设计有哪些成功范例？
3. 战后德国、英国现代工业设计模式有何特点？
4. 简述战后斯堪的纳维亚设计的特点。
5. 日本工业设计为何能在战后崛起？它给我们的启示是什么？

参考资料（含参考书、文献等）：

David Raizman , History of Modern Design, Taschen, 2003.
Charlotte and Peter Fiell, Design of the 20th Century, Taschen, 1999.

相关链接：

Post-War Design
Olivetti
Ulm
www.autoworld.com.cn

图6.21 《索尼TV8-301》，1959年

第7章 现代设计的进步与叛逆

7.1 概论

本章内容涉及的时间段为1960—1979年,它揭示了现代设计中的进步与反叛,孕育着后现代主义设计的多元性。

20世纪60~70年代各国经济进入了普遍繁荣的阶段,而设计也进入了它的繁荣时期。这一时期设计受到科技发展、新材料新工艺的应用及新的审美和消费观的影响而表现出繁荣发展下的丰富多彩的面貌。

7.1.1 科学技术的发展

科学技术的发展带来了工业设计的相关风格的形成。20世纪60年代末人类第一次登月计划的成功,宣告了宇宙时代的来临,导致了采用银灰色色彩和模仿宇宙飞行器造型的"太空风格"的盛行;计算机的微型化及计算机时代的来临,极大地刺激和改变了工业设计的造型设计,使初步智能化的现代产品大量涌现,大大提高了人们生活方式的方便化、舒适化程度。20世纪70年代高精技术的发展使"高科技"风格得以形成,并在20世纪80年代成为流行一时的建筑与工业设计风格。

7.1.2 新材料和新工艺的产生

图7.1 乔·哥伦布《靠背椅》,塑料,1965年

新材料的出现和新工艺的广泛应用,使原有的工业设计观念大为改变,产品面貌也随之变化,形成了产品设计的"塑料时代"。很多具有强度高、重量轻、韧性大、色彩艳丽的复合材料如聚乙烯、聚丙烯、玻璃纤维等相继研制成功,很快代替了木材、钢材等传统材料,成为家电产品、家具、办公用品及汽车等设计的主要材料。同时模压、一次成型等新工艺技术被广泛采用,使大量的实用而大众化的产品设计层出不穷。从20世纪60年代开始,塑料已被运用到家具的设计上了。乔·哥伦布(Joe Columbo,1930—1971年)在1965年设计出了塑料靠椅(图7.1),在1968年由意大利的卡特尔(Kartell)公司投入批量生产。乔·哥伦布的设计是把椅背和凳倒模制成再装配在一起。他的设计没有受到有机设计风格太多的影响,而更多是对家居环境的配合。另一位同是利用倒模接合设计家具的是斯堪的纳维亚的设计师沃那·潘顿(Verner Panton),他于1960年就设计出可批量生产的塑料椅子(图7.2),并由荷曼·米勒(Herman Miller)公司生产。不同于乔·哥伦布的是,潘顿的设计还融合了有机设计风格的特色,不仅力求材料的轻薄而且还将之与钢、木等材料结合运用。20世纪60年代是由各种材料激发创新设计的年代。这一时期的家具设计尤其是椅子设计,与同时代的美术息息相关,如超现实主义又或是抽象主义。在对塑料设计的审美要求上,除了鲜艳的色彩外还在于其实用的特征。除了家具,塑料还被广泛地运用到在许多的日用品的设计上。

图7.2 沃那·潘顿《靠背椅》,塑料,1960年

20世纪60年代,材料工艺技术的发展加强了"好的设计"观念,在人造塑料材料和产品生产工序中,新产品设计部分不断循环发展。英国设计师罗宾·戴设计坐椅用的是一种新型柔软塑料,即我们所熟知的聚丙烯,创造出来的是舒适而精致的产品,有多样化的轻薄钢制支撑结构。罗宾·戴的设计成功地开拓了国际市场,同时英国设计师、企业家特伦斯·康兰爵士从1964年起通过在伦敦的名为"栖息地"(Habita)的公司开设一批零售经销,扩大了他的可收缩家具和织物设计生意。康兰的"栖息地"店为现代设计拓宽了领域,使现代设计从建筑师、企业、老练的顾客,这些战后迅速形成的购买群体手中超越合同授权范围。"栖息地"有权在意大利及斯堪的纳维亚生产和分配同时代的设计品,并提供大量相似的日常的、模仿各时代风格的产品及出口工艺品项目,如日本传统炊具和家庭器皿。"栖息地"的广告和广告推销以充满家用产品和附件的内部陈列模式为特色,在20世纪50年代模糊了从主要市场商品中区分"好的设计"的界限。整排的商品、变换的陈设、新颖却简洁的设计,刺激了产品与产品自我认识间的联系。这种产品自我认识是以增长中的富裕消费者为目标的。

胶合板和塑胶片成为家具设计中的常用材料。1964年罗伯特·普罗普斯特(Robert Propst)

和乔治·尼尔森（George Nelson）为行动办公系统（Action Office System）设计由荷曼·米勒公司生产的办公家具组合。这些家具最独特之处是用塑胶覆盖家具表面。塑料薄膜面的办公家具耐用且易于清洁，很快地被运用于家居器物上，最后还被用到机器的设计上来。薄片的胶合板亦于20世纪60年代被广泛用于各类家具设计当中。

独特的家具设计常有和美术发展紧密结合的趋势。当20世纪50年代人们把生物形态样式和超现实主义的即席创作样式联系起来的时候，哥伦布的靠背椅和其他设计与弗兰克·斯特拉（Frank Stella）、艾尔斯沃斯·凯利（Ellsworth Kelly）等纽约艺术家的硬边抽象和精确设计的相似点也被联系起来了。冈纳·安德森（Gunnar Andersen）1964年设计的扶手椅，是橡胶泡沫浇铸而成而非模铸，它探索了织物构造和其他可以更普遍用作沙发装饰的现代工业材料在审美学中的可能性。安德森的设计既是雕塑也是家具，但作为一张椅子它似乎更适合放在博物馆或艺术陈列馆里而不是在起居室里，另外艺术和公共设施间的关系不是特别突出。另一种20世纪60年代泡沫橡胶沙发垫家具的例子也可以算在"为艺术而设计"的基本框架里作例证。从法国人皮埃尔·保林（Pierre Paulin，1927—）1966年设计的由金属座、木材和泡沫橡胶垫构成的带状椅（图7.3），到意大利人罗伯特·马特（Roberto Matta）1966年设计的布套填充泡沫橡胶的座椅系统都是其实例。这些例子都与当代抽象绘画和雕塑的有机理论有很大关系。马特的座位系统既加强了座椅部件在可用范围内对柔韧性因素的重视，也强调了在实际中创造一种雕塑空间分割和视觉效果的能力。

在20世纪60年代，金属构架的房屋中许多电器用具和办公用品那种球根状、雕刻般的形式普遍被简洁、直角外形的金属和塑料所代替，与此同时，晶体管和其他电子技术也趋向生产简单谨慎形式的小巧、轻便的产品。

一些似乎不可能的消费领域在20世纪60~70年代都被新材料和新技术所打破了，生产与时尚间的距离变得越来越窄。网球球拍的改变就是一个很好的例证。在20世纪60年代中期的网球球拍还是木制的拍框，但到20世纪60年代末美国的威尔逊运动器材公司（Wilson Sporting Goods Company）就开始生产金属框与木框竞争。因其强大的广告宣传力度，还未进入20世纪70年代，威尔逊金属框网球球拍（图7.4）已取代了木框拍。网球球拍的改进带来一系列的运动器材的革新效应。

20世纪60年代对传统工艺的延续是通过使用人性化的设计来发扬光大的。使用天然的木材制作家具，天然的纤维制作布料，适当引进综合材料如涤纶等，加强了对新织物或混纺物的探索。在英国，伯纳德·利克（Bernard Leach）开展了一场工艺与艺术复兴运动，鼓励设计师追寻内在美的线条。斯堪的纳维亚依然处于促进各类美学发展的前沿，在纺织设计方面主导着实用性的方向。纹样方面，抽象图案的纺织亦有相当发展。许多设计师都在纺织设计上使用混纺，著名的有多萝西·列布斯（Dorothy Liebes）、谢拉·希克斯（Sheila Hicks）和安妮·阿尔伯斯（Anni Albers）。在理论方面，对设计的安全性提出一系列标准的是亨利·德里弗斯（Henry Dreyfuss），他著有《人的尺度：设计中人的元素》。

7.1.3 大众设计与反设计

受到大众媒体如电视、广播、电影的激发，欧洲的国家，特别是英国，首先致力于占领日用品和音乐的市场。从20世纪50年代末到60年代，传统行为道德界限被打破，这种变化凸现在服饰、舞蹈、电影，以及音乐上，它们都强调要崇尚自足和自由。这种趋势特别流行于年轻的一代当中。新的态度和行为极易导致商业上的冒险和时尚产品的普及化，如美国的汽车工业的繁荣。其他流行文化最先风行于英美，如英国的服装设计师玛丽·邝特（Mary Quant）就专为年轻人而设计。在音乐方面，利物浦乐队"披头士"完全取代了曾在20世纪50年代独占鳌头的美国摇滚（rock'n'roll）。20世纪60年代流行摇滚乐所扮演的广泛而多变的角色是超乎预想的。年轻人热爱自我表达，希望去识别更开放的生活方式。社会的保守主义、形式化、技术的危害、暴力事件以及政府的对外政策全都是20世纪60年代早期正在扩大的波普艺术的目标。

20世纪60年代的格言"做你自己的事情"，对每个人都有不同的意义。安迪·沃霍尔（Andy Warhol）的一系列丝网印刷品的形象（见彩图8），来自于印刷的照片，这些照片多数是关于自杀者、致命的车祸、枪击以及监狱中的电椅，提供了一种很冷酷的关于美国暴力犯罪的评论。在这些作品中，那种好像纹理一样的特点，是关于人物形象和他的声誉，也阐释了一种感觉论和一种普遍的大

图7.3 皮埃尔·保林《带状椅》，金属座、木材和泡沫橡胶垫，1966年

图7.4 T-2000威尔逊金属框网球球拍，1967年

众媒体麻木的效果。流行艺术家采用的策略是使用较为熟悉的相片的形式和其他的大众制造的形象技术，而且像他们在摇滚音乐产业中的对应物那样。在一定程度上，这可以被认为是一种扩展新的本土艺术的政治基础的尝试。它超越了美术馆的界限，超越了艺术作品和艺术家名声之间的商业性的联系，也是偶发艺术、行为艺术、大地艺术的动机。艺术家的其他创造性活动是关于消费文化的边缘，与此同时艺术家也尝试动员基础更为广泛的观众。在逐渐升级的种族紧张，在美国的大城市如拉斯韦加斯、底特律的种族冲突及关于美国卷入越南战争的担心、工人罢工和学生反抗的浪潮中，波普艺术家和摇滚音乐家的行为在某种程度上代表了大众媒介和公众观念的政治宣泄。

随着20世纪60~70年代各国丰裕社会的来临，人们的消费和审美观急剧变化，导致了"反设计"（anti-design）的兴起，并在20世纪60年代形成了颇具时代特征而风靡全球的波普（Pop）设计风格，使工业设计在原有的单一面貌下变得丰富多彩，为后现代主义设计的形成奠定了基础。

7.2 美国的大众设计

进入丰裕社会之后的美国新一代消费群体，促进了享受主义设计风格的形成。据统计表明，第一次世界大战之后的40年，美国工业发展所使用的地球资源，超过了全世界各民族在过去4000年中所使用的资源总和！美国的20世纪60年代是一个经济繁荣的背后隐藏环境危机的年代，是一个资源浪费、交通事故频繁的年代，是一个及时行乐、风流放浪的时代。这个时期反抗游行的范围从裙摆长度、大麻到堕胎、死刑、言论自由、种族歧视、选举年龄，还有对外政策如越南战争。多种边缘文化并存是20世纪60年代的一大特色，不仅表现在流行文化和通过媒体联合，也表现在艺术之中，人们很容易把先锋分离派和美国西部画廊的出现与20世纪50年代抽象绘画的流行及纽约艺术在世界的主导地位相比。20世纪70年代，严重的石油危机和日货的大肆"入侵"使玩世不恭的美国人开始冷静下来，反思设计。

7.2.1 家具

技术革新激发了许多面向大众市场的产品的出现。尤其是在家具设计和室内设计上。在1964年纽约的世界博览会上，弗美卡公司（Formica Company）为博览会创造了一系列的厨房模型，还包括雷蒙·罗维（Raymond Loewy）的设计。弗美卡是一个专门制造在胶合板面上贴硬胶膜的企业，可以根据客户的趣味和需求来制作出不同颜色不同纹理的产品。这些产品的广告出现在各大杂志上，而且鼓励人们根据自家的需要来选择配置。时至今日，这种设计机制仍在运行。

美国20世纪60~70年代的家具设计以诺尔（Knoll）公司和米勒（Miller）公司为代表，其出色的设计使它们成为美国现代工业设计的两大中心。

诺尔公司是美国东海岸的主要家具生产厂家与设计中心，其创始人汉斯·诺尔（Hans Knoll，1914-1955年）生于德国斯图加特，曾在英国和瑞士接受教育，毕业后从事设计工作。20世纪30年代末到美国定居并开设了家具公司。从开办之初诺尔就非常重视设计工作，组织了强大的设计班子。诺尔主张在大规模机器生产的基础上从事家具设计，把这作为设计的原则，这使得其公司一开始就形成了一定的规模。在诺尔的重视下，诺尔公司吸引了大量设计人才来到公司，为公司家具设计效劳。其中最著名的有老一代设计大师密斯·凡·德·罗，新一代设计师最有影响是伯托亚（Harry Bertoia，1915-1978年）、诺古奇（Isamu Noguchi，1904-1988年）和埃罗·沙里宁（Eero Saarinen，1910-1961年）等。公司早期受密斯·凡·德·罗影响较大，诺尔向密斯取得了生产巴塞罗那椅和布尔诺椅子的生产专利权，开始大规模生产密斯于20世纪30年代在欧洲设计的家具。这些椅子受到美国消费者的欢迎和普遍接受，尤其是巴塞罗那椅，其宽大的外形、良好的功能和那高贵、大方的象征性特征使它成为许多公共场合随处可见的必备之物。密斯还为该公司设计了一些其他家具。诺尔公司所有设计人员都公认如果没有密斯就没有诺尔系统，说明了密斯对诺尔公司影响之深。哈利·伯托亚是出生于意大利的设计师，后为诺尔公司设计家具，他热衷于用金属线材设计家具。他为诺尔公司设计的"钻石"椅（图7.5），是用弯曲的线绕成一个个格子而制成，得到欧美国家的广泛称赞，并广为流传。在金属网式椅子设计上，他是全世界最负盛名、最有贡献的设计师。埃罗·沙里宁1910年生于芬兰，后随父移居美国，在巴黎学过雕塑，后又受过建筑师的训练，毕业于耶鲁大学。他从20世纪40年代开始从事家具设计，1940年曾与依姆斯（Charles Eames）合作设计的泡沫夹板椅子获

得大奖，1948年设计的杰斐逊纪念碑又获殊誉。他设计了许多有代表性的建筑，如纽约肯尼迪国际机场的环球航空公司候机楼（1956～1962年）和华盛顿杜勒斯国际机场候机楼（1958～1963年）。他主要为诺尔公司设计家具，成为为诺尔公司、为美国家具奠定坚实基础的重要人物。他在20世纪40年代设计的"蚂蚱"椅子，用的是塑料薄板材料结构、造型简洁而实用，直到1965年还是诺尔公司目录中的产品。沙里宁设计的编号为71号的椅子，采用玻璃纤维模压而成，被通用汽车公司采纳为标准座椅。沙里宁的家具设计以不断创新而著称。1955～1956年，沙里宁为诺尔公司设计的"郁金香椅"优雅、舒适。他最著名的设计是1947～1948年的"胎式"或"内凹式"椅子（图7.6），用玻璃纤维模压而成，上面加上软性的材料，式样大方而功能舒适，并利于大规模工业生产。这种椅子直到现在还在美国及世界各国广泛使用，受其影响而派生的椅子更是不计其数。这些设计师的杰出设计使诺尔公司成为世界上最大的家具设计与制作中心。

米勒公司位于美国西海岸，因其老板赫尔曼·米勒（Herman Miller）而得名。米勒公司能从20世纪40年代末期一家小小的生产传统家具的公司而发展成能与诺尔公司齐名的美国现代家具设计与生产中心，完全得益于对工业设计的重视，对设计师的尊重和形成的一整套完整而独特的设计哲学与理论。公司坚定认为：每样产品是这个公司总计划、总发展的一个表现侧面，同时这一产品又是为解决消费者的问题，有助于改变人类生活环境的完整、独立的工具。在米勒公司的广告宣传策划中，强调米勒不只是为了设计与制作家具、办公室与房间，而是为了要改变人类的生活环境，不断推出使人们生存环境更便利、更舒适的新方案。将设计上升到为人类创造新的生活方式的高度，这种认识具有远见卓识，因而能从战略上控制与掌握公司的发展与市场竞争。

米勒公司聘请了一大批优秀的设计师为公司设计产品，尼尔森（George Nelson）是米勒公司的设计主持，另有G·罗德、查理·依姆斯、罗伯特·普罗普斯特等。米勒公司的产品设计既不迎合市场口味又不追求转瞬即逝的时髦风格，而具有合乎科学与工业设计原则的结构、功能与外形，这成为该公司的设计特征。它与"计划废止制"衍生出来的即时主义设计风格形成鲜明对照，"以不变应万变"，卓尔不凡，反而成功赢得了市场。G·罗德是促使米勒公司从传统产品转向现代家具设计的关键人物。他认为设计师的任务是要通过家具设计与其他工业设计来改变人类的生活环境。罗德在设计上追求构成主义风格，他设计的家具常常大面积采用原色与对比强烈的高纯度色彩，具有十分新鲜的面貌。这与喜欢新颖与刺激的美国人审美心态不谋而合，使公司获得了大批现代家具的订单，并最终完全转为生产现代家具。依姆斯是美国最杰出、最有影响的家具与室内设计大师之一，一个多面手的设计师，他的加盟使米勒公司设计得到重大发展。1946年他用多夹板设计而成的椅子，成为米勒公司家具设计转向轻便化、大众化、新材料化的标志。他设计的不少座椅至今仍在生产和销售，对世界座椅设计产生了很大影响。

并非所有从20世纪60年代起产生的新设计都是由新材料或工序的多种可能性而激发的。铝的运

图7.5 哈利·伯托亚《"钻石"椅》，1952年

图7.6 沙里宁《胎式椅》，1947～1948年

第7章 现代设计的进步与叛逆

用在两次战争期间就出现了，它是用作飞机上轻型配件构造材料或是海外通商之用。在战后，诺古奇和沙里宁设计的郁金香家具的锥形根基中用到了铝材。诺尔公司也在制造钢架皮椅中用铝替代了钢，那是一种为1929年的展览而设计出来的椅子，在二战后重新获准制造。1962年依姆斯把铝结构用在他的连座椅中，它是由荷曼·米勒公司制造，在飞机场候机厅内使用的座位（图7.7）。连座椅的设计回应了广泛需求。小数量元件的灵活组合搭配尼龙椅座的简易设计，减少了对椅腿的压力，机场保管人员维护这种座位系统也很容易，工作人员可以更轻易地用真空吸尘器打扫座位底下。椅子扶手既可以给站着等待的旅客们以附加支撑，又可以防止旅客把连座椅当床使用。这种铝和尼龙结合的座椅证明了工业设计的美学、实践和技术因素的综合作用。

罗伯特·普罗普斯特是米勒公司专门从事办公室设计的设计师，他是现代办公室设计的先驱人物。1964年他设计了一种新型的办公室系统，在设计中留出了大量可以调整的有机空间，其中的设置都是可移动的活动组合，并且用许多可分可合的活动性间隔隔成许多小空间，增加了办公室内的个人工作单元特征，称为"行动式（Action）办公系统Ⅰ"，1968年又设计了"行动式（Action）办公系统Ⅱ"（图7.8），彻底改变旧式办公室的概念与布局。这一成功设计花费了他十多年的研究与探索的心血，开创了现代办公室设计的新局面。1971年普罗普斯特对陈旧的医院内部设计进行了改革，设计出被称作"聚集结构系统"的新 N. N 院内部设备。在这个设计中他把所有设备都放在可移动的一种标准小车架上，上部设备以标准立柜为主构成，根据不同诊室与病房需要而自由组合，可聚可散，从而建立起一种全新的医院内部设计系统，对现代医疗设备的系统设计产生了巨大影响。而米勒公司的另一位设计师比尔·斯坦柏夫1976年为公司设计并批量生产的"人体工程学"(Ergo)椅子，被公认为最完美地达到适应人体工程学原理与具有完美外形的设计。

7.2.2 交通工具

从20世纪60年代起，便有一些人站出来严厉批评和抨击制造商、设计师和产品。拉尔夫·那达(Ralph Nader)是美国"消费者联合会"委员之一，著名的评论家，他在1965年出版了《任何速度都不安全》(Unsafe at any speed)一书，他指出那些巨大的美国轿车，虽然装饰华贵，但是从工程角度来说是不安全的，他称这些汽车是"死亡陷阱"，既浪费能源，又不安全；而日本汽车正是以其小型、节能和廉价的优势击败美国汽车的。其言论在美国产生了巨大影响，美国汽车后来不得不开始转向"小型汽车"（Compact cars）的设计。

20世纪60年代的底特律小汽车工业以更符合人体工程的设计和模式的非多样化取代了20世纪50年代镀烙的细部设计、火焰般尾鳍和其他象征特色所带来的多样化，例如1964年的别克（Buick Le Sabre）轿车。然而在色彩选择和内置部件(如座椅和仪表盘)方面仍然可以让消费者定做或处理他们的汽车，但设计即定的外观因受到对价格考虑的更多束缚及对反复修理的惧怕而以限定样式为特色同时注重实用，如福特（Ford Falcon）、普里茅斯（Plymouth Valiant）、雪弗莱（Chevrolet Corrair）等。在

图 7.7 依姆斯《连座椅》，1962年

图7.8 普罗普斯特《行动式办公系统II》

这些普通美国家用汽车中,以雷蒙·罗维1963年设计的斯达贝克(Studebaker Avanti)最受赞誉,因为它有雕刻般的轮廓。但它在人们熟悉的通用汽车公司出产的卡迪拉克(General Motors Cadillac)(图7.9)和福特公司出产的林肯(Ford Lincoln)主导的奢华汽车市场中却找不到一席之地。尽管在工业设计领域罗维标榜"个性",努力去引进享乐样式和廉价样式相竞争,但在1964年斯达贝克公司退出竞争。结果是,北美汽车生产角逐只剩下"三大"巨头:克莱斯勒(Chrysler)、通用(General Motors)和福特(Ford)。

1964年纽约世界博览会上,主要的汽车制造商和其他大企业主导展场。他们的展馆以活动立体布景为特色,是关于人类文明借助科技取得进步,与人类环境的发展相关联。博览会主题是"膨胀宇宙中的成就"、"理解换和平"、"世界村"。博览会标志物是地球仪,钢骨架上有大陆浮雕,被钢圈环绕,如同原子被电子环绕。在博览会上,各个企业都热衷于教育形式和前沿技术价值的推进,例如通用电子的太空时代展馆,其特色是移动剧院观测电子和能量时代的历史和未来。1964年纽约世界博览会是与第一次载人航空计划、与苏联的冷战状态是同时代的,也与作为公众服务形态的电视文化计划的共同合作是同时期的。通用电子剧院就是一个比较早的例子,它是1954年诞生,由演员罗纳德·里根(Ronald Reagan)(未来的加州州长和美国总统)主办的。

20世纪60年代末美国设计理论家维克多·巴巴纳克(Victor Papanek)出版了他最著名的著作《为现实世界的设计》(Desigh for the Real World),提出了自己对设计目的性的新看法,从整体上对设计和设计师提出了批评。在该书中他明确提出了设计的三个目的:设计应该为广大人民服务,而不是为少数富裕国家服务;设计不但应为健康人服务,而且应考虑为残疾人服务;设计必须考虑地球的有限资源使用问题,必须为保护地球环境服务。这三点反映了现代设计的根本宗旨和本质特征,相当具有远见卓识。该书被翻译成十多种外文,成为各国设计师和学生的热门读物,为美国设计敲响了警钟,也对世界设计产生了重大影响。其很多观点已为现代设计师接受并奉为设计的准则,如保护地球环境的观点等。而美国设计家帕特里西·莫丽(Patricin Moere)的设计求索则富于戏剧性和传奇色彩。1980年她把自己装扮成一个老年妇女,漫步于充斥着现代工业设计产品的纽约繁华街头,试图能找到现代设计的深层次的东西,她发现人在其中是非常危险和易受伤害的。为此她发表了一

图7.9 通用"卡迪拉克429V-8",1964年

第7章 现代设计的进步与叛逆

系列文章和演讲，引发了人们对工业设计重新定向的思考。这些设计反思，为美国工业设计发展注入了冷静剂，有力推动了它的健康发展。

美国的公共交通工具的设计，及大型航空设施的设计更多融入了技术的发展及为人设计的思想。1965年联邦政府授权给设计师桑德伯格(Sundbag)和费尼(Ferar)为圣弗兰西斯科（旧金山）设计一大型公共交通系统。设计师在设计该系统时充分运用人机工学的原理，体现出为人设计的思想。此系统在20世纪70年代初期进入运行操作，成为很多设计师设计的模型。另外一些独立设计事务所作用日益突出，参与了一些大型项目的设计，取得了很大成功，逐步成为大企业设计的核心。1960年蒂格(Teague)继20世纪50年代成功设计了波音707之后又成功设计了波音747内舱，创造了更安全、更舒适的飞机内部环境，成为美国大型交通工具设计中完美的经典作品。这使后来美国的麦道飞机公司和欧洲"空中客车"飞机公司大受启发，纷纷成立自己的设计部门。1968年罗维成为美国宇航局设计顾问，从事有关宇宙飞机内部设计、宇宙服设计及有关飞行心理学方面的研究工作。他先后参加了阿波罗登月计划的设计、天空实验室的内部设计及航天飞机的研究与设计。他为宇航局设计的阿波罗宇宙飞船的内部设计，详尽考虑了宇航员的生活特点，充分利用人机工学原理，设计出科学而有人情味的宇航环境，让宇航员在漫长的飞行之中不感到心理不平衡、单调和苦闷，而是感到方便、舒适和亲切。罗维因此受到宇航员的真诚致谢。罗维在20世纪70年代中期还为英法联合研制的第一架超音速民航机"协和式"设计了内部，包括座椅、餐具等等。通过罗维等人的努力，工业设计的作用和地位达到了前所未有的高度。这是设计师的成就，更是工业设计这门新型学科的成就。

7.2.3 计算机产品

20世纪60～70年代美国工业设计一个重要特点是计算机产品的设计和更新换代，并引发了工业设计的革命。在计算机领域，美国一直站在最前沿，引导或左右着计算机革命甚至网络时代，改变着人们传统的生活方式。第一台电子计算机在1946年由美国宾夕法尼亚大学设计和研制成功，重达30吨。从那以后经过十几年的努力，美国电脑设计与生产取得迅猛发展，20世纪60年代进入了计算机时代，电脑设计便成为美国工业设计师大展拳脚之地。1968年美国数字设备公司(Digital Equital Corporation简称DEC)采用10年以前由杰克·基尔比(Jack Kilby)发明的半导体集成电路板设计生产了第一台微型计算机。1971年，美国著名的因特尔公司(Intel Corporation)利用一块单独的硅集成电路板制成了第一部微型处理机(micro-processor)，由于小巧、轻便且运算速度快，很快便用于商业目的，生产出VI袋式便携计算机和电子石英手表等，成为风靡全球的时髦产品。微型处理机具有记忆和控制功能，运用在其他工业产品的设计上，使传统的工业产品如虎添翼，出现了早期的"会思考"的洗衣机、汽车、缝纫机、面包炉等，让人们生活变得更快捷和舒适。从此，一种小型化、多功能的智能型产品应运而生，受到消费者欢迎，带电脑的家用电器成为20世纪80年代至今的流行产品。大量新电子产品，如电子剃须刀、电子钟表、手提电话、随身电视机等的出现都是微型处理技术的结果，这些产品因此而摆脱原来粗重的外型和单一的功能而成为现代人们高节奏生活的伴侣。20世纪70年代出现了个人电脑，但用户必须花很多时间去掌握使用方法，这成了个人电脑普及化的一大障碍。美国著名的苹果电脑公司在促使个人电脑走入千家万户方面作出了特有的贡献。1977年史蒂夫·吉伯斯(Steve Jobs)和史蒂夫·沃兹尼克(Steve Wozniak)合作设计研制出苹果II型电脑，并正式成立了苹果电脑公司。吉伯斯希望他的个人电脑能像汽车一样对人类生活产生巨大影响，以至改变人类的生活方式。他把电脑看成人类大脑的扩展和延伸，让电脑辅助人思维、帮助记忆和整理资料等，使人类能有更多的时间从事机器所不能代替的独立性、创造性思维。基于这样的思想，他和沃兹尼克研制设计了苹果-麦金托什电脑，创造了"鼠标器"和视窗系统，把十分复杂的电脑操作变成人人都可以轻而易举掌握的新程序。小小的"鼠标器"就像一个玩具汽车那样可以随意移动，操纵自如，这一设计突破大大缩短了使用者和机器之间的距离，增加了人与机器的亲近感。鼠标从此成为个人电脑的标准设备。苹果-麦金托什电脑的设计打通了人与电脑亲近的通道，沟通人与机器的联系，成为高科技时代工业设计的成功典范，其实质反映了为人而设计的思想。电脑化时代的来临，改变了人们的生活方式，也不断对工业设计提出新的要求和挑战。

国际商用机器公司(International Business Machines简称IBM)是美国最具影响的国际性公司之一。主要生产办公机械设备及计算机等，在世界办公设备市场中占统治地位。该公司早在20世纪50年

图7.10 艾略特·诺伊《电动打字机》，1961年

代就已认识到视觉识别在产品设计上的重要性，进行了产品设计的系列化和标准化工作，使得IBM公司的打字机等产品外型全部统一，形成鲜明的IBM风格，从而超过了在设计上随设计师决定外型的奥利维蒂公司。且设计了该公司的著名标志，是美国最早确立产品和企业形象的公司之一。IBM公司还通过调查发现蓝色最为计算机用户所欢迎，于是确定IBM计算机均用蓝色外表，这就是独具特色的"IBM蓝"。其设计的IBM40型蓝外壳计算机曾一度创造了IBM公司计算机销售的奇迹。美国著名设计师艾略特·诺伊（Eliot F. Noyes，1910–1977年）是IBM公司的顾问设计师，为IBM公司真正走向国际化并取得优势地位作出了贡献。1961年诺伊为IBM公司设计了造型简洁、线条柔和流畅而使用方便的电子打字机（图7.10），体现了现代主义功能主义的设计思想，在打字机领域产生了深远的影响。它具有明确的视觉识别特征，完全不亚于尼佐里为奥利维蒂公司设计的经典打字机，成为美国工业设计中的一件大事。诺伊还参与了IBM公司企业总体形象设计，为IBM公司树立了准确而鲜明的国际形象。他为莫比尔石油公司（Mobil）设计的企业形象，具有明确、鲜明、有力、突出的特征，成为企业形象设计的杰出代表作品。IBM公司还是20世纪70年代最早开发个人电脑的公司之一。后来IBM公司更是成为了计算机发展的这一领域的领头羊，发展到年销售额达500多亿美元，利润达70多亿美元的大型国际性公司，被称为"计算机巨人"。在IBM公司奇迹般发展中，工业设计的作用是功不可没的。

7.2.4 平面设计

20世纪60年代的反叛运动在平面设计方面创造了大量的视觉文化形式。学潮及越战引发了大学中层出不穷的反叛行为，从各种演讲到极端的艺术表演，到焚烧国旗。当时的海报设计都流行在字样上加上边，而且字样是源自新艺术运动的。罗伯特·韦斯利·威尔逊（Robert Wesley Wilson）的海报设计就是一例（见彩图9）。混合的字样风格以及原始生硬的自我意识趋向同样出现在插图设计师西莫·克瓦斯特（Seymour Chwast）的作品中（图7.11），明显带有先锋派的一些影响。

20世纪60～70年代的设计师们还在另一新领域取得突出成就，开创了这一领域的新天地，那就是"企业形象设计"（Corporate Identity，简称"CI"）。像设计IBM标志的保罗·兰德（Paul Rand），继续为各不同的大企业设计了一系列标志，包括威斯廷豪斯（Westinghouse）集团，美国广播公司（American Broadcast Company）等等。除了个人设计师为各大企业服务外，还涌现出一大批设计事务所和设计集团，如罗维设计事务所、蒂格设计事务所等这些重要的设计机构都为大企业设计标志和整套企业形象，使这些企业名声大振，成功地推介了企业形象。将"CI"的设计范畴从单纯的设计视觉标志（VI，Visual Identity）逐步扩展到企业行为标准（BI，Behavior Identity）设计及企业本身经营观念标准（MI，Mind Identity）设计上，成为20世纪80年代风行一时的"企业形象系统设计"，对企业发展起了很重要的促进作用，也使工业设计领域不断拓宽。企业和集团的视觉识别系统的发展必须考虑到它所服务的对象，复杂的视觉识别系统强调的是其理性及人性地解决平面设计中的种种问题。例如，根据观众的年龄和国籍，银行在介绍扩大他们服务范围的系列说明书中采用版式设计的普通元素。美国国家公园，它的游客包含了各个年龄层和各国的人，它用在各个公园和纪念物中采用的方式包含了对多样化区域的仔细分析并把多样化统一整合。国家公园识别体系包含主要联盟场所信息的图表和小册子的设计，由"单一字模板"体系组成。这个体系包含黑底白字粗边无衬线印刷格式，它被用在公园、露营、盥洗室、其他服务设施的边缘标题、照片、地图、短文、对话、服务识别符号及图表中。这种印刷向导被翻译成日文、德文、法文、西班牙文，旅游者拿着这样的可折叠的小册子，就可以确定基本信息以减少在公园行走的盲目性，可以更容易地选择旅游的地方、享受旅游的过程。

20世纪60年代，复杂的个性体系把重点放在理性图像设计的解决问题方面。致力于"新印刷"及国际化印刷体系的前卫人士，如奥托·纽拉特（Otto Neurath）和莱迪斯拉夫·苏特纳（Ladislav Sutnar）常常把注意力放在图像设计专业上，其专业体现在通过对视觉符号组织的理解及追求在多元化背景下对信息全球化要求中简化现代信息令人迷惑的特性，不论

图7.11 西莫·克瓦斯特《关于战争》，1967年

是为商业还是运输业。奥运会的图像标识系统提供了让各国观众明了的视觉系统的范例,并吸引人们对本土和事件本身的兴趣。日本设计师 Yoshiro Yamashita 成功地将以抽象形式为基础、传达全球化信息的简化符号运用在 1964 年东京奥运会的一系列象形标志的设计中。如同标志,这些象形图也用了简笔图形,它们表示人身体的各部分、特殊运动项目相关的设备或场地。在全球经济一体化情况下,普遍产品的包装说明,或关于机场图像标识的设计等等越来越一目了然。例如 1975 年罗杰·库克(Roger Cook)和唐·夏诺斯基(Don Shanosky)为美国交通部门设计的一系列象形标识(图 7.12)。在交通工业中同样的简化法在机场标记行李的纸板签上可以看到,它是用粗体无衬线字体的代码和表示机场的三个缩写字母表示,行李搬运工都能看见这些。许多产业中俱增的全球化也极力了解信息图像中抽象形式的运用,例如录音机和 CD 机上无需写"向前"(forward)、"快进"(fast forward)这样的命令说明了。

现代平面设计也包含了更多开放性的、个性化的手段以进入印刷和艺术领域。有文字和词意义的印刷表达法可见美国人赫布·鲁巴林(Herb Lubalin,1918—1981 年)的作品。尽管鲁巴林设计了很多古怪的字样,这些字样中结合依据衬线和无衬线系类型元素,他对传递观念的字母和词的处理证明了一种设计样式的魔力。如"妈妈和孩子"(Mother and Child)字样设计为"O"里包含着变形成胎儿象形图(图 7.13),以及在医药公司的广告中把"咳嗽"(cough)设计成被撕裂的纸,暗示苦恼的心情。鲁巴林也为一些杂志社工作,这些杂志社在印刷、照片、插图、版面安排上给予他极大的自由,包括《前卫》(Avant Garde),他为此杂志设计了封闭空间中包含规则和古意大利形式的无衬线字体和统一的形象。与此同时,鲁巴林良好的艺术感受力也是平面设计同行有口皆碑的。

弥尔顿·格拉瑟(Milton Glaser,1929—)也是 20 世纪 60 年代及之后在平面设计方面有良好直觉的设计师。他的良好直觉多数归功于在减少传统图像表达方式上的试验、简练主观的绘图方式。这些在海报、杂志封面、诗歌书和儿童书的插图中都能得以体现。他为莎士比亚诗歌戏剧平装版设计的系列封面就是统一的样式,大量留白、粗黑的书边缘线、中间绘有精美的戏剧人物图画(图 7.14)。这种技巧手法激起了读者的强烈反映,也使其区分于其他版本。

图 7.12 罗杰·库克和唐·夏诺斯基《美国交通系列标识》,1975 年

图 7.13 鲁巴林《Mother and Child 杂志标识》,汤姆·卡内斯字体,1965 年

图 7.14 弥尔顿·格拉瑟《莎士比亚诗歌戏剧封面》,水彩钢笔画

7.3 英国的大众设计
7.3.1 波普设计风格

英国自从出了19世纪末轰轰烈烈的工艺美术运动以来，其工业设计一直远远落后于后起之秀德国、美国等国，在世界工业设计界默默无闻。但20世纪60年代起源于英国的波普艺术(Pop Art)却让英国设计师重新站在了世界最前卫设计探索的潮头，而影响到美国和法国、意大利等欧洲国家的前卫设计，形成了20世纪60年代最具时代特征的风格——波普设计风格。

图7.15 玛丽·邝特《短裙》，1967年

波普(Pop)来源于英语"大众化"(Popular)，但当它与20世纪60年代的文化、艺术、思想、设计建立起密切联系以来，就不仅是指大众享有的文化，而更加具有反叛正统的意义。波普艺术主张艺术反映生活就应当把那些最常见、最流行、最为人熟知的物品（或称既成物）搬进画面中来，并用最通俗、最平淡、最为人熟知的方式来加以表现，其主张是建立在现代社会工业化产品的普及和无孔不入之上。其具体手法包括：把最常见的工业产品、生活垃圾（如汽水瓶、罐头盒、糖果纸、破轮胎、旧广告、明星照片、通心粉、汉堡包、牛仔裤等）搜集起来，或拼贴、或放大、或组合、或模仿，平平常常地摆在人们面前，以一种与传统艺术观念完全不同、极其通俗化、庸俗化的新奇、古怪的艺术形式来表达人们对社会的认识、反叛和某种象征意味。其思想根源来自美国的大众文化。20世纪50~60年代美国丰裕社会的享乐主义的物质生活方式，以及极具影响力的美国通俗文化如好莱坞电影、美国摇滚乐等，以铺天盖地之势席卷欧洲大地，对战后物质匮乏时期的英国人极具诱惑力，尤其很合年轻一代的胃口，成为他们羡慕和向往的生活方式。而战后成长起来的年轻一代对现代主义虽然功能良好、讲究理性但风格单调、冷漠而缺乏人情味的设计早已厌倦，渴望有一种代表新的消费观念和新的文化的设计风格出现，要求有大胆而强烈的色彩、不循常规的造型等。于是一些年轻设计师从他们向往和崇拜的美国大众文化中找到了新风格出现的依据，找到了艺术和设计的灵感和新风格的形式表达因素。1956年里查德·汉密尔顿(Richard Hamilton)就利用美国大众文化的一些特别内容，如美国电影明星玛丽莲·梦露的肖像、电视机、录音机、通俗的海报、美国家具、起居室、健美先生、网球拍等的照片，拼凑成一幅作品，称为《到底是什么使今日的家变得如此不同，如此吸引人？》（见彩图10）把美国大众文化的内涵淋漓尽致地渲染出来，对英国年轻一代的艺术家和设计家产生了很大的影响。英国的波普运动首先出现在艺术创作上，20世纪60年代之后英国的波普艺术已蔚然成风。

英国以青年文化为定位的例子是服装时尚界。英国设计师、企业家玛丽·邝特(Mary Quant，1934—)设计并销售针对青年消费者的服装，其产品以简洁为基础，借用了传统围裙式样再加上超短裙摆、大胆的色彩、鱼网袜、齐膝长靴等一系列配饰，创造出活泼、充满活力的、充满享乐主义生活风格的形象（图7.15）。邝特的成功归因于发明迷你裙，帮助开创国际名模职业生涯，影响了巴黎高级时装设计师。

在音乐领域，甲壳虫乐队（"披头士"）的舞台魅力和音乐原创的天赋在国际达到空前成功，部分原因是其经纪人布朗·爱普斯坦(Brain Epstein，1934—1967年)的营销策略。"披头士"的拖把头和时髦时装及现场演唱会是他们音乐畅销的重要因素；他们的音乐通过个人风格和名声传播（见彩图11）。到20世纪60年代中期，青年定位和美国式的流行文化不仅变成一种国际现象，它已经扩大到超越了青年观众范围，超越了种族障碍。

波普艺术很快波及到其他设计领域。一些年轻的思想激进的设计师，一反现代主义的讲究完美、整洁、高雅的设计风格，极力追求色彩艳俗、形式不规则、构思新奇、独特、刺激的具有大众化口味的波普设计风格，在看似漫不经心、玩世不恭的设计之中，对正统的设计，对眼前的社会极尽调侃、戏谑之能事，让正统的设计师大惊失色。有两位20世纪40年代出生的年轻设计师约翰·莱特(John Wright)与让·索菲尔德(Jean Schofiold)于1964年设计出一张称为"CI"的椅子，可说首开波普设计之先河。这张CI椅子结构粗大，简单明快，具有很强烈的"硬边艺术"特征，深受青年消费者欢迎。这张椅子1971年在怀特切

图7.16 彼得·穆多克《斑点孩儿椅》，1963年

柏尔艺术中心展出，被认为"具有青年的率直与简洁特征"。1969年阿兰·琼斯(Alen Jones)设计了一张桌子，下面是一个极为逼真的跪着的半裸女雕像，她用背脊托着一块玻璃桌面，其造型与设计观念同正统设计不可同日而语。彼得·穆多克(Peter Murdoch, 1940-)设计的以英文字或几何图形为表面装饰图案的椅子，用纤维板做成但采用叠纸技术制作，看起来非常像纸制品，叫"纸椅子"（图7.16），具有廉价和表现性强烈的双重"波普"特征。波普设计风格波及欧美其他国家，从而形成一股波普设计浪潮，成为20世纪60年代工业设计的一大景观。如法国设计师拉朗(Francois Lalanne)设计的"羊式座椅"，像一只真实的羊，完全脱离了工业设计的范畴。美国得克萨斯州哈沃斯顿的一家名叫"BEST"的超级市场，被波普风格设计师设计成怪异的形式，内部装修豪华而外表却像被炸弹炸毁的残垣断壁，废墟式的特征极其引人注目，充满刺激。而1968年5月出版的德国《美的住宅》杂志上刊登的一种"青年式室内设计"，室内的壁纸是巨幅香烟广告，橱柜的门上装饰着美国星条旗图案，沙发靠垫上的印花是李奇斯坦因的波普式连环画放大了的画面，整个设计就像一个美国式大众文化景观而拼凑成的大杂烩，与传统室内设计观已是大相径庭了。

英国的波普设计具有形形色色、多种多样的折中特点，但都具有一个共同点：即对正统的现代主义、国际主义设计的反动，带有一种对社会、对传统的玩世不恭式的反叛和戏谑。波普设计是一个形式主义的设计风潮，其追求新奇、古怪的宗旨最终缺乏社会文化的坚实依据，其设计违背了工业设计的机械化生产、人体工程学、经济实用等基本准则，最终成为了一闪即逝的真正流行风格。但它对现代主义设计观产生了很大冲击，活跃了20世纪60年代的设计气氛，并对后来的后现代主义设计产生了间接的思想影响。

7.3.2 现代主义风格

英国20世纪60~70年代工业设计的主流是现代主义的，一些正统设计师在设计领域辛勤耕耘探索，设计出了一批具有新现代主义特征的产品，为英国工业设计发展作出了贡献。1959年阿列克·伊斯戈尼斯(Issigonis, 1906-1988年)为奥斯汀·罗威公司设计的"迷你"汽车(Mini)是英国战后最成功的设计之一，成为20世纪60年代最流行的汽车。"迷你"汽车推出了前轮驱动的操作方式，高速而易于驾驶，车身仅4米长，可以节约空间，并适于大批量生产，是设计师对20世纪50年代豪华汽车的反思。迷你汽车朴素大方的特征，为各阶层消费者所欢迎，被认为是"无阶级特征"的设计，对英国传统的等级分明的汽车设计观念产生了巨大冲击。英国设计师彼特·狄克勒森(Dicleson)设计的一种称为"Pedestal"的剧场用椅，具有新现代主义的正规、严谨、稳重的特征，获得了1965年英国"爱丁堡公爵雅致设计大奖"，是20世纪60年代英国家具设计的代表作。1966年成立的英国设计师机构O. M. K设计组在1968年设计的一套餐桌与凳子，编号为T9／T10／T7／T8，采用粗大的不锈钢管做成，凳子与拖拉机的金属坐凳一样，工业感极强，是新现代主义设计的典型代表。这套家具后来成为20世纪70年代末、20世纪80年代初欧美家具市场的热门货。

7.3.3 设计体系

英国政府扶持型的发展模式促进了英国设计教育体系的完善，英国设计教育具有从本科到硕士、博士的多层次的教育结构体系，培养了许多优秀的设计人才，这使得英国工业设计水准很高。英国设计咨询服务公司在世界工业设计界异常活跃，他们不仅为本国企业提供设计服务，而且为欧、美、日等国提供设计服务，英国已成为工业设计出口国，每年获得近20亿英镑的产值，是欧洲工业设计的中心之一。英国最具国内及国际影响的室内设计集团是康兰设计集团(the Conran Design Group)，它从事商业室内设计和企业形象设计，为英国高档零售业的中心"高街"(Hight Street)设计了大量成功作品，产品所具有的风格被称为"高街风格"。康兰公司的设计确立了英国商业室内设计和展示设计在国际上的优势地位。潘塔格兰姆(Pentagram)是英国著名设计公司之一，从事产品设计、环境设计及平面设计，设计了健伍电器公司的家电产品、日本大阪燃气具公司的电暖器具、B&W公司的音箱等，这些产品都成为有影响的国际品牌，"尼桑"汽车公司的著名标志也是由该公司设计的。此外著名的设计公司还有"欧构"(Ogle)和DCA等。欧构设计公司以

汽车设计为主，除了设计小汽车和大型集装箱运输车外，还从事小型飞机的内部装修及产品设计工作。DCA设计咨询公司则为伦敦地铁公司设计了地铁车厢内部，其最具影响的作品是为欧洲海峡隧道公司设计了机车等产品，受到人们的交口称赞。英国的广告行业异常发达，世界最大的几个广告公司中，有不少来自英国，如1995年到1996年名列世界第一二的WPP广告公司和萨奇与萨奇(Saatchi & Saatchi)都是英国公司。这些大型广告公司的世界性活动扩大了英国工业设计的国际影响力。

伦敦有世界最具影响力的英国设计中心，有最权威的《设计》杂志，有世界上最大的广告公司，有顶尖的设计人才和活跃的设计公司，这些因素决定了伦敦有着工业设计的特有氛围和环境及信息优势，可谓天时、地利、人和。这使得很多外国设计公司对其"情有独钟"，纷纷在伦敦设立办事处或干脆将总部设在伦敦，以便能利用英国的国际能力和信息优势接触外国市场，扩展自己的设计业务。这样，英国自然成为了提供国际性设计服务和设计咨询服务的中心，其影响是世界性的。

7.4 意大利的设计

20世纪50年代以后，意大利成为现代设计最具活力的地方，意大利设计师们的创造性才能极大地丰富了现代设计的内容。意大利还是激进设计运动("反设计")的发源地，从20世纪60年代的POP设计到20世纪80年代的后现代设计，意大利的设计师都扮演了重要的角色。20世纪60年代被称为意大利的经济奇迹时期，工业生产大幅增长，国内市场及国际市场不断扩大，消费品需求量急剧增加，国家进入富裕阶段。美国的摇滚乐、电视电影、牛仔裤风靡欧洲，也为意大利传来了更不拘礼节的生活方式。这些改变反映在日常用品形式、材料和陈设的摆放中。意大利设计师勇于探索的精神和固有的艺术气质，使被称为"意大利路线"的设计风格日趋成熟，以独具特色的意大利设计出现在世界设计界，成为20世纪60~70年代世界主要消费品设计风格之一。那就是既具现代主义特征，又有意大利民族特色和文化内涵；既有设计的高技术性又保存手工艺的优良传统；既有高度理性色彩又具强烈的个性风格和人情味的"意大利文化"的设计风格。这是意大利设计的主流风格。

意大利人把设计看成一种文化和哲学，是他们生活的一个组成部分，而不仅仅是理论和实践。正如意大利著名设计家兼评论家安伯托·艾柯(Umberto Eco)所言："如果其他国家把设计看作是一种理论的话，那么意大利设计则有设计的哲学，或者设计的意识形态。"正是在这样的设计文化背景和独特的氛围之下，意大利设计师在工业设计的探索中表现出比其他国家设计师更多的激情和冲动，更多的浪漫情调，更多的标新立异。20世纪60~70年代意大利工业设计的繁荣是新老设计师共同努力的结果。意大利第一代设计师吉奥·庞蒂、埃托·索扎斯、卡罗·斯科帕等仍活跃在意大利设计界，而新一代设计师如罗德夫·布勒托、乔·哥伦布和马里奥·贝里尼等迅速成长并崭露头角。在形成意大利工业设计主流风格的同时，出现了颇具前卫性的设计探索新风格，在古典与现代、传统与激进中呈现出丰富多彩的设计面貌，如一条奔腾不息的河流，主流激荡而潜流暗涌。

7.4.1 家具、用品

现代主义设计因新材料新技术的介绍引进取得了显著的效果。聚氨酯，一种能用来铸模的材料，能够做成各种形状，戏剧性地改变了对形状和结构要求，大块的泡沫塑料消除了对框架和支架的需要。设计家也同时意识到它在标准件和坚固的可塑造形方面有着广阔的前景，因此紧接着平面的二维构成走向具有量感的三维立体形态，室内装潢技术也随着能覆盖这些异形体的新一代弹性纤维织物的产生而转变，意大利加维纳(Gavina)和B&B Italia是最早使用这些新材料的制造厂商。

塑料在20世纪40~50年代的应用应归功于一些设计师如沙里宁(Saarinen)和依姆斯(Eames)的努力。在20世纪60年代发明了更坚固的新一代材料如ABS，更复杂的加工工艺如注塑成型，加上意大利人特有的精巧，他们把塑料从实用的厨房用品转变为精致的日用品。受20世纪60年代新的生活方式的影响，有些公司如阿特弥德(Artemide，于1959年在米兰创立)和卡特尔(Kartell，于1949年在米兰创立)开始使用塑料来制造家具和灯具。

意大利家具设计早在20世纪50年代中期就已进入了世界优秀家具设计之林，20世纪60~70年代其家具设计的国际地位得到巩固。意大利家具以其优雅、洁净、不矫饰和无可争辩的优点而受到世界各地消费者的喜爱。

图7.17 G·皮莱蒂《"Plia"折叠椅》，1969年

图7.18 皮埃罗·加蒂、卡萨雷·鲍利尼、弗兰科·特奥多尼《沙发椅》，1968年

图7.19 洛玛兹、乌尔比诺和德·巴《沙发椅》，1970年

米兰设计师乔·哥伦布（Joe Colombo）在家具方面的设计尤其引人注目。他1969年设计出一套称为"附加居家系统"的座椅，由多个发泡海绵做成的略呈方形的单元构成，这些单元有大小不等的四五种尺寸标准，可纵向任意固定在底座上，从而组成方凳、长凳、长沙发、单人沙发等任意一种座椅。这种严格从工业设计基本因素出发而产生的高度有机组合性的设计，使家具和室内空间都具有有机和弹性的特征，此设计在米兰工业设计大展时引起轰动。哥伦布认为这些设计"表现出一种新的生活方式"。塑料的广泛应用启发了哥伦布的设计思维。他设计的塑料家具，充分利用塑料鲜艳色彩和便于成型的特点，避开了塑料潜在的平庸性和临时性缺陷，创造了高品位、高质量的永恒美感。他于1965年设计的"4860"型椅子是世界上第一次以挤塑式方式生产的全塑椅，其简洁流畅而现代的造型表现出设计师的才能。1968年哥伦布设计的"波比"（Boby）式文具储物架是一种有小轮的不规则长方体，内中有多种活动的间隔、空格、抽屉等，能利用最小的空间储藏大量的办公用品、文具、资料甚至饮料等，用塑料构成，充分考虑了空间的有机利用及产品与环境的关系等，科学而方便实用。哥伦布最精彩的设计还是在综合环境上，1969年哥伦布在贝耶梦幻展上展出了一套他设计的居住空间（见彩图12），放着他设计的床、椅及灯具、用品等，创造出一个由塑料海绵家具组成的乌托邦式的世界。其前卫、现代而具安全感的设计，对意大利20世纪60年代家具设计风格产生了重要影响。

而G·皮莱蒂（Giancarlo Piretti，1940－）的家具设计，则是极少主义设计的典型。他1969年设计的组合式桌、书架与椅，不但外型简练大方，而且具有极好的空间利用功能。他设计的"Pluvium"塑料放伞架，以几个不重合带孔的圆盘与支架组成，在极少的空间上可同时放置6把伞。他设计的"Plia"折叠椅（图7.17），由钢和塑料制成，造型结构减少到极致，而其清雅的色彩看起来几乎是非物质的、透明的，但它又确实是一个极具功能性的实用物品，它成为意大利实用设计的代表作。1965年意大利设计师维柯·马基斯特列蒂（Vico Magistrelti）设计的长沙发与玻璃茶几、杂志架组合"928型"，具有稳重与正规的形式，反映了新现代主义设计的典型特征。

20世纪60～70年代意大利家具设计还受到当时流行的波普艺术的影响，一些思想比较前卫的设计师设计出了比较典型的波普家具，在家具设计中，带进了调侃、戏谑的味道，很受人关注。盖特诺·比斯（Gaetano Pesce，1939－）于1969年为C&B公司（Cassina and Busnelli）设计的UP系列椅子（见彩图13），采用聚氨酯新材料做成，可以压缩和真空包装。其风格带有强烈的纯艺术倾向，以圆形造型为主，线条圆润柔和，色彩艳丽，敦厚舒适，具有浓厚的女性趣味和柔媚的情调，被称为柔软的避难所。而1968年由皮埃罗·加蒂（Piero Gatti）、卡萨雷·鲍利尼（Cesare Paolini）、弗兰科·特奥多尼（Franco Teodoro）设计的名叫"大口袋"的沙发椅（图7.18），已完全脱离了传统椅子的形式，造型像一个上小下大的口袋，外面用塑料包装，而里面充满了聚苯乙烯颗粒，它可以随人体的各种姿式而变化，人坐上去随意而舒适，是意大利波普家具的典型。1970年由意大利设计师洛玛兹（Paolo Lomazzi）、乌尔比诺（Donato D'Urbino）和德·巴（Jonathan De Pas）设计的棒球手套式沙发椅（图7.19），造型奇特而柔软舒适，简直与"大口袋"同出一辙。这些成为意大利家具设计的先锋一族，极大地活跃了意大利的设计氛围。

在这一时期，反叛一词在意大利的设计界同样流行。这从1972年在纽约现代艺术馆举办的意大利风景画展就可知道。在1968年一些学生反叛者和工人在米兰聚集演说，几乎把第十四届米兰三年展搞乱，并导致在战后的工业设计国际展的早期部分被关闭。当时，反叛、罢工及静坐示威在意大利的许多城市中流行起来。出于对社会的责任，一些设计师开始走向重新定义设计和社会的关系之上。

意大利20世纪60～70年代其他工业产品设计也出了不少精彩之作。如1968年扎努索和萨伯合作设计的塑料折叠电话机，完全改变了通常电话机分成机身和听筒两大部分的结构，把两部分有机组合在一起，开创了电话机设计的新时代，这是20世纪60年代意大利设计的成功范例。马可·扎努索（Marco Zanuso Sr.，1916-2001年）和理查德·萨伯（Richard

Sapper)还为意大利布里昂维加(Brionvega)公司设计了一系列功能突出而饶有趣味的电视机和收音机等产品（图7.20）。1969年恩佐·马里 (Enzo Mari, 1932–)为意大利丹尼斯公司设计的花瓶等色彩明快的容器及器皿体现出国内塑料商品的审美取向（图7.21）。流畅幽雅的锥形设计因其可逆性而有趣，这归功于设计师的想像力，也证明了新材料的审美可能，在这一实例中全部使用坚固耐久的塑料。这些设计反映了意大利设计中强烈的个性色彩，与德国高度统一的理性主义设计形成鲜明对照。

在此期间，意大利的灯具也经历了一场巨大的转变，许多重要的科技发明，如卤素灯出现了，但最重要的发展是把灯作为一种雕塑性元素的观点。日裔美籍设计家、雕塑家诺古奇 (Isamn Noguchi)在20世纪50年代探讨过这个想法，但意大利人更进一步，他们设计出多种外型和尺寸的各种装置，让灯成为半透明的延伸的雕塑，采用"高科技"手法把工业元件直接暴露出来。乔·哥伦布和卡斯蒂格里奥尼(Castiglioni)兄弟在这十年有很多富有创意的设计。

图7.20 理查德·萨伯《TS502收音机》，1964年

意大利的灯具设计以其独具的文化特征成为与斯堪的纳维亚灯具并行的世界优秀灯具设计品牌，在世界上享有盛誉。正如意大利设计大师索扎斯所说的："灯不只是简单的照明工具，它告诉一个故事，给予一种意义，为喜剧性的生活舞台提供隐喻和式样，灯还述说建筑学的故事。"意大利设计师把灯具设计作为一种文化活动来操作，作为一种哲理来品味，作为一种情节来塑造，因而对其倾注激情并成就显赫。

在20世纪60年代，工业设计师加强了意大利在新颖精致产品上的国际化声誉，在提供家具、机器、照明设备、家用品的品牌认可的新设计方面起了重要作用。这些家具、机器、照明设备、家用品是由维尼尼(玻璃)、卡特尔(塑料)、皮热里(橡胶)、弗洛斯(灯具)及加维纳(家具)等众多公司所制造。

1966年由弗洛斯（Flos）制造，皮埃尔·贾柯莫·卡斯蒂格里奥尼 (Pier Giacomo Castiglioni, 1913–1968年)和弟弟阿基里·卡斯蒂格里奥尼 (Achille Castiglioni, 1918–)设计的塔西亚(Taccia)桌灯（图7.22），有凹槽的圆柱形黑塑料筒缠绕着短小的圆柱基座，这个基座里包含有灯泡。这个基座上面是一个不对称的白色塑料碗状物，它引导光线射出。1972年理查德·萨伯(Richard Sapper, 1932–)设计的名叫"Tizio"台灯（图7.23），外观具有平衡感和雕塑感，灯光照射科学而柔和，在不同的距离和不同亮度的条件下，不管是桌子上还是整个房间里，它都能提供令人舒服的全部光线。它一经推出便成为市场的热销货，并赢得了国际声誉，在1986年光美国市场就卖掉了15000个。维科·玛吉斯特蒂(Vico Magistretti, 1920–)于1977年设计的"Atollo"桌灯（图7.24）因其造型现代、功能突出、实用方便而成为国际灯具设计的精品。1969年里维奥·卡斯蒂格里奥尼(Livio Castiglioni, 1911–1979年)和弗拉蒂尼 (Gianfranco Frattini)设计的"Boalum"灯（图7.25），形状宛如一根洗衣机排水管，可随意造型，半挂半躺，柔和的灯光投射在一小块地板周围，朦胧、神秘、高雅，仿佛在轻轻诉说一个感人的故事。意大利灯具设计的文化隐喻情节，给意大利设计增添了无尽的魅力。

图7.21 恩佐·马里《花瓶》，1969年

7.4.2 汽车

在意大利，无论政府、工业界、大学、媒体或普通民众，都把设计作为最有生命力和国际影响的意大利艺术来看待，来尊重的。此外，意大利发展出一套有利的设计批评体系，能够在各种媒体上公开地讨论各种观念(通常是非常尖刻的)，这使得意大利能成为有持续活力的新运动的中心。同样地，三年一度的米兰展和其他一些展览，如汽车沙龙展，总是努力地向全国乃至全世界展示全新的意大利设计风格。不同于德国或美国，意大利的设计师有着悠久的设计传统，在他们的推动下，"意大利风格"成为他们的产品中最独特的内涵。到20世纪60年代，主要由现代主义设计师和制造商发展起来的意大利风格在国际上得到了承认：从服装一直到汽车。这被英国著名设计史学家潘尼·斯巴克 (Panny Sparke)形容为：朴素的外表、绚丽多彩的材料、高超的技能、富有表现力的形式和高科技手段的运用。

图7.22 皮埃尔·贾柯莫·卡斯蒂格里奥尼和弟弟阿基里·卡斯蒂格里奥尼《塔西亚桌灯》，1966年

意大利的汽车设计在欧洲汽车设计中起到了先锋作用，并在阻止日本汽车占领欧洲汽车市场中扮演了重要角色。发达的汽车工业为设计师施展才华提供了场所，也孕育了众多优秀的

汽车设计师。20世纪60～70年代意大利汽车设计的重要代表人物是努乔·伯托尼(Nuccio Bertone, 1914—)和吉奥杰欧·乔治亚罗(Giorgio Giugiaro, 1938—)，他们分别是意大利第一代和第二代设计师的代表。伯托尼是老一辈意大利设计大师，也是一个全能型设计师，从建筑到汽车设计，他几乎无所不能。他主要从事豪华车型的设计，他设计了战后绝大部分漂亮的"阿尔法·罗密欧"汽车。如1954年的"朱丽叶"赛车(Ginlietta SPPINT)，1966年的"朱丽叶JTV"型车和1967年的"蒙特利尔"(Montrael)车等，在欧洲设计界声誉很高。他最有名的设计是1971年的"Dino308GT"型法拉利汽车，以其简洁、现代而漂亮的造型而成为汽车设计中的佼佼者。乔治亚罗是意大利第二代汽车设计师，17岁就开始在菲亚特设计部门工作，在当今国际设计界享有盛名，是个多才多艺的设计师，在多个设计领域成绩斐然。如他设计了尼康F4型相机(1988年)、精工手表和尼奇公司的"逻辑"缝纫机等（图7.26）。他最突出的成就是在汽车设计方面，他设计了"BMW3200CS"和"菲亚特850Spide"等小汽车，相当成功。1968年他与埃德·曼托瓦尼(Aldo Mantovani)、吕西安诺·波西奥(Luciano Bosio)组建了意大利设计公司，主要为汽车工业提供投产前的服务，包括式样设计、模型结构和样机制作、可行性研究等内容。在乔治亚罗的主持下，该公司成为意大利著名的设计公司，成功设计了1971年的阿尔法苏德(Alfasud)小汽车。20世纪70年代初的石油危机激发了更多节省型汽车的设计，1974年乔治亚罗设计了大众高尔夫(Volkswagen Golf)小汽车和1980年的菲亚特"熊猫"(Fiat Panda)、1983年的菲亚特"尤诺"(Fiat Uno)小汽车等，其中以阿尔法苏德车最为出名，因其出色的设计，连续生产了11年之久。

意大利有名的汽车设计公司还有米兰的"Zagato"工作室和都灵的"平宁法里安"(Pininfarian)设计公司。"Zagato"工作室以其独特而超前的设计风格而引人注目，如"Zagato Coupe"汽车即是。而平宁法里安公司是意大利卓有成就的汽车设计公司，它设计了汽车历史上最漂亮和最成功的汽车，在汽车设计界可谓叱咤风云，屡创奇迹。该公司1966年设计的阿尔法·罗密欧(Alfa Romeo)汽车，因其杰出设计而成为市场的热门品种，一直生产到1992年，创造了"永恒设计"的典范（见彩图14）。该公司1977年设计的"法拉利308GTS"型汽车和1984年设计的"法拉利红头车"(Testarossa)更成为现代汽车设计的经典之作。

7.4.3 "反设计"

20世纪60～70年代，在意大利丰裕的物质生活条件和宽松的政治、社会气氛之下，一些思想比较激进的设计师把设计当作表达意识形态、弘扬个性和直指社会的手段。他们成立各种激进的设计组织，以刺激、新奇的设计来表达他们的设计观点。他们主张走"另外的道路"，提供"坏品位"或者任何非正统的风格，反对正统的国际主义设计，反对现代主义风格，开始了标新立异、不循常规而大胆的设计探索。这是一股具有强烈反叛味道的青年知识分子的乌托邦运动，被笼统称为"反设

图7.23 理查德·萨伯《"Tizio"台灯》，1972年

图7.24 玛吉斯特蒂《"Atollo"桌灯》，1977年

计运动"。该运动直到20世纪70年代中期还停留在设计运动的边缘，无力与意大利的设计主流抗衡。然而到20世纪70年代末期至80年代初，激进设计成功地得到了广泛的传播，更广泛地被人们接受，并震惊了国际设计界。

1966年设计师安德烈·布朗兹(Andrea Branzi)与保罗·德加内罗(Paolo Deganello)、吉伯托·柯勒蒂(Giberto Corretti, 1941—)和马西莫·莫罗兹(Massimo Morozzi, 1941—)合作在佛罗伦萨成立了"Archizoom"设计组织，把设计作为实现社会与文化责任的手段，认为"即使庸俗的艺术也有例外表现的潜在可能性"，大肆宣扬其新奇、刺激的设计思想，引发了新闻媒体的关注和公众的浓厚兴趣。1971年设计师维多·德罗可(Guido Drocco)和弗兰克·莫罗(Franco Mello)设计了仙人掌形状的挂衣架，与工业设计中的任何常规观念背道而驰，是设计史上反设计的典型例子。1967年设计师罗马兹(Lomazzi)设计的吹气沙发(Blow chairs)(见彩图15)，实质是气球与沙发结合，采用透明和半透明的塑料薄膜为材料，具有明显的气球特征，与传统的坐具设计从材料到结构到思路都风马牛不相及，非常反常规。1966年成立的"超级设计事务所"(佛罗伦萨)，1976年成立的"阿基米亚"(米兰)，1975年成立的"全球工具"等都是意大利激进和前卫的设计组织。"65工作室"是由年轻设计师组成的前卫组织，其成员公开嘲笑产品设计中的"高雅品位"，以其标新立异的设计而名声大噪。1971年该组织设计的"柱头椅子"以聚氨酯材料做成，仿佛古希腊建筑的柱头一般；而同年翻制的"唇形沙发"(此沙发造型由西班牙著名超现实主义画家达利1936年设计)，其造型如同妙龄女郎的"红唇"。这两件作品成为这一时期反设计运动的经典作品。这些激进主义设计组织和设计探索，成为意大利现代主义设计发展中非常精彩的插曲，极大地激发了意大利设计的生机和活力，共同构成了意大利设计的繁荣和多彩局面。

7.4.4 设计师

20世纪60~70年代的意大利设计人才灿若繁星。这些大师级人物驰骋于意大利乃至国际设计艺坛，通过其近乎天才般的杰出设计让意大利产品深入人心，奠定了意大利国际设计中心的地位。其最杰出代表有索扎斯和贝里尼等。

埃托·索扎斯(Ettore Sottsass)是意大利激进设计运动的领袖人物，是20世纪最伟大的设计大师之一。他不仅设计了意大利最经典的现代主义作品，而且又设计了最前卫的产品，索扎斯是意大利理性和前卫设计风格结合的缩影。索扎斯早年学习建筑设计，毕业于都灵理工学院，20世纪40~50年代主要从事家具、灯具和日用陶瓷器皿设计，以其大胆运用新材料，敢于突破功能主义束缚，创造有机设计风格而闻名于意大利设计界。1958年他成为奥利维蒂公司的设计顾问，为该公司设计的发展翻开了新的一页。1959年，他为奥利维蒂公司设计的"埃拉9003型"电脑，从操纵者的使用和系统的扩展出发，充分减少机体尺度，科学改进电源插口，巧妙利用色彩的象征作用，其设计既有技术性又有雕塑感，给使用者一种全新的现代感受，成为科学与艺术相结合的成功例子。1969年他为奥利维蒂公司设计的便携式打字机，外壳为鲜艳的红色塑料，小巧精致玲珑，形式简洁，名为"情人节的礼物"，浪漫而富有诗意（见彩图16）。这款打字机可以装入一个光滑的塑料盒里。索扎斯是一位勇于创新，不断自我否定而风格多变的设计师，在他激进的设计中，他把设计当成一种象征的符号，赋予其特有的意义。他的设计动机来自两方面：美国的波普文化和印度宗教的神秘主义和原始文化。如他1961年设计的"模糊陶器"，具有精神图解的功能而通常意义的日用功能全无，将设计游离于艺术之上。而他1965年设计的新家具系列，完全打破了"优良设计"的公认准则，运用大自然的符号对视觉语言和熟悉的事物进行新的阐释，已很难用传统的设计观来进行衡量。索扎斯是1975年"全球工具"组织的发起人，又组织了20世纪80年代最有名的孟菲斯设计运动，其激进而前卫的设计思想和设计实践使他成为意大利设计界尤其是设计探索运动中举足轻重的领袖人物。

马里奥·贝里尼(Mario Bellini, 1935—)，是意大利第二代设计师的杰出代表，学建筑出身，毕业于米兰理工学院建筑分院。他设计领域广泛，从事家具、灯具、家用器具、音响、电脑等设计。1963年后他担任了奥利维蒂公司的顾问设计师，为该公司成功设计了一

图7.25 里维奥·卡斯蒂格里奥尼《"Boa-lum"灯》，1969年

图7.26 乔治亚罗《"逻辑"缝纫机》，1982年

系列打字机和计算机。他在1965年为奥利维蒂公司设计的"Programma 1a型"（图7.27）桌上电脑是世界上第一台桌上电脑，键盘设计打破了僵硬刻板的传统形式，采用有机弧线型来统一整个产品的风格，这是他最有名的设计之一。1969~1971年贝里尼担任工业设计协会主席，1969年他为日本"山叶"公司设计的台式录音机，简洁的方形轮廓加上圆润的边角处理，功能特征明显，方便实用而现代感强，成为现代主义设计的典型代表。20世纪70年代后贝里尼风格趋向于棱角分明的直线切割的几何形式，创造了意大利工业产品设计的新模式。1972年他设计的"拉特拉25型"手提式打字机，彻底改变了原来美国体系打字机圆角的基本模式，采用几何形切割的方式来塑造主体形态，体积轻薄而具雕塑美感，成为在国际上畅销至今的优秀产品。他设计的名为诱惑(Tentazioni)的"685"真皮沙发，高贵典雅，则明显具有设计的象征和表达意味，反映了这位设计师极深的设计涵养，在不经意之中，表达了设计师独特的内心世界。1987年贝里尼在纽约现代艺术博物馆举行了设计回顾展，有18件作品为博物馆收藏。1986-1991年，贝里尼担任米兰多姆斯学院的工业设计专业教授，同时又是英国皇家美术学院的客座教授。

7.5 日本的工业设计
7.5.1 恢复与发展

经过20世纪50年代的恢复和发展，到60年代日本经济便达到了非常高的发展程度，1968年日本国民生产总值已达世界一流水平，进入富裕社会时期。与此同时，日本工业设计进入到新的发展阶段，到20世纪60年代日本便以"主人翁"的姿态出现在国际工业设计舞台上，通过组织和参加国内国际的工业设计会议、产品展览等活动，把他们的设计推向世界。

1960年在日本召开了世界设计大会，专门讨论各种工业设计的问题。1961年日本工业设计协会参加了在意大利威尼斯举行的世界工业设计协会联合会议，日本设计开始走向国际。同年日本举办了机械工业设计讲习会，促进机械外形和仪表外形的设计改革，开始着手进行工业设计界人机工学的宣传与推广。1962年协会举行成立十周年工业设计专题讨论会，并发行工业设计协会1962年年鉴。1963年，日本工业设计协会派人参加了在巴黎举行的世界工业设计协会联合会大会，并在国内举办日本工业设计出口产品展览。从1965年开始，协会每年举行一次与工业设计有关的专题讨论会。如1967年的专题是"工业设计的有效性"，1968年是"人机工学"，1969年是"人与工具"，1971年是"都市的生活问题"等等。每年围绕一个专题讨论攻关，从而引导工业设计朝着正确方向发展。1966年日本工业设计协会举办"日用品15年设计运动大赛"，对优秀产品设计进行奖励。同年日本工业设计界着手合作研究环境与工业之间的关系及其对工业设计的影响，为增强产品出口竞争能力，由企业与设计机构连续派人去国外考察，收集设计情报。1972年日本工业设计协会出版了专门介绍日本工业设计发展与状况的专门著作《日本工业设计》，并组织专题讨论，为日本工业设计做了大量宣传鼓吹工作。此外通过日本政府强有力的宣传教育工作，工业设计的观念在国民中深入人心，在日本企业中也得到空前重视。在设计教育体系方面，随着工业设计专业的开设及设计院校的成立，日本在20世纪60年代已基本形成了完善的工业设计教育体系，为日本工业设计的长远发展准备了条件。日本工业设计的发展很快引起了世界同行的关注，1964年美国的《工业设计》杂志、瑞典的《造型》杂志这两家世界权威的工业设计刊物都刊出了13本工业设计专集，系统介绍日本工业设计的状况与成就，日本工业设计开始真正走向世界。1964年的东京奥运会和1970年的世博会均是由日本举办的大型国际性活动，两次大会的设计成为日本设计师展示才华的最佳场所，也让崛起的日本工业设计真正在国际上亮相。到20世纪70年代日本许多工业设计产品便以咄咄逼人之势大步挺进欧美市场，以其良好的性能、多样的造型、低廉的价格和无微不至的设计细节，征服了欧美市场的消费者，也令欧美制造商惊慌失措。

图7.27 贝里尼《"Programma 1a型"计算机》，1965年

7.5.2 设计特点

北欧人认为设计是他们生活的组成部分,美国人以之为赚钱的行当,日本人则认为设计是民族生存的手段。由于日本是一个岛国,自然资源相对贫乏,出口汽车、电器便成了它的重要经济来源,设计的优劣直接关系到国家的经济命脉。日本的设计从20世纪50年代开始起步,以其特有的民族性格使自己的设计变得十分强大。日本人是世界上最好的学生,他们能对国外有益的知识进行广泛的学习,并融会贯通。同时,日本民族的团体精神很强,使企业内部的力量比较容易得以完全集中。日本的传统中有两个很现代的因素使它的设计没走什么弯路:一个是少而精的简约风格,另一个是在生活中他们形成了以榻榻米为标准的模数体系,这令他们很快就接受了从德国引入的模数概念。空间狭小使日本民族喜爱小型化、标准化、多功能化的产品,这恰恰符合国际市场的需求,导致出现日本的电器产品引导世界潮流、横扫世界市场的态势。

日本的工业设计得到如此完整的发展首先是日本的工业设计界非常注重实务,整个设计界都是和企业紧紧联系在一起的。绝大多数大型企业(大型企业占日本全部企业约5%)都拥有庞大的产品开发部门,在工业设计方面投入大量资金。再有,日本设计界和社会的发展紧密贴合,社会生活的变迁能够马上得到设计师的重视并形成探讨的课题,形成理论。

日本工业设计最鲜明的特点是与传统文化、传统设计的和谐共处,现代设计与传统设计双轨并行。既没有因现代设计的发展而破坏传统文化和设计,也没有因传统设计的博大精深而阻碍现代设计。一方面大力保护、提倡和发展传统设计与文化,其陶瓷、传统工艺美术品、传统服装、传统建筑、传统文化的设计(如茶道、花道、盆景设计)等得到几乎完美的发展;另一方面,极力主张发展、推动和提高现代主义的工业设计,其汽车、家用电器、照相机、现代建筑和环境设计、现代平面设计、包装设计、展示设计等都取得了令世人侧目的成就,跻身世界优秀工业设计之林。日本现代主义设计在吸取欧美国际主义设计优点的同时,又吸收了本民族的文化特点,从而形成了独具特色的日本现代主义设计风格。日本现代主义设计既有欧洲现代设计的理性主义和高技术特征,又有美国设计那种高度的商业味和大众色彩,更有来自传统文化和设计的周到、细腻、精致、小巧的气质和韵味,这是日本工业设计最具魅力的地方。凡去过日本的人,无不对日本设计上的无微不至留下深刻印象,大到大型机械产品,小到一把裁纸刀,他们都有独到的设计匠心,充分发挥了为人设计这一宗旨。20世纪70年代日本设计师发起过针对儿童而进行的工业设计活动,使产品具有独特的功能和儿童喜爱的外型,使儿童受到教育并健康成长,他们称这种设计是"进行教育的设计",令消费者对设计师油然而生敬意。日本工业设计界把家用电器设计作为生活的一部分来考虑,称工业设计为"生活的学者",通过设计可以沟通消费者与厂商之间的关系,弥补生活的缺陷。这使得设计师的工作更具人情味和使命感。日本理光公司(RICOH)的设计口号是"人情味的技术";而夏普公司(SHARP)的设计原则是"方便使用第一"。尽管其表达不同,而宗旨是相同的,那便是以人为中心的设计思想,它贯穿于日本的工业设计之中。

日本工业设计的一个很大特点是集体主义工作方式。日本工业设计界以驻厂工业设计师为主,几乎所有重要的设计事务所都在大企业内,并且一向以集体的面貌出现的,很少有个人突出的机会。他们通常是针对某产品的设计集思广益,依靠集体的力量来进行设计,以此来增加同类产品的竞争力。这与日本民族文化中强调的团队精神、集体主义以及日本大企业终身雇佣制度是密切相关的。日本独立设计事务所及自由设计师则更多是与中小企业的合作。最著名的是日本GK设计事务所,它由几十年前不到10人的小公司发展壮大到今天成为拥有300多名专职设计师的日本最大的设计咨询公司,反映了高速增长的日本经济对工业设计的需求。GK设计事务所与一些大公司如日立、雅马哈等日本著名公司都建立了合作关系,并就一些设计问题进行专门研究和处理,在日本工业设计界有着相当重要的影响。

日本的许多工业产品都在世界上占有领先地位,其出色的设计令世人刮目相看。日本汽车设计和制造尽管起步较晚,但其迅猛的发展速度和来势汹汹的气势令欧美国家瞠目结舌。在美国的汽车制造商开始考虑燃油消耗问题时,日本的制造商开始逐渐变得更具竞争力。20世纪70年代初期日本汽车成功挺进美国,以其良好的性能、新颖的外型和低廉的价格征服了美国汽车市场的"半壁江山",并在1980年成功取代美国成为世界汽车第一生产大国。汽车市场的最大赢家要属日本的本田

图 7.28 索尼设计生产的随身听 "Walkman"，1978年

(Honda)，它在1975年推出的新款 civic 迎合了在一个新的燃料经济时期消费者的期望。另外日本的尼桑、三菱、丰田等汽车公司也生产出了经济型的轿车供选择，应对耗油量大的美国底特律产品，在巨大的北美市场中赢得了立足处，至今也没有放弃。

日本的摩托车是工业设计的后起之秀，并很快打入了国际市场，如铃木公司的各种铃木牌摩托车、GK公司设计的红叶牌摩托车等都以优异的性能和出色的设计成为国际市场摩托车的知名品牌。日本的照相机制造和设计同样处于国际领先地位，著名的有尼康、佳能、奥林巴斯等，以其造型合理、使用方便、面向大众、价格便宜等特点而畅销全世界，与品质优良的德国相机平分天下，显示了极强的竞争实力。日本的家用电器是在国际上非常有垄断地位的产品之一，也是日本工业设计的一个主要内容。其著名公司有索尼、三洋、夏普、松下等，他们在电视机、音响、录像机等家电设备上都各有所长，但它们都具有精良的质量和高品质的外型设计以及功能上的独到之处，在消费者心目中，日本家电是优秀家电的同义词。

7.5.3 索尼公司

日本在工业设计中最有代表性的是索尼公司。索尼公司早在20世纪50年代后期就在国际电子行业中崭露头角，赢得声誉，以其重视人性化设计而著称。1961年该公司设计部将广告管理和产品开发合为一体，称为"产品计划中心"，很快建立起统一的高技术产品形象。1962年索尼公司在纽约最豪华的第五大道上设立自己的展示中心，成为索尼公司在美国的第一个宣传和展示中心。1968年索尼在东京银座设立了一个8层楼的大型展示中心，开展设计推广工作。1971年索尼又在法国巴黎香榭丽舍大道上设立了法国展示中心。这些展示机构对索尼宣传新产品、树立企业形象、引导消费起了很大作用。索尼公司注重市场需求的分析，关注科技发展的最新动态，并随时将最新科技成果引入到设计中，索尼的设计永远走在同行的前面。1978年索尼设计生产的随身听"Walkman"（图7.28）被认为是日本设计的一个里程碑，创造了设计史上的奇迹。该设计的灵感来自设计师的细微观察和思考：他们发现很多年轻人喜欢提着笨重的收录机到野外去听歌、狂欢，而笨重复杂的机子与年轻人那种轻快的活动总显得那么格格不入，于是他们突发奇想，设计创造了一种功能单一、使用简单、携带方便的台式磁带放音机"随身听"，这种小巧的便携式放音机马上风靡全球，受到年轻人的青睐。后来"随身听"又增加了遥控、电脑自动操作等功能，设计也更新颖、现代，现在仍畅销不衰，成为许多年轻人钟爱的随身伴侣。"随身听"设计的成功反映了日本设计师的细致入微之处，在司空见惯的现象中找到设计的切入点，令使用者备感亲切。

日本索尼公司的成功是日本政府扶持、引导设计战略，企业重视工业设计的成功典型，成为日本20世纪50年代工业设计飞速发展的缩影。索尼公司是世界首屈一指的大型电子产品生产企业，其不随大流、坚持独创的设计原则，使索尼的产品成为最优秀产品的同义词。索尼公司成立于1945年，原来叫"东京通信株式会社"。1950年该公司生产出第一台磁带录音机。1953年由日本政府出面，购买到了美国西部电器公司的半导体技术专利，于1955年成功推出了第一台全晶体管收音机，受到消费者欢迎，销路极佳。从此开始了该公司的迅猛发展。1958年公司正式改名为"SONY"，其简洁的名称和琅琅上口的读音以及来自Sonic（音响）与Sonny（乖孩子）的谐音组合，使索尼（Sony）成为妇孺皆知的知名品牌。1959年索尼公司设计生产了世界上第一台晶体管便携式电视机"TV-8-301"，这台屏幕仅20厘米、重6公斤的电视机，是第一台袖珍型电视机。其设计简洁，功能性突出，有把手、按钮、天线和支架，结构十分合理，它使用了四面环绕不规则细细的锥形显象管的薄金属外壳，还有遮光板减少光线，受到设计界的关注。索尼公司非常重视设计，其设计政策的中心是"创造市场"。为此拟定了产品设计和开发的八大原则：良好的功能；美观大方；优质；独创性；合理性，便于批量生产；独立性；坚固、耐用；协调、美化环境。八大原则反映了现代主义原则与精致、细腻的日本文化相结合的设计理念，使索尼公司创造了电子世界的许多第一。其设计的成功引发了其他公司的竞相仿效；其完善的设计体系和设计策略、设计方式，成为日本大企业设计模式的代表。

图 7.29 索尼三基色彩色电视，1965年

介于木橱柜式和便携式外壳中间的、最广泛被接受的索尼产品是1965年出现的三基色彩色电视（图7.29）。这款电视是长方形的，适合载重移动架，有木纹的塑料薄片表面更容易与家中传统家具相协调。扬声器、显象管、视信操作应用的更加小型化导致便携化、最小化设计，以前所未有超薄方形外壳为特色，比如屏幕扁平的电视。另外的小型化产品例子就是唱片行业，在消费市场，盒式录音带替代卷片导致20世纪70年代出现更简便的产品。手提迷你录音机20世纪60年代诞生于日本。除小型化外，盒带的出现削减了对手工卷制磁带工人的需求。家用产品设计的新颖简洁形式是小型化技术综合发展的结果。

在设计"创造市场"的原则指导下，索尼公司不断推出他们最新的研究成果，一直走在国际家电设计发展的最前列。1981年，他们设计推出了最新的组合式电视机系统，1982年索尼公司又设计出第一台激光唱机，他们还研制出第一台数字式磁带录音机。1989年，索尼公司设计生产了一种用于淋浴室的收音机"Shower Radio"，表达了一种在任何地方都可以创造个人产品的设计思想，是对设计"创造市场"的精彩阐释。索尼的成功是企业重视产品研究和开发、重视设计的结果。1983年以来索尼公司更是把公司销售利润的10%用于新产品的研制、开发和设计，这一投入是相当惊人的。它也使得索尼公司在世界电子工业中具有无可争辩的先锋地位和独创性。1991年索尼公司收购了纽约原AT&T大厦，改成"索尼大厦"，此举震动了纽约及全世界，成为索尼公司不断成功的象征。

7.6 其他欧洲国家工业设计的发展
7.6.1 德国的工业设计

图 7.30 G·朗格《多功能椅"Flex 2000型"》，1973～1974年

20世纪60年代德国经济的快速发展和成熟，使德国走向了完全的现代时期。德国工业的发展使工业设计成为一个巨大的行业，于是许多设计协会、设计中心和设计学院应运而生，促进了整个设计水平的提高。重要的设计组织有斯图加特设计中心、埃森工业形态研究院和达姆施塔特造型理事会等，共同目标是促成德国产品设计的"出色造型"，使"优质工作"成为德国设计工作的口号和提高德国出口的手段。20世纪60年代末成立的柏林国际设计中心则将着眼点放在如何更好地解决环境造型问题上，表现出在设计上的远见卓识。这些组织的活动促进了德国工业设计的成熟和发展。与此同时德国工业设计师的构成发生了本质的变化，专业的设计师逐渐进入设计舞台，改变了早期大多由艺术家、建筑师从事工业设计的模式，这是德国设计的一个重大飞跃。日益精细的分工有利于工业设计的科学、健康发展。

德国设计从20世纪60年代开始逐渐向多元化方向发展，一方面是坚持功能主义、理性主义设计风格仍占主导地位，强调秩序感、逻辑性、合理性和科学性，并融进了轻便性和灵活性等特征。另一方面是一些设计师从事了一些设计上的探索，试图改变统一的、严肃的、国家主义的设计面孔，而表现出一种个人化的、感性化的风格特点，这是德国设计上的前卫探索。

乌尔姆设计学院（Ulm）虽在1968年关闭，但其影响却广泛而持续，它培养的大批设计人才在德国设计领域"开枝散叶"，到处传播乌尔姆学院的理性设计思想和准则，并以亲身设计作品来体现，促进了德国以技术为基础的理性设计风格的形成和巩固。1966年G·朗格（Gerd Lange，1931—）为斯图加特波芬格公司（Wilhelm Bofinger）设计了一套被称为"农民型"的家具，包括一椅、一桌、一床和一个衣橱，全部用直木条、帆布为主构成，与20世纪初荷兰风格派里特维尔德的"红黄蓝椅子"几乎同出一辙，具有典型的新现代主义特征。朗格最有名的家具设计是1973～1974年为托内（Thonet）设计的多功能椅"Flex 2000型"（图7.30）。

布劳恩公司1961年推出的一种台式电风扇，它把电机和风扇叶片两部分设计为两个相接的同心圆柱，强调圆周运动感，几乎像工厂里的机械一样单调与冷漠。1960～1961年间由彼得·西伯尔（Peter Sieber）为法兰克福的德国通用电器公司（AEG）所设计的食物搅拌器，几乎与医疗器械一样。而"奔驰"汽车，外形简练而色彩以深色、黑色为主，具有一种冷

图7.31 古杰罗特和雷恩霍德·霍克《柯达-卡罗赛尔幻灯机》，1964年

漠、高傲的外形感。1964年布劳恩公司的合约设计师、乌尔姆设计学院教师、瑞士设计师汉斯·古杰罗特（Hans Gugelot，1920—1965年），促进了柯达公司新型手动幻灯片放映机的产生（图7.31）。新设计运用了旋转传送带，它可以在微控透镜装置前连续放幻灯片。柯达-卡罗赛尔放映机，由高品质塑料构成，把放映机精简为一个方形的盒子，这个盒子顶部有可装幻灯片的短圆柱筒。20世纪60年代我们也可以看到电子钟的使用比其他种类钟多得多，其数字输出提供更精确显示，由仪表板组成的电子显示器以阿拉伯数字读出。高亮度的夜间照明灯泡促使新一代台灯小型化设计，包括麦克·莱克斯（Michael Lax）1965年为莱特利尔（Lightolier）设计的金属台灯，这种灯的特色是有可以折叠的似天线的灯臂，不用的时候可以把它缩成一个小于6英寸高的镇纸。莱特利尔也发展了以标准尺寸圆柱形的家用灯系统，可以连接到顶棚，这样可以适应侧面旋转及减少对台灯或落地灯的需求。追光灯很轻巧，但仍比卤素灯沉重。灯具的卤素技术进一步减小了灯的尺寸，在增加照明亮度(热量)时，也创造了一种审美可能。

乌尔姆设计学院倡导的系统设计思想更是在设计界广为传播，结出了硕果。乌尔姆设计学院汉斯·古杰罗特利用系统设计思想，为布劳恩公司设计了积木式系统留声机，后与迪特·拉姆斯（Dieter Rams，1932—）对其进行了进一步研制，从而创造了生产积木式系统留声机和以后的高保真音响系统设备的开端。到20世纪70年代，几乎所有生产此类产品的公司都采用了积木式设计体系。系统设计具有组合性能，可根据需要进行不同的组装，获得更多的功能，满足人类不同的需要。1961年汉斯·勒利希特设计的"TC100系列餐具"，由托马斯玻璃和陶瓷公司生产，采取积木式的堆叠方法，可以在集体单位或餐馆中使用。系统设计对于建筑设计领域、产品设计领域及视觉设计范畴产生了重要影响，启发并导致了20世纪80~90年代普及的企业形象系统设计。

德国的平面设计具有简单、明快、准确、高度理性化的特点，也从乌尔姆学院发展而来，其重要人物是奥托·艾舍（Otl Aicher，1922—1991年）。他主张平面设计的理性和功能特点，强调设计应在网格上进行，才可以达到高度秩序化的功能目的。他的平面设计的中心是要求设计能够使使用者有最短的时间阅读，能够在阅读平面设计文字或图形、图像时具有最高的准确性和最低的了解误差。艾舍在1972年为在德国慕尼黑举办的奥运会设计了全部标志（图7.32），功能良好而高度理性化，比较典型地反映了这个设计原则。通过奥运会，艾舍的平面设计理论和风格，对德国乃至世界各国的平面设计产生了很大影响，成为

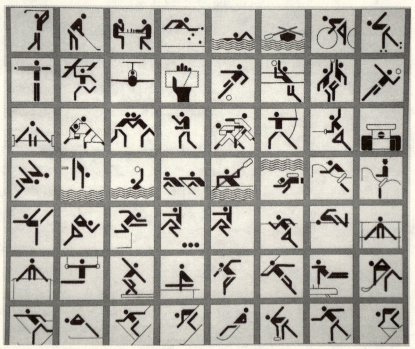

图7.32 奥托·艾舍《慕尼黑世界奥运会标志》，1972年

新理性主义平面设计的基础。

20世纪60~70年代德国的设计师开始从各个方面进行尝试和探索，企图找到自己民族和现代风格的发展方向。如旅居美国的设计大师格罗皮乌斯(Gropius)1969年曾回到德国为罗森泰尔陶瓷厂设计茶具，就一反他过去严肃的功能主义的设计风格，出现了特别的功能性和有机形态结合的特色，具有十足的人情味。约翰·格罗斯于1974年成立的Desin设计小组则主张新的有环境的生活方式，必须伴随新的造型设计方案，试图从中找到新的设计途径。Desin小组还建立了自己的车间，通过工业加工和手工业生产结合的方式，把产品制成半成品，直接提供给消费者，这些半成品可以用手工方法进一步加工成成品，让消费者在使用产品时能直接参与进来。他们希望从这一过程中得到欢乐和满足，也希望通过这种设计理念引导一种全新的消费方式。Desin小组较早认识到设计与保护环境的关系，提出了循环设计的观点，他们利用旧汽车轮胎制成沙发，用废旧茶叶包装箱制成柜子，开了20世纪80年代全球为节约能源而进行的循环设计的先河。而以西柏林为中心的设计家创造出一个新的设计流派，称为新德国设计(New German Design)，以非正统德国理性主义为中心，其家具设计、平面设计、室内设计都具有生动的特点。这个运动的精神领袖是克里斯蒂安·邦格拉博(Christian Borngraber)，他宣称："我反对的不是拉姆斯，而是那种说德国设计必须像拉姆斯的刻板教条"，公开反对沉闷的德国现代设计主流。这个流派的设计常充满了放荡不羁的戏谑成分，利用一些废品组合，比如破木箱、钢管等来组成家具或其他用品，有点类似于意大利前卫和激进运动的产品设计，成为功能主义、理性主义一统天下的德国工业设计中的叛逆现象。

图7.33 萨帕涅瓦《瓶》，1984年

7.6.2 斯堪的纳维亚国家的工业设计

北欧设计依然以他们独有的风格向前发展，在强调和吸收高科技的同时，又融进了独有的优秀传统：温馨、高雅、精致而有人情味，成为国际设计界不可缺少的组成部分。

芬兰设计在20世纪60~70年代异军突起，尤其引人注目，以简单、典雅而具现代感著称，刮起了一阵风行世界的"芬兰风"，芬兰产品畅销世界各地。芬兰设计大师塔皮奥·韦卡拉(Tapio Wirkkala)和提莫·萨帕涅瓦(Timo Sarpaneva, 1926–)等人设计的各种家庭用品（图7.33），既有良好的功能，又有雕塑式的美丽外型，简单、典雅而现代感强，其作品在世界各地受到欢迎。另一位设计大师安蒂·努尔梅斯涅米(Antti Nurmesniemi, 1927–)设计的现代厨房设备，造型新颖、功能完善、色彩明快，成为家庭主妇的宠物。由芬兰设计师奥拉夫·贝克斯托姆(Olaf Backstorm, 1922–)于20世纪60年代设计的O型系列剪刀，既具雕塑感和有机特点，又有人机工学和力学原理的巧妙运用，是巧夺天工的杰作。

丹麦的B&O(Bang and Olufson)公司在20世纪60~70年代生产出精美的收音机、立体声唱机和电视机，具有典型的工业技术与传统工艺相结合的特征。雅各布·让·森(Jakob Jan Sen, 1926–)在20世纪60~70年代设计的Beosystetms1200型和Beogram 4000型立体声唱机，外壳设计采用黑色纹理的木头镶板、柔和光滑的铝和不锈钢，具有微妙的色彩和平衡感。在结构布局上，设法把旋钮安装在里面，并尽可能以按纽和滑动调节的开关代替之。这些设计引起了国际设计界的注意。1962年挪威特克尼坦公司(Teknitaen)推出的"西拉"型(Siera)电视机，采用柚木作外壳，把电视机屏幕放到最占主导地位的位置，而压缩其他一切附件。这种大屏幕电视机几乎在20年内一直引导着大屏幕电视机设计的潮流，对世界此类产品设计作出了贡献。

瑞典是极富创意设计的国家，在制造业和信息产业方面打出了许多国际名牌，如沃尔沃(Volvo)、爱立信(Ericsson)、H&M、宜家（IKEA）等等。取得全球性成功的瑞典宜家公司（IKEA），已经成功地扩张业务并且在许多大的欧洲城市以及一些富裕的美国乡镇建立了针对斯堪的纳维亚及国际现代主义风格的批发店。大型的彩色商品目录、库存商品、平整的便于携带回家的购物袋，以及自己动手组装用的说明书和固定螺丝用的工具都是宜家的吸引力所在，同时还包括来自家具的产品承受力和建筑、家庭及厨房用品的照明设备。宜家提供了多种不同的有装饰线条的胶合板家具，用于搁物架的标准配件，附加在低成本加工的压合板上的装饰板，及许多以二战中和战后由阿尔托（Aalto）或克林特（Kaare Klint, 1888–1954年）设计的家具为基础的产品。其他的例子和组合产品包括有座垫的椅子和沙发，美国殖民地样式的设计，以及用藤条编制的手工家具或者较廉价的装饰花纹的铸铁制品(见彩图17)。专为儿童设计的家具是宜家重点销售的产品，还有为年轻的职员和大学生设

计的桌子及搁物架。在目录及展示厅的地板上，产品价格以醒目的无衬线字体出现，任凭一些古怪的名字（至少在美国人听来是这样）加入其目录"大家庭"中，宜家这个不知名的名字与某个起源奇特的国家有些关联。商品的优先特性及购物经验就是轻松，也就是轻松的打包、装车、运输、装配（有人可能会对这一点提出异议，但是自己动手是可以节约装配成本的）及买得起，最重要的一点，轻松的退换。如果一个企业的产品通常需要花费较长时间去制作并且一般还要维持更长时间，被淘汰是理所当然的。有小孩的家庭去宜家购物也非常方便，因为商场提供的带监控的游戏室可以让父母专心的地购物。另外瑞典在医疗设备和残疾人用品设计方面也取得了突出成就。瑞典的一个设计组"人体工学设计事务所"(Ergonomi Design Gruppen)对残疾人用品设计作了较多研究，取得了不小的成果。早在20世纪60年代即已着手为残疾人设计餐具和刀叉具了。20世纪70年代他们为残疾人设计的餐具系列包括杯、盘及刀叉具等，充分考虑了手残人士的特点和需要，非常适合人的把握，受到了残疾人的欢迎。20世纪80年代他们为瑞典Bahco公司设计的五金工具创造了设计师与企业领导层成功合作的范例。瑞典设计师的工作引起了世界设计界对残疾人用品的关注和重视。

7.6.3 荷兰的工业设计

荷兰是西欧的一个工业高度发达的国家，具有相当悠久的文明历史。由于其狭窄的生存空间和低洼的地势，使得荷兰人非常重视设计，把设计视为国家和民族生存的手段，因此荷兰人的设计意识极高。正如荷兰托特设计事务所(Total Design)公司负责人克罗威尔(Wim Crouwel)所说的"这种全面的设计状况成为我们新设计的源泉，而只是依靠了设计，我们的国家才可以存在"。荷兰是现代主义运动的故乡，现代主义设计的三大支柱之一的风格派运动就产生于荷兰，荷兰从来没有对现代主义、国际主义的抵制历史。平坦的田野，几何式的城市规划和运河网，笔直的堤坝，都是荷兰历史的组成部分，成为荷兰设计的主要风格特征。特殊的地理条件、特有的设计背景和高度的设计意识形成了荷兰设计的特点：理性化达到完美的地步，对于细节的精益求精的处理和注重设计与大环境的和谐共处。

荷兰的现代设计采用私人企业与国家企业双轨制的模式进行发展。国家负责大规模公共设施项目的设计与建设，使其具有高度统一和规范化的特点；而私人企业负责非公共性项目的设计，设立了自己的工业设计部门，以优良的产品设计在世界上具有很高地位。两套体系的相互配合，各施其长，使荷兰现代设计得到了高水平的发展。由政府主持的大型设计项目有荷兰什佛尔国际机场、荷兰邮政与电信管理局、铁路系统、货币、港口、地下铁路系统等，在政府的全力组织和支持下，这些设计都具有良好的功能和高度统一化的特点。在这一点上作为区区小国的荷兰却表现出一派决决大国的气度，委实叫人惊叹。如什佛尔国际机场的设计，以中性、理性主义设计为特点，充分考虑了国际乘客的共同性要求和未来的交通流量，其整体性和完整性在欧洲各国产生了重大影响，成为欧洲各国设计国际机场时重要的参考依据之一。阿姆斯特丹的地下铁路系统设计具有安全、舒适、高效的功能性和系统化、明确化、统一化的设计特征，反映了典型的功能主义和理性主义色彩，是欧洲最先进的地下铁道系统之一。

飞利浦公司，成立于1891年，是世界上最大、最有影响力的电器生产公司之一，战后成为荷兰经济的核心，在欧洲市场与德国的AEG公司、西门子公司一决高下。其成功的设计策略广为人知。在1950年以前，飞利浦公司还没有明确的设计策略。1950年以后，建筑家维斯玛(Rein Versema)被指派为公司收音机、唱机、电视机、电动剃刀部设计主任，从而彻底改变了这一状况。他在设计中引入了人体工程学和价格评估法，强调和提倡飞利浦产品的独特统一面貌（即产品家族形象），建立了设计的规章制度，为确立该公司在国际上的地位打下了基础。1966年挪威设计家依蓝(Knut Yran)成为飞利浦公司设计负责人，他认为设计是市场发展必须依靠的技术过程，设计师的设计必须了解市场和反映市场要求，才能赢得市场。他对系统设计坚信不疑。1973年，他策划和组织出版了飞利浦公司的第一本设计手册，希望通过设计手册对公司产品进行连贯性的描述，为公司树立良好形象，为产品设计提供规范要求。此手册在世界上引起很大反响，日后成为所有大公司以至政府机构描述部门关系和职能的重要工具，成为工业设计在企业内部规范化、系统化的开始。

对于幽默感和复杂性的赞美，更多的作为嘲讽和颠覆的基础引用在后现代的理论中，已经成为为大型公司所做的工业设计中已被认同的实际操作的一部分。类似飞利浦这样的公司，对于独立的从设

计上或者成本上考虑而获得的产品开发理念，严格保持区分，作为鼓励在设计过程中进行创新与变通的途径之一。纯粹"概念设计"的一个例子是飞利浦公司1983年开发的色彩明快的贝多芬（Beethoven）收音机（图7.34）。这些产品在某种意义上说是梦想汽车的后代，这种梦想汽车是以20世纪50年代早期哈利·厄尔（Harley Earl）指导设计的通用摩托的新款部分为模型的。实际上，此种方法可能渗透进主流设计倾向，不管怎样，家庭及其他消费者用的商品是未来设计趋向的一种指引。1999年，麦克·格雷弗（Michael Graves, 1934—）设计了一系列用较轻的铝及塑料而非银或不锈钢制作的厨房用具，在美国有特许经营权的折扣店内出售。这些面包烤箱与茶壶的说明书出现在周末报纸副刊的价格信息中（图7.35）。广告写道："在功能中寻找趣味。"

图7.34 贝多芬概念收音机，菲利浦公司，1983年

思考题：

1. 20世纪60～70年代世界工业设计有哪些主要特点？
2. 美国两大家具公司的产品设计有哪些成就？
3. 什么是波普设计风格？举例说明其特点。
4. 什么是意大利"反设计"？
5. 日本20世纪60～70年代的设计特色是什么？

参考资料（含参考书、文献等）：

David Raizman, History of Modern Design, Laurence King Publishing, 2003年．

王受之，《世界现代设计史》，北京：中国青年出版社，2005年．

[英]贝维斯·希利尔／凯特·麦金太尔，《世纪风格》，河北：河北教育出版社，2002年．

相关链接：

Pop Design

Anti-design

图7.35 迈克尔·格雷夫斯《烤面包机》，1999年

第8章 多元化的设计

本章是我们学习西方设计史的最后一部分,时间段为1980~2006年,它是设计的多元化时期,包括后现代主义设计以及多种风格和探索并存的多姿多彩的设计局面。

8.1 概述

20世纪70年代之后,一种比流行的国际风格更激进、彻底明朗化的反叛出现了。它被称作"后现代主义"(Post-Modernism),就是将广泛流行的国际风格的精练语言"转变成地方语言、走向传统与街头商业俚语"的方法。后现代主义虽然表面上同现代主义相对立,甚至在某种程度上成为现代主义的反动,但实质上它同现代主义一样,是对晚期资本主义制度的抗争。后现代主义采取了一种比现代主义更极端的形式,打破一切,进行价值重估。

后现代主义运动先在建筑设计领域发轫,后波及到产品设计领域,并于20世纪80年代初期达到顶峰。英国建筑理论家查尔斯·詹克斯(Charles Jencks)在《后现代建筑语言》的第一部分宣告"现代建筑于1972年7月15日下午3点32分于密苏里州圣路易斯城死去",指的是1972年美国圣路易城市政当局下令炸毁1954年由美籍日裔建筑师山崎实(Minoru Yamaski)设计建造的公寓楼房"普鲁蒂·艾戈"(Pruitt Igoe),因它是典型的现代主义建筑,以混凝土、钢筋和玻璃为材料,被认为不适合居住、易滋生犯罪。炸毁"普鲁蒂·艾戈"被查尔斯·詹克斯认为代表了现代主义设计的死亡和后现代主义设计的兴起。后现代主义设计是对现代主义、国际主义设计的一种革新,其中心是反对密斯·凡·德·罗的"少就是多"的风格,主张以装饰手法来达到视觉上的丰富,提倡满足心理要求而不仅仅是单调的功能主义中心。后现代主义设计有狭义和广义之分。狭义的后现代主义设计指在现代主义、国际主义设计上大量利用历史装饰动机进行折中主义式的装饰的一种设计风格,这种后现代主义在20世纪90年代初即已开始衰退,其特点是主张恢复和高度强调装饰性,强调从历史中吸取营养,加以运用,强调娱乐性,与现代主义的冷漠、严峻、理性化形成鲜明的对照。广义的后现代主义指的是对现代主义的各种批判活动,其中包括解构主义、新现代主义等等。它实际上包括了真正的(狭义的)后现代主义设计风格和后现代时期的其他设计风格两个方面的内容。广义的后现代主义一直延续至今。

后现代主义的术语是建立在与其他主义例如后工业主义和后来的资本主义的联系中的。所有涉及消费中的文化都是普通的潜台词,它们都是首先出现在美国,并且扩展到欧洲和其他发达国家。

后工业主义是另一个当代术语,它显示了工业化大量生产的英雄时代已经被对经济研究、服务和交流及在不断扩大的其他领域的创造性努力所取代,例如人类因素延伸到交流领域,而不是物理相互作用的领域、语义学的生产领域处理了机器和人类在打破理解、使用、销售界限上的共通问题。例子包括有电脑台上鼠标的发展,寻找膝上型电脑、色彩代码和其他家庭立体声设备电路连接接口的简易化,或者是允许不费力地建立和操作的个人电脑与打印机连接电路图等建议。对使用者的强调也延伸到不断增长的生产变化中,通过将相似产品细微不同的引用,来引发消费者的选择。

此时的设计表现为两大主要特征:一是对于现代主义、国际主义风格的反思、反叛、分析和探索,试图能在现代主义设计基础和结构之上找到一条适合新时代和人们审美心理的发展之路。因而各种设计探索运动和风格层出不穷,后现代主义、解构主义、新现代主义、高科技风格等成为这一时期让人耳目一新的设计风格和思潮,引发了设计师们经久不息的热情。二是对于设计观念和设计理念的更深层次的探索。以往对于优秀设计的评价标准已大打折扣,健康、安全、舒适和发展已成为现代设计的新要求。关注人和关注环境成为工业设计的两大主题。"为人设计"和"环保设计"成为工业设计的主要内容,并引发了众多的设计潮流和趋势的出现,可持续性发展原则成为工业设计的基本准则。

同时,企业形象系统设计(CI)成为20世纪80年代工业设计的一个重要特征,受到企业的普遍重视,在企业竞争发展中起到了重要作用。

因特网的发展是后工业时代来临的明显迹象,在这个后工业时代,信息、知识产权、广泛的公共设施将越来越成为经济发展的源泉,而制造业将在全球少数发达国家中植根。通信工业私有化和

对限制的解除，信用机制的成长与成熟，产品生产制造的电脑技术，广告、电话购物，电子贸易等都已进一步扩大了时常为主的资本家经济的霸权，也增强了它们在国内国际范围内扩大商品生产和消费的独立性。现在我们从某种角度看新产品和电子信息交流的潮流，它既让我们成为信息技术时代的受害者又是其受益者，也许狭义上我们或多或少成了计划消费的机器，让我们沦陷在无尽的产品选择中。与此同时，在更广泛的意义上，对于自然环境和社会责任的忧虑，或多或少破坏了我们对自己所描绘美好未来的信心。认识到这些矛盾和不确定因素，及未来设计行业中希望与恐惧的并存。

20世纪80年代的日本工业设计界已把目光投向了全球，大动作接二连三，努力塑造工业设计大国的形象。为使日本成为国际设计新的中心和国际交流中心，1981年由日本政府、大阪地方政府、商界和企业界联合成立了日本设计基金会，其目的是组织国际设计双年大赛和大阪设计节。1983年举办的第一次设计竞赛吸引了来自53个国家的1367名参赛者。获得国际大奖的有美国、瑞典、意大利和英国的著名设计公司。大会还给英国前首相撒切尔夫人颁发了荣誉奖。这些大型的、有影响的国际活动增进了世界各国对日本工业设计的了解，促进了日本工业设计的国际化。日本于20世纪80年代逐渐成为继欧美之后的新的国际设计中心。

1980年建筑师出身的美国工业设计师罗伯特·布莱奇(Robert Blaich)成为飞利浦公司设计局主任，他提出了"全球设计"的新概念，主张工业设计师与工程技术人员合作共同开发产品，主张设计与市场组合更好地联系起来，打破了以前封闭性的产品设计方式，对形成该公司新的国际市场性的产品设计起了很大推动作用。他同时提倡"产品符号学"(Product Sematics)，对于产品意义、产品部件的定义进行了有意义的探讨。布莱奇的工作促进了飞利浦完美的设计模式的形成，使公司的产品更具国际竞争力，也为其他国家大企业的设计体系和设计方式的改进提供了一个新的典范。飞利浦公司的产品以其高技术的含量和优良的设计而畅销全世界，成为荷兰设计风格的典型代表。

8.2 后现代主义的设计
8.2.1 后现代主义建筑运动

广义的后现代主义具有两个方面的风格特征：一是具有高度隐喻色彩的设计风格。如美国迪斯尼乐园、澳大利亚的悉尼歌剧院设计、西萨·佩里(Ceasear Pelli)设计的洛杉矶"太平洋设计中心"等，它们虽然建立在对现代主义的反动立场上，但都不具有历史主义的痕迹，而是通过诗歌一般的象征和隐喻来达到特殊形式所产生的象征意义。迪斯尼乐园这座公共游乐场所是美国梦境的形象化的体现。悉尼歌剧院由丹麦设计师约恩·伍重(Jorn Utzon)于1956年设计，耗资12000万美元，历经17年时间直到1973年才全部竣工。它坐落在突出于海湾之中的贝尼朗岬。在设计中设计师采用了白色的壳片作屋顶，覆盖在歌剧院建筑中的音乐厅、歌剧厅、餐厅的上方，三组重瓣形的壳形屋顶互相呼应，使整个造型像一组洁白的雕塑艺术品，衬托在蓝天和大海之间，像张开的白色贝壳，像鼓满的白帆，又像是朵朵开放的睡莲。如今歌剧院已成为闻名世界的人工胜景，吸引着全世界的旅游者，它已成为悉尼市的象征。在那样一个具体环境之下，悉尼歌剧院独特的表达形式确实是匠心独具的，其强烈的象征意义及独特的设计个性是不言自明的。二是比较强调以历史风格为借鉴，采用折中手法达到强烈表现装饰效果的装饰主义风格，即狭义的后现代主义设计。如罗伯特·文丘里(Robert Venturi)为母亲设计的房子"栗树山别墅"(宾夕法尼亚，1965年)复兴了传统的建筑原理，又具有现代建筑的形式特点：对称性和类似一种样式主义的破开山头的山墙形式；这类建筑却又采用现代主义简单的平面设计和标准部件，使它具有矛盾对立的性质。还有查尔斯·摩尔(Charles Moore，1925–1994年)在新奥尔良设计的"意大利广场"(图8.1)，这座建筑位于美国南方新奥尔良市意大利裔居民集中地区，供那里的居民休息和举行节日庆典之用，1978年建成。广场的设计由具有意大利血统的美国建筑师查尔斯·摩尔和佩雷斯事务所合作完成。广场中心的水池中有意大利地图的缩形，广场一边有高低错落的弧形柱廊和拱门，采用古典柱式。这些建筑除大理石和花岗石外，还使用不锈钢板、钢管、镜面瓷砖、霓虹灯等现代材料。建筑造型与色彩也并非完全遵从古典范式，而是加以自由的甚至随心所欲和玩世不恭的变化处理。所以，这个广场的建筑处理雅俗并存，既有古典传统，又带上当代美国市民生活的印痕。广场建成后，在建筑界引起广泛的争论，毁誉不一。建

筑色彩富丽，部分色彩是以霓虹灯构成圆柱、神殿的山墙，还有一个喷射成意大利版图的喷泉，它综合了意大利与美国的文化，古代与现代的风格，采用了先进工业生产的材料和技术，使建筑适应现代人的商业、文化、娱乐和公共事务的需要。

最有趣的后现代主义建筑是德国建筑师贝尼希于1987年设计建成的作品"德国斯图加特大学太阳能研究所"（图8.2）。它的形象看起来如同一堆建筑构件的凌乱拼接。这种歪歪斜斜、杂乱无序、似乎快要散架的建筑是80年代出现的解构主义建筑的一个例子。有人认为解构主义建筑的根源在于当代解构主义哲学。但是，作为一种造型艺术，解构主义建筑其实还是一种艺术风格，脱离常规常态，在看来杂乱无序的状态中表现散漫洒脱的审美情趣。可以说，后现代主义建筑试图重视丰富多采的历史形式，是一种"多元化的艺术"。

后现代主义建筑设计的代表人物有罗伯特·文丘里、查尔斯·摩尔、菲利普·约翰逊等人。而后现代主义设计理论家则以斯特恩、詹克斯等最为著名。

罗伯特·文丘里生于1925年，毕业于普林斯顿大学建筑系，后在耶鲁大学建筑系授课。他是美国著名的建筑设计家，是奠定建筑设计上的后现代主义基础的第一人，后现代主义设计大师之一。1966年他出版了著名的著作《建筑中的复杂性与矛盾性》，他在书中宣称"我既不喜欢那种不够格的建筑的支离破碎和专横武断，也不喜欢那种富于画意派的表现主义的昂贵的造作……我们说的复杂和矛盾的建筑是基于现代建筑经验的丰富的、多种多样的含意之上的，当然也包括艺术上的经验。"他提出了"少就是烦"（Less is Bore）的口号，从形式基础上对现代主义进行挑战。1969年他设计了自己的住宅——文丘里住宅（Venturi House），提出了自己的后现代主义形式宣言。在设计中，他采用了大量清晰的古典主义建筑特征，如拱券、三角门楣等，而从总体来说，其设计仍然是功能主义的、实用主义的。文丘里并不反对现代主义的核心内容，而只在于改变现代主义单调的形式特点。文丘里反对当时设计上提倡的崇尚现代主义大师的"英雄主义"作风，主张用一种典雅的富于装饰特征的、历史折中主义的建筑形式来丰富和改变单调的国际主义设计，同时也明确追求简单、明快的造型。1978年他设计了德拉华住宅（House in Delaware），1982年至1984年他设计了普林斯顿大学的戈顿·伍大楼（Gordon Wu Hall, Princeton, New Jersey），1986年至1991年他设计了英国国家艺术博物馆圣斯布里厅（the National Gallery, the Sainsbury Wing, London），这些建筑都具有上述典型特征。尤其在圣斯布里厅的设计中，文丘里采用了大量严肃的历史建筑设计细节，特别是古罗马建筑的细节，具有生动、活泼、折中的特点和独特的历史韵味，同时具有良好的功能和现代的结构。历史与现代浑然一体，并与邻近建筑相映成趣。该设计得到了比较保守的查尔斯亲王的批准和赞扬，是后现代主义建筑的重要代表作之一。

查尔斯·摩尔出生于美国密歇根州，是后现代主义最杰出的设计大师之一，他的建筑设计中充满了浪漫而优雅的艺术态度，具有鲜明的舞台表演设计的特点。1977～1978年，他为路易斯安那州新奥尔良市设计的"意大利广场"是其代表作，也是后现代主义设计的经典之作。摩尔是一位不断

图8.1 查尔斯·摩尔，美国，新奥尔良市意大利广场（中心部分），1978年

图8.2 贝尼希，德国，斯图加特大学太阳能研究所》，1987年

改变自己风格的设计师,除了从历史主义中找寻设计灵感之外,他还注重建筑与自然环境、社区环境的协调吻合。他为洛杉矶都会区帕萨迪纳市设计的"双树旅馆"(Doubletree Hotel, Pasadena, California)是一座具有非常温和的古典复兴特点的旅馆,与周围的古老建筑和现代社区融为一体,创造了一个市民喜爱的环境。

美国设计师菲利普·约翰逊(Philip Johnson)于1978~1984年设计完成的美国电报电话公司(AT&T)大厦,被认为是成熟的后现代主义代表作之一。在AT&T大厦的设计中,约翰逊没有如其他摩天大楼一样过多地使用金属和玻璃,而是在钢结构上采用厚实的花岗石做外墙,达到古典主义的效果。建筑物有一个巨大的带弧形缺口的两面坡屋顶造型,宛如一个古老的木座钟,底部借鉴15世纪意大利文艺复兴时代佛罗伦萨的一座教堂的形式。整个建筑广泛采用了罗马、文艺复兴、哥特等风格细节,造型新颖,独出心裁,表现出强烈的古典主义的装饰效果。AT&T大厦具有后现代主义的所有特征:历史主义、装饰主义、折中主义,一应俱全。该建筑在西方建筑界引起了轰动,也使约翰逊一跃成为令人注目的后现代主义设计大师之一。

后现代主义设计大量采用各种历史的装饰,加以折中的处理,打破了国际主义设计单一化、理性化、冷漠化的产品设计面貌,促进了设计上人性化、多样化风格的形成,开创了新装饰主义的新阶段。后现代主义作为一个一度先声夺人的设计运动,虽然大量运用装饰主义来达到光彩夺目的绚丽效果,但是其核心内容,依然是现代主义、国际主义设计的架构,只不过在建筑的外表或者产品的外表加一层装饰主义的外壳。正如詹克斯所说的:后现代主义是现代主义加上一些什么别的。因此后现代主义设计仅仅是一种文化上的自由放任设计风格,它缺乏坚实的思想基础和明确的意识形态宗旨,与现代主义设计所具有的明确系统的功能性、民主性、工业化特征相比,后现代主义显得异常脆弱,它终究无法取代现代主义设计风格。因此狭义的后现代主义在20世纪90年代就开始全面衰退,但作为一种真正的设计探索运动,它的出现是有意义的。它打破了现代主义一统天下的局面,唤起了设计师对现代主义设计的重新认识和评价,对新时代工业设计风格的逐步形成和不断完善起了极大的鞭策作用。因此作为广泛意义上的后现代主义设计思潮至今仍余热不息,不断激起人们对现代设计的探索热情。

8.2.2 后现代主义产品设计

(1) 意大利

意大利设计的文化、艺术特质,决定了意大利设计经常会处于世界工业设计的前沿。20世纪60年代意大利即已开始引导世界设计新潮流,到20世纪70年代独具特色的意大利设计甚至已逐渐取代斯堪的纳维亚之风,成为世界设计一个非常流行的风格。它既具现代主义设计的功能特征,又具个性化、艺术化甚至哲理性的设计品位,满足了现代人类多样化的、高标准的生理和心理需求,受到各国消费者的青睐。

20世纪80年代是以消费著称的年代,意大利经济迅速发展,但它的设计领导地位面临来自西班牙和日本以及美国和法国的挑战。同时,许多国家开始进入后工业时期,要求为信息时代寻求一个设计基础,许多外国设计师,特别是日本设计家,他们曾经在意大利学习、工作过,现在回到本国,在那里他们成为在设计领域内有世界影响的设计大师。为保留自己备受压力的国际市场,许多意大利厂家开始雇佣外国设计师,他们中有西班牙人布兰卡(Oscar Tusquets-Blanca)、美国人迈克尔·格雷夫斯(Michael Graves)、法国人菲利普·斯塔克(Philippe Starck, 1949-)、捷克人波里克·斯伯克(Borek Sipek, 1949-)和英国人莫里逊(Jasper Morrison, 1959-),这大大改变了当代设计领域的力量平衡。

20世纪80年代和20世纪90年代意大利又出现了一批年轻的设计家,他们发现自己处于一个模棱两可的位置,面对两种已确立相对立的设计观念。新的一代面临着巨大挑战,要为下世纪的意大利设计定出方向。对他们来说世界性的大众文化比技术或美学或理论更有吸引力。他们常模糊"时尚倾向"与"过度设计"之间的界线。

20世纪80年代是反现代主义高奏凯歌的年代,起码是暂时地战胜了现代主义。设计思想的转变如同一场地震,震惊了设计界的各个方面。国内外报刊媒体对此的拥护和推动极大地促成了反现代主义的成功,制造商的决定同样有影响力,如阿里西(Alessi)和卡西纳(Cassina)曾经拥护现代主义,现在也雇佣反现代主义设计师来设计大量的新产品。

索扎斯（Ettore Sottsass）依然是20世纪80年代反现代主义运动不可替代的领袖，他组建了自己的设计集团孟菲斯Memphis（1981—1986年），在它存在的短短的时间里，它成为国际上反现代主义的典范。孟菲斯设计运动将意大利固有的设计传统与特色发挥得淋漓尽致，它的产生轰动世界，成为后现代设计中的璀璨明星。

早在20世纪60~70年代，意大利就已成立了一系列激进设计组织，如"65工作室"、阿基米亚等，在世界设计界颇有影响。1981年由意大利设计大师索扎斯在米兰组织成立的"孟菲斯"设计团体，更令设计界为之侧目。该团体在第一次会议期间，适逢电唱机上正播放著名歌星鲍伯·德兰（Bob Dglan）的歌曲"孟菲斯蓝调"（Memphis Blues），因而取名叫"孟菲斯"，这本身就有点反常规、新意迭出而富于浪漫。1981年，孟菲斯在米兰举行了首次展览会，那些与传统设计截然不同的家具和物品，造型新奇怪异，色彩艳丽，轻松活泼，有的覆盖着漂亮的塑料薄片，有的装饰有五光十色的灯泡，引起了人们浓厚的兴趣，许多人对此表现出歇斯底里般的热情。这次展览成功地推介了孟菲斯的新设计思想，引起了设计界的极大震动，次年受英国邀请又在伦敦举行了大规模的展览（图8.3）。索扎斯认为，设计就是设计一种生活方式，因而设计没有确定性，只有可能性；没有永恒，只有瞬间。索扎斯的思想成为孟菲斯运动的基本设计思想。

作为孟菲斯运动的重要发起人之一，索扎斯尽管后来离开了该组织，但他的设计反映了孟菲斯设计的典型特征，给人留下了许多思索。其代表作是一个奇形怪状的书架，使用了具有鲜明色彩和样式的三合板和塑料薄板等工业材料，很像一个抽象的雕塑作品，几乎不具备书架的功能（见彩图18）。正如他自己所说的："设计对我而言……是一种探索生活的方式，是一种探讨社会、政治、爱情、食物，甚至设计本身的方式，归根到底，它是一种象征生活完美的乌托邦方式。"这个不太适合用作书架的书架，正好诠释了他的设计"探讨"观。1985年索扎斯设计了榻榻（Tartar）桌（见彩图19），它的表面是切成的薄板和并置的样式，让人想起1963年奥登堡（Oldenburg）的作品《卧室》或者是韦塞尔曼（Wesselman）的油画《36号静物》。

工业设计上的后现代主义设计风格是从建筑设计上衍生出来的，具有后现代主义建筑设计同样的风格特征：采用历史主义、古典主义的装饰动机，以折中手法进行处理，注重产品的娱乐性、隐喻性和装饰细节处理的含糊性。孟菲斯的设计打破了功能主义设计观念的束缚，大胆使用艳丽色彩，强调物品的装饰性功能，开创了一种无视一切模式和突破所有清规戒律的开放性设计思想，展现出与国际主义、功能主义完全不同的设计新理念。孟菲斯的风格是建立于流行文化（如嬉皮士文化）之上的，与20世纪60年代的波普风格一样具有强烈的反叛意味，反对正统的"好的设计"，反对人们心目中现代主义的"优雅设计"，同时又在设计中注入强烈的文化色彩。正如孟菲斯设计家安德烈·布朗兹（Andrea Branzi，1938—）所描绘的"如果有些东西由孟菲斯设计出来，它不仅意味着去提供光亮、一个休息的地方或用来支撑某种东西，它还试图使某些东西形象化，并且在形式上用那样一种方法去设计出来，设计变成了符号学的系统，其内容成为文化的一部分。"在孟菲斯设计家眼里，设计更在于表达一种符号，表现一种文化。孟菲斯设计都尽力去表现各种富于个性的文化意义，表达了从天真滑稽到离奇、怪诞等不同的情趣，也派生出关于材料、装饰及色彩等方面的一系列全新观念。后现代主义的设计出现在诸如孟菲斯这样的组织中，使工业设计师从公司的合约中解放出来，从追求"好的设计"的变数之中解放出来。

20世纪80年代孟菲斯的设计在世界各地展出，反响很大，对后来的设计及设计观念产生了很大冲击，成为新设计的先锋。尽管很多评论家对孟菲斯设计不以为然，认为它是一个对传统设计的"挑衅性"活动，如同玩笑或恶作剧一样，其设计的东西有些简直无法使用。但孟菲斯的出现打破了沉闷而统一的现代主义设计气氛，引发了人们对于设计的重新思索，给世界工业设计注入了生机和活力，作为激进设计探索代表的孟菲斯，影响是深远的，甚至今天仍余热未息。

米兰的多姆斯（Domus）艺术学院，成立于1982年，它是意大利最早的设计学院。在

图8.3 孟菲斯作品展海报，伦敦，1982年

安德烈·布朗兹（Andrea Branzi）的领导下，它成为了一个有影响力的训练中心。年轻的反现代主义者们依然面临一系列的严峻的困难，他们被认为要为设计运动发展出新的方向。不同于现代主义能容易地通过有系统的法则来整理、归纳，反现代主义是高度个人性的、直觉性的设计思想体系。如同赖特（Frank Lloyd Wright）之于20世纪早期，索扎斯的影响也很难让他的追随者突破和摆脱。

反现代主义并非一个牢固的系统，而更像是一种多元化的思考方式，反映出个人的美学观点。对它也有多样拥护方式：从新古典主义手法到对20世纪30年代流线型和生态美学的迷恋。门迪尼（Alessandro Mendini，1931—）作为20世纪80～90年代反现代主义的杰出人物，在从事高度的理论探讨二十几年后，现在作为设计师和建筑师，完成了相当数量的设计作品（图8.4）。

20世纪80年代对于现代主义确实是个困难时期，已出名的"大师们"如贝里尼（Mario Bellini）和玛吉斯特蒂（Vico Magistretti）勇于探索现代建筑的新方向。反现代主义没有失去它的影响力，一些现代主义设计师也从单纯的想像中寻找灵感，也会发掘历史上的装饰手法，也会在"低科技"材料如柳条编织物、车木之中受到激发。从20世纪70年代开始迅速发展的办公设备市场，为工业设计师提供了更多的机会。也许更年轻一代的设计师的现代主义设计作品更有独创性，如弥达（Alberto Meda，1945—）和西特里奥（Antonio Citterio，1950—），他们为现代主义设计的形态视觉习惯带来了相当新鲜的内容（图8.5）。

应该说意大利的现代设计是战后为了发展国家经济而发展起来的，因此，自从开始现代设计活动以来，它的设计都有一个非常鲜明的目标：为增加产品出口服务。意大利的制造业中心米兰、都灵，也成为欧洲的时尚中心，同时也是意大利的设计中心。这也是意大利现代设计兴起的一个非常突出的特点。它随着现代主义、反现代主义和新一代寻求新的方向之间的平衡的改变而不明确地改变。在设计中也没有绝对的"黑"与"白"，它只是一个关于风格特征的基本问题。在过去的40年中，意大利产生了两种相对立的设计思想和两种极有热情的充满创意的值得鉴赏的设计作品。

后现代主义是多元主义。在新的多元主义中，高端的商业利润可以在罗伯特·文丘里的设计的一些椅子中看到。文丘里1984年的齐彭代尔式椅子呈现出对现代工业设计的重要法则的模仿，首先是模仿一种18世纪的风格，第二是使用一种工业材料来模仿自然材料，第三是炫耀装饰而不是削弱它或者把它当作是功能的辅助。文丘里鼓励建筑师把自己当成是"小丑"，选择齐彭代尔式椅子作为焦点，因为它是传统标准的典范，有助于当代设计师表现他们的讽刺，因为他们在后现代主义的"复杂和传统"中获得了胜利。

孟菲斯重要成员马丁·伯顿（Martine Bedin，1957—）和马托·顺（Matteo Thun，1952—）是20世纪80年代具有独特风格的年轻设计师。伯顿在1981年设计的"超级"灯，以半圆形作为灯的外形轮廓，配以6种颜色的圆筒形灯插口，使人联想到太阳发出的多彩光芒。马托·顺的设计滑稽幽默，但做工严谨、精致。1983年，他设计的"多瑙河和伏尔加河"瓶（图8.6），造型曲直搭配，刚柔相济，给人特别的美感。另外他设计的一系列名为"秃鸟"（Bare birds）的大壶，将动物鸟的造型与建筑结构造型巧妙结合，形成了所谓"微型建筑式样"的风格。他在1985年与安德烈·里拉（Andrea Lera）合作设计的"芝加哥论坛"（Chicago Tribune）立式台灯是微型建筑式样风格的代表作，被国际设

图8.4 门迪尼《瓶》，1984年

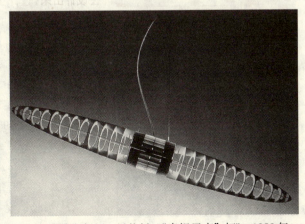

图8.5 弥达和保罗·里扎托《"泰坦尼克"灯》，1989年

图 8.6 马托·顿《"多瑙河和伏尔加河"瓶》，1983 年

计界广为运用，成为一种流行的设计风格。

彼得·谢尔(Peter Shire, 1947–)是美国设计师，因其作品强烈的反设计特色吸引了索扎斯而力邀其加盟孟菲斯。1981 年谢尔设计的"巴西桌"就像是用彩色三角积木板搭成的玩具，色彩艳丽，而造型奇特，有一种极端的临时感和不稳定感，已失去了传统家具观念的特征。米歇尔·德·卢奇(Michele De Luchi, 1951~)1983 年设计的"第一"椅子，大胆采用了圆球、圆盘、圆环、圆柱等一系列圆的基本形态，打破了传统椅子的结构与造型。两个固定于大圆环结构上的立体圆球，加上圆盘状的靠背，大圆盘的座面，宛如一幅天体运行图，同时圆润的形态又给人以柔媚之感。同年，罗马兹 (Lomazzi) 设计的玻璃台，在现代主义钢腿下端装上了滑稽的马蹄形底脚，使人想起迪斯尼乐园中的米老鼠，具有明显的象征色彩。

马里奥·博塔(Mario Botta, 1945–)是意大利出色的设计师，他设计了一系列金属椅子，结构简练，线条优美，极具现代风格和金属美感。如他 1982 年设计的"第二"(Second)椅子(图 8.7)，直线圆角的金属结构减少到无以复加，曲面的金属网座面，配以冷静的黑色，整个椅子简洁、高雅而功能突出，简直就是金属工艺和技术结合的神来之作，叫人一看就喜不自禁。他在 1986 年又设计了"第五"(Qwnta)金属桌椅组合，是有着同样优点的精品之作。马内奥·博塔设计的金属椅是意大利椅子设计的经典作品，为许多博物馆所收藏。盖特诺·比斯(Gaetano Pesce, 1939–)是意大利 20 世纪 60~70 年代就享有盛誉的设计大师，以其激进的波普设计风格而著称。其出色的才华，使他在 1980 年代仍热力四射，成为意大利最不寻常的艺术家和设计家之一。比斯热爱有机的形状，喜欢曲线，尤其偏爱镶嵌或包壳的表面及凹陷的空间，他把那些用泡沫塑料做成的形状看作是这个世界在 20 世纪的寓言，在设计中注入了更深的文化和艺术的内涵，在设计中表达了设计家自己隐约的情感和象征意味。比斯完全打破了设计与艺术的界限，亦打破了设计所固有的功能和形式的限定，把家具设计得像雕塑，其放荡而不循常规的造型和有着神秘色彩的意境，使人联想起神话般的梦幻世界或是耐人寻味的艺术品。如 1980 年他设计的一套名叫"参孙和丹尼娅"(Samson and Delilah)的以神话故事里的人物来命名的桌椅，有着动荡不安的有机造型，全然是一组桌和椅的雕塑群组合，用塑料泡沫制成，不规则的轮廓线在塑料的融化中被赋予了生命，创造了一种神秘的氛围。而同年设计的名叫"纽约日落"(Sun Set in New York)的一套沙发组合，红色的半圆状的整块靠背隐隐藏在柔软而圆润的沙发块组合后面，看起来就像太阳正从城市的摩天大楼后下落，具有舞台戏剧般的视觉效果，其隐含的文化内涵是不言而喻的(见彩图 20)。

图 8.7 马里奥·波特《"第二"椅》，1982 年

灯具设计是最能展示设计师灵感和想像力的领域，意大利的灯具设计实用而意味深长，最能体现意大利设计师那种独有的设计之中的文化、艺术情结。1983 年由阿尔伯托·弗拉兹(Alberto Frazer)设计的 Nastro 台灯，用塑料和金属制作，灯座和灯罩在造型和色彩上相互呼应，灯臂采用了可以弯曲的材料，可任意调节，体现了灯具的灵活性和功能特点。整个灯具像蜿蜒而出的龙蛇，给人以神秘的遐想。而 1989 年由德·帕斯(De Pas)、杜乌比诺(Durbino)和罗马兹(Lomazzi)三人设计的"尼斯湖水怪"(Nessie)吊灯，怪异的造型真有点像蜿蜒的"水怪"，但二上三下的 5 个灯泡却为房间提供了不同角度的光线，具有极好的使用功能，是意大利灯具设计的精品。

塞基奥·阿斯蒂(Sergio Asti, 1926–)是位独立设计师，主要从事室内、展示、家具、灯具、玻璃、陶瓷和电器设计。1953 年他开始实验用塑料来设计，1954 年设计的具雕塑般的有机门把手以体现了"塑料的价值"而闻名，1957~1958 年为卡特尔(Kartell)设计出了一批树脂灯具。在 1955 年、1956 年、1959 年、1962 年和 1970 年均因其独特的设计贡献而获得金圆规奖。1972 年为诺尔公司设计的陶瓶形似蜗牛壳(图 8.8)，他非凡的想像力实在令人惊讶！他在 1989 年设计的以希腊神话中蛇发女妖命名的"美杜莎"(Medusa)立式台灯则预示了 20 世纪 90 年代的装饰风格。

图 8.8 阿斯蒂《陶瓶》，1972 年

(2) 其他国家

后现代主义文化表面的另一个引起人兴趣的方面在于其行为、服装和配件都与开始于

图8.9 布洛迪《Fuse封面设计》,1994年

20世纪70年代后期和80年代早期的废物运动有关。废物文化在音乐、诗歌上的表达是积极的、破坏性的和不受约束的,而同时期的视觉艺术用例如涂鸦的实践来攻击主流文化,视觉艺术利用高度商业化的产品例如化妆品和染发来达到在个人外形上的夸张和刺激。在工艺设计上,废物文化在许多艺术家的作品中建立了自己的表达,在他们当中,有一个英国人尼维尔·布洛迪(Neville Brody, 1957—),他用原始的印刷字和标签来实验,这些似乎通过模仿,嘲弄了公司平面造型艺术作品的相同性和一贯性。如1994年他为Fuse杂志设计的封面(图8.9),尽管它具有明显的几何性稳定的特点,但显露出不同寻常性(它看起来似某种符号而又不是一种传统的字母),诸如"羞耻"、"不敬"、"伤害"等字眼被布洛迪用作为杂志表现的标题上。除了印刷品和印刷字外,布洛迪使用唱片夹克和音乐海报作为唤起观众的情感反映的传达媒介,通过相片、影印、印刷和影视形象来完成。他试图把他的封面和海报通过某种方式与音乐内容结合起来,而不是尝试将其他追随主流音乐产业的潮流与通过摄影强调的摇滚明星的声誉结合起来。结果,他使用了暗示的甚至是由音乐家提供的形象,培训了一系列的技术,避免了简单的认可和一贯的风格。布洛迪的作品揭示了英国20世纪80、90年代矛盾的特性——想要摆脱当代商业文化的束缚,必然会伤害表达的自由,而生活在现实文化强迫的和解中,就是承认了艺术自由功用的局限性和瞬间性。

德国20世纪80~90年代在国际设计界最负盛名的设计公司当数青蛙设计公司(Frogdesign)。青蛙设计公司的创始人哈特莫特·艾斯林格(Hartmut Esslinger),1982年为维佳(Wega)公司设计了一种亮绿色的电视机,命名为青蛙,获得了很大的成功,于是艾斯林格将"青蛙"作为自己设计公司的标志和名称。另外,青蛙(Frog)一词恰好是德意志联邦共和国(Federal Republic of Germany)的缩写,也许这并非偶然。青蛙设计也与布劳恩的设计一样,成了德国在信息时代工业设计的杰出代表,青蛙公司的设计既保持了乌尔姆设计学院和布劳恩的严谨和简练,又带有后现代主义的新奇、怪诞、艳丽,甚至嬉戏般的特色,在设计界独树一帜,在很大程度上改变了20世纪末的设计潮流。

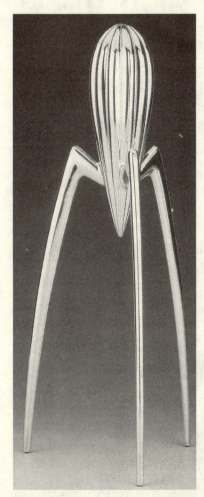

图8.10 菲利普·斯达克《水果榨汁机》,1990~1991年

法国的现代设计是基于法国豪华奢侈的设计传统的,因而与现代主义设计所宣扬的大众化、平民化设计格格不入,具有明显的精英主义设计特点。正如法国高等工业创意学院国际设计中心主任里兹·戴维斯(Liz Davis)所说的"法国的设计就是豪华的设计,高尚的设计",这表达了法国设计的本质。法国的豪华时装、香水、化妆品、首饰和豪华家具等的设计,在世界上赫赫有名,成为高贵、奢华设计品的代名词。因此法国一直不断地有世界水平的时装设计师和首饰设计师涌现,在这些方面领导着世界潮流。而与百姓生计密切相关的工业产品设计、普通的平面设计水平却落后于其他国家。法兰西民族的强烈优越感,使他们对于美国式的设计非常厌恶和反感,乃至在1983年由法国政府下令,禁止使用具有强烈美国色彩的设计(design)这个字眼,以"式样"而取代之,美其名曰"纯洁法文"。这种做法确实在其他国家是不可思议的。在对工业设计的认识上法国远远落后于其他发达国家。法国大部分中等企业和小企业都没有特别的设计部门,即便有,也往往与市场部门混在一起,并非真正的设计单位。法国有些大企业比较重视设计,成立了设计部门,主要集中于汽车、家庭用品及厨房用品生产企业。比较重要的有雪铁龙汽车公司、厨房用品企业莫里涅克公司、家庭用品企业特拉隆公司等。

法国也有一些独立设计事务所,也大都重视豪华的设计项目,即使是普通的产品或平面设计,法国设计师也会赋予他们以豪华的特点,并具有强烈的个人表现风格。法国建筑师和设计师菲利普·斯达克(Philippe Starck, 1949—)出现在20世纪80年代中期,他被看成是法国艺术奢侈品的继承人。他通常使用简单的、抽象的几何形状,以优雅的处理方式来支撑结构和折叠家具,例如他有名的水果榨汁机(1990~1991年)(图8.10)及为卡特尔设计的桌椅(1990年)。法国MBD设计事务所,主要为厨房用品企业罗尼克公司(Ronic)设计产品,同样具有法国化的豪华设计特征。另外一家位于巴黎的"创造计划"设计事务所(Plan Creation)主要为波舍尔(Porcher)公司设计各种水龙头,走的是布劳恩公司理性化的设计路线,在国际市场上很受欢迎。法国设计师至今仍然是式样师,而不是逻辑——艺术——工程——式样四

第8章 多元化的设计

种功能集于一身的新式工业设计师,这使法国工业产品设计与世界其他先进国家的设计之间存在较大差距。

与此同时,法国的建筑、公共交通工具、社区规划等大型项目的设计又在政府的重视和扶持下表现出宏伟的气势,并取得了瞩目的成就。如法国的子弹火车TGV、与英国联合研制的协和式飞机、蓬皮杜文化中心、国防部大厦拱门等,就是这种在政府干预下大项目设计成功的代表。在强烈的民族情绪和民族主义精神影响下,法国政府希望通过设计,尤其是建筑和工程项目,来表达法兰西民族的伟大。在法国人心目中,设计的象征意义更重于实用。如1889年建成的埃菲尔铁塔就因为其钢铁般的力量和宏伟气势而使法国人折服,成为法兰西民族的象征,法国人心中的骄傲。

美国建筑师迈克尔·格雷夫斯(Michael Graves)设计了来自于现代灵感的茶具和咖啡器具,以光洁的有棱纹的表面、黑檀做的腿、象牙把手和无功能的蓝色圆门柄为特征。而奥地利的汉斯·霍莱因(Hans Hollein,1934—)设计的咖啡和茶具(图8.11)让人想起了一种飞机运输工具的形式。两种设计都呈现在叫做"微型建筑"风格的现代设计展览中,这个展览主要展示关于后现代主义建筑中的装饰和流行符号。

而孟菲斯参与者的政治行动主义与20世纪60年代晚期之前的计算机设计的行动主义相比,有所缓和,其他同时期的设计师继续运用流行文化元素来提高政治和环境意识。对这种运动的一个指导意识是材料的重复使用,举例来说,生于以色列的伦·阿拉德(Ron Arad,1951—1981年)的海盗椅,是用自动座位连接管状金属框架建造的。在结构上更复杂的是阿拉德1988年设计的"大安乐容积2"沙发(见彩图21)。这个作品包括了工业钢制品的削砍的薄片,定型,并仔细地焊接,使其符合一种传统雕刻的木椅轮廓,形成沉重的座垫和雅致古典的沙发形式,将观众的注意力集中到工业材料的美学价值上。注重环境学或生态学寓意的设计例子还有捷克的设计师波哈斯拉夫·霍拉(Bohuslav Horak)1988年设计的"秋叶"沙发(图8.12)。这些作品证明了注意力和解释的含糊性。明显的,这种家具并不打算大量生产,他们完全是准备审美地观察这些物体,或者是作为社会政治学注解的一种形式。它们的意义在于鼓励观众的积极反应,提出了一些商业消费和材料主义相联系的问题。

尽管博物馆展览,从像爱丽斯或者是弗美卡这样的公司的委员会,到个人设计,及像孟菲斯那样的团体、小的画廊和精品店的出现,都提高了对自我意识复杂性的兴趣,把意义赋予了当代实验性家具,但是国外大部分市场的主要家具和其他的家用产品并不归功于后现代主义的反讽。而有理由认为许多后现代主义设计师的形式可能已经达到了一个更加广阔的市场。后现代主义材料的来源鼓励了对多变社会的一种相当大的宽容,而发达国家和第三世界国家之间的差距越变越大了。文化和技术的不平衡,留下了对未来设计角色的想像的暗流。

热衷于利用工业材料的代表是日本设计师Shiro Kuramoto,他设计的"高高的月亮"椅子(图8.13),是由瑞士维特拉(Vitra)制作的。金属网眼的构成既有足够的强度来支撑,又有适度的柔软性供使用者舒适端坐。奇怪的是,"高高的月亮"椅子似乎不是设计来坐的,因为它惟一的目的是展示材料的轻便和透明,伴随着它的曲线和接口的精细,放射出特别强烈的美的感染力。

8.2.3 后现代主义设计与社会责任

自20世纪70年代以来,按键式电话更多地取代了转轮式拨号电话。色彩也成为个性化顾客作

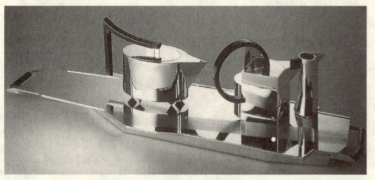

图8.11 霍雷恩《咖啡和茶具》,银器,1980年

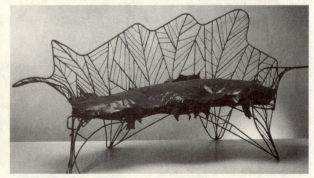

图8.12 霍拉《"秋叶"沙发》,1988年

选择时考虑的因素之一。自从工业管制撤销后，电话已经在各种金属器具店、电器店及折扣店出售，并且在形式、色彩和重量上不断发生着变化。它们由不同的材料制成，电话铃声的旋律也各有不同，最近变作无绳及手提式，还鼓舞了很多针对消费者设计的变化及可能性，包括价位低到可以使许多模型可以用于赠品和促销品。像许多当代产品一样，电话已经成为生活方式的附属，样式适合我们的时代并帮助我们成为我们想要成为的样子。然而人们想知道撤消管制的结果对消费者是不是有好处：多少种电话才算"太多"呢？电话通信需要这么多选择吗？电话购物作为市场的一部分，需要那么多让人头晕的可能性来作自我表达吗？这真正是一个正确的选择吗？或者减少了零件的耐久性，并且多样化的零件使它取代了日渐增长的"一次性"文化中用来淘汰的其他器物，这种文化是要抛弃旧的电话购买新的电话而不是去维修它们，在电子工业以外类似这样的例子不是也很多吗？我们自己没有任何一点真正希望有的标准来帮助我们作选择吗？这样我们就可以合理利用我们的时间而不是来比较持续六个月的商品目录。到底什么是解放，什么是禁锢了自由？似乎是合法事件通过对选择的含义的思考来处理：消费者似乎接受了有关产品安全的规范，为了使通信及大众工业中各部分和谐一致，例如计算机的电路连接、操作系统、电源型号、保险丝、插头、管道设备以及气管配件，就是为了给规范要求的一些部件命名。无论政府或者企业是否强制管理，规范已被视为市场产品的共同语言，用以增强产品使用性及可靠性的基本指导方针。因此，规范应该真正是被消费者理解的。图形设计在规范领域中也扮演了一个重要角色，设计师普遍开发了易于识别的有害物质的标签和被认可的不适合儿童阅读及观看的材料的符号。

尽管规章和准则影响着越来越少的产品类型，但社会责任仍然通过关注特殊人群的需要影响着设计，例如研究一些残疾人行为特征以决定许多日用品设计及交通运输系统中的新形式和新材料。政府和基金会通过设计来帮助实现特殊需要。这一类型的成功设计包括1974年由玛利亚·本克同（Maria Benktzon）和塞文－艾力克·朱林（Sven-Eric Juhlin）设计的刀具支架（图8.14），由塑料及不锈钢制成，由瑞典的古斯塔夫斯伯格AB（Gustavseberg AB）制造。这一设计，基于辅具箱原理，不仅获得了安全操作刀具及保护好使用者的目的，并且由于它简单清晰的功能和实用性获得了更广泛的流行。超出了特殊用户的需要而更广泛销售的是由英国Oxo公司设计的有橡胶把手的厨房用品，其设计目的是方便抓取。Oxo产品是"大众设计"的典范，受到许多协会和组织的欢迎，并且解决了残疾人、老人及儿童的更广泛的设计需要。在公司和基金会的支持下，大众设计集团研究并开发了围绕交通运输、停车场、游乐场、住房及厨房等各种问题的解决方案。大众设计被定义为"产品及环境设计要适用于大众"，它们的宗旨还包括使用稳定，运用灵活，简单直接的使用，可领悟的信息，忍受错误，降低主观失误以及为方法和使用提供尺寸和空间。

普通市场产品设计技巧框架之外的另一个领域是关注发展中民族需要的设计。奥地利评论家帕帕尼克（Papanek，1926—1998年）于20世纪70年代在关于发展合适型技术的观念中注意到了这一领域，他提倡一种方法，包括在现有的条件下工作，使用本地的材料，复兴本土传统，使用本国人民熟悉的而非仅仅接受家长式的或者高科技的解决办法。

设计的社会责任还发现了环境意识和改良的出路。常以绿色设计为人所知，环境意识从制造商

图8.13 Shiro Kuramoto《"高高的月亮"椅》，1986年

图8.14 玛利亚·本克同和塞文－艾力克·朱林《刀具支架》，1974年

对材料的循环利用和对天然材料的保护上来影响设计，更根本的努力是使环境影响成为设计过程中需要考虑的首要因素，并且提倡节约消费，使实用主义成为未来工业设计中惟一负责任的指导方针。设计中改变对绿色设计的态度的方法是1977年由让－保罗·维特拉克（Jean-Paul Vitrac，1944—）设计的一次性塑料野餐用具。它看来似乎曾是高效生产的典型例子，20世纪70年代容易贮存和使用的厨房用具在现在至少是部分的看来是浪费及有害环境的，然而更多的绿色意识倾向于二元论甚至是启示录，它站在改革的传统立场上宣扬建立于超出个人观点的思想基础上的共享准则，并且顺从于我们经常认为理所应当的人类与环境之间的密切关系。乔纳森·波里特（Jonathon Porritt）概括了这一观点："要见到绿色"，即要见到所有的民族和人民，尽管他们看起来是不同的是分开的，但是作为一个互相依赖的人类大家庭中的一员，应该由彼此之间的责任感和对我们的星球的关爱及保护联系起来……

8.3 其他设计风格与产品

8.3.1 高科技风格

高科技风格（High Tech）源于20世纪20～30年代的机器美学，反映了当时以机械为代表的技术特征。高科技风格这个术语则是从1978年由琼·克伦（Joan Kron）和苏珊·斯莱辛（Susan Slesin）两人的专著《高科技》（High Tech 1978年）中开始产生的。

高科技风格也是首先从建筑设计开始的。1977年落成的"蓬皮杜文化中心"（见彩图22），是一座以法国前总统蓬皮杜的名字命名的文化艺术中心，其中包括图书馆、现代艺术博物馆、工业美术中心等，位于巴黎市中心区。主体为6层钢结构建筑，长166米，宽60米。与一般建筑不同的是，它的钢柱、钢梁、桁架、拉杆等结构构件都裸露在建筑物的表面，甚至货运电梯、电缆、上下水管道等也置于临街立面上，绿色的供水管，黄色的电气设备管，红色的交通设备管，蓝色的空调设备管，交错排列，一目了然。因此，临街一面的外观很像一个脚手架或一座化工厂。它以特有的设计风格向世人展示了法国人独有的艺术包容力，这种设计成为20世纪80年代的流行风格。设计者为英国建筑师罗杰斯（Richard Rogers）与意大利建筑师皮亚诺（Piano）。他们之所以突破常规，把这座文化艺术中心设计成化工厂模样，是出自他们的一种建筑观念：现代建筑应该是利用现代技术手段造成的一种框架、一种装置或一个容器，让人们在其中灵活地方便地进行各种活动。

巴黎蓬皮杜文化中心和1986年设计的位于伦敦的劳伊德保险公司大厦，成为高科技风格建筑设计的典型代表。两建筑都采用了充分暴露结构的方法，把工业建筑、工业构造作为基本的设计语汇运用到建筑设计上，以此作为重要的美学符号。而后这种风格被广泛运用到室内设计、家具设计及产品设计上，成为20世纪80年代风行一时的设计潮流。高科技风格的特征是运用精细的技术结构，讲究现代工业材料和工业加工技术的运用，直接利用那些为工厂、实验室生产的产品和材料来象征高度发达的工业技术。

1987年英国设计家诺曼·福斯特设计的小几，面板是厚实的透明玻璃，而下面是锃亮的金属结构支撑架，透过玻璃台面可将其精致而简洁的结构一览无余，体现了高科技的典型特征。而日本设计师Shigeru Uchida 1989年设计的"八月"椅子，以铁结构的工业铸件、螺丝轴等作为其构成语言，采用工业产品的装配方式，简单而冷峻，工业化、机械化的痕迹清晰可见，将高科技风格发挥到极致。

高科技风格的实质在于把现代主义设计中的技术因素提炼出来，加以夸张处理，形成一种符号的效果，赋予工业结构、工业构造和机械部件以一种新的美学价值和意义。它表现出非人情化和过于冷漠的特点，这使它遭到了人们的非议和谴责。但现代设计的高科技特征是其本身所固有的，现代设计的新发展永远离不开高科技结构的支持，设计师应考虑的问题是如何使高科技和人情化因素结合起来，使人类未来的设计既具有高科技的结构特征又具有温文尔雅的个性特点，而不是走向极端。

改良高科技风格（Trans High Tech），是一种对具有工业化特征的高科技风格的冷嘲热讽、戏谑和调侃，具有高度的个人表现特点。它常以现代主义高科技风格的设计为基础，然后进行肆意嘲弄，通过荒诞不经的细节处理，表现了设计师对工业化、高科技的厌恶和困惑。如1983年杰拉尔德·库别斯（Gerald Kuipers）设计的桌子，以金属桌子框架加上厚玻璃台面构成严肃的高科技风格的结构。而在桌子台面以下加了一块夹有瑕疵的大理石，对于严肃的整体来说，有着莫名其妙的象征意味，在

极端的不协调中带有看似漫不经心的调侃色彩。1985年伦·阿拉德(Ron Arad)设计的"混凝土"音响组合,其设计的构思及细节的处理使人匪夷所思。在其设计中,混凝土成为音响设备的基本材料,无论是音箱还是唱盘座都以混凝土构成,粗糙异常,与精细的音响设备形成了古怪的对比。1986年盖特诺·比斯(Gaetano Pesce)设计的"机场"灯,完全采用新材料,有着明确的高科技特征,灯罩形如秋天的一片卷叶,但上面满是漏洞透着灯光点点。这俨然是对高科技风格所体现的精致、准确、高度功能化和理性化特征给予了极端的冷嘲热讽,带有强烈的后现代主义设计特征。

改良高科技风格是朋克文化(Punk)和霓虹灯文化(Neon Culture)的体现。它只是更个性化、艺术化的设计风格,带有更多的表现色彩,不可能受到广泛欢迎和喜爱。但它为高度冷漠化的高科技风格的改善提供了极端反面的例子,它揭示了对产品设计需求的人性化的一面。在高科技设计中巧妙地注入个人的、文化的、情感的因素,永远是设计师需不断追求和探索的课题。

8.3.2 微电子风格

微电子风格(Micro-electronics)是因为技术发展到电子时代,造成大量新的采用新一代的大规模集成电路晶片的电子产品不断涌现而导致的新的设计范畴。重点在于如何把设计功能、材料科学、人体工程学、显示技术与微型化技术相统一,在新产品上集中体现出来,达到良好的功能和形式效果。实际上它是微电子处理器进入产品设计之后而出现的新的产品设计风格,严格来说,它应属于高科技风格的范畴。微电子风格的产品设计具有超薄、超小、轻便、便携、多功能而造型简单明快的特点。微电子技术的发展使产品尺寸越来越小、越来越薄成为可能,设计上则顺应技术的发展,越来越简单明快。世界电子产品生产的大型企业多采用这种理性主义和功能主义的设计方式,如德国的西门子公司(Siemens)、克鲁伯公司(Krupps)、布劳恩公司(Braun),日本的索尼公司、松下公司,美国的IBM公司、通用电气公司(GE)等都是如此。

微电子风格产品的设计反映了居住于不断拥挤、不断缩小的空间里的现代人对于"轻、薄、短、小"型产品的需求,反映了在高科技条件下,产品设计的发展趋势。如电视机由粗大笨重型向超薄型发展,移动电话由最初的大型到今天"掌中宝"、卡片式手机的出现,计算机由笨重的机型向便携式手提电脑发展,都说明了这种设计趋势和潮流。如日本夏普公司1964年生产的第一台计算机重1256kg,有5200个零件,而20世纪90年代利用集成电路技术设计的电脑一台仅重35g,只有18个零件。德国西门子公司1988年设计的便携式通信中心,包括个人电脑、电话、传真机、激光资料碟和其他附属设备,众多的设备一应俱全,而整个设计只有常见的两张光盘大小,挂在身上,能轻松自如地处理各种公私业务,真是小而全,简而精,神通广大。

硅片用于集成电路,使得工业电器和家用电器中的许多产品减少了对体积的要求,从手提电脑、电话到家庭音响系统都是如此。例证包括立体声装置中的小配件,如1972年雅各布·詹森(Jakob Jensen, 1926-)为丹麦Bang&Olufsen公司设计的"Beogram 4000"唱片机(图8.15)及芬兰制造的诺基亚手机。这种产品外形小而整体,轻便小巧,内部各部分也非常协调。电器产品的微型化给工业设计师带来很大压力,并且导致了许多制造商之间的一致性,不过在想办法减少杂物、隐藏拨号盘和无用的东西方面还是有许多创新,并且在几何式的美学单纯性上达到了一定高度,正如Beogram4000唱片机的转盘那样。在这个例子中,唱针无需通过轻触物体边缘来打开盖子就能活动,而这个物体边缘形成了一个光滑的外表和连续的内表也是这个例子的特点之一。便携式产品及家用电器的耗费经常更多的在于研究费用及基础装置需要的手工配件的费用,专家设计师的消耗也多于材料本身的费用。尽管使用机械生产,仍然需要人工进行装配。这种手工劳动力的增加取决于它在很多地方可以廉价购买,经常是在中国、印度尼西亚和拉丁美洲的一些地区。

音乐、数字技术被用于生产小的、圆形的5英寸激光唱片和CD播放器,在其中音频信息是以电脉冲传递并以二进制数字序列或代码来录制的。这种装置已经取代了长时间播放

图8.15 雅各布·詹森《"Beogram 4000"唱片机》,1972年

的唱片和磁带式唱机或播放器来录音和听音乐。这种小型CD可以防磨损和损坏，播放装置很小，适合安装于电脑、汽车，并且可以成为家用立体声播放系统的一部分。音频信息分成了细小的"音轨"，听者可以根据自己选择的顺序来编辑一张CD而不需要提起唱针或者按下"倒带"及"快进"键。CD播放器还可以通过遥控器很容易打开。维修它们比维修磁带播放器和圆形的唱机更容易，对他们的机械部分也不用太多注意，不用做太多清洁。它的外形通常可以与家庭音响系统中其他的矩形盒子状的部分相协调，并经常使得使用者可以同时使用几张CD。它们的小身材还为家庭产生出无尽变化的个性化和扩展化的贮存装置，包括传统的多样化的书架式到可以装许多CD的拟人化的金属雕塑架。

数字技术还为个人电脑的出现铺平了道路，包括台式电脑、手提电脑和掌上电脑。1971年在英特尔公司的倡导下，微芯片的数字信息处理过程减少了早期的计算机对于机械操作和空间的要求。从20世纪80年代中期以来，个人电脑覆盖并且现在已经逐渐取代了打字机在商务、研究及家庭中的应用。它们还扩展了信息加工及组织的可能性，包括数据库、图表和电子表格。

手机和计算机的工业设计，与移动电话和无绳电话一样都可以从多个角度研究。设计师们为各种综合线路、扬声器、麦克风、按键及屏幕所需的空间开发了最为高效、轻便和小巧精致的塑料及铝的外壳。他们考虑人的因素，包括最终的形式及扬声器、按钮和按键的位置，不仅根据怎样容易操作还要根据如何将它们的功能更好地传达给使用者。计算机设计中一个体现人类工程学方法的例子就是个人电脑中一个非传统的键盘设计，设计利用曲线以更加自然的适应操作者腕部的位置，以减少疲劳、预防损伤和神经损坏。在竞争型的市场中，设计者还要决定一些可能的新玩意，它们在色彩、形状、甚至构造上可能吸引顾客的注意力。甚至在手机和电脑的外形方面，部件小型化与商业考虑的结合也很难产生出恒定不变的"典范"形式。电脑那坚硬的驱动装置可能横卧着放在显示器下面，或者垂直的放，更通常的是放在地板上或者用金属链锁在某个地方以空出桌面上更大的工作空间。这种情况的一个比较近的例子是苹果公司的Macintosh iMac台式电脑（1998年），它有一个半透明的外壳，更圆更像雕塑的外形，并且有许多柔和的颜色可供选择。对手机来说，生产商宣传可替换型的塑料外壳使产品更加个性化，该产品特征是有更多样化的模型、色彩和模拟物象的纹理。

设计可能被认为与产品语义学或者科技与使用者的交叉有关系，尤其是在个人电脑领域。为了利用微处理器的迅捷及潜在创造性，设计者们将计算机操作系统与日常的经验相联系，以打破新产品与较保守的消费者之间的障碍。无需学习对键盘实施一系列的口令，以操控软件进行文字编辑或完成其他任务，鼠标完善的内在触觉性及演示性的动作类似指示或者组织"桌面"上的物体，创造了一个友好的虚拟环境，在这里使用者可以更有信心地工作。

一个与小型化相连的新领域是纳米技术，包括在纳米级别上对物质粒子进行控制和重组，纳米是远远小于微米的目前通用于电脑电路元件的单位。然而纳米技术未必可能迅速取代类似电脑等电器设计中的微处理技术，尽管它在有机化学中的影响很大。由于这种关系，图形设计者在对这一课题的研究描述一个可视的形式上起到了作用。

微电子风格是人类永远乐意追求的一种设计风格，是不断发展的高科技产品设计的发展趋势，它代表了人类未来生活方式的一部分。

8.3.3 极少主义风格

极少主义风格(Minimalism)是20世纪80年代开始兴盛的一个设计风格，是受到密斯·凡·德罗的"少就是多"的思想的影响而发展起来的，是对密斯思想的极端发挥。极少主义风格的特征是追求极端简单的设计风格，一种加尔文式的简单到无以复加的设计方式，有着最简单的结构和最简省的表面处理。1984年成立的意大利"宙斯"设计集团(the Zeus Group)是极少主义最有代表性的集团。其集团成员设计的家具及其他产品都具有比较统一的极少主义的风格特征。法国设计家菲利普·斯塔克(Philip Starck)是极少主义最重要的代表人物。斯塔克设计了大量具有极少主义风格特征的家具，单纯的黑色色彩计划，无装饰，造型上减少到几乎无以复加，却有着简单而丰富、典雅的效果。如他设计的柠檬水果榨汁机、阿拉(Ara)灯（图8.16）、"Hot Bertaa"壶，还有他的折叠式桌子，简单的圆桌面加上简单的折叠脚架，再配以单纯而高雅的黑色，简而精，极其耐看。设计界的斯塔克就如同雕塑界的布朗库西，二人的作品有异曲同工之妙。斯塔克的设计既不同于现代主义的刻板，又

图8.16 菲利普·斯塔克《阿拉（Ara）灯》，1988年

图8.17 弗兰克·盖里《摇椅》，1971~1972年

不同于后现代主义的繁琐装饰，具有现代与时髦兼备的个人特色，成为20世纪80年代非常流行的新风格，其作品受到广泛的欢迎和喜爱。甚至当时法国总统弗朗斯瓦·密特朗居住的爱丽舍宫中的会议室也采用了斯塔克设计的"普拉发尔（Pratfall）"椅子。

极少主义风格是从现代主义设计中派生出来的设计风格，具有现代人所喜欢的简洁、精细、现代的风格特征，也迎合了现代人高节奏生活所追求的求简、求精、求快捷的心理特点。但易走向形式主义的极端，而导致只讲形式不顾功能的"为简而简"的设计倾向。若能在简单中见丰富，简单中现典雅，则不失为一种为现代人所乐意追求的设计形式，真正将"少就是多"发展到一种炉火纯青的境界。

8.3.4 解构主义风格

解构主义（Deconstruction）是从结构主义（Constructionism）中演化而来的，其实质是对结构主义的破坏和分解。哲学上的解构主义早在1967年前后即被哲学家贾奎斯·德里达（Jacques Derrida）提出来了，它作为一种设计风格则出现在20世纪80年代以后。

在德里达的理论中，强调对于结构本身的反感，认为符号本身的含义已经足够反映真实，对于单独个体的研究比对于整体结构的研究更加重要，更加能够反映出人类存在的真理。在后现代主义逐渐衰退之时，重视个体部件本身，反对总体统一的解构主义哲学被少数设计家所认同，认为它具有强烈个性特征，将其运用到建筑设计当中。解构主义风格的设计特征是：把完整的现代主义、结构主义建筑整体破碎处理，然后重新组合，形成破碎的空间和形态。解构主义最重要的代表人物是弗兰克·盖里（Frank O.Gehry，1930— ）和彼得·埃森曼（Peter Eisenmen）等人。

盖里被认为是世界上第一个解构主义的建筑设计家，他1930年生于加拿大多伦多，17岁那年移居美国。他在南加利福尼亚大学获得建筑学学位之后，又取得了哈佛大学的城市规划硕士学位。后成立了盖里建筑事务所，开始逐步采用解构主义观点融入到建筑设计中。他设计了一系列具有解构主义特征的建筑，引起了世界设计界的广泛兴趣。如他设计的巴黎"美国中心"、洛杉矶迪斯尼音乐中心、巴塞罗那的奥林匹克村、美国俄亥俄州托列多大学艺术系大楼等都具有鲜明的解构特征。他的作品反映出对于现代主义总体性的怀疑和否定，对于部件个体的兴趣。他重视结构的基本部件，认为基本部件具有表现的特征，设计的完整性不在于建筑本身总体风格的统一，而在于部件充分的表达。他对于空间本身的重视，使他的建筑摆脱了现代主义建筑设计的总体性和功能性细节，而具有更丰富的形式感。他最著名的建筑作品是矗立在西班牙北部港口城市毕尔巴鄂（Bilbao）的呈钛色的古根海姆博物馆。在这里，支离破碎的形式成为一种新的形式，是一种解剖了的结构。盖里的解构主义建筑设计受到公众褒贬不一的评价，而其产品设计却得到一致好评，他设计的摇椅简洁可爱又极具功能性（图8.17），他用综合材料设计的"鱼灯"具有梦幻的效果（见彩图23）。

埃森曼是另一位重要的解构主义设计家，一位学者兼设计师，生于1932年，曾是非常前卫的"纽约五人"（New York Five）成员之一，对于解构主义哲学有很深的研究，并身体力行从事解构主义设计实践。他1982~1989年设计的俄亥俄州立大学的威克斯奈视觉艺术中心和1989~1993年设计的大哥伦布市政会议中心均是解构主义的代表作。对于前者，他运用了物理学的某些原理，形成一个具有高度理论支持的建筑，以解构主义特征来与传统的国际主义风格相抗衡。在后者的设计中，整个建筑由多个相互依赖、又相互独立的结构组成，但无论是立面还是总体，外表装饰细节还是室内设计，都有着明显的分离特征和破碎感。

解构主义是具有很大个人性、随意性和表现特征的设计探索风格，是对正统的现代主义、国际主义原则和标准的否定和批判。但几乎所有的解构主义建筑都具有貌似零乱，而实质有着内在结构因素和整体性考虑的特征。解构了原有结构的同时，形成了全新的结构。解构主义的影响是小范围的，并未能发展成为一种运动的根源，而最终仅仅成为了填补后现代主义衰落之后的一种前卫设计探索风格和思潮。

8.3.5 新现代主义风格

新现代主义（Neo-Modernism）是一种对于现代主义进行重新研究和探索发展的设计风格，与后现代主义对于现代主义的冷嘲热讽相反，新现代主义风格则是坚持现代主义的传统和原则，完全依照现代主义的基本语汇进行设计，而根据需要加入了新的简单形式的形象意义。因此新现代主义风格

既具有现代主义严谨的功能主义和理性特点,又具有独特的个人表现和象征特征。

美籍华人建筑家贝聿铭(I. M. Pei)设计的华盛顿国家博物馆东厅(1968~1978年),香港的中国银行大楼(1982~1989年)和法国卢佛尔宫前的"金字塔"(1989年)(图8.18)等都是新现代主义的代表作品。它们都在结构和细节上遵循了现代主义的功能主义和理性主义的基本原则,没有过多繁琐的装饰,却被赋予了象征主义的内容。如水晶金字塔的结构本身,不仅满足了功能的需要,而且有着历史性的、文明象征性的含义。

美国建筑家斯蒂芬·霍尔(Steven Holl, 1947—)的作品充满了利用现代主义基本原理进行拼接的个人表现,具有鲜明的新现代主义特色。他1988年设计的柏林AGB图书馆(Berlin AGB Library)将原来单纯的混凝土预制件作为简单的象征部件,大量空间的处理和悬挂方式的采用,使现代主义的功能部分成为个人表现的手法。而理查德·迈耶(Richard Meier, 1934—)是新现代主义的主要代表设计家,他喜欢采用现代主义的简单格子结构,采用现代主义的白色为自己的色彩计划中心,使那种冷漠的白色方块成为自己的设计标志。他1984-1996年设计的位于洛杉矶的世界最昂贵的博物馆项目——保罗·盖蒂中心(the Paul Getty Center, Los Angeles),采用了现代主义的语汇和方法,全部的白色色彩计划和高度的理性化特点,安静地、冷漠地传达了新现代主义的原则和立场。

新现代主义仍以理性主义、功能主义、极少主义为设计的原则,但由于有象征主义和个人表现因素的加入,其设计有着现代主义简洁明快的特征而又不至于如现代主义那样单调而冷漠;有着后现代主义那种多样活泼的特色,而又不像后现代主义那样漫不经心、带着冷嘲热讽般的调侃。它是严肃中见活泼,变化中有严谨,因而受到新一代设计家及消费者的喜爱和欢迎,是"现代主义以后"的设计探索中最具实际意义的一种风格。或者说新现代主义代表了现代主义设计一种未来的发展方向。

以上这些设计风格和思潮的形成及流行,极大地丰富了20世纪的设计语汇,活跃和繁荣了20世纪的设计局面,造成了这一时期多姿多彩的设计多元化格局。其实质是对人类需求多元化的反映和折射,也是对二战后几乎"铁板一块"的现代主义设计单一化面貌的反动。其结果反映了设计师们勇于探索、不断创新的精神,而这正是创造和设计人类生活方式的设计师们的天职和梦想。"21世纪将是设计的世纪",未来设计将以何种风格去面对更为挑剔的消费者,未来设计之河中将会是怎样的"波澜起伏",乃是设计师们所共同面临的重大课题。面对传统和现代、艺术和科学、理性和感性、民族性和世界性、人类发展和环境保护等等设计深层次问题的矛盾和冲突,面对人们越来越理想化的生活方式的梦想,今天的设计师们任重而道远。

图8.18 贝聿铭《卢佛尔宫美术馆金字塔》,巴黎,1989年

8.4 可持续性发展的设计

1987年联合国世界环境与发展委员会发表了《我们共同的未来》，提出了全球环境与发展问题的战略——可持续性发展(Sustainable Development)，要求各国在"满足当今社会需要时，不能损害后代满足他们需要的能力"。从此，可持续发展成为重要的经济思想而为人们接受。"可持续性发展"成为企业家和设计师必须关注的问题，企业的发展必须以可持续发展原则为核心，而工业设计必须以可持续发展作为设计的基本准则。联合国跨国公司中心(UNCTC)编制了一套《持续发展准则》，以促进大工业企业参与环境保持与保护工作。各国政府及有关部门、组织纷纷行动起来，从立法、从教育、从资金投入等方面加大力度，促使环保观念深入人心、环保消费蔚然成风、环保措施落到实处。在这样大的背景和发展战略之下，设计师们便开始了种种围绕环境和生态保护的设计探索，这些设计探索成为20世纪80~90年代乃至当今的设计潮流。

8.4.1 绿色与生态设计

绿色设计是20世纪80年代末出现的一股国际设计潮流，反映了设计师对生态环境的关注和责任感，绿色设计要求设计师设计出不破坏生态，不含农药、化肥或其他对人体有害的杂质，不污染环境的产品(即绿色产品)，从而减少或消除对环境的有害影响，以达到人类造物与环境的和谐共处。英国的米歇尔·皮特斯设计集团(MPG)充分考虑了材料的回收与再利用，提出了"绿色生活方式"的概念。芬兰制订了一系列以保护自然为中心的工业设计政策。以提供绿色产品为特征的"绿色市场"于20世纪80年代末在一些西欧、北欧国家首先出现，很快波及美国、加拿大等国。英国和意大利政府已倡议全国消费者购买绿色食品，在美国，绿色食品已成为销售的热门货。这样，绿色设计的产品有了广阔的市场，工业设计师有了施展才华的空间。

在国际服装界，一些服装设计师设计出一种"绿色服装"：用料为棉麻毛绸等天然材料；色彩以绿、蓝为基调，寓意广阔的原野、森林、蓝天、大海等；图案设计模仿山川丛林景观和鸟兽花草鱼虫等纹样；款式尽显简洁宽松、轻松活泼、飘逸洒脱，富于个性。这种从原料采用、设计制作到生产加工都以增加环保意识、有益健康为题的"绿色服装"，已成为世界服装设计的潮流。

美国匹兹堡艺术学院安吉洛教授所进行的环境艺术设计被认为是从"废墟中创造美"的典型。他常常把堆满垃圾的废墟设计成郁郁葱葱的休息圣地。在设计中他常追求一种接近自然本色的原始风格，那大小不一的金字塔式的长满植被的土堆，看似自然随意而成，实则具有良好的功能性，可供游人们坐、躺及孩子们玩耍，而土堆里填充的是当地无法处理掉的垃圾物。他还将工业废品利用起来设计成建筑物，其表层色彩接近天然的石头，外形似耸立的小石山，内部结构接近原始的洞穴，这些仿佛是自然形成的抽象形式，有的可以用来放电视机、电冰箱等，有的则可以当壁橱。在他的匠心独运和精心设计之下，一些原本一无是处且危害环境的垃圾成为人们喜爱的艺术和设计物。

1989年9月，瑞典沃尔沃汽车公司发出了一项有关环境的政策声明，宣布通过"真正有效的控制措施以实现最大限度的环境安全"。要求该公司生产的所有汽车，包括各种小汽车和大卡车，从设计开始到变成废铁回收，都要考虑到它对环境的影响，把环境安全和汽车回收列入公司的发展战略。声明说："我们的环境政策不仅关注这方面，即最大限度的环境安全，而且关注产品从结构到设计，从生产、使用到最后处理的生命周期。我们使用的所有材料，从环境保护方面来讲，都是最安全的"，因而"保证在研制我们的产品和在向我们的供货商购买零件时要选择适合环境保护和可回收的材料"，"我们的目标是：提倡专门使用在环境方面尽可能安全的材料，这也是向我们供应材料的商人必须遵守的一个条件"。沃尔沃公司的声明实质上是把汽车设计由传统设计转向绿色设计的指导性文件，反映了汽车设计的一种趋势。连续传动装置、贮存能量的飞轮、改进的电子控制系统、先进的材料及新一代的双冲程引擎可极大降低发动机的耗油率，而且可用于新一代使用可再生燃料的汽车。

20世纪80~90年代汽车的绿色设计主要围绕非矿物燃料的汽车设计而展开，已研制、设计出氢能汽车、太阳能汽车和电动汽车三种。德国奔驰(Benz)汽车公司早在1978~1983年间就研制、设计出性能良好的氢能货车和小客车。美国比林斯顿能源公司制造的氢能"戴姆斯—奔驰"轿车和公共汽车，开动时仅排出水蒸汽和微量氮氧化物，非常清洁，对环境污染极小。20世纪90年代世界上第一辆用氢作动力的公共汽车在德国巴伐利亚州埃尔根市交付使用，该车储备约570升液化氢，一次可行驶250公里，废气释放量仅为欧洲2000年标准的10%。电动汽车的研制在20世纪80年代中

期开始大规模兴起，20世纪90年代后更是迅猛发展。因其噪声小、无废气、废热少等优点，而被认为是21世纪风行全球的"零"污染交通工具，备受汽车生产厂家及设计师的宠爱。日产汽车公司推出的最新型FEV型电动汽车，其最大优点是采用了新型快速充电镍镉电池，一次充电仅需15分钟，为世界之冠。日本东京电力株式会社在20世纪90年代末推出的高性能电动汽车，打破了一次充电行驶距离和时速两项世界纪录：时速40公里时一次充电可行驶548公里；时速100公里时，可行驶270公里；最高时速可达176公里。法国标致汽车公司1990年已开始批量生产电动汽车，1992年又投入10亿法郎巨资研制成功新一代电动汽车，最高时速达110公里。而英国是研制电动汽车最早的国家，拥有电动汽车数量占世界首位，而且英国电动汽车多在燃油汽车基础上改装而成。电动汽车的研制为人类展示了汽车绿色设计的诱人前景，也揭示了21世纪工业设计的方向和趋势。

生态设计是指设计师按照生态学原理和生态思想，预先构想所设计事物的形式和功能，使所设计事物的蓝图符合生态保护的要求，从而使产品与环境融合，使生态学成为设计思想的一部分。它要求从生产设计到生产过程，生产技术的采用，生产成本的计算，生产产品的品种数量，产品使用后的回收等都要有生态保护的观点，将生态保护融入设计中。生态设计要求把传统的生产模式改为"生态化"的生产模式，即形成由原料——产品——剩余物——产品的循环，逐步实现产品设计的生态化过程。其一，采用充分利用资源和节约材料的技术，减少废弃物排放，同时建造净化废弃物的装置，减少它对环境的有害影响；其二，在采用减少废弃物的生产技术的同时，采取利用废弃物进行生产的技术；其三，设计不产生废弃物的生产系统，实现无废料生产过程和废物利用过程。生态设计思想成为20世纪80～90年代乃至今天的设计师进行设计的重要指导思想和准则。

在荷兰，生态设计已成为现代设计的国策。澳大利亚则正在实施一个生态设计的计划，称为生态设计或"生态重新设计"。澳大利亚悉尼市建成了世界上第一座"生态体育馆"。它由设在馆顶上的1000组太阳能电池供电，座椅原料90%来自废木料、废金属、废塑料等垃圾，所有海报、入场券、说明书和资料都用再生纸设计印刷；而建筑物造型、墙壁装饰图案或厅道中的雕塑都以地球、阳光、波浪、小草、藤蔓或珍稀动物为主。走近体育馆，一股大自然的气息扑面而来，生态化的功能一应俱全，真让人心旷神怡。德国建成了世界上第一座生态办公楼，正面用太阳能电池代替玻璃，屋顶设有储水器以收集、储存雨水供循环使用。在英国研制的绿色住宅楼中不使用空调器，自动通风设备可大大减少室内的二氧化碳，而室内设计中禁止使用对人体健康有害的装饰材料，为人们创造和设计了一个洁净、自然的生活空间，达到了人、产品、环境的和谐共处。

生态设计还意味着模拟自然生态系统的方式来进行工作，用生态学原理来使设计使用方式更生态化。加拿大罗斯公司推出了一种以聚合物为基础材料的新型"绿色胶卷"，不用化学药剂冲洗，只需在阳光下简单加热即可形成清晰、逼真的图像。而日本夏普公司推出了采用生物洗涤剂的"生物洗衣机"，将污染减少到最低限度。

针对产品包装造成的污染，人们对包装材料及方法进行改进，希望能实现理想的"零度包装"——不制造任何垃圾的包装方法。虽然绝对的"零度包装"难以实现，但设计师在包装设计上的生态设计思想使得人类的这类设计越来越靠近"零度包装"的方向。德国、瑞士、我国的台湾地区都出现了可食性的餐具，一次性用后可吃下去或用作肥料、牲畜饲料或燃料，大大改变了传统包装设计从材料、构思到使用的观念。生态设计的观念已延伸到现代设计的所有领域，生态设计的产品越来越受到现代人的认同和喜欢。生态设计和绿色设计将成为21世纪现代设计的主旋律。

8.4.2 循环与组合设计

循环设计是20世纪80～90年代产生的一种设计风格，旨在通过设计来节约能源和原材料，减少对环境的污染，使人类的设计物能多次反复利用，形成产品设计和使用的良性循环。

经过20世纪50年代"计划废止制"的消费和设计发展，人们正逐步认识到原有设计和消费方式的危害性，对地球上日益减少的原材料和用完即弃所产生的无法消除的垃圾担忧，对不可再生性能源的不断减少感到恐慌，道德感和责任感成为新时代对设计师的一项重要要求。越来越多的消费者眼光也更为长远，他们对于物品实用和美观的标准有了新的变化，而不只是看到设计物品的本身。设计物的材料构成、使用方式及使用过后的废品处理方式，成为评价设计优劣的重要标准。

在发达国家中，无法处理的塑料袋被可以回收利用的纸袋或布袋所取代。循环设计最大的成就

是循环纸的研制成功，许多公司生产的纸张和印刷品已自豪地注明"可循环"(Recyling Paper)字样，这是制造商和设计师对于地球上日益减少的森林资源的最大贡献。丹麦设计师将饮料容器设计成能满足一般需要的"万能"式样，如设计成五种通用的标准规格，果汁、牛奶、啤酒都用同样的瓶子盛装，大大简化了容器的回收工作，所有用瓶户，只需按照盛装物品改变一下标签或商标即可。20世纪90年代的汽车制造商提出了一个更高的要求：汽车拆卸回收计划。工人在制造汽车零件时在各零件上标上材料代号，然后按编号归类使用。日本尼桑公司已将这些技术付诸实施，并开发出清除塑料零件表面油漆的新技术，使零件可重新利用，大大提高了总回收率。许多国家控制塑料等白色污染的泛滥，鼓励或强制人们用纸袋或布袋购物，而限制或禁止塑料购物袋的生产和使用，因为前者可多次循环使用且不污染环境。在一向对包装十分讲究的日本，现在使用再生纸购物袋成为一种时髦。一家日本公司，利用年轻女性和青年学生的消费心理，率先推出利用具有日本传统色彩的棉质方巾作为包装，在以前一直是滞销商品的棉质方巾上印上森林、长颈鹿、风景画或其他纹样，作为百货用品的包装物，解下来可作为桌布或装饰品使用，很受消费者欢迎，这家公司的成功和循环设计的应用有着密切的联系。

在保护自然的呼声下，人们求异求新的消费观念也开始改变。对于作用功能非常稳定，而在人们生活中又是基本需要的物品，应在设计和制作中，使其使用寿命尽可能延长，避免用过即扔的高消费、高生产和高浪费的生活及生产方式，以节约能源和资源，保护我们赖以生存的环境。在循环设计观念的影响下，一些原来人们认为时髦的消费观念和潮流，如"一次性消费观"等已黯然失色。一些严肃而负责任的消费观和设计观，重新受到设计师和消费者的认同。

组合设计是20世纪80~90年代工业设计的一个新潮流，是基于循环设计而产生的，是实现产品循环设计的方式之一。如组装汽车、组合式家具等。其思路是：充分利用产品各部分有效分离的特性，使产品各部分能自由组合和重新构造，形成不同的组合方式和新的功能，同时提高产品各部分零件的重复利用率，以达到节约材料和能源，减少环境污染，实现产品的循环利用之目的。德国汽车制造商宝马(BMW)公司是组合设计的先驱者，他们在20世纪80年代研制，90年代正式生产的BMWZI型汽车可以在20分钟里全部拆卸下来。组合设计使一种全新的生产方式随之产生：产品可以按部件的方式设计和制造，用改进的部件更新原来的部件，具有新的功能和外观的产品因此产生，而不用更换整个产品。如已设计出的很多带可变镜头的照相机，只要更换一种新的、改进的镜头，而不用更换原照相机的其他部分，就能具有新功能和新式样。这样消费者不必丢弃原有的仍具功能的旧产品，而照样能享受源源不断设计生产出来的新产品，只需新旧结合或更换有关部件即可，既减轻了消费者的经济负担，更重要的是又减轻了环境所承受的负担，因为由此而产生的废弃物会大大减少，资源和能源也大为节约。组合设计的重点是对物体在它自身的环境中进行设计——不是在一个空间里或街道外面看起来怎样，而是在伴随着它的广大世界因果的多重空间里进行设计，使设计成为某种联系的环节。组合设计将成为未来设计发展的一个趋势。

8.4.3 仿生设计

仿生设计又称为设计仿生(Design Bionics)，是在仿生学和设计学的基础上发展起来的一门新兴边缘学科，是融艺术、科技与经济于一体的综合性学科。仿生设计是以自然界万事万物的"形"、"色"、"音"、"功能"、"结构"等作为研究对象，结合仿生学的研究成果，有选择地为设计过程提供新思维、新手段、新方法和新途径。

自古以来，人类为了增强与自然界斗争的能力和改造世界的目的，为谋求共生共存，对五彩缤纷的自然界有着强烈的探索欲望。回顾历史，我们不难发现，影响人类文明进程的许多重大发明都源于仿生思维。

远古时代，人类祖先使用的骨针，是对鱼刺的模仿；鱼网是对蜘蛛网的模仿；我国象征吉祥、平安的天禄、麒麟、辟邪，是由狮、鹿、牛等动物不同的部位组合而成的；汉代长信宫灯是仿宫女造型而设计；古希腊建筑的爱奥尼亚式柱头则是根据公羊角创造的……

工业时代，人们模仿鸟翅膀的剖面制造机翼，模仿墨鱼动力制造了喷气推进器。雷达的发明源自蝙蝠超声定位模仿，模仿鸟飞翔发明了飞机……

信息时代，模仿人的运算发明计算机，研究生物的信息传感设计各种传感器等。

在当今时代，人们开始模仿生命的微观结构与功能遗传与发展，模仿人脑的认知；模仿生命协同进化、经济仿生、管理仿生、过程仿生、能源仿生等等。

仿生设计全方位地开发了人机工程组合功能，满足了人们从生理到心理的需求，完善了"功能美"与"形式美"共生美学观，再现真、善、美对立统一的关系，实现了科技与艺术和谐共生的辩证对立统一，体现了人类对于在与自然界共生共存的意义上的永恒追求。

仿生设计的源泉来自自然，具有亲和力和感染力的仿生设计比其他设计较容易被大众所理解和接受。如2008年北京奥运主会馆鸟巢设计，便是通过对鸟巢坚固、透气、精巧、温馨的形态结构效仿，营造一种人与自然和谐共存的美好景象。

与环境共存共生是仿生设计不可推卸的责任。第一次世界大战中的防毒面具是模仿野猪的鼻子设计出来的。受鲨鱼、蜥蜴利用保护色，确保自身安全的启发，武器设计师装饰了如歼击机、坦克等特殊产品。歼击机上部为从天空中俯视大地时所见的色彩，而下部为仰望天空时所见色彩，既可迷惑对手，又可隐藏自身，军队的迷彩服亦是同一设计理念。德国建筑学家设计建成一座向日葵旋转房屋，装有如同雷达一样的红外线跟踪器，只要天一亮，电动机就自动开启，使房屋迎着太阳转动，始终与太阳保持最佳角度，使阳光最大限度地照射进屋内，夜里又在不知不觉中复位。这种建筑充分利用太阳能，保证房屋日常供热、用电，又能将光储存，供阴天、雨天、夜间使用，达到更好的环保效能，构思独具匠心。

随着时代的发展，科技的进步，新材料、新工艺不断开拓、更新。人类进行设计创作的过程，也是一个不断发现材料、利用材料和创造材料的过程，使充满魅力和诱惑力的物质材料，通过设计产品，给人类思想情感和视觉带来强烈的震撼与冲击。

甲壳虫可以将糖及蛋白质转化为质轻强度却很高的坚硬外壳；天然蜘蛛丝比高强度钢或用来制作防弹背心的凯夫拉尔纤维（KevLar）更坚韧且重量又轻……据科学家计算，一根铅笔粗细的蜘蛛丝束，能够使一架正在飞行的波音747飞机停下来。

生物系统的准确与精巧使科学家们惊叹与折服，并从中得到启迪，他们期盼能从生物体中获取启示，且设法解开自然界隐藏已久的奥秘。美国著名的杜邦化学工业公司的科学家，已经开发成功，且利用人造基因制备的具有蜘蛛丝特性（包括结构、强度、化学性能）的蛋白质分子。他们取出蜘蛛的产丝腺体，查看他们制造蜘蛛丝的蛋白质代码，在破译的基础上制成人工合成基因。将这种人造基因移植至酵母或细菌中，便生长出一种球状材料。将这种蛋白质溶解在一种溶剂中，利用类似于蜘蛛吐丝的纺织技术制成纤维。这种新型纤维比尼龙和现有其他产品强度都高，更具弹性和耐磨性，而且质量也很轻，因此在飞机、人造卫星等航空航天领域大有用武之地。

随着仿生设计活动的不断深入开展，人们不但从外形和功能上模仿生物，而且从生物奇特的结构和肌理中也得到不少启迪。人们在"仿生制造"中不仅是效法自然，而且是学习与借鉴它们自身体内的组织方式与运作模式。有的结构精巧，用材合理，符合自然的经济原则；有些甚至是根据某种数理法则形成的，合乎"以最少材料"构成"最大合理空间"的要求。这些为人类提供了"优良设计"的典范。例如蜂巢由一个排列整齐的六棱柱形小蜂房组成，每个小蜂房的底部由3个相同的菱形组成，这些结构是最节省材料的建构，容量大，且极为坚固。人们仿其构造用各种材料制成蜂巢式夹层结构板，强度大、重量轻、不易传导声和热，是建筑及制造航天飞机、宇宙飞船、人造卫星等的理想材料。

破解生物体精巧的结构与功能之谜，提炼自然的精妙，创造新颖的构思，是促进仿生设计的原动力。促使新一代的仿生设计产品源源不绝，如：根据"苍蝇"由3000个小眼组成的复眼，制成"蝇眼照相机"，一次可拍1329张照片；模拟响尾蛇发明红外热感元件，导弹装上这种元件，可定向、灵活地追踪目标，直到把对象消灭；蝴蝶翅膀上的鳞片可开启闭合，自动调节适合自己的体温，根据这一原理，把卫星的外形设计成百叶窗，能收能放，自选调温，在太空中顺利完成任务。

仿生设计推进材料的变革，新材料的使用又促进设计观念的更新。艺术与科技两者互补互利、相得益彰、相辅相成的共生关系，使人类与自然界的关系日益和谐。

研究显示，不远的将来一种仿生电子眼可望诞生。因为科研人员已揭开眼睛是如何看到经大脑"翻译"的图像。他们已发明一种称为"细胞神经网络"的电脑微型集成电路，据此发明仿生"电子

眼"将可以用来进行类似视网膜功能的图像处理。如果仿照人的神经系统，把它运用到电子计算机上去，就有可能诞生具有高级神经活动的生物计算机，那将是仿生学划时代的贡献。所有这些都预示着仿生科技前途似锦，而且仿生设计的探索也永无止境。

另外，民族文化作为历史的积淀，也预示着对新文化的吸收和兼容，丰富、充实着传统文化的内容。传统文化，也深深地影响着现代产品的设计行为，因此，仿生设计者既要重视仿生科技的发展，同时更要重视历史文化、民族文化演变的过程。

在设计教育过程中，将35亿年演化形成的生态协调体系作为发展生态环境协调、可持续发展技术的教材；重视本民族的历史文化精髓，兼容、并蓄西方各种设计思潮、教育思想，将世界性、民族性历史融会贯通，是设计教育的重任。

仿生设计有无止境的发展前景，是提升科技原始创新能力的学科。仿生设计教育作为一种与人、与自然环境相互协调发展思维意识的教育，在这个强调绿色生态设计、循环组合设计和可持续发展的时代，必将具有深远而伟大的影响。步入21世纪，仿生学将成为现代科学技术的前沿和热点领域，仿生设计更将成为一种设计趋势与潮流。

8.5 21世纪的设计

8.5.1 数码设计

21世纪是数码艺术的时代。

进入20世纪下半叶，随着科学技术的迅猛发展，艺术受其影响，涌现了很多新的艺术创造形态，如虚拟现实（Virtual Reality）、激光艺术（Holography）、人工生命（Artificial Life）、交互艺术（Interactive Art）、视像艺术（Video Art）、电脑图像（Computer Graphics）、网络艺术（Network Art）等等。

虚拟现实（Virtual Reality，简称VR），是计算机与用户之间的一种更为理想化的人机界面形式，基于可计算信息的沉浸式交互环境。具体地说，就是采用以计算机技术为核心的现代高科技生成逼真的视、听、触觉一体化的特定范围的虚拟环境，用户借助必要的设备以自然的方式与虚拟环境中的对象进行交互作用、相互影响，从而产生亲临等同真实环境的感受和体验。通常用户头戴一个头盔（用来显示立体图像的头式显示器），手持传感手套，在虚拟环境中漫游，并允许操作其中的"物体"。虚拟现实是当今国际上一个备受关注的课题，它广泛应用于各个领域，这些领域包括仿真建模、计算机辅助设计与制造、可视化计算、遥控机器人、计算机艺术、先期技术与概念演示、教育与培训、数据和模型可视化、娱乐和艺术、设计与规划及远程操作等。

激光（Laser—light amplification by stimulated emission of radiation的首字母缩写）艺术，全息术，全息照相术（Holography），激光的亮度高，颜色纯，把几种颜色的激光束射到旋转着的凹凸花纹玻璃球上，可以产生形状变化不定、色彩鲜艳明亮的图案；把激光射到一块振动着的镜子，出射的光束会画出各种式样的几何图形。如果再用电脑控制镜子的振动，还能够让画出的图案像动画片那样在空间飘动。激光与音乐相结合，产生了一种新型艺术——彩色音乐。根据音乐旋律变化或歌唱情景变化，激光束在天幕上会幻化出各种各样美妙的画面，既有美妙的音乐旋律、歌声，又有随之变化的景色，情景歌声交融，着实令人陶醉。用激光做的CD、VCD、DVD、MD，更是激光艺术花园中的一朵奇葩。由于激光与盘表面没有机械摩擦，不会出现磨损，即使长期反复使用，也不会使画面和声音质量下降；而且存储信息的容量大，少的也有几十兆，多的可达数十G。

人工生命（Artificial Life），人工生命尚无统一的定义，不同科学或科学背景的学者对人工生命有不同的理解。简单地说，人工生命研究主要有两方面内容——如何用计算机帮助生物学和如何用生物学帮助计算机。可以说人工生命是一门相对新兴的混合了计算技术和生物学的高级学科，是运用人工智能技术作为指导，开发软件模型，模拟当今最聪明的计算机系统，以观察它的行为是否能像人类一样表现出自我学习和适应环境。对于某些人来说，是试图用计算机来模拟生物学。

交互艺术（Interactive Art），数码艺术突破了传统艺术的封闭性、集中性和单一性，人机交互化、可积化、可以自主建构的数码艺术品已呼之欲出。

视像艺术（Video Art），从整体上看，它从早期的反对商业电视态度发展到一种新的重要的社会

意义的观点,就像它随着一种持续性发展,并且凝聚结合了实验电影技术和新视觉研究的美学。体现了特定的时间因素:即时性、自发性和共时性,和一种在图像制作的创造性过程中作为转变的可能性。它还在制造大量的多样化的雕塑、环境和装置中创造了一种在即时层面和空间因素之间的连接,并且伴随着表演的结合增加了重要的社会和心理学要素,它经常涉及强烈的观众参与。它的未来确定地与它作为与通信(卫星)和计算机技术以及它们的美学探索密切结合在一起。

电脑图像(Computer Graphics),有人称其为电脑美术,有人称之为电子计算机辅助设计(Computer Aid Design,简称CAD),也有人称之为电子计算机图形设计(Computer Graphics Design,简称CGD)。它是随着电脑技术发展而来的。它利用相应的软件,如Photoshop、Coreldraw、Painter、3DSMax、Maya等等,在电脑上制作编辑物件,形成静止图像或是视频动画。这些软件提供一整套的创造、编辑工具,甚至能够模仿真实的物理特性,如光线、环境、质地、运动等等,创造出一种虚拟的现实。

网络艺术(Network Art),网络是一个信息交互平台,快速、丰富、信息共享是现代网络的特征,它极大地改变艺术信息的传播途径和方式,乃至影响艺术传播的内容。艺术创造、艺术展示、艺术市场、艺术欣赏以及艺术家与社会的关系,都发生了相应的变化。新的媒介、语言和手段,对传统媒介、语言和手段作了重要的补充。

现在是一个科学技术发展迅速的时代,到处充斥着高科技、网络、信息……数码图形应运而生,而它们的发展与科技的进步又是密不可分:电脑硬件的每一次更新换代都给它带来新的冲击、注入新的动力;软件及其插件的开发、升级,令数码艺术家能做出传统艺术不能做出来的新的艺术品。

在数码图形领域中有很多设计、绘图、建模、演染、视频剪辑等各种各样的软件。如众所周知的Photoshop、Illustrator、PageMaker、Premiere、CorelDraw、Corel Painter、AutoCad、3dsmax、Maya、Lightscape、FLash、Fireworks、DreamWeaver、Freehand……每个软件都有它的特长,也有它的不足。

Photoshop,这个软件比较擅长做平面图像处理,能够做出很多令人眩目的效果(图8.19),加上有丰富多彩的第三方滤镜、插件,使它拥有更强的表现力;存储的格式多,有压缩的GIF、JPG……也有不压缩的PSD、TIF……但由于它是基于位图格式,所以在放大的时候就会出现很多的格子,这也是这个软件的不足之处。但在6.0以上的版本已经可以兼容矢量格式了。

CorelDraw,基于矢量格式基础上的软件,图像任意缩放也能保持很好的质量,但在图像处理上不及Photoshop。

Corel Painter,如果能配上一支光笔和一块数位板,能够让你感觉到又回到手绘的时代!这个软件就像拥有一个专业的美术用品店,你所需要的各种颜色、画笔、画布……里面都应有尽有,让你可以发挥无限的创意!

AutoCAD,一个用于建筑设计、工业设计等方面的专业绘图软件。通过命令、参数的输入,能使绘制出来的东西非常准确。但由于它是一个严格的参数化的软件,这一点很容易使人忘记艺术的存在!

3dsMAX和Maya,都是在建模、动画(见彩图24)以及渲染上很著名的三维软件。随着软件的升级,功能日趋强大、完善,它们对使用者电脑系统配置要求也越来越高。这迫使使用者一方面不停地去学习、适应新的版本,另一方面也使使用者不自觉地去更新自己的电脑配置。

三维形体的创建是根据设计人员提供的设计图和有关资料,将2D的图形转化为3D模型。建模的过程对形体比例、尺寸要求非常严格,仅使用3dsMAX制作起来较困难,而AutoCAD在这方面具备优势,为此,将3dsMAX和AutoCAD结合起来,直接将AutoCAD生成的电子文件导入3dsMAX是建模的最简便途径。

至于Flash、Fireworks、DreamWeaver,这些都是经典的网页设计软件。通过这些软件,

图8.19 Photoshop,夏普公司的电视机广告,2001年

使网页设计者不再拘泥于复杂的编程上面，而可以随心所欲地制作。以前网页设计很多是由计算机编程人员去设计，页面虽然有互动性，但往往缺乏美感；而由美术专业人员设计的网页画面很丰富，但往往会缺少互动性，显得有点呆板。这几个软件的出现，使网页设计踏上一个新的台阶。

今天，运用视频和音频的艺术家手持数码相机、录像机进行现实信息采集，然后坐在电脑设备前，手握鼠标敲着键盘，组合着图像和声音、文字，操作着数字界面，更新编码，生成画面，储存为数据，复制成光盘，瞬间在跟前。在他们面前，电脑屏幕成了新画布，数码仪器成了画笔和颜料。从中我们可以看到，艺术无论在观念上还是在形式上发生了巨大的变化，实现了立体主义、未来主义在画布上提出的时空观念。新的艺术形式的变革经历了从平面走向立体，从空间走向环境，从单向走向交互的过程。

所谓数码艺术的创作，是指经过数字化的过程、方法、手段产生的艺术创作。而将传统形式的艺术创作，以数字化的手段或工具作各种方式的表现，称为艺术数字化。数码艺术是指使用各种数字、信息技术制作的各种形式的有独立审美价值的艺术作品，以具有交互性和使用网络媒体为基本特征。

因此凡创作时即以数字化手段制作或创作时以传统形式创作，之后加以数字化加工，所产生的艺术作品，皆可称为数码艺术。如电脑动画、电脑艺术、电脑音乐、网路艺术……等，都是其表现的范畴。数码艺术与传统艺术最大的不同点即在于数字技术的运用，而不是创作精神内涵的改变，所有艺术都有机会用数字的面貌呈现，或者加上其他的科技以更多元方式表现，而这就是数码艺术。

到目前为止，被归纳为数码艺术的当代艺术形式有：数码图像（包括数码绘画、数码摄影和数码录像），电脑动画和全息照相（holographic）作品，唯读光碟艺术（包括电脑游戏在内的虚拟现实环境），网络艺术，遥控机器人技术与人机接口，运用生物工程技术的生物艺术，电脑音乐和声波艺术与戏剧、舞蹈和装置等其他艺术形式结合的混合艺术。

在科学技术的影响下，20世纪艺术无论在观念上还是在形式上发生巨大的变化，实现了立体主义、未来主义在画布上提出的时空观念。新的艺术形式的变革经历了从平面走向立体，从空间走向环境，从单向走向交互的过程。

20世纪80年代末期开始，由于数字图像技术的飞速发展，计算机对图像的处理能力越来越强，技术的成熟使计算机图像学（Computer–Graphics，简称CG）中的艺术成分所占的比重越来越大，它逐渐发展成为数码艺术，为艺术家全方位地进行创作提供了新的平台。

以往的艺术是由平面媒体形式呈现的，它包括国画、油画、版画、平面设计招贴等等形式。这种媒体形式与新媒体形式相比是两个界面，以往的艺术是自然的界面，是手工形式或者以手工技艺为手段，它和自然比较贴切，或者是和以往的文明形式（农业文明或者工业文明）相匹配的。进入信息化、数字化社会以后，媒体所使用的语言是数字化语言，虽然从数字化的角度来看，国画、油画、版画、平面设计招贴不是当代有效的一种媒体形式，但不一定它就没用了，它可以作为一种保留媒体、保留的节目来丰富数字化生存的乐趣，就如同家里需挂上几幅山水画一样，增加家庭的情味。目前设计界的介质进入了无纸化时代，平面、招贴、包装逐渐被虚拟电脑这个界面所替代，如果说电脑界面就像我们操作的一张纸、一块画布，或者是我们进行艺术创造的那个平台的话，那么当我们转入这个平台的时候，它的语言、它的内容肯定会发生变化。下面的例子可以充分显示这种变化：

由日中两国合作在北京举办的"2002年日本媒体艺术节获奖作品展"中，日本艺术家运用数码技术，制作十分奇妙的视觉画面和娱乐游戏。由两位日本女艺术家制作的作品《磁力液》，获得了日本媒体艺术节数码艺术（互动）组的大奖。这件作品是在一个封闭的容器里安装磁石和麦克风，再往容器里灌注黑色金属液体，观众只要对着麦克风喊，黑色液体就呈现磁化的刺状开始向上涌动，越涌越高，直到像巨浪、旋风、飓风。容器中的液体随声音的变化，改变涌动的方向、形状和速度，变化十分奇妙。展出期间，日本艺术家将请舞蹈演员现场跳舞，而舞蹈演员的服饰装有微型电脑，舞蹈家的动作通过、电脑输入数字中心，生成真实与虚拟合成的另类表演。这些作品以观众直接参与的方式，展现电脑时代视觉艺术和娱乐方式的革命。

《星球大战II》，这部影片被认为是美国数码艺术大师卢卡斯率领电脑军团创造的新奇迹。片中95%以上的2000多个场景都是用数码技术、数码动画制作的虚拟空间和画面，其中包括1200套服装、65个大场景、140个新的小物种（图8.20），数码技术可谓无所不能。这部片子在北美市场卖

图8.20 《星球大战II》中数码形象

座已超过2亿美元,观众从影片中能看见前所未有的战场空间和空中悬浮世界的画面,这正是数码技术与视觉艺术和娱乐结合的新产品。

数码技术为新一代艺术家带来虚拟空间的无限可能,他们制作的东西超越了传统音乐、影视、小说的界限,给观众带来全新的视听感受,形成新兴的文化娱乐大产业。

数码艺术在发展中也受到不少来自各个方面阻力。有人还在为数码绘画能否代替传统绘画等等诸如此类的问题争论不休。科学技术跟传统绘画技法都是一种手段。关键是要看你表现的是什么,哪一种手法最适合你要表现的东西。但是数码时代的到来,人们生活水平的数字化,一方面,以平面方式呈现的东西已难以表达艺术家自身的感受,他们发现新的媒介可以创造出意想不到的效果,像电子的韵律、声音的搭配,引人进入许多新情境;另一方面,人们在精神方面更渴望一种空间的东西。他们好奇于像是看电影般的感受,陶醉于自身的参与,不论是拍手、触摸或是按键,总是与以往只用眼睛观看具有完全不同的感受。每个时代人们都会运用不同的手段和创作程序。

但要强调的是数码艺术在科学技术与艺术相结合的同时,也不要使艺术品成为一个"技术至上"的具有神秘主义性质的东西。技术无论多么重要,它都只是手段而不是目的。艺术的创意思想和概念才是最主要的,才是创作的主体。

技术和艺术其实又是互相促进的。当我们返回古老而又成熟的技术时,我们是站在新的起点上,必然会有新的创造、新的感受。当斯皮尔伯格看到电脑演示的恐龙后,他决定了"数字虚拟恐龙的"诞生。从《侏罗纪公园》到《失落的世界》至《恐龙》,技术的发展紧随艺术的要求而进步。从与背景关系较少的简单动作到《失落的世界》因运用ILM公司(Industrial Light & Magic)的3D计算机合成影像从而创造出活灵活现的会呼吸的恐龙以至得到奥斯卡最佳视觉效果奖的提名,再至《恐龙》中会说话的艺术角色,技术的发展、成熟使数码艺术效果越来越好,越来越得到更广泛的承认。

从最早出现的电子艺术到新媒体到数码艺术,艺术学者尝试用不同名称反映层出不穷的新艺术形式。但毕竟这些艺术形式仍在初期发展阶段,各种名称的范围往往模糊,也有重复性。

与许多其他视觉艺术形式不同的是,数码艺术是一种群体作业,因为它往往涉及不同领域的技术。因此艺术家不能单独完成。而是根据需求向工程、资讯科技、生物学家等专才寻求辅助。

这也象征着艺术家身分的转移。过去,一个画家可以是作品惟一的创作者,但数码艺术工作者却只是为作品提供最初概念的人,随着技术人员的加入,作品会逐渐改变。最后出来的是共同创作的成果。

数码艺术其创作人员来自于许多相关专业,如计算机软件、美术、工程设计、影视、广告等等,作为欣赏的主要人群,每个行业中人会有自己独特的思维方式和感受重点,有的欣赏计算机精确的描绘,有的注重画面本身的华丽、色彩的饱和与丰富,另一些也可能强调计算机动画要符合传统的影片要求。作为创作人员,每个专业有自己的传统创作方法。有的把逻辑性放在首位,有的从艺术感觉开始,有的从秩序性入手。不同专业人士制作的切入点不同,把握的关键点不同,做出的作品就会有迥异的风格和效果,使数码艺术呈现群星璀璨的特色,这是其他既有的艺术门类所不具备的,是数码艺术最可宝贵的财富。另一方面,尽管各学科的方法、主张、价值观念差异很大,但这些不同的行业有一个共同点,那就是:它们都是创造性的行业。数码艺术中大多数参与者的目的都是在数字媒体上创作新的艺术品,在创作中寻找数码艺术创作的规律,形成成熟的、属于数码艺术的创作方法。最终,我们会看到数码艺术会形成它特有的发展趋势:

(1)纯艺术与商业艺术界线将渐趋模糊,虚拟数码美术馆开始发展

数码艺术的发展,将使更多纯艺术文化被包装,与商业环境靠拢,通俗文化急欲提升自身的文化涵养,而吸收精致文化精神。更多美术馆将成立虚拟美术馆或专题展览馆,如纽约另类美术馆(Alternative Museum)已收起实体美术馆,而转战虚拟空间,巴黎举办了第一届"局外人艺术节"(Festival art Outsiders),结合蓬皮杜艺术中心、巴黎多媒体中心、欧

洲摄影之家等，共同展出数码媒体素材的艺术作品。

(2) 艺术数码化将造成画面型态的复杂化

艺术数码化后，画面的切割与再重组也越来越容易，许多过去无法呈现的画面，现在都一一呈现，随着这些像素与像数不同组合的不断扩张，画面形态多元而复杂化，艺术家既迷惘在重叠、渐变、随机组合的变化中，又惊喜连连，如美国设计师大卫·卡尔逊(David Carson, 1956—)巧妙地运用数码多变的特质，造成一股数码化设计旋风（图8.21）。

(3) 数码艺术风格将是全球性

1989年电脑个人化时代来临，信息透过互联网传播到全世界，信息结合艺术产生多面貌的艺术新风格。这些风格带动新一波艺术复兴，这波艺术复兴结合艺术、科学、社会互动，产生全球性的艺术风格，使得地域性风格逐渐模糊。全球化后地域性、民族性的个别风格，将不可避免融入国际数字化特色，如何保存地域性的特色，又兼具数字化艺术美感，或许是每个地球村上的数码艺术创作者应该注意的问题。

(4) 未来生物工程数码化将为数码艺术添生力军

生物工程结合信息数码化后，数码艺术将渗入更多形态，如嗅觉、味觉、触觉、想像及本能等，数码艺术运用这些媒材，将提供更多的可能性，各种不同知觉所混合呈现的艺术。可预期的未来上电影院看电影，将会弥漫着各种味道，让你看一部有关海滩的电影，同时闻到椰子树的气息。

(5) 数码艺术正日益受到各国政府、科技企业界的重视

世界各国从20世纪80年代开始纷纷成立数码艺术中心，博物馆也相继设立网络艺术奖。美国麻省理工学院媒体实验室(MIT Media Lab)等研究机构，致力于开发新科技与艺术结合的新可能性。旧金山现代美术馆网络艺术中心设立了网络艺术奖(SFMOMA Webby Prize)，纽约惠特尼双年展也设立了网络艺术奖(Whitney Biennial: Internet Art)，为数码艺术创作者提供了表现场所。奥地利林兹电子艺术中心（Art Electronica Center）还与奥地利国家广播电台合作，首创世界数码艺术竞赛及大奖。这些都显示数码艺术正日益受到各国政府、企业界的重视。

(6) 数码艺术和科技的发展将更紧密地结合，数字娱乐前途无量

数码艺术和科技的发展，已经使节日成为日本乃至亚洲乃至全世界的盛会。以卡通动漫和电子游戏为代表的日本"数字娱乐"产品已经风靡世界。

2002年，数码电影风暴席卷全球，数字电影被称作电影的第三次革命。目前，全世界已有10多个数字电影的后期制作公司，数字影片已经拍了40多部，数字影院也发展到100多家。

2002年6月，微软亚洲研究院将"数码娱乐"确定为自己的研究方向，主要是瞄准其不断上升的产业地位，这一点从微软Xbox在北美及日本的热销可见一斑。

数码设计是数码时代的选择！

8.5.2 服装发展趋势

在20世纪，服装设计从概念到体系逐渐形成并迅速发展。各年代服装设计的演化均有着鲜明的特点。20世纪服装设计的历史沿革受到了如社会重大事件、生活方式变化、自然科学和社会科学进步、服装产业发展和设计师个人作用、艺术流派以及流行传递等诸多因素的影响。对20世纪服装设计史的研究不但具有历史价值，对21世纪服装业的发展也有着重要意义。

在21世纪，技术方面，计算机在服装设计与生产中所起的作用越来越大。CAD(计算机辅助设计)／CAM(计算机辅助制造)将在服装业中扮演重要角色，得到不断的开发应用。原来单一的打板、放码模块，现已发展成为具有服装设计、打板、放码、排料、工艺单，款式管理、成本控制、优化裁剪、远距离传输等计算机集成模块。计算机网络技术的开发也日臻完善。计算机科学领域中富有智能化的学科和技术例如知识工程、机器学习、联想启发和推理机制、专家系统等将成为发展的热点。作为CAD/CAM的局部研究，如纺织品悬垂性的计算机模拟等还将深化研究。与此同时，旧有的技术，如手工艺技术作为一种文化

图8.21 大卫·卡尔逊《ACA2-embed》

传统将继续存在。在材料方面，由于世界人口增加与自然资源有限之间的矛盾将随着时间的推移而日益突出，所以从根本上改变材料分子结构，选取未被人们充分利用的材料加工完成的合成材料，以及开发低能耗材料和环保型材料将成为人类共同的，也是服装业寻求发展的目标。现在已经有了像Tencel这样有21世纪绿色纺织品之称的材料，相信类似材料的开发和出现将为期不远。与此同时，从功能性方面对材料提出的要求也将越来越高，如材料的防弹、防寒、抗浸、防尘、防静电、防菌、防火及光滑性、柔韧性、抗皱性等方面的研究一直受人们的关注。像莱卡弹性纤维在近几年中十分流行，因为使用它能使身材美丽的女性那高傲的资本增值。另外，20世纪70年代、80年代流行的金属色涂层面料和尼龙防水闪光面料，也因其独特的外观和实用功能而受人青睐。

在着装观念方面，将来的人们可能会更多地考虑危险性防护、设计创意及舒适性这三个方面，而这三个方面的核心乃是人本身，即以人为本的设计。由此延伸出在艺术设计中对人体表现的重视，在着装观念方面表现为突出性感特征。并且，这三个因素在实施过程中互相作用，影响服装的方方面面。例如强调发展不可燃性材料，是出于危险性防护观念，由于自然界空气对流、烟囱效应而萌发服装内部通风换气的设计思路，热控弹力紧身衣可以代替分散的紧身衣、乳罩、腰带和拖鞋，紧身衣外可以穿着纯粹用于装饰的服装，不但舒适，而且满足了个人审美的需要。此外，产品限时发售、网上购物、全息摄像法量体制衣以及各种社会思潮、科学纪录片的大量出现等，也反映出了人们新的销售、消费和审美观念。这反过来又间接地影响服装设计风格，如20世纪80~90年代法国设计师蒂埃里·穆勒（Thierry Mugler, 1948–）受科幻片启发，设计一系列具有科幻感的女装。穆勒设计灵感来源极广，其服装形式特多，从粗俗的装饰倾向至最简式抽象主义都有。进入21世纪后，他更多地把工业造型巧妙地应用于服装设计，以奇异的几何造型为主要元素组合成性感时装。由于对安全性和舒适性要求的提高，像人体微环境系统研究，即以生理学、心理学、人体解剖学等理论和实验技术去分析服装外环境中的各种因素，分析服装变量与服装包围中的人体微环境状态的关系，以及通过对人体新陈代谢等生理功能和机能运动及心理健康影响的研究来开发和设计服装，这些在21世纪必定受到重视。

在设计构思方面，为了避免重复和达到多样化的目的，从1986年开始，西欧有关服装设计理论的会议纷纷召开。人们把创作的类型按回复类、社会类、民族类、青春类和技术类划分。这五种类型都在服装创作的理论范畴之内，所有的创意都源出于这些类型，因而有人称之为"创意库"。创意库完整地储存了服装设计的所有成绩，但是，在这个创意库中，创作只能以选择的方式对某一类型服装进行套用和再现。为了使这一无生气的储存具有活力，并从中产生出新的创意，设计者们又采用了各种方法，产生了替换、倒置、互换、合并、修饰等"创造原则"。20世纪90年代，有人又提

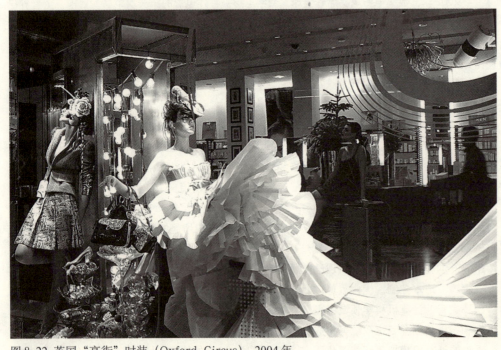

图8.22 英国"高街"时装（Oxford Circus），2004年

图8.23 夏奈尔（Chanel）服饰，2006年

出设计"无结构的结构"原则。尽管有些设计构思奇巧大胆，而且无所顾忌，但是从文化的整体性上看，这种设计是无序的、松散的，缺乏文化的内涵，它正是反映了后工业化社会中人们思想上的迷茫。而这种思想的迷茫是西方世界本身所无法化解的。与此相反，中国文明中儒家思想倡导的中庸、和谐以及天人合一恰恰是可以挽救西方这一局面的一帖良药。所以，西方不少知识分子，又推崇起带有神秘色彩和讲究内在和谐的中国传统文化。自20世纪80年代以来，国际时装界掀起了阵阵"中国热"，由旗袍演变而来的时装层出不穷，中国书法、京剧脸谱等也出现在时装上。中国的时装品牌和中国时装设计师逐渐受世人关注。此外，21世纪初，作为对20世纪以来极端化简洁服装的反省，华丽繁缛的装饰有可能出现短时期的流行（图8.22）。而以环境保护、人与自然为主题的设计无论如何都会是一个永久性的创作主题。

　　设计师在21世纪中究竟能起怎样的作用呢？自从19世纪后期高级时装业出现以来，设计师一直主导着世界时装流行的潮流，但是事物的发展没有一成不变的规律，20世纪后期服装、首饰及服装配套皮具品牌的影响力已使其具体创造者的名字渐渐变得无足轻重。就像是许多服装、香水的消费者往往只知道夏奈尔（Chanel）（图8.23）、兰蔻（Lancome）、马克（Mark）、迪奥（Dior）、路易·威登（Louis Vuitton）、纪梵希（Givenchy）等品牌符号，却不管其发展历史、人事代谢和更迭。比如就是业内人士恐怕也只知道约翰·加里亚诺（John Galliano）是纪梵希的首席设计师，而不知道亚历山大·麦奎因（Alexander Mcqueen）早在1997年就取代了加里亚诺的位置。现在，伊夫·圣·洛朗（Yves Saint Laurent）决定退出成衣设计还能让无数业内人士感慨万千，将来当伊夫·圣·洛朗现在的继任者阿尔贝·埃尔巴兹（Alber Elbaz）退位又会受到多少关注呢？如果说20世纪80年代以后还有像意大利设计师多尔切和加巴纳（Dolce & Gabbana）、美国设计师唐纳·卡兰（Donna Karan）、法国设计师克里斯蒂安·拉克鲁瓦（Christian Lacroix）、卡尔·拉格菲尔德（Karl Lagerfeld）等设计师继续沿着迪奥走过的足迹发展，但可以预言，像迪奥那样的"英雄时代"难再重演。因为在迪奥生活的20世纪前期，社会普遍需要一些设计师为人们提供美丽的服装，因为服装的美对于当时的人们来说是一个陌生而令人仰慕的东西。而今天在普遍富裕起来的发达国家中，人们更加崇尚的穿衣原则是：自己为自己打扮，适合自己的就是最好的。在穿衣个性化和服装成衣化的年代里，设计师将从主导潮流向适应市场、迎合消费需求的发展方向转化，因此这些设计师的作品并不需要有多少创造，许多想法来自于消费者。设计师们的工作是对流行信息和原始资料作归纳总结，他们本人将逐渐地成为生产企业的一个元素依附于企业、品牌。而品牌竞争除了必需的质量、信誉等因素外，市场占有率至关重要，因此与品牌相联系的设计师数量也会随品牌的发展而增加。但是，有一种服装设计师是例外的，他们的群体很小，但很重要，他们的工作近乎艺术创作，他们是将个人的想像力强加给别人的人，他们设计的服装不能在日常生活中穿，但他们可能是利用服装表达思想和获得惊奇艺术效果的人。

　　服装淘汰制仍旧是消费者主导型设计的基石，一方面包括新事物对欲望的刺激，另一方面则是对产品成本的有效控制。因此目标就是生产类似的产品的同时呈现个性的魅力。这种理念已经成为许多公司成功的策略，如GAP服饰最显着的特点即在于它针对年轻人的市场形象是随意的、有趣、可爱和休闲的，短裤和T恤使用的类似卡其布和棉布等织物使它很容易被识别。

　　GAP服饰继续将色彩作为个性消费者喜爱的一个主要部分，这种设计产品的基础性战略对于商品销售仍旧是有效的。GAP以外的公司及它的一些竞争者，在服装业上仍然非常看重更加刺激的新事物以及与广告间的密切联系，这些广告用以指导消费者将服饰与另类的生活方式相结合，经常以名人"超模"作范例，以他们作为另类扮相的理想模式。自20世纪90年代早期以来，法比恩·拜伦（Fabien Baron）已经是许多时尚杂志的成功的艺术指导，包括哈柏的《集市》（Harper's Bazaar）、《会见》（Interview）和意大利的《时尚》（Vogue），负责这些杂志中一种简洁的版面设计，大面积的白色空间与引人注目的黑白照片相结合，同时在版面上加入许多不同大小的单独的字母。拜伦最知名的地方在于他以比较容易引人争论的性诉求来销售服饰及时尚饰品，比如香水，通过有关性的幻想及性开放来吸引男女观众的想像力。有时还包括暴力和虐待，如拜伦为吉吉（Kikit）设计的新休闲装做的广告，主流倾向更多变动。又比如拉芙·劳伦（Ralph Lauren）香水（图8.24），将黑白的流浪儿形象的模特置于私密而非公共的环境中，使观者参与完成一个故事，这个故事通常会有着充满诱惑力的主题，神秘、隐私，以及危险的氛围。很难判断拜伦所谓的"形象"是来自于服饰还是

服饰由这一"形象"衍生而来：市场与设计一起前进，在任何一方里似乎所有人都是受益者：设计师，刊登广告的杂志以及艺术指导的名声。在时装业中，广告、商品销售、社会名流、电视和电影、中产阶级的富足、制造业对潮流迅速反应的能力、由于信息交流加快而获得的预测信息以及计算机辅助设计（CAD）的作用，所有这些都明显刺激了服饰及服饰配件的生产和消费。除去服饰业在经济方面的广泛影响外，在多元化的后现代主义框架内，服装还吸引了艺术史家及文化批评家的注意。作为消费文化中一个重要的元素，女性服饰揭示了后现代向流行文化靠近的特征，即互相抵制与彼此适应的混合，大大的超过了普通理论意义上的竞争结构。流行不仅是轻便型服饰，还体现为"长度过分"的服装（及踝的短裤或者不到腰的上衣），例如始于20世纪80年代的一种出现在男女服饰中的现象。根据设计史家李·莱特（Lee Wright）的看法，这种服饰暗示了多种经常矛盾的含义。"长度过分"服饰可能会唤起对身体某些部位强烈的含蓄的性方面的注意。他可能是身体看起来比平时更大更有力，或者同时又束缚了身体，如同一个儿童穿了一件很不舒服的衣服，不仅是太小简直就是太紧了。

图8.24 拉芙·劳伦（Ralph Lauren）香水广告，1999年

8.5.3 设计师的理念与实践

（1）关于产品设计

1）"无聊是创造之母"（伦·阿拉德）

伦·阿拉德（Ron Arad），1951年生于以色列；1971～1973年就读于耶路撒冷艺术学院，1974—1979年在伦敦建筑协会学习；1981年在伦敦和卡罗琳·托曼合创One Off公司，1989年和卡罗琳·托曼共建伦·阿拉德协会，1994年建伦·阿拉德工作室；1994～1997年成为维也纳艺术设计学院产品设计专业教授，1998年成为英国皇家美术学院工业设计专业教授；曾获1994年巴黎梅布勒沙龙设计奖，1999年在法兰克福获设计奖，在斯图加特设计中心获国际设计大奖，2001年获伦敦皮埃尔-朱埃·塞弗里吉（Perrier-Jouet Selfridges）设计奖；参与1986年东京室内设计大展，参与1987年的巴黎蓬皮杜艺术中心的"新趋向"展，1990年在以色列特尔·艾维（Tel Aviv）博物馆举办个人新作展，参与1990～1995年维特拉博物馆举办的巡回展，1993年在华沙、克拉科夫、布拉格的当代艺术中心举办"One Off and Short Runs"展，1994年在巴黎加蒂耶基金会举办"游牧精神"展，1995年在米兰三年展上举办"伦·阿拉德和英格·毛勒"作品展，同年在赫尔辛基应用美术博物馆举办"伦·阿拉德作品展"，1999～2000年在米兰举办"既不是手工制作也不是中国制造"作品展，2000年在伦敦维多利亚和阿尔伯特博物馆举办的"现在之前之后"作品展。

图8.25 伦·阿拉德《"Moroso"沙发》，2000年

代表作有"Ge-Off Sphere 灯"（2000年）、"Moroso沙发"（2000年）（图8.25）等。

2）设计是设计品行，不是设计物品（Isao Hosoe）

Isao Hosoe，1942年生于日本东京，1965年获东京理本大学航天工程学士学位，1967年获该校航天工程硕士学位，并移居意大利；1967～1974年在庞蒂-弗纳洛里-罗塞里工作室和阿尔伯托·罗塞里合作，1974～1980年在格鲁波（Gruppo）职业设计师事务所工作，1981年在米兰成立设计研究中心，1985年在米兰创建Isao Hosoe设计品牌，2000～2001年，成为罗马和锡耶纳大学教授；获1970、1979、1987、1989和1998年的米兰"金圆规奖"，1973年在工业设计双年展及米兰三年展中均获金奖，获1976、1980和1995年的SMAU奖，获1998年东京G-Mark/"好的设计"奖，获1994、1995年的Roter Punkt奖，获1995、1996、1998和2000年的芝加哥"好的设计"奖，另外Isao Hosoe还参与和策划无数国际大展。

代表作品有"埃拉克里托桌子"（Eraclito table，1998）（图8.26）、"阿尔卡办公灯"（2001）、"昂达办公灯"（2001）等等。

3）设计使不可能成为可能（杰姆）

杰姆（Jam）设计事务所是1995年在伦敦由杰米·安雷和埃斯特里·扎拉合创的。杰米·安雷（Jamie Anley），1972年生于英国，1995年毕业于伦敦巴特里特建筑学校；埃斯特里·扎拉（Astrid Zala），1968年生于英国，1991年毕业于伦敦戈德史密斯学院，同时他也在伦敦温布尔顿美术学校学习过。

图8.26 Isao Hosoe《"埃拉克里托"桌》，1998年

杰姆强调设计能引领新的思维方式，创建优良品牌，最终使消费者获益。其代表作品有"2020视觉：科拉斯概念汽车"（2000年）（图8.27）、"土星灯"（1999年）等。

4）设计的根本目的是既回答又陈述基本问题（哈利·柯斯金恩）

哈利·柯斯金恩（Harri Koskinen），1970年生于芬兰的卡斯杜拉，1993年获拉蒂设计学院学士学位，1994年获赫尔辛基工业艺术和设计大学的产品与策划设计专业的硕士；曾获1997、1998、1999年的基金赞助，获2000年赫尔辛基"Absolut"奖；1997年作品参与芬兰"PTTY90"年展，1998年参与新加坡国际设计展，1999年参与慕尼黑设计展，2000年参与赫尔辛基"设计世界2000"展等。

代表作品有"野外烹饪用具"（2000年）（图8.28）、"克鲁比玻璃用品"（1996～1998年）、"沙发床"（2000年）等。

5）东西越旧越有用（Jasper Morrison引用的爱尔兰格言）（图8.29）

(2) 关于平面设计

1）平面设计是艺术和交流间的交互点（菲利普·阿比鲁瓦）

菲利普·阿比鲁瓦（Philippe Apeloig），1962年生于法国巴黎，1981～1985年就读巴黎国立应用美术学校；1983～1985年，在阿姆斯特丹设计实习，1985～1987年，在巴黎奥赛博物馆任平面设计师，1988年到洛杉矶戈雷曼工作室工作，1989年在巴黎建菲利普·阿比鲁瓦设计室；1992—1998年在巴黎国立装饰艺术学校教授印刷设计，1997年成为卢佛尔宫设计顾问，1999年成为纽约科学艺术进步合作会专职成员，2001年成为该会的设计与印刷研究中心的理事；2001年获德国最高设计质量"红点奖"；2003年在美国费城艺术大学举办个展。

代表作品有为美国东肯塔基大学做的系列展览海报，为法国教育部做的主题广告"自由、平等、博爱"（2001年）（见彩图25）等。

2）我们坚持手绘为主，电脑只是一种工具，我们绝不让它左右我们的设计（艾米设计）

艾米设计（Ames Design）是1996年由科比·舒尔茨和贝利·艾门特在西雅图建立的。科比·舒尔茨（Coby Schultz），1971年生于密歇根州的海伦纳，1993年在蒙大拿州立大学学平面设计，1994～1995年在西雅图做平面设计师；贝利·艾门特（Barry Ament），1972年生于密歇根州的大沙地，1992年在蒙大拿州立大学学平面设计，1993～1996年在西雅图做平面设计师。艾米设计室2002年曾参与美国"纸、剪刀、石头！：西北朋克海报设计25年巡回展"。

代表作品有摇滚海报"第10届展"（2001年）、游戏海报"浮士德医生"（2002年）、"克利夫·贝克计划：坠入情网的弗兰肯斯坦"（2002年）（图8.30）等。

3）标准服从功能（标准）

标准（Norm，又译诺姆）设计室是1999年由布鲁尼和克勒布斯在苏黎世建立的。布鲁尼（Dimitri Bruni）1970年生于瑞士比恩尼，1991～1996年就读瑞士视觉艺术学校平面设计专业，1996～1998年在苏黎世各设计工作室工作，2000年成为堪托内尔艺术学校平面设计系教授；克勒布斯（Manuel Krebs）1970生于瑞士伯尔尼，1991～1996年就读瑞士视觉艺术学校平面设计专业，1996—1998年在苏黎世和日内瓦各设计工作室工作，2000年成为堪托内尔艺术学校平面设计系教授。1999、2000年Norm均获瑞士联邦设计奖。

代表作品主要有海报"As found"（2001年）、封面设计"国际设计师网络"（2001年）、书籍设计"标准：东西"（2002年）（图8.31）等。

8.5.4 结语

21世纪人们正在以各种科学方式、艺术角度和心灵层面来追求身体和精神上的和谐与幸福。设计作为一种实用艺术，功能性将成为恒久的标准。现代主义设计强调的标准化、系统性，是一种极为有用的设计方法，在全球经济一体化的今天，它可以为不同国家、操不同语言的人们提供方便，甚至可以成为一种世界语言。后现代主义设计强调情

图8.27 杰姆设计《2020视觉：科拉斯概念汽车》，2000年

图8.28 柯斯金恩《野外烹饪用具》，2000年

图8.29 贾斯伯·莫里逊《"Glo-ball"吊灯》，1998年

趣和传统多元文化，满足不同人们心灵的需求。

如何成为21世纪设计的弄潮儿，日本和意大利走的路子是值得借鉴的。日本的电器、汽车和礼品包装，意大利的时装、家具和艺术展依然代表了世界最高水准。因此，可以说，最迷人的面孔是同时拥有传统和现代的面孔。

思考题：
1. 什么是后现代主义设计？其风格特征有哪些？
2. 意大利孟菲斯设计集团主要有哪些贡献？
3. 举例说明美、英、德、法、日的后现代设计特点。
4. 试述"可持续性发展"的设计风格。
5. 你对21世纪初的主要设计理念是怎样理解的？

参考资料（含参考书、文献等）：
David Raizman , History of Modern Design, Taschen, 2003.
Charlotte and Peter Fiell, Design of the 20th Century, Taschen, 1999.
Charlotte and Peter Fiell, Design of the 21st Century, Taschen, 2003.
Charlotte and Peter Fiell, Graphic Design of the 21st Century, Taschen, 2003.
《后现代主义文化与美学》，王岳川 尚水 编，北京大学出版社，1992年2月．
《数码设计》，艺术与设计杂志社，2002年总第十期
《数字化艺术论坛》，浙江人民美术出版社，2002年1月第一版
《世界服装史》，郑巨欣 著，浙江摄影出版社

相关链接：
the 1980 Venice Bienniale
Ozones．com
伦·阿拉德的联系方式：info@ronarad.com　　www.ronarad.com
Isao Hosoe：info@isaohosoedesign.com　www.isaohosoedesign.com
杰姆联系方式：　all@jamdesign.co.uk　　　www.jamdesign.co.uk
菲利普·阿比鲁瓦联系方式：apeloigphilippe@wanadoo.fr　　www.apeloig.com
哈利·柯斯金恩联系方式：harri.koskinen@designor.com
艾米设计联系方式：ames@speakeasy.net　　www.amesbros.com
标准（诺姆）设计联系方式：nrm@norm.to　　www.norm.to
图库 http://edu.a963.com/zsgc/sck
图库 http://www.iecool.com.net/pic

图8.30 艾米设计《克利夫·贝克计划：坠入情网的弗兰肯斯坦》，2002年

图8.31 标准《书籍设计"标准：东西"》，2002年

后 记

 常和学生们讨论这么一个问题：为什么我们去美国看到普通老百姓家用的电视、手机都很"老"，不如我们花样翻新得快，西弗吉里亚州满是渗出地面的优质煤却无人采挖，这说明了什么？这又意味着什么？

 显然这是个并不轻松的话题。我们的繁华背后付出的是不可再生资源的急速消耗、生存环境的极度恶化、劳动力价值的大大贬低。设计师在其中到底扮演了什么角色？美国20世纪50年代由设计领导者提倡的"计划废止制"并未真正形成风行之势，而反"计划废止制"的实用主义最终大行其道。为什么会这样？形式上的改朝换代和繁花似锦终究比不过功能上的好使。这好比浪漫主义与古典主义的较量，理性之光不仅因为哈姆雷特的称颂而耀眼，更因为它带给现代人们以可持续发展的希望；儒家思想在当今世界备受青睐，缘由在于中和之理性。

 设计史上追求功能或追求装饰的理念和运动似乎从未间断过，它们或交替突显、各领风骚，或和平共存、相互映衬。在多元的时代，设计师理应满足人们多样的需求，然而首先必须满足人类的共同需求——节省资源、循环利用、持久发展。

 未来的设计师们，你们认为呢？

<div style="text-align: right">

艾红华
2006年6月

</div>

彩图1 路易斯·普朗格,彩印贸易图卡

彩图3 雷蒙·罗维为石油公司BP(1938年)和Shell(1967年)设计的标识

彩图2 格里特·里特维德,荷兰,施罗德住宅,1924~1925年

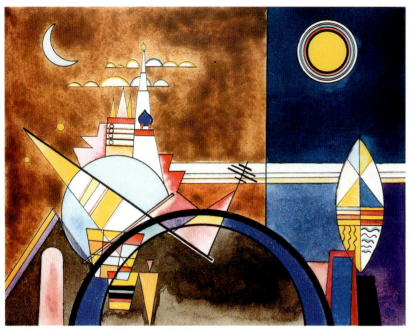

彩图 4 瓦西里·康定斯基《基辅的大门》，20.8cm × 34.5cm，1928 年

彩图 5 根塔·斯托尔策，哥白林双面挂毯，1926~1927 年

彩图 6 马可·扎努索《扶手椅》，1951 年

彩图 7 海宁森《PH 洋蓟吊灯》，1958 年

彩图 8 安迪·沃霍尔《爱尔维斯 I 和 II》，1964 年

彩图 9 威尔逊《音乐会海报》，1967 年

彩图 10 汉密尔顿《到底是什么使今日的家变得如此不同，如此吸引人?》，1956 年

彩图 11 彼得·布莱克和詹纳·哈沃斯，披头士画册封面设计，1967 年

彩图12 哥伦布在贝耶梦幻展上展出了一套他设计的居住空间，1969年

彩图13 盖特诺·比斯《UP系列椅子》，1969年

彩图14 平宁法里安公司《"Alfa Romeo ES30"汽车》，1989年

彩图15 罗马兹《吹气沙发》

彩图16 埃托·索扎斯《"情人节的礼物"便携式打字机》，1969年

彩图17 宜家家具，1999年

彩图18 索扎斯《书架》，1981年

彩图19 索扎斯《榻榻桌》，1985年

彩图 20 比斯《纽约日落》，1980 年

彩图 21 伦·阿拉德《"大安乐容积 2"沙发》，1988 年

彩图22 罗杰斯和皮阿诺《蓬皮杜文化中心》，1977年

彩图24 朱丽·贝尔（Julie Bell）《3D魔幻画》

彩图25 菲利普·阿比鲁瓦《法国教育部主题广告"自由、平等、博爱"》，2001年

彩图23 盖里《鱼灯》，钢、木、塑料、铝、电灯，1983~1984年